秒懂
声音掘金

重塑声音＋打造声音IP＋声音创业与副业＋AI配音

王艺凝 刘涛 洛佳◎编著

U0314001

化学工业出版社

·北京·

内 容 简 介

本书是专为声音爱好者、声音创业者及副业探索者打造的实战指南。从声音潜能的发掘到个性化声音IP的打造，本书深入剖析了声音在商业配音、有声演播、读书主播等领域的应用，并提供了实用技巧和变现路径。通过有效的声音训练方法、实战案例，逐步拆解声音成长策略，帮助读者解决"声音不自信""变现无门"等痛点，快速找到适合自己的声音副业方向，迈向成功的声音创业之路。书中内容不仅涵盖声音技巧和设备配置的专业知识，还引入了AI配音的前沿技术，让读者了解如何用AI赋能声音创作与变现。

从高效构建个人声音品牌，到掌握流量变现技巧，再到运用AI工具拓展声音价值，本书全面覆盖声音领域的职业发展新机遇。阅读本书，你将收获一份集实用性、创新性与前瞻性于一体的声音掘金秘籍，在声音经济的浪潮中抢占先机，成就声音价值的新高度。无论是希望将声音技能转化为收入的新手，还是想优化表达、增强听众黏性的内容创作者，本书都将提供从零开始的系统支持和全流程实操指导。

图书在版编目（CIP）数据

秒懂声音掘金 ：重塑声音＋打造声音 IP＋声音创业与
副业＋AI 配音／王艺凝，刘涛，洛佳编著． -- 北京 ：化
学工业出版社，2025. 5. -- ISBN 978-7-122-47763-7

Ⅰ．J912；F713. 365. 2

中国国家版本馆 CIP 数据核字第 20251C92K0 号

责任编辑：杨　倩　　　　　　　　　　　　封面设计：异一设计
责任校对：王　静　　　　　　　　　　　　装帧设计：盟诺文化

出版发行：化学工业出版社（北京市东城区青年湖南街13号　邮政编码100011）
印　　装：河北延风印务有限公司
710mm×1000mm　1/16　印张16$\frac{1}{2}$　字数322千字　2025年6月北京第1版第1次印刷

购书咨询：010-64518888　　　　　　　售后服务：010-64518899
网　　址：http://www.cip.com.cn

凡购买本书，如有缺损质量问题，本社销售中心负责调换。

定　价：68.00元

声音的觉醒——从迷茫到价值实现

2013年夏，我怀揣着对未来的憧憬与一丝忐忑，告别了象牙塔，踏入了北京的繁华与喧嚣。那时的我，仅是一名月薪两千的彩铃录制员，在支付了房租之后，连最基本的生活温饱都难以维持。那是我人生中最无助的时刻，独自一人在庞大的都市中漂泊，每天都在思考如何改变现状。

当时，互联网经济尚未深入我们的日常生活，社交方式还停留在QQ时代。然而，命运的转折往往始于不经意的瞬间。一日，我在网络上偶然帮助了一位群友录制广告配音，他听后惊叹我的声音酷似他们公司的专业配音师，并诚邀我涉足配音领域。这次简单的帮助，意外地为我铺设了一条通往新世界的小径。这不仅是声音的初次"触电"，更是我人生轨迹的转折点。

配音，这个陌生而又充满诱惑的词汇，如同一束光，照亮了我前行的道路。我开始在网络上、社群里寻找这样的机会，尝试着和他们谈判，虽然那时我还不知道如何定价。我清楚地记得，我的第一笔配音收入仅仅源自一个小时的努力——为她录制了50条彩铃，就轻松地拿到了500元的报酬，对我来说这份收入在当时是一笔巨款，要知道，我辛辛苦苦工作一个月才能赚到2000元。这不仅是物质上的满足，更是对自我价值的深刻认同。

这次意外的配音经历仿佛激发了我内心深处的潜能，让我对配音产生了浓厚的兴趣与渴望。我如饥似渴地学习着相关的知识与技能，梦想着在这片未知的领域留下属于自己的独特印记。一个月后，得益于大学老师的引荐，我有幸加入了学长的互联网配音公司，从此，我的配音生涯正式拉开了序幕。

回望往昔，从青涩的初中演讲到高中广播站的历练，再到大学播音专业的钻研，每一次经历都如同种子，在心中默默生长。尽管外界不乏质疑与不解，但正是这些肯定与挑战，铸就了我配音之路上的坚持与决心。从客服到彩铃录制员，再到在配音行业深耕，我经历了从迷茫到坚定的蜕变。10年间，我见证了声音从边缘到中心的崛起，它不再仅仅是沟通的媒介，更是传递情感、创造价值的强大工具。音频平台的兴起、有声书市场的繁荣、语音技术的日新月异，这一切都让我坚信，声音正成为连接人心、塑造未来的新力量。

于是，我欣然提笔，创作了这本书，旨在与大家一同探索声音的无限可能。这不仅是一本关于声音技巧的指南，更是一场关于发现自我与重塑价值的旅程。在本书中，我精心梳理并分享了评估与定位声音的方法、培训声音技能的妙招、选择声音副业的策略以及打造声音IP的实战心得。无论是声音领域的初学者还是资深爱好者，都能从中找到适合自己的成长路径。

我期望通过这本书，每个人都能够重新认识自己的声音，发现它独有的魅力与价值，学会如何运用声音创造经济价值，如何在竞争激烈的市场中建立自己的声音品牌。更重要的是，可以掌握将兴趣转化为职业、开启利用声音创业或作为副业的钥匙。

让我们携手踏上这场声音的觉醒之旅，在这个充满机遇与美好的时代，用我们的声音去触达每一个心灵，去编织属于我们的精彩故事，我相信，只要敢于尝试、不懈努力，声音定能为我们开启一扇通往无限可能的大门。

2025年3月

目录

第 1 章

探索声音潜能，开启新副业

　　在万物互联的时代，声音正在成为一种无形的力量，它不仅是人与人之间沟通的桥梁，更是展现个性与创造价值的独特途径。本章将带领大家挖掘声音的无限潜能，从声音魅力的深度解析到个人声音特质的发现，从副业新机遇的开启到实际操作中的成长与挑战，一步步探索如何用声音创造情感联结与提高信任度，甚至开启副业的新篇章。让我们一同开启这场关于声音的奇妙旅程，发现声音背后隐藏的金矿，为职业生涯带来全新的可能性。

1.1　了解声音的魅力

声音不仅是沟通的工具，更是成长的催化剂。它能在人与人之间架起信任的桥梁，还蕴藏着激发无限可能的力量。本节将带领大家感受声音如何为生活、学习和工作增添色彩。通过真实的案例，让大家深入了解声音的本质与特性，学会巧妙地利用声音，释放它的潜能，为自己开启更多精彩的可能性。

声音的成长，像晨曦初露的觉醒，在静默中孕育着无限可能。它不单是岁月流转中声带的自然蜕变，更是心灵深处的潜能被温柔地唤醒。在这场触动灵魂的旅途中，每一缕音波的起伏，都是对过往的告别，对未来的期许，它们交织成一首无声却激昂的序曲，引领着人们步入一个既熟悉又新奇的声音世界。

自幼，我便是性格内向、易于羞涩的孩子，面对众人演讲的场合总是心生畏惧，仿佛整个世界的重量都压在了那即将启齿的瞬间。然而，在这份胆怯之中，一个关于声音的梦想悄然萌芽，每当夜深人静，我通过那台老旧的收音机，沉浸于播音员们自信而富有磁性的声音之中，心中便涌动起无限的向往："有朝一日，我是否也能拥有那份能力，让声音成为传递自信与魅力的桥梁？"

命运的笔触似乎总在不经意间勾勒奇迹。初中时代的一次偶然，我被推上了班级发言的讲台，那一刻，心跳如鼓、手心湿润，所有的目光似乎都汇聚成了无形的压力。但当我鼓起勇气，迈出那决定性的一步，站上讲台时，开口的瞬间，一股前所未有的力量涌遍全身，我的声音竟意外的坚定而有力。那一刻，我仿佛触碰到了自信的开关，对声音的热爱如同野火燎原，再也无法遏制。

自此，我踏上了寻觅声音之美的征途，如饥似渴地探索发音的奥秘。在学校，我积极参与各类演讲比赛，每一次尝试都是对自我的超越；更幸运的是，声音成为我通往大学之门的钥匙，让我得以在专业的殿堂里深造，系统地学习声音的塑造与表达。这段旅程不仅加深了我对声音的热爱，更坚定了我将其作为终身事业的决心。

岁月流转，如今的我已在配音领域耕耘十余载（图1-1）。这不仅是职业的选择，更是梦想的实现。我用声音为角色赋予灵魂，让每一个字、每一句话都饱含情感，引领听众穿梭于故事的海洋，感受情绪的波澜起伏。我愈发深刻

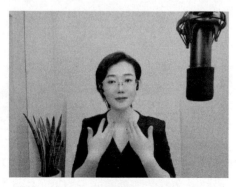

图 1-1　作者播音工作照

地认识到，声音远不止于沟通的媒介，它是心灵的触媒，能够穿越时空的界限，唤醒人们内心深处的共鸣与潜能。

我在探索声音的过程中寻得了自信与成长的密钥，这一旅程让我深刻地意识到，在配音这片浩瀚星海中，有很多与我并肩航行、共享心路历程的同仁。提及配音界的璀璨星辰——李立宏老师，他那深情且富有磁性的声音，为无数经典角色赋予了灵魂，赢得了观众的喜爱与敬仰。鲜为人知的是，即便是这位大师，也曾经历迷茫与自我怀疑的暗夜。初入配音界时，面对激烈的竞争，李立宏老师也曾质疑过自己的声音是否足够独特，甚至动摇过职业选择的决心。然而，正是这份对声音的执着与热爱，引领他穿越了迷雾，最终在《舌尖上的中国》这部纪录片中，以卓越的配音技艺赢得了广泛的赞誉与尊重，证明了声音的力量足以跨越心灵的山河。

多年深耕配音领域，我愈发感受到声音的非凡魅力，它超越了信息传递的界限，成为情感的载体，是一种能够穿透灵魂、唤醒潜能的神奇力量。每一个音符的跳跃、每一个语调的转折，都蕴藏着无限创意与可能，它们如同钥匙，解锁了我们内心深处未曾触及的自信之门。

声音，以其独有的韵律与节奏，轻抚着我们的心弦，激发着情感的涟漪。当一曲天籁之音响起，我们的心灵随之起舞；当一段激情澎湃的演讲入耳，内心的火焰被悄然点燃。声音，正如一面明镜，映照出我们内心的风景，让情感的色彩在空气中弥漫。

对每一个渴望成长的普通人而言，声音更是一座宝藏，等待着被发掘与雕琢。或许你曾对自己的声音感到不满或缺乏自信，但请相信，每个人都是独一无二的，声音亦不例外。通过不懈地学习与专业的训练，我们能够发现自己声音的独特魅力，声音是提升自我表达的艺术，让声音成为我们在生活与职场中利剑，斩断羞涩与自卑的枷锁，成就更加自信、更加出色的自己。

有一位学员的蜕变让我记忆深刻。初来之时，她羞涩而自卑，对自己的声音充满了不安与否定。然而，在时间的滋养与训练的磨砺下，她逐渐解锁了声音的无限可能，学会了以多变的音色诠释不同的情感与角色，声音因此变得丰富而动人。最终，她不仅战胜了内心的恐惧，更在配音的道路上绽放出了属于自己的光彩，成为众人瞩目的焦点。这段旅程是对声音力量最生动的诠释，也是对每一个追梦之人最温暖的鼓舞。

我想告诉每一个人，不要忽视自己的声音。它也许就是你成长路上的那把钥匙，能帮你打开自信和成功的大门。踏上声音的成长之旅，是一场既充满挑战又满载收获的非凡旅程。

1.2 你的声音是待发掘的金矿

每个人的声音都独一无二，它不仅仅是一种表达方式，更是一座潜力无限的金矿。也许你还没有意识到，自己的声音中藏着哪些独特魅力，也不知道它能够打开哪些新机遇。接下来将带你深入挖掘声音的价值，从发现声音的个性标签，到探索它隐藏的潜力，再到用声音开启副业的全新篇章。一步步揭示声音背后蕴藏的可能性，让你学会如何将声音打造成个人品牌，真正实现声音的价值转化。

1.2.1 发现自己声音中的独特魅力与个性标签

在每个人的成长过程中，自我探索是重要且充满乐趣的。对于声音这一独特而强大的媒介，初学者可以通过一系列方法与练习，来发现并展现自己声音中的独特魅力与个性标签。

1. 认识自己的声音

首先，你需要静下心来，认真聆听自己的声音。比如，可以尝试在安静的环境中，用不同的音量、语调和节奏朗读同一段文字，或者简单地录制下自己的声音进行回放分析。这样可以帮助你更清晰地认识到自己声音的基本特征，如音色、音域、语速等。比如朗读一段文字，尝试从极低的音量逐渐到极高的音量，再慢慢降低回来。在这个过程中，注意感受声音在不同音量下的质感变化，并记录下来。

2. 探索声音的多样性

声音不仅仅是说话的工具，它还具有丰富的表现力和多样性。初学者可以尝试模仿不同人的说话风格，如模仿名人演讲、角色扮演游戏中的对话等，以此来拓展自己声音的边界。同时，也可以尝试用不同的情绪去表达同一句话，感受声音在传递情感时的微妙变化。比如，可以选取一句中性的话语（如"今天天气真好"），然后用不同的情绪（快乐、悲伤、愤怒、惊讶等）去朗读它。每次朗读后，反思并记录下声音在传递这些情感时的微妙变化。

3. 发掘声音的独特魅力

每个人的声音都有其独特的魅力。初学者可以通过不断尝试和实践，来发掘自己声音中的亮点。例如，你的声音可能温暖而富有磁性，能够给人带来安

慰和力量；或者你的声音清脆悦耳，适合演唱轻快的歌曲。找到这些独特之处，并学会在适当的场合加以运用，就能让你的声音更加吸引人。可以将你认为最能展现自己声音魅力的录音片段分享给朋友或家人，听取他们的反馈和建议。他们的意见可能会帮助你发现一些自己未曾注意到的声音魅力点。

4. 塑造个性标签

在发现自己的声音魅力后，你还可以进一步塑造属于自己的个性标签，这可以通过特定的发音方式、语调选择或口头禅等来实现。例如，观察并模仿一些具有独特语调的名人或角色（如周星驰的喜剧语调），然后尝试将这种语调融入你的日常交流中，使其成为你的一部分。但注意保持自然，不要过分夸张。这样，无论是在日常生活中还是在工作中，你都能以独特的方式给人留下深刻的印象。

5. 持续练习与反馈

正在探索中的你需要保持对声音的持续练习和关注，可以通过参加朗诵班、配音课程或加入声音社群等方式，与其他热爱声音的人交流学习。同时，也要勇于接受他人的反馈和建议，不断改进自己的声音表现。记住，声音的魅力是可以通过不断练习和提升来增强的。

总之，小白可以通过认识自己的声音、探索声音的多样性、发掘声音的独特魅力、塑造个性标签及持续练习与反馈等方法，来发现并展现自己声音中的独特魅力与个性标签。在这个过程中，你将会收获更多的自信与乐趣。

1.2.2　几步揭秘你的声音隐藏的潜力

声音评估测试是一个有趣且实用的过程，旨在帮助你发现和挖掘自己的声音隐藏的潜力。通过以下几个步骤，你可以更深入地了解自己的声音特质并探索其潜力。

第一步，基础声音质量评估

（1）声音的清晰度

在安静的房间里，你可以尝试朗读一段文字给家人听，以此来评估你声音的清晰度。如果家人普遍反映能够清晰地听到并理解你所说的每一个字，那么说明你的声音清晰度较好，能够准确传达信息。

然而，如果有人表示听不清或需要重复，那么可能需要加强吐字练习，以提

高声音的清晰度和可理解性。通过这样的评估，你可以更好地了解自己的声音特质，并据此进行相应的改进和提升。

（2）音色感知

你可以尝试录制一段自己说话或唱歌的音频，然后回放给自己听，以此来感受自己的音色。在聆听的过程中，思考一下自己的音色是否自然、悦耳。基于自己的感知，并结合可能的听众反馈，你可以评估音色的优缺点。

如果发现音色存在某些不足，比如过于尖锐、沉闷或者缺乏变化，那么你可以考虑调整发音方式，或者进行音色美化训练，以提升音色整体的表现力和吸引力。这样的自我评估有助于你更深入地了解自己的声音特质，并为后续的声音改进提供有针对性的指导。

第二步，音量控制评估

在家庭环境中，当你与不同距离的家人交流时，比如近距离对话、在客厅对角线处交谈，或者在户外沟通，你需要观察自己是否能根据交流的距离及环境的嘈杂程度，自然地调整自己的音量。这样做是为了确保对方能够清晰地听到你的话语。

通过评估自己在这些不同场景下的音量控制是否得当，你可以发现自己在音量调节上的强项与待改进之处。例如，你可能需要加强在嘈杂环境中的音量提升能力，以便对方能在噪声中捕捉到你的声音；或者你可能需要在安静的环境中学会降低音量并保持吐字清晰，以避免打扰到他人。

这样的自我观察与评估，将帮助你更好地掌握音量控制技巧，使你的声音在不同的情境下都能发挥最佳作用。

第三步，声音稳定性与持久性评估

（1）长时间说话测试

你可以尝试连续说话或朗读一段较长的文本，比如持续5分钟，在这个过程中，要特别注意自己的声音是否能保持稳定。留意是否出现了沙哑、颤抖或气息不足的情况。

如果发现在长时间说话后声音出现了不稳定或持久性不足的问题，那么你可能需要加强呼吸控制和发音技巧的训练，以提升声音的稳定性和耐力。这样的练习不仅有助于你在需要长时间说话的场合中表现得更加从容，也能让你的声音更加富有魅力和感染力。

（2）情绪影响测试

你可以尝试在模拟的情绪化场景中，如生气、悲伤或高兴等，用不同的情绪发音。在这个过程中，仔细观察自己的声音是否随着情绪的变化而有所波动。完成这些尝试后，评估自己在不同情绪状态下声音的稳定性，看看是否能保持清晰的发音和有力的表达。这样的练习不仅能帮助你更好地理解情绪对声音的影响，还能提升你在各种情境下，尤其是情绪化场景中，保持声音稳定和清晰表达的能力。

第四步，声音适应性评估

（1）电话交流

在电话中与他人交流时，你需要确保自己的声音足够清晰，以便对方能够准确理解你的意思。这时，你可以通过自我观察来评估自己的声音表现，比如注意自己的语速、音量和发音是否清晰。同时，如果可能的话，也可以询问对方，看他们是否能清晰地听到并理解你的话语。这样的评估不仅能帮助你了解自己在电话交流中的声音质量，还能让你根据反馈进行相应的调整，从而提升电话沟通的效果。

（2）录音与播放

你可以尝试录制一段自己的声音，并在不同的设备上播放这段录音，比如手机、电脑和音箱等。这样做的目的是观察声音在不同设备上的表现是否一致，包括音量、音质和清晰度等方面。

通过这样的评估，你可以更好地了解声音的适应性和兼容性。如果发现声音在某些设备上表现不佳，比如音量过小或音质失真，那么你可以在后续录制或编辑过程中进行相应的调整和优化，以确保声音在各种设备上都能呈现出最佳效果。

第五步，自我总结

基于以上测试，记录下你认为的自己声音中的优点，如音色温暖、发音清晰等。同时，也要注意到不足之处，如音量不稳定、音调单一等。

第六步，专业反馈

将录音分享给朋友、家人或专业声音教练，听取他们的意见和建议。如果条件允许，可以请声音教练或语音治疗师进行更详细的专业评估，了解你声音的特质和潜在的问题。

第七步，制订改进计划

为了提升声音的表现力，你可以基于自我评估和专业反馈，设定具体的声音

改进目标。针对这些不足之处，制订一个详细的练习计划，比如进行发音练习，以提高语音的准确性和清晰度；进行音调变化练习，使你的声音更加丰富多变；以及进行情感表达练习，让你的声音能够更生动地传达情感。

同时，持续监控自己的进步是非常重要的，你可以定期录制声音样本并进行评估，以此来调整和优化练习计划。在这个过程中，需要保持耐心，因为声音的改进需要时间和坚持不懈的努力。

最后，保持自信，相信自己的声音有着独特的魅力和价值，即使面对不足，也要保持积极的心态，相信通过不断的练习和努力，你一定能够提升自己声音的表现力。

1.2.3　转变声音，开启事业新篇章

通过学习和应用声音转变技术，你可以将自己的声音塑造成多种风格，满足不同的场合和需求，从而开辟出一条全新的事业。转变声音后开启事业新路的成功案例不胜枚举，下面列举两个具有代表性的案例。

案例一：恐怖大师——艾宝良

1. 主播历程

艾宝良老师是北京人民广播电台的知名主播，以演播恐怖悬疑类作品闻名，被广大听众誉为"恐怖大师"。他从《午夜拍案惊奇系列》开始崭露头角，后又在各大音频平台演播了《鬼吹灯》《盗墓笔记》等经典小说，部部作品爆红。艾宝良凭借其独特的声音魅力和精湛的演播技巧，赢得了大量忠实粉丝，成为有声书演播领域的佼佼者。

2. 专业背景与起点

艾宝良老师早年在中国戏曲学院深造，专攻京剧表演，这段宝贵的学习经历不仅为他日后的演艺事业打下了坚实的基础，还让他对声音艺术有了敏锐的感知力和出色的掌控能力。

毕业后，艾宝良老师并未立即投身于京剧舞台，而是选择了一条不同的道路，逐渐转型至有声书演播领域。这一转变可能是基于他个人的兴趣、对市场需求的敏锐洞察，也可能是出于职业发展的长远规划。

1992年，艾宝良老师迎来了他有声书演播生涯的首次亮相，通过朋友的引

荐，他参与了北京人民广播电台《小说连播》节目中纪实小说《天网》的演播。这次尝试不仅让他意外发掘了自己在有声书演播领域的巨大潜力，也点燃了他对这一艺术形式的浓厚兴趣。

此后，艾宝良老师逐渐形成了自己独树一帜的演播风格，他擅长精准捕捉原著的精髓，将人物表现得栩栩如生，他的声音浑厚而富有磁性，为听众留下了广阔的想象空间，这种独特的风格深深吸引了广大听众。

3. 副业开启与深耕

艾宝良老师在转型到有声书演播领域后，明确了自己的目标，即成为专业的有声书主播。为此，他通过持续不断的学习与实践，致力于提升自己的专业技能和作品质量。在平台的选择上，艾宝良老师将喜马拉雅等有声书平台作为自己的主要阵地，这些平台为他提供了广阔的展示舞台和庞大的听众基础。

艾宝良老师坚持高质量的作品制作标准，确保每一部作品都能呈现出最佳效果。他演播的作品广泛涵盖了悬疑、历史、科幻等多种类型，充分满足了不同听众的多样化需求。同时，艾宝良老师还保持了一定的更新频率，通过制订并严格执行合理的录制计划，让自己的作品能够源源不断地呈现给听众，赢得了听众的持续关注和期待。

4. 成功之路的关键要素

（1）专业技能

艾宝良老师之所以能在声音艺术领域取得显著成就，很大程度上得益于他对声音的精准掌控。他能够根据不同的角色特性和情境变化，灵活调整自己的语调、节奏及情感表达。这种细腻的调控不仅使他的声音充满魅力，也让每一个角色的塑造都栩栩如生。

更值得一提的是，艾宝良老师的表演技巧同样出类拔萃。他擅长将自己彻底融入角色之中，通过声音的微妙变化，细腻地刻画人物性格，构建出真实而引人入胜的故事情境。听众在聆听时，仿佛能穿越时空，亲眼见证那些精彩绝伦的情节。

因此，无论是声音的掌控还是表演的技巧，都是艾宝良老师成功的关键因素，它们共同塑造了他独特的艺术风格，赢得了听众的赞誉与认可。

（2）市场洞察力

艾宝良老师之所以能在声音艺术领域保持长久的竞争力和影响力，关键在于他紧跟市场趋势。他总能敏锐地捕捉到市场的微妙变化与新兴趋势，迅速调整自

己的作品类型和风格，确保每一次创作都能精准对接听众的期待。

同时，艾宝良老师也非常注重精准定位。他清晰地认识到自己的主要听众群体，并深入了解这些群体的喜好、需求及消费习惯，从而进行有针对性的创作和推广。这种策略不仅提升了作品的传播效果，也进一步巩固了他在特定听众群体心中的地位。

（3）品牌建设

艾宝良老师以专业的态度，在声音艺术领域树立了良好的个人形象。他的作品不仅展现了深厚的艺术功底，更传递了真诚与热情。为了进一步巩固与听众之间的联系，艾宝良老师积极投身于社群运营，通过社交媒体、线上直播等多种方式与听众进行互动交流。他不仅耐心倾听听众的心声，还经常分享创作心得和行业动态。艾宝良老师还建立了自己的粉丝群，定期组织各类社群活动，如线上分享会、作品创作讨论等，这些活动不仅丰富了粉丝的文化生活，更增强了粉丝的黏性和忠诚度。

5. 借鉴意义

艾宝良成功的案例告诉我们，每个人都有自己独特的潜力和才华等待发掘。只要勇于尝试和努力追求自己的梦想就有可能取得成功。

无论选择哪个领域都需要具备相应的专业技能。艾宝良通过不断学习和实践提升了自己的演播技艺，从而赢得了市场的认可。

我们需要具备敏锐的市场洞察力，及时调整策略，以适应市场变化。同时，还需要注重品牌建设，通过高质量的作品和专业的态度树立良好的个人形象。

艾宝良的成功并非一蹴而就的，而是需要长期坚持和不断创新。他始终保持对声音艺术的热爱和追求，不断挑战自己，突破自我限制，从而取得了今天的成就。

案例二：嗓子修了仙——大灰狼

1. 主播历程

大灰狼是另一位大师级的有声主播，现为懒人听书独家签约主播。他同样出身于广播电台，从业20余年，演播了数十部经典作品，尤其擅长仙侠玄幻和悬疑类题材的演播。大灰狼演播的《斗破苍穹》在懒人听书平台累计播放次数高达15亿次，其声音浑厚有力，演播技巧精妙，收获了一大批忠实的粉丝。近年来，他演播的作品如《凡人修仙传·仙界篇》也取得了不俗的成绩。

2. 转变声音的历程

大灰狼最初从事的是广播电台播音工作，这为他后来的有声书演播生涯奠定了坚实的基础。他凭借出色的声音条件和丰富的播音主持经验，逐渐在有声书领域崭露头角。

大灰狼的声音浑厚有力，特别适合演播仙侠玄幻和悬疑类型的作品。他善于运用声音的变化和情感的投入，将听众带入一个个扣人心弦的故事世界。这种独特的演播风格让他在众多主播中脱颖而出，形成了自己鲜明的个人品牌。

为了不断提升自己的演播技能，大灰狼不断学习和探索新的表演方式和技巧。他通过参加专业培训、与同行交流等方式，不断完善自己声音的表现力和角色塑造能力。

3. 演播成就

作为懒人听书的独家签约主播，大灰狼不仅获得了稳定的收入来源，还吸引了众多商业合作的机会。他的声音作品被广泛应用于广告、宣传片等领域，为他带来了可观的额外收益。

大灰狼拥有庞大的粉丝群体，他们不仅热爱他的声音作品，还积极参与他的线上活动和社群互动。这种紧密的粉丝关系为他的事业发展提供了强大的支持力量。

4. 总结成功经验

大灰狼成功的关键在于他能够准确找到自己的定位并坚持特色发展。他根据自己的声音特点和兴趣爱好选择了仙侠玄幻和悬疑类型的作品作为主攻方向，并通过不断努力提升自己的专业技能和作品质量。

大灰狼始终保持对新知识、新技能的学习热情和创新精神。他不断参加专业培训、与同行交流并尝试新的表演方式和技巧，以适应市场的变化和听众的需求。

大灰狼深知粉丝的重要性，因此他始终注重与粉丝的互动和沟通。他通过线上活动、社群建设等方式加强与粉丝的联系并建立良好的口碑和品牌形象。

大灰狼的故事告诉我们，只要有梦想、有坚持、有努力，就有可能在副业领域开创出一片属于自己的新天地。

成功需要定位精准，发挥个人特长，持续深耕。无论身处何领域，都要以高质量的作品和不懈的努力赢得市场认可。同时，保持敏锐的市场洞察力，适时调整策略以适应变化。与听众或粉丝建立紧密联系，维护良好的口碑，是事业发展

的关键。总之，坚持自我、勇于创新、服务听众，是他们在各自领域取得成就的关键。

1.3 关于声音行业发展的问题与解答

问题一：声音行业有哪些主要的发展渠道和方式？

回答：声音行业的发展渠道和方式多种多样，主要包括播客、有声书与有声小说、广播剧、直播、脱口秀、配音与声音服务、知识付费。

• 播客：结合个人兴趣，录制音频内容，覆盖各个领域，最好选择平台扶持的领域。

• 有声书与有声小说：录制书籍或小说的音频版本，需要一定的经验和技巧。

• 广播剧：参与剧本创作类型的音频制作，适合有表演天赋的人。

• 直播：通过音频直播与听众互动，如聊天、分享故事等。

• 脱口秀：讲段子、讲故事等形式的音频内容创作。

• 配音与声音服务：为短视频、广告、游戏等提供配音服务，也可提供叫醒等个性化服务。

• 知识付费：讲授专业知识，如教育、亲子、创业等领域，用户订阅后方可收听。

问题二：如何选择适合自己的声音行业发展方向？

回答：选择适合自己的声音行业发展方向，需要考虑声音特质、个人兴趣、市场需求、平台政策。

• 声音特质：分析自己的声音类型，如少女音、御姐音、磁性男声等，选择与之匹配的内容领域。

• 个人兴趣：选择自己感兴趣的内容领域，这样更容易保持热情和持续创作。

• 市场需求：研究市场趋势和听众需求，选择有市场潜力的领域。

• 平台政策：了解各音频平台的政策和扶持方向，选择对自己有利的平台。

问题三：如何提升自己在声音行业中的竞争力？

回答：提升自己在声音行业中的竞争力，可以从声音训练、内容创作、平台运营、技能拓展、持续学习等方面入手。

• 声音训练：通过专业的声音训练，提升自己的发音、语调、情感表达等能力。

• 内容创作：创作高质量、有吸引力的音频内容，注重内容的独特性和深度。

• 平台运营：积极运营自己的音频平台账号，与听众互动，增强粉丝黏性和活跃度。

• 技能拓展：学习并掌握多种声音技能，如配音、音频剪辑、后期制作等，以提高自己的竞争力。

• 持续学习：关注行业动态和市场需求变化，持续学习和提升自己的专业素养。

问题四：声音行业如何变现？

回答：声音行业的变现有多种方式，主要包括平台分成、广告收入、粉丝经济、版权收入、知识付费等。

• 平台分成：将音频作品设置为付费音频，平台根据播放量、完播率、订阅量等维度与创作者分成。

• 广告收入：当音频作品达到一定条件后，平台会自动为其加上贴片广告，创作者可享有广告收入。

• 粉丝经济：通过粉丝打赏、付费进群、提供个性化服务等方式实现变现。

• 版权收入：为书籍、游戏等提供配音服务，与版权方分成版权收入。

• 知识付费：提供专业知识讲授服务，用户订阅后方可收听，获得订阅收入。

问题五：在声音行业的发展过程中，发现选择的内容领域与自己的声音特质不匹配怎么办？

回答：可以采取以下措施来解决这一问题。

• 重新评估声音特质：首先，你需要更深入地了解自己的声音特质，包括音色、音调、语速、情感表达等方面。通过自我评估或寻求专业意见，明确自己的声音类型（如温柔型、活泼型、沉稳型等）和适合的领域。

• 调整内容方向：基于重新评估的声音特质，选择与之更匹配的内容领域。这意味着你需要放弃原本计划的内容方向，转向更符合你声音特质的领域。例如，如果你的声音温柔细腻，可能更适合录制情感故事或亲子教育类内容；如果你的声音充满活力和激情，则可能更适合做脱口秀或励志演讲。

• 试水与调整：在确定了新的内容方向后，可以先进行小范围的试水，比如录制几期节目或发布一些样音，看看观众的反应如何。根据反馈，你可以进一步调整和优化内容，确保它既能展现你的声音特质，又能吸引目标听众。

• 学习与提升：如果你的声音特质与当前热门的内容领域确实存在较大的差异，而你又希望在这个领域发展，那么你可以通过学习和训练来提升自己的声音表现力。比如，通过模仿和练习，让自己的声音更加接近该领域的风格；或者通过学习声音运用技巧，让自己的声音在表达上更加灵活多变。

• 跨界合作：你也可以考虑与其他创作者或机构进行合作，通过跨界合作的方式，将你的声音特质与其他元素相结合，创造出独特且吸引人的内容。比如，你可以与擅长写作或编剧的创作者合作，共同打造一部有声小说或广播剧；或者与某个品牌或平台合作，推出定制化的声音服务。

问题六：在声音行业发展的过程中，如果遇到内容创作瓶颈怎么办？

回答：针对这一难题，你可以尝试以下几种方法来处理。

• 灵感收集：拓宽你的灵感来源，可以从书籍、电影、音乐、社交媒体、新闻报道等多个渠道获取灵感。建立一个灵感库，随时记录下你脑海中闪现的点子和想法。

• 学习借鉴：分析并学习优秀的声音作品，理解它们为何吸引人，并尝试从中汲取灵感和技巧。但切记不要直接抄袭，而是要借鉴其创意和表达方式，结合自己的声音特质进行创作。

• 主题规划：为你的声音事业制订一个长期或短期的主题规划。确定你想要探索的领域和话题，然后围绕这些主题进行内容创作，这有助于你保持创作的连贯性和深度。

• 技能提升：对自己提升声音技能和创作能力进行投资。如参加声音培训、写作课程或创意工作坊，不断提升专业素养和创作技巧。这些技能将帮助你打破创作瓶颈，创作出更高质量的内容。

• 尝试新形式：不要局限于现有的内容形式。尝试新的音频格式、结构或风格，比如访谈、评论、故事叙述等。这不仅能激发你的创作灵感，还能吸引不同类型的听众。

• 反馈与迭代：积极寻求听众的反馈，了解他们对你内容的看法和建议。根据反馈进行迭代和优化，不断改进你的内容质量和表达方式。同时，也要学会接受批评并有所改进。

- 休息与放松：有时候，创作瓶颈可能是疲劳或压力导致的。给自己一些休息时间，放松身心，让大脑有机会重新充电。这样可以帮助你恢复创作动力，并可能带来新的灵感。
- 合作与交流：与其他声音创作者或相关行业的人士进行合作与交流。通过合作，你可以借鉴他人的经验和创意，同时也能拓宽自己的视野和思路。此外，与其他创作者建立联系也有助于你获得更多的机会和资源。

问题七：在声音行业发展的过程中，平台运营困难怎么办？

回答：为了克服这一难题，你可以尝试以下几种方法来应对。

- 熟悉规则：深入了解并遵守平台的各项规则和政策。
- 优质内容输出：持续创作高质量、有吸引力的音频内容。
- 互动反馈：积极与听众互动，及时回应他们的反馈。
- 多渠道推广：利用社交媒体和其他渠道进行宣传推广。
- 数据分析：利用数据分析工具了解听众行为，调整策略。
- 社群建设：建立并维护听众社群，增强用户黏性。
- 变现尝试：探索粉丝打赏、付费订阅等变现方式。

问题八：声音行业同类型创作者众多，如何才能脱颖而出？

回答：你可以采取以下策略来提升自己的竞争力。

- 独特定位：明确你的声音特色和优势，找到与其他创作者不同的定位点。这可以从你的声音风格、内容主题、观点见解等方面，确保你的作品在市场中具有独特性。
- 深化内容：在内容创作上深入挖掘，提供更有深度、有价值的信息和观点。通过深入研究和分析，让你的内容更加专业、有说服力，从而吸引并留住听众。
- 提升制作质量：注重音频制作的质量，包括录音设备的选择、音频编辑和后期处理技巧等。高质量的音频制作能够提升听众的收听体验，增强你的作品的吸引力。
- 积极互动：与听众保持积极互动，建立稳定的听众群体。通过社交媒体、评论回复、直播互动等方式，让听众感受到你的关注和重视，增强他们的归属感和忠诚度。
- 合作与跨界：寻求与其他创作者或品牌合作的机会，通过跨界合作扩大你的影响力。合作可以带来新的创意和资源，同时也能让你的作品被更多的人

熟知。

• 持续创新：保持对市场和听众需求的敏感度，不断创新内容和形式。尝试新的创作思路、音频技术和传播方式，让你的作品始终保持新鲜感和吸引力。

问题九：声音行业初期收入较低且不稳定，还要坚持吗？

回答：取决于个人的目标、兴趣和长期规划。以下是一些考虑因素，希望能帮助你做出决策。

• 兴趣与热爱：思考你是否真正热爱声音创作和这一行业。如果你对声音创作充满热情，享受创作过程，那么即使初期收入不高，也可能值得坚持下去。因为兴趣和热爱是持续努力的动力源泉。

• 长期规划：考虑你的长期职业规划和目标。如果你将声音事业视为未来职业发展的一个重要方向，那么初期的困难和挑战就是必经之路。通过不断努力和积累，你有望在未来实现更高的收入和更稳定的职业地位。

• 风险评估：评估你目前的经济状况和承受能力。如果你有足够的经济储备来应对初期的低收入，那么你可以更加从容地面对挑战并坚持下去。但是，如果你的经济状况较为紧张，那么你可能需要权衡利弊并做出更加谨慎的决策。

• 市场潜力：分析声音行业的市场潜力和发展趋势。如果市场对声音创作的需求不断增长，且你具备独特的竞争优势，那么你的收入有望在未来逐渐提高并趋于稳定。

问题十：声音行业如何保护版权？

回答：可以采取以下几种方式保护版权。

• 明确归属：确保自己的声音作品是原创或已获得合法授权。

• 版权登记：将作品进行版权登记，获取官方证明，便于维权。

• 合同管理：与合作方签署明确版权归属和使用范围的合同。

• 技术防护：利用数字水印、加密等技术手段保护作品不被非法复制。

• 及时维权：当发现侵权行为时，迅速采取法律手段保护自己的权益。

• 提升意识：加强学习版权知识，提升自己和公众的版权保护意识。

第2章

精进声音技巧：打造个性化声音 IP

 打造吸引人的声音不仅需要天赋，还需要通过技巧进行精雕细琢。从声音认知到发音技巧，从音色优化到表达方式，本章将全面解析打造声音的核心路径。无论是想改正发音误区、学会保护嗓子，还是寻找朗读的情感共鸣与节奏感，这里都提供了切实可行的方法。通过这些训练，帮助大家塑造独一无二的声音IP，让你的声音更具魅力、更有感染力，成为你独特的个人品牌标签。

2.1 解锁声音认知新维度

好声音的训练远非简单地张嘴，而是需要精细地控制气息、共鸣与情感表达。更重要的是，朗诵时情感虽真，若缺乏技巧与共鸣，则难以触动人心。接下来我们将学习跳出传统框架，以科学的方法和艺术感知，全面提升声音的魅力与表达力。

2.1.1 拖腔陷阱：别让拖沓破坏你的朗读节奏

初入声音殿堂，每位探索者都怀揣着对声音艺术的炽热憧憬，心中描绘着自己在璀璨的舞台中央，以那充满魅力的磁性嗓音，将每一句言语都饱含深情、精准无误地触达每一位听众。然而，理想与现实之间，往往横亘着一条需要跨越的鸿沟。在朗诵、播音的过程中，众多初学者不经意间步入了"拿腔拿调"的误区，使得原本应自然、流畅的表达，变得生硬。

你是否也曾有过这样的经历？在读到"今年我的孩子马上要上一年级了"这句话时，可能会刻意加重每一个字的读音，像念书一样："今年（重音）我（重音）的孩（重音）子/上一年级了（重音）"；或者你的声音平淡无奇，像念经一般；又或许你会拉长声音，像唱歌一样："今年（拉长）/我的孩子/要上/一年级了"。这些固定的腔调，就像剥豆子一样，剥久了，就不再思考剥豆子的目的，只是机械地重复，具体读法参考音频2-1。

音频2-1 重音读法示范

【请跟我练】
> 例句：今年我的孩子马上要上一年级了。

由此可以感受到，当朗诵时重音被随意安置，这样的演绎方式往往令观众和听众感到困惑与乏味，让人无法捕捉话语中的重点与情感。在这样的情况下，你或许会开始自我质疑："是我的声音缺乏吸引力吗？还是我的朗诵技艺显得生涩？"实际上，问题的关键在于重音的位置摆放不当，导致整个朗读过程显得杂乱无章。

在初学声音使用技巧的日子里，我也遭遇过类似的困境。那时，我的朗诵总是显得生硬而做作。我困惑不解，为什么明明倾注了心力，却依然难以触动人心？

直到有一天，我有幸遇到了一位老艺术家。他的一番话，如同闪电划破夜

空，瞬间照亮了我迷茫的心灵："朗诵不仅仅是念字，更是要用心去感受文字背后的情感，用声音去描绘画面，去感动听众。"这番话仿佛为我打开了一扇新的大门，我开始努力学习正确的朗诵技巧，摆脱那些束缚我的固定腔调。

我学会了根据语境和语义来合理地摆放轻重音，使朗读更加自然、流畅；我掌握了根据文章的情感和节奏来调整声音的停顿和起伏的技巧，让声音更加富有表现力和感染力。更重要的是，我发现每一个字、每一个词都蕴含着独特的韵味和情感，只有深入理解它们，才能准确地将这些情感传递给听众。

经过不懈的努力和持续的练习，我的朗诵终于开始焕发出新的生机。同学们向我投来赞许的目光，甚至有一段时间，我坚持出早功练习发音的举动带动了班里很多同学，和我一起早起练声。那一刻，我真正感受到了什么是坚持带来的成果和自信，这也成了我多年来一直坚守在这个岗位上，势必要把这件事做精做细的动力。声音，它不仅仅可以传递信息，更是交流情感和让听众产生共鸣的桥梁。

这段经历让我深刻体会到了拖腔与朗读的误区对朗诵者的巨大影响。那些固定的腔调、拖腔甩调、节奏混乱等问题，都会让朗诵变得生硬而做作，无法触及听众的心灵。而正确的朗诵技巧，则能让声音更加自然、流畅，富有表现力和感染力，使听众能够真切地感受到语言背后的情感和画面。这不仅提升了我的朗诵水平，更让我在情感的表达和传递上有了更深的理解。

那么，该怎么解决这些问题呢？这里给大家指出3个方向。

1. 注意状态

开口之前，先调整好自己的状态。积极的状态会让表达更轻松，而消极被动的状态，只会让你像背着一个沉重的包袱一样前行。因此，在朗诵或配音之前，一定要调整好自己的心态和情绪，保持积极、放松的心态。

2. 提高对朗诵的正确审美能力

多听优秀的朗读示范，慢慢磨耳朵，去跟读，这样你就能建立一个正确的审美标准。同时，也要注重培养自己的审美能力和鉴赏力，学会欣赏和鉴别优秀的朗诵作品。

3. 勤学苦练，揣摩体会

在找准状态和提高审美的基础上，在朗诵过程中要遵循一定的规律，勤学苦

练，反复揣摩和体会，并且永远记住"内容大于形式"这句话，我们就能慢慢走上一条真正的朗诵之路。在练习过程中，要注重细节和技巧的处理，不断揣摩和体会语言的内在逻辑和情感表达。同时，也要保持耐心和毅力，不断坚持练习和提高自己的朗诵水平。

以下是一些具体的练习方法。

（1）选择适合的练习材料

挑选一些包含丰富情感和不同语境的文本，如诗歌、散文、小说片段等。确保材料内容能够激发你产生情感共鸣，这样更容易投入练习中。

（2）分段练习与逐步提升

将较长的文本分成小段，逐段练习。先从简单的段落开始，逐渐挑战更复杂的部分。

（3）注重细节处理

注意每个字发音的准确度和清晰度。在练习时，注意语调、停顿和重音的运用，使语言更加生动有力。

（4）模仿与创造

模仿优秀朗诵者的语音和语调，学习他们的表达技巧。在模仿的基础上，逐渐加入自己的理解和情感，创造出独特的朗诵风格。

（5）录音与回听

录制自己的朗诵，并仔细回听，找出其中的不足。可以请朋友或老师帮忙听评，获取更多的反馈和建议。

（6）持续练习与反思

设定每天的练习时间，坚持不懈地进行练习。每次练习后，进行反思和总结，明确自己的进步和需要改进的地方。

总之，拖腔与朗读的误区是我们在播音、配音或者有声演播的过程中需要特别注意的问题。通过深入理解拖腔的定义和危害，以及掌握正确的朗读方法和技巧，我们可以更好地驾驭声音，让语言更加生动、有趣、感人。同时，我们也需要不断地学习和实践，不断提高自己的朗读水平和艺术修养。大家可打开音频2-2练习一下。

音频2-2　练习素材

【请跟我练】

单音节字练习

每个字读3遍，注意声调的准确性，发音要饱满清晰。

- 阴平（第一声）：妈（mā）、家（jiā）、花（huā）
- 阳平（第二声）：麻（má）、牙（yá）、霞（xiá）、爬（pá）
- 上声（第三声）：马（mǎ）、法（fǎ）、打（dǎ）、卡（kǎ）
- 去声（第四声）：骂（mà）、画（huà）、下（xià）

多音节词语练习

每个词语读3遍，注意每个字的声调要准确，发音要饱满、清晰，特别是上声（第三声）字的发音要完整。

1. 美丽风景（měi lì fēng jǐng）

- "美"读三声（上声），注意发音时声调先降后升。
- "丽"读四声（去声），发音短促有力。
- "风"读一声（阴平），保持平稳。
- "景"读三声（上声），同样注意声调先降后升。

2. 勤奋学习（qín fèn xué xí）

- "勤"读二声（阳平），发音平稳上升。
- "奋"读四声（去声），发音短促下降。
- "学"和"习"都读二声（阳平），但"习"作为词尾，发音可稍轻。

3. 祖国强大（zǔ guó qiáng dà）

- "祖"读三声（上声），发音先降后升。
- "国"读二声（阳平），发音平稳上升。
- "强"读二声（阳平），发音时稍用力，突出力量感。
- "大"读四声（去声），发音短促下降。

绕口令

白石塔

白石塔，白石搭，白石搭白塔，白塔白石搭，搭好白石塔，石塔白又大。

练习方法：先慢速朗读，确保每个字都发音准确且清晰。然后逐渐加快速度，注意语调的自然变化和节奏的紧凑性。录音并回听，检查是否有拖腔甩调的现象。

句子及段落练习

段落一（新闻稿风格）

据最新报道，我国科学家在量子通信领域取得了重大突破，成功实现了远距离的量子密钥分发。这一成果标志着我国在量子通信领域迈出了坚实的一步，为全球量子通信技术的发展贡献了重要力量。

练习方法：注意新闻稿的播报风格，语速适中，语调平稳。注意句子间的停顿和重音，突出关键信息。录音并回听，检查自己的语调是否自然流畅，是否有拖腔甩调的现象。

段落二（散文风格）

春天来了，万物复苏。桃花笑红了脸庞，柳树轻摆着绿裙。小溪潺潺流淌，唱着欢快的歌。一切都显得那么生机勃勃，充满希望。

练习方法：尝试用柔和而富有情感的语调来朗读散文。注意句子间的情感变化，用声音表达出春天的美好和生机。录音并回听，检查自己的语调是否富有感染力，是否能够引起听众的共鸣。

2.1.2 大喊大叫并不会使你的声音洪亮

在日常生活中，尤其是在聚光灯下的公开演讲场合，当听众难以听清你的表达时，许多人往往本能地选择"提高音量"作为解决问题的直接途径。然而，这种长期且过度的大声说话的习惯，却悄然成为声带健康的隐患，逐渐导致声音沙哑，影响了表达的流畅与美感。特别是教师、销售人员、律师等职业群体，他们的工作性质决定了需要频繁且长时间地使用嗓子，这种高强度的用嗓方式无疑加剧了声带的负担。

所以，单纯地依赖"喊叫"的方式来确保声音的传达，不仅无法营造出声音应有的美感与意境，反而会使声音显得生硬且缺乏韵味，更重要的是，这样的发音方式无疑是对声带的一种摧残。

这类问题出现的根源往往在于缺乏一套科学的发音方法。为了保护我们的声带免受损伤，同时又能实现声音洪亮且富有表现力，关键在于掌握并实践以下两大核心要素：一个是"气"的调控，另一个是"声"的塑造。

1. 气的调控

气，作为声音之根，是发音不可或缺的生命源泉。缺乏"气"的支撑，再

美的声音也将失去其生命力与表现力。追求声音的洪亮与持久，首先便是确保"气"的充足与稳健。

在日常生活中，我们的吸气习惯往往浅尝辄止，特别是女生，气息常止于胸部，未能深入腰腹，导致腰腹区域缺乏应有的力量感与紧张度，进而限制了气息的容量与稳定性。这样的浅呼吸，自然难以支撑起洪亮而持久的声音。

为了改变这一现状，我们需要深入练习深呼吸技巧，让每一次吸气都成为一次对气息的全面汲取。想象自己正置身于清新的大自然中，深吸一口气，直至感觉气息深深沉入腰腹之间，仿佛有一股力量在腰间凝聚。此时，腰腹应感受到一种自然的紧张与收缩，这便是"丹田气"的初体验，具体呼吸法如图2-1所示。

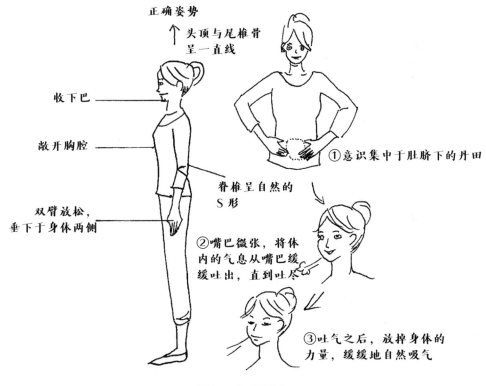

正确姿势

↑ 头顶与尾椎骨呈一直线

收下巴

敞开胸腔

脊椎呈自然的S形

双臂放松，垂下于身体两侧

①意识集中于肚脐下的丹田

②嘴巴微张，将体内的气息从嘴巴缓缓吐出，直到吐尽

③吐气之后，放掉身体的力量，缓缓地自然吸气

图2-1　丹田呼吸法

"丹田气"作为声音的动力源泉，其精髓在于将气息的支撑点由胸部转移至腰腹，并通过有效的控制，使这股力量在发音过程中得到充分的释放与运用。通过持续的练习与感悟，我们将能够自如地调动"丹田气"，为朗诵及其他发音活动提供源源不断、稳定而有力的支持。如此，声音方能如江河之水，滔滔不绝，既洪亮又富有感染力。

2. 声音的塑造

在掌握了对"气"的调控后，接下来便是"声"的塑造，即如何通过调整发声方式来优化声音的质量，使其既洪亮又具有表现力。这一过程涉及发音位置、共鸣腔体的运用，以及语音的清晰度等多个方面。

（1）发音位置

· 情感共鸣：正确的发音位置不仅仅是为了声音能达到的物理效果，更是为了情感的传达。例如，在表达激昂的情绪时，将发音位置提升至头腔，能让声音充满力量与激情；而在表达温柔、细腻的情感时，适当运用鼻腔共鸣，则能让声音更加柔和、温暖，触动人心。

· 多样化练习：为了熟练掌握不同发音位置间的转换，可以进行多样化的练习。比如，通过模仿不同角色的对话，体验在不同的情感下发音位置的变化；或者进行音阶练习，从低音到高音逐步上升，感受声音在不同共鸣腔体中的流动与变化。

例如，想象你的声音是从头顶的某个点发出，而非仅仅是喉咙。尝试在发出"ah"音时，感受声音从喉部向上提升至鼻腔、口腔乃至头腔的过程。这种高位置的发音方式能让声音更加明亮、穿透力强，同时减轻喉部的负担。

（2）共鸣腔体的运用

· 胸腔共鸣：对于低音部分，尝试让声音在胸腔产生共鸣，感受声音在胸口的震动。通过深呼吸并放松喉部，同时让声音自然下沉来实现。当然，你可以试着模拟摩托车发动的声音找到这一发音位置。

· 口腔共鸣：中音区主要依靠口腔共鸣。在发音时，保持口腔内部空间适度打开，舌头自然平放，让声音在口腔内充分共振，提高声音的饱满度和清晰度。这里记住四字要点"提打挺松"，提是提颧肌，打是打牙关，挺是挺软腭，松是松下巴。当然，你还可以通过模拟打哈欠的动作来找到这一发音状态。

· 鼻腔共鸣：对于高音或需要柔和音色的部分，可以适当运用鼻腔共鸣。尝试在发音时微微抬起软腭，让部分气流通过鼻腔流出，这样可以使声音更加圆润、温暖。在使用鼻腔共鸣时要特别注意，千万不要为了刻意追求某种鼻腔共鸣而把握不好分寸，用力过猛，出现"鼻音"的现象，这样反而会使表达效果大打折扣。你也可以尝试做轻蔑的表情，嘴巴微闭，发出"哼"的一声，感受气息从鼻腔流出的感觉，这时鼻尖也有一点点微微收紧或颤动的感觉。

· 头腔共鸣：这是实现高音洪亮且穿透力强的关键。通过高位置的发音，让声音在头部上方产生共鸣，仿佛声音是从头顶的天花板上反射回来的。这种共

鸣方式能使声音听起来更加明亮、高远。在使用头腔共鸣时，切勿让声音超出舒适范围，喉部要放松，切勿出现声嘶力竭的沙哑感。只有在松弛的状态下，气息才能自如而从容地进入到头腔，并与之共振产生共鸣，你还可以尝试模拟蚊子发出的声音找到这一状态。

共鸣腔体虽然各司其职，但是在运用中并不是孤立存在的，而是需要相互协调。在发音时，要学会同时调动多个共鸣腔体，使它们共同作用，产生和谐美妙的声音。就像歌唱家，在演唱高音时，虽然主要依赖头腔共鸣，但也要保持口腔和鼻腔的适度开放，以确保声音的圆润与穿透力，有时候我们要学会跨界多了解一些"兄弟"艺术，比如戏曲、音乐等。

此外，为了更好地感受共鸣腔体的运用，可以运用空间想象的方法。在发音前，先想象一个充满空气的大房间或广阔的户外空间，然后让自己的声音在这个空间中自由回荡。通过这种想象，可以更加直观地感受到共鸣腔体的存在与作用。

（3）语音清晰度

- 发音准确性：保持语音清晰度的前提是发音的准确性。为了确保每个字/词的发音都准确无误，可以借助字典或语音教材进行发音训练，特别需要注意那些容易混淆的音素和音节。

- 语速与节奏：除了发音准确性，语速与节奏也是影响语音清晰度的重要因素。在演讲或朗读时，要根据内容的需要适当调整语速和节奏，避免过快或过慢导致的发音不清或听感单调。

- 情感投入：在发音时，要全身心地投入所表达的内容中，用真挚的情感去驱动声音的变化。只有这样，才能让声音不仅仅是信息的传递，更是情感的交流。

例如，在朗读或演讲时，注意每个字或词的发音要准确到位，特别是辅音的清晰度和元音的饱满度。大家可以通过慢读练习，仔细体会每个音节的发音过程，逐步提高语音的清晰度。同时，注意语调的变化和重音的安排，以增强语言的节奏感和表现力。

因此，当你想要让自己的声音变得更加洪亮时，不妨试试这些方法。记得，大喊大叫并不是解决问题的方法，真正的声音洪亮，来自内心的力量与技巧的完美融合。大家可打开视频2-3练习一下。

视频2-3　训练方法示范

【请跟我练】

胸腔共鸣

模拟摩托车发动的声音：尝试发出低沉而有力的"嗡嗡"声，模仿摩托车引擎发动的声音，感受声音在胸腔内的振动。

模拟老牛叫：模仿老牛低沉的叫声，注意将声音位置放低，让声音从胸腔自然发出。

口腔共鸣

利用央元音"ɑ"进行发音：保持喉咙放松，发出清晰的"ɑ"音，注意声音在口腔内的共鸣效果。

倒吸凉气放松软腭：轻轻倒吸一口气，感受软腭的放松状态，这有助于改善口腔共鸣。

以半打哈欠的方式打开牙关：模仿半打哈欠的动作，打开口腔后部，使声音更加通畅。

放松下巴：确保下巴自然放松，不要用力挤压或抬起，以免影响口腔共鸣效果。

鼻腔共鸣

通过"嗯"的方式练习：发出鼻音"嗯"，感受声音在鼻腔内的共鸣。注意保持声音的平稳和连贯。

头腔共鸣

模拟蚊子发出的声音：尝试发出高而细的声音，模仿蚊子发出的声音，感受声音在头部位置的共鸣。

2.1.3 好声音的训练，就是大量的张嘴吗

对于如何训练出好声音，你一定听到过身边的人经常说"多练就行了""嘴张得多了，读熟了，自然就顺口了"。这种观点是片面的，有可能会让你离美的动听的声音越来越远。因为这些话只说出了一半，还有另外一半，那就是"好声音，不仅仅在于练，更在于听"。

声音的艺术，是一种"口耳之学"，如果只是一味地张嘴练，却忽略了听的重要性，心里没有一个正确的声音样板，缺少了对声音的审美，又怎么知道自己发出的声音是否准确呢？就像刚出生的孩子，其语言发展很大一部分取决于他

出生的语言环境。在一个方言音很重的地区出生的孩子，在成长过程中听到的就是他所处环境的声音，因此想要从一个方言重灾区的语言环境中改到标准的普通话，甚至朗诵的层面，就一定要有一个输入正确声音的过程，在你的记忆里储存大量正确的声音，让你有所参考。

关于"听"，有两个非常关键的地方一定要注意。

1. 多听别人的声音

首先，听经典朗诵作品，提高审美。例如，可以通过喜马拉雅、央视频、百度、腾讯视频、微信公众号等方式去搜索"经典朗诵"关键词，找到那些更有学习代表性的声音去听。

其次，听群友的作品。大家可以建立或者加入一个"朗诵交流社群"，很多人都忽略了这一点，总是一味地沉浸在自己的声音里，感觉别人录的和自己没有关系，听别人的是浪费时间，其实这种认知是错的，群友才是帮助你更快成长的助推器。如果你有了正确科学的发音认知，并掌握了朗诵技巧，以一个旁观者的心态，听一听群友的声音，辨析他们声音的好坏，并挑出他们的不足，这也有利于你自身的改变。群友就是你的一面"镜子"，如果他们存在的问题你没有，那么证明你已经比他们优秀了。

2. 多回听自己的声音

这里要给大家普及一个普通人很少知道的声音误区，那就是你发出的声音被别人听到的和自己听到的感觉是不同的。因为每个人实时听到自己的声音经过了两条路线。

第一条路线：当声音发出时，是通过空气经过外耳道、鼓膜进行传导，让自己和对方听见。但是，声音在经过空气传播时，受环境影响，能量会大大衰减，音色会发生很大变化。

第二条路线：通过自己的颅骨振动进行传导，让自己听见。

因此对方听到的只是经过空气传播得到的声音，而自己听到的声音是通过了两条路线：一个是空气传导，一个是骨传导，两条路线的声音反馈到了我们的耳朵里，就会导致我们在主观上听到的声音与别人听到的声音有偏差。要想知道别人听到的声音是什么样，就要自己用手机或者其他录音设备录音，以回听的方式反复审听自己的声音。

在听经典和回听的过程中，需要注意什么呢？

• 听别人的声音。主要是听他们对稿件的节奏、语气和情感的把握，而不是单纯地去模仿那个人。

• 听自己的声音。一定要以一个旁观者的心态去审视，而非陶醉于自己的声音。对比一下你自己录出来的每一句在重音、停连、情感上与你所对标的声音，有哪些不同。借鉴别人优秀的地方，假以时日，你也会成为优秀的声音输出者。

因此，把张嘴之前的听——听别人，以及张嘴之后的听——听自己这两件事做好了，那么"张嘴"这件事，进行大量重复的练习才会变得有意义和价值，否则，你只是在盲目"张嘴"，离好声音会越来越远。

2.1.4 为什么朗诵时，明明很动情，却感动不了别人

在声音表达的课堂上，学生们常带着困惑与急切提出这样的疑问："我明明已经倾注了全部情感，为何我的声音听起来依旧不能引起情感的共鸣？"针对这一普遍存在的疑惑，我们可以从以下3个核心维度进行深入剖析与自我审视，看看是否已在这3个方面找到了正确的钥匙。

1. 理解力

深入理解文章的精髓与核心意图是每位演播者的首要任务。缺乏这样的洞察，朗诵便如无根之木，难以在听众心中勾勒出清晰的意象，情感的精准触动与共鸣更无从谈起。

正如在人际交往中，要适应情境，因人而异，唯有如此，方能言之有物。朗诵亦需要如此细腻的考量，明确传播的目的与听众特性，如同量身定制般调整情感色彩与表达方式。唯有如此，方能精准地击中听众的心弦，引发共鸣，避免无的放矢的尴尬与误解。

试想，若不顾及听众的情感与心理需求，盲目抒发，不仅无法传递情感与理解，反而可能激起不必要的冲突与隔阂。因此，朗诵时应怀揣对听众的理解与尊重，以最适合的语调和情感娓娓道来，方能触动人心，给听众留下深刻印象。

2. 丰富的想象力和感受力

想象力是一切艺术的源头，如果没有想象力，艺术就不存在生命，而声音艺术的想象力依赖于我们看到的文字本身，它并不是天马行空的，有了想象力，再加上我们丰富的感受，才能做到眼中有故事，心中有情，声音才会有温度。

这里提到的感受，一是生理上的感受，包括颜色、温度、形态、声音等，例

如，你读到一只羊，就需要通过想象，去感受它的颜色、体态、声音等；另外一种是心理上的感受，还是这只羊，你需要感受它的喜、怒、哀、乐。通过对文字展开丰富的想象，让你自身产生一种感受，这种感受与你过往的经历有关，将你的所见所闻所感全面调动起来，从而让枯燥的文字与你的生活经历产生关联，达到一种感同身受的效果。这样你的文字才会真正地"跳"出来，从而达到用你的声音去演绎出一个一个鲜活角色的目的。

3. 表达力

有了理解和感受，就要用声音去演绎，而声音作为载体，并不是毫无章法，想怎么读就怎么读，想怎么停就怎么停的，它也有规则和形式。无论是停连断句还是重音、节奏和语气，都需要服务你所要表达的内容，让声音的呈现不偏离主题。

例如，你看到高山的雄伟，在基调和情绪的把握上，偏偏像小鸟依人的舒缓调子；语势上明明要像爬坡似的向上走，偏偏如小桥流水般地向下走；明明要用慷慨激昂的实声去掷地有声地表达，偏偏要表现得有气无力。这样文与声不搭配、不协调，又如何打动别人呢？接下来请跟着视频2-4中的声音示范练习一下。

视频2-4　表达力
声音示范

【请跟我练】

以下是描绘高山雄伟的句子。

"群山巍峨，如同大地的脊梁，挺立于云海之上，每一座山峰都是天空下最坚实的誓言，诉说着不朽与永恒。"

因此，想要打动别人，是需要技巧和方法的，一切听起来的自然、浑然天成的语言表现都是要经历一番锻造和打磨的。就像教育孩子一样，我们明明初心是想用爱的教育影响孩子，但是用错了方法，让孩子的童年无法快乐起来是一个道理，我明明很爱很爱你，却不知道如何爱。

那么，在生活中，该怎么做到让自己的声音表达更感动人呢？

1. 情感共鸣训练

选择一些具有强烈情感色彩的文章、诗歌或电影片段，仔细阅读或观看，并

尝试理解并感受其中的情感。在心中想象自己就是文本或影片中的角色，设身处地地体验那种情感。

音频2-5　致橡树
示范

　　选择一首深情的诗歌，如《致橡树》，先默读几遍，感受诗中的爱意与坚韧。然后闭上眼睛，想象自己就是那棵橡树或木棉，用声音将这份深情表达出来，如音频2-5，我们可以一起来练习一下。

【请跟我练】

致橡树
我如果爱你——
绝不像攀缘的凌霄花，
借你的高枝炫耀自己；
我如果爱你——
绝不学痴情的鸟儿，
为绿荫重复单调的歌曲；
也不止像泉源，
常年送来清凉的慰藉；
也不止像险峰，
增加你的高度，衬托你的威仪。
甚至日光，
甚至春雨。
不，这些都还不够！
我必须是你近旁的一株木棉，
作为树的形象和你站在一起。
根，紧握在地下，
叶，相触在云里。
每一阵风过，
我们都互相致意，
但没有人，
听懂我们的言语。
你有你的铜枝铁干，
像刀，像剑，也像戟；

我有我红硕的花朵，

像沉重的叹息，又像英勇的火炬。

我们分担寒潮、风雷、霹雳；

我们共享雾霭、流岚、虹霓。

仿佛永远分离，

却又终身相依。

这才是伟大的爱情，

坚贞就在这里：

爱——

不仅爱你伟岸的身躯，

也爱你坚持的位置，足下的土地。

2. 声音控制训练

（1）训练方法

- 音量控制：练习用不同的音量说话，注意声音的稳定性和清晰度。
- 语调变化：通过模仿不同情感下的语调，如疑问、惊讶、悲伤等，来训练自己的语调变化能力。
- 语速与停顿：尝试在不同的情感下调整语速，并在适当的位置加入停顿以增强表达效果。

（2）训练范例

选择一段包含多种情感的对话或独白，如电影《泰坦尼克号》中杰克和露丝在船头的经典对白。先分析对话中的情感变化，然后模仿演员的语气、语调和语速进行练习。在"You jump, I jump"这句台词前加入适当的停顿，以强调两人之间的情意。

3. 呼吸与放松训练

（1）训练方法

- 深呼吸练习：坐直或站直，闭上眼睛，深呼吸数次，感受气息在胸腔和腹部的流动。
- 口腔与喉咙放松：通过张嘴、打哈欠等动作来放松口腔和喉咙部位的肌肉。

（2）训练范例

在进行朗读或演讲前，先进行几分钟的深呼吸练习，帮助自己放松身心。然后用轻松自然的声音开始你的表达。在表达过程中，时刻注意保持口腔和喉咙的放松状态，避免声音紧绷。

4. 模仿与反馈训练

（1）训练方法

寻找优秀的演讲者、演员或主持人作为模仿对象，仔细分析他们的语调、节奏和表达方式，尝试模仿他们的声音表达技巧，并在实践中不断调整和完善。

向他人寻求反馈，了解自己在声音表达方面的优点和不足，并根据反馈进行改进。

（2）训练范例

观看TED演讲视频，选择一位你喜欢的演讲者作为模仿对象。仔细分析他的语调变化、节奏控制和情感传达方式。然后尝试模仿他的声音表达技巧，录制自己的演讲视频并进行对比。除此之外，还可以向朋友或家人展示你的作品，并请他们给出反馈和建议。

2.2 跨越发音误区的鸿沟

无论是在日常交流还是在声音创作中，发音的准确性和表现力都至关重要。然而，许多人常常被不自知的发音误区所困扰，导致信息传递不清晰或声音表现力不足。本节将帮助你识别并修正这些问题，包括基本发音的准确性、提升声音响亮度的技巧，以及解决朗诵和表达中的"跑调"问题。通过掌握实用的训练方法，你将学会自然、流畅地表达，让声音更加生动、有感染力，轻松跨越发音的鸿沟。

2.2.1 发音不准，你说什么别人都听不清

在日常生活中，我们或许都曾耳闻过将"发挥"错读为"花灰"，或者将"湖南"误念作"湖蓝"的趣闻。这些发音上的小插曲，往往让人误以为普通话学习之路坎坷难行。然而，事实并非如此，很多时候，问题仅仅出在未能精准把握发音的微妙之处——唇形的细微调整、舌头的恰当摆放，这些细微差别正是塑造标准普通话发音的关键。只要掌握了这些发音要领，通过正确的练习和反复的

模仿，普通话的发音便能变得自然、流畅，不再是难以逾越的障碍。

出现这种读音错误，主要是在"声母"的读音上出了问题。声母是一个音节中最开始的那个音。比如，发挥的发，声母是"f"。整个字的第一个音发不对，那么必定会影响整个字读音的准确性，因为它起到分隔字音、区别词义的作用。这个问题如果出现在播音或朗诵里，就是一个"硬伤"，发音不准，声音再好，别人也听不懂。

接下来让我们一同深入探索发音的奥秘，通过细致地了解每个声母的发音部位，从而精准地掌握它们的发音技巧，为声音表达增添一份专业与精准。

1. 双唇阻

双唇阻是指发音时上唇和下唇紧闭成阻，然后突然放开，使气流冲出的发音方式。

具体声母包括b、p、m。

b：发音时，双唇紧闭，气流经口腔破唇而出，但无须用力送气，如"波"字开始的发音。

p：发音部位和方法与b相同，但要将气用力尽量送出，如"坡"字开始的发音。

m：发音时，双唇紧闭，软腭下垂，开放鼻腔通道，气流从鼻腔出来，发音时声带也会随之颤动，如"妈"字开始的发音。

【请跟我练】

绕口令练习

八百标兵奔北坡，炮兵并排北边跑。炮兵怕把标兵碰，标兵怕碰炮兵炮。

词语练习

巴、簸、摆、保、颁、奔、帮、泵、比、别

2. 唇齿阻

唇齿阻是指发音时上齿与下唇接触或接近成阻，气流从唇齿间摩擦而出的发音方式。

具体声母包括f。

发音时，上门齿轻轻接触下唇，随即离开，气流从唇齿间的窄缝中泄出，摩

擦成声，如"飞"字开始的发音。

【请跟我练】

绕口令练习

粉红墙上画凤凰，凤凰画在粉红墙。粉红墙上画凤凰，先画一个红凤凰，再画一个黄凤凰。

词语练习

飞、饭、非、副、翻、逢、乏、房、幅、发

3.舌尖前阻

舌尖前阻是指发音时舌尖与上门齿背接触或接近成阻，阻碍气流后突然张开，气流自然放出的发音方式。

具体声母包括z、c、s。

z：发音时，舌尖平伸，接触上门齿背，阻碍气流后突然张开，气流自然放出，声带不颤动，如"资"字开始的发音。

c：发音方法与z相同，但气流较强，有喷发出口的感觉，为送气音，如"雌"字开始的发音。

s：发音时，舌尖平伸，靠近但不接触上门齿背，阻碍气流后从缝隙间摩擦而出，声带不颤动，如"思"字开始的发音。

【请跟我练】

绕口令练习

你就隔着窗子撕字纸，横竖两次撕了四十四张湿字纸，不是字纸你就不要胡乱撕一沓纸。

词语练习

杂、泽、紫、灾、贼、造、邹、赞、怎、脏

4.舌尖中阻

舌尖中阻是指发音时舌尖与上齿龈接触或接近成阻，阻碍气流后突然张开，气流自然放出的发音方式。

具体声母包括d、t、n、l。

d：发音时，舌尖抵住上齿龈，气流受阻后突然放开，气流自然放出，声带不颤动，如"大"字开始的发音。

t：发音方法与d相同，但气流较强，有喷发出口的感觉，为送气音，如"他"字开始的发音。

n：发音时，舌尖抵住上齿龈，软腭下垂，开放鼻腔通道，气流从鼻腔出来，发音时声带也会随之颤动，如"那"字开始的发音。

l：发音时，舌尖抵住上齿龈，气流从舌头两侧流出，声带颤动，如"来"字开始的发音。

【请跟我练】

绕口令练习

汤洒汤烫塔。

词语练习

的、地、都、对、当、但、多、动、得、带

5. 舌尖后阻

舌尖后阻是指发音时舌尖翘起，与硬腭前端接触或接近成阻，阻碍气流后突然张开，气流自然放出的发音方式。

具体声母包括zh、ch、sh、r。

zh：发音时，舌尖后部顶住上齿龈后部，口腔不通气，软腭上升，鼻腔也不通气。然后舌尖缓慢地离开上齿龈后部，气流从呈现的间隙里挤出，气流不明显。例如"庄重"中的声母就是zh。

ch：发音时的状态与zh相似，只是除阻时有明显的气流从口腔中流出。例如"车床"中的声母就是ch。

sh：发音时，舌尖后部与上齿龈后部相对，有空隙，软腭上升，鼻腔不通气。除阻时，气流从空隙中擦出。例如"双手"中的声母就是sh。

r：发音状况与sh相似，只是颤动声带。例如"柔软"中的声母就是r。

【请跟我练】

绕口令练习

四是四，十是十，十四是十四，四十是四十。莫把四字说成十，休将十

字说成四。若要分清四十和十四，经常练说十和四。

词语练习

知识、支持、成长、超出、诗人、生活、日常、热情

6. 舌面音

舌面音是指发音时舌面前部与硬腭前部或上齿龈接触或接近成阻，阻碍气流后形成的发音。这组声母主要包括 j、q、x。

j：发音时，舌尖抵住下门齿背，使舌面前紧贴硬腭前部，形成阻塞。软腭上升，关闭鼻腔通路，声带不颤动。在阻碍的部位后积蓄气流，突然解除阻塞时，气流从间隙中透出，摩擦成声。

q：发音部位、方法跟 j 大体相同，不同的是当舌面前与硬腭前部分离并形成适度间隙时，声门开启，从肺部呼出一股较强的气流，在阻塞部位的间隙中透出，摩擦成声。

x：发音时，舌尖抵住下门齿背，使舌面前接近硬腭前部，形成适度的间隙。软腭上升，关闭鼻腔通路，声带不颤动，气流从舌面与硬腭形成的间隙中摩擦通过而成声。

【请跟我练】

绕口令练习

七巷一个漆匠，西巷一个锡匠。七巷漆匠用了西巷锡匠的锡，西巷锡匠拿了七巷漆匠的漆，七巷漆匠气西巷锡匠用了漆，西巷锡匠讥七巷漆匠拿了锡。

词语练习

积极、齐全、小心、亲切、学习、先进、信息、现象

7. 舌根阻

舌根阻是指发音时舌根与软腭接触或接近成阻，阻碍气流后突然张开，气流自然放出的发音方式。这组声母主要包括 g、k、h。

g：发音时，软腭上升，舌根隆起抵住软腭，气流因通路被完全封闭而积蓄起来，然后舌根下降，脱离软腭，气流迸发而出，爆发成声，声带不振动。

k：发音的阻碍部位和发音方式 g 相同，只是在发 k 的音时，冲出的气流比发

g的音时要强许多。

h：发音时，软腭上升，挡住气流的鼻腔通路，舌根隆起，与软腭之间形成一个窄缝，气流从窄缝中泄出，摩擦成声，声带不振动。

【请跟我练】

绕口令练习

哥挎瓜筐过宽沟，赶快过沟看怪狗。光看怪狗瓜筐扣，瓜滚筐空哥怪狗。

词语练习

告诉、广告、快乐、开放、荷花、国歌、港口、好客。

本节基于以上唇舌发音机制，揭示了"湖南"被误读"湖蓝"的症结："n"与"l"的发音虽舌尖位置相似，但气息流向迥异——前者经鼻腔，后者饶舌侧。因此，纠正不在舌尖位置，而在气息调控上。发音清晰准确，关键在于唇舌位置精准，灵活操控。练习初期不容易掌握技巧，但持之以恒锻炼唇舌灵活性，将极大地改善发音模糊与卡壳问题。大家可打开视频2-6练习一下。

视频2-6 声母训练方法示范

2.2.2 让声音听起来更响亮的关键在这儿

许多朋友常向我反映，他们自觉说话时声音显得沉闷，缺乏应有的悦耳感，却又难以精准地定位问题所在。实际上，除了可能因发音位置偏低或表达状态不够积极，一个常被忽视的关键在于：音节在口腔内的构建过程尚未充分完成，便匆匆"面世"，犹如一颗未及成熟的果实被提前采摘。

今天，我们就来深入探讨一下，在构成每一个清晰、响亮的音节时，除了起始的声母，那至关重要且深刻影响我们发音明亮度的部分——韵母。韵母，作为音节的核心与灵魂，其完整而饱满的成型过程，正是我们追求声音悦耳动听的关键所在。通过细致雕琢韵母的发音细节，我们可以让声音如同经过精心雕琢的宝石，绽放出更加璀璨的光彩。

从孩提时代起，我们就接触到了丰富多彩的韵母世界，它们如同音符，编织着汉语的旋律。韵母家族成员众多，包括a、o、e、i、u、ü等基础元音，以及ai、ei、ao、ou等复元音，乃至更为复杂的鼻韵母如an、en、in、un，以及ang、eng、ong、iang、ieng、iong等。这些韵母不仅承载着语言的音韵之美，

还蕴含着发音的精细结构——韵头、韵腹、韵尾。

以"官"（guān）字为例，它巧妙地展现了这一结构之美。其中，"g"作为声母，引领发音的起始；而"uan"则担当起韵母的角色，并可进一步细分。"u"为韵头，引领发音方向；"a"作为韵腹，是发音的核心，它要求口腔达到最大开口度，因此声音最为响亮，成为整个音节中最耀眼的明珠；最后，"n"作为韵尾，轻轻收尾，为音节画上圆满的句号。韵腹，正是其中的灵魂所在，它的清晰与响亮，直接关系到整个音节乃至句子的听觉效果。

为了让我们的声音更加悦耳动听，关键在于精准把握韵腹的发音。在韵母中，虽然韵头和韵尾可能缺席，但韵腹不可或缺，它是声音的支柱，是发音时口腔最开放、共鸣最强烈的部分。

那么，哪些是主要元音，又该如何精准地发出它们的声音呢？主要元音包括 a、o、e、i、u、ü，它们是构成汉语韵母体系的基础，也是发音练习中的重中之重。

1. 元音 a

（1）发音特征

央低不圆唇元音。发音时，口形大开，舌尖微离下齿背，舌面中部微微隆起，双唇自然展开，感受口腔的打开程度和声音的共鸣。

（2）读法注意

发音时要避免过于用力或紧张，保持声音的自然流畅。

发音时不要将 a 发成英语中的 /æ/ 或 / ɑ :/，汉语中的 a 发音更加开放和中央化。

【请跟我练】

单字词："啊（ā）"（单独发出，感受口腔大开和声音的共鸣）、"爸（bà）""马（mǎ）"，注意 a 的发音要开放且中央化。

双字词："阿姨（ā yí）""沙发（shā fā）""大坝（dà bà）"，通过实际词汇练习 a 的发音。

绕口令："白石塔，白石搭，白石搭白塔，白塔白石搭，搭好白石塔，石塔白又大。"

2. 元音o

（1）发音特征

后中圆唇元音。发音时，双唇拢圆，舌身后缩，舌面后部隆起，形成一个小圆洞。

（2）读法注意

注意双唇的圆形和舌位的后缩，避免发成扁唇音。

在唇音声母（如b、p、m、f）后的o，实际发音与复韵母uo相近，但在此处我们主要讨论o作为单韵母的发音。

【请跟我练】

单字词："哦（ō）""破（pò）""膜（mó）"，注意o的发音要饱满且圆唇。

双字词："菠萝（bō luó）""薄膜（báo mó）""火车（huǒ chē）"，强调o的发音特点。

绕口令："婆婆伯伯做馍馍，琢磨馍馍该咋做，糖馍馍，肉馍馍，要吃啥馍有啥馍。"

3. 元音e

（1）发音特征

在普通话中，e单独使用时较为有限，常出现在语气词"欸"中，且发音不稳定。一般介绍时，可将其视为半开、半高、不圆唇元音，发音时口半闭，舌身后缩且略高，舌面后部稍隆起。

（2）读法注意

由于e单独使用时间有限，大多在复合元音中体现，因此练习时可结合相关词汇进行。

【请跟我练】

单字词："饿（è）"（虽然e单独使用有限，但"饿"字是常见的独立发音），通过"额（é）""得（dé）"，感受e在词汇中的发音位置。

双字词："特别（tè bié）""舍得（shě dé）""合格（hé gé）"，注意e在复合元音中的发音。

绕口令："阁上一窝鸽，鸽渴叫咯咯。哥哥登上阁，搁水给鸽喝，鸽子喝水不渴不咯咯。"

4.元音i

（1）发音特征

前高不圆唇元音。发音时，口微开，舌尖接触下齿背，舌面前部高高隆起，接近硬腭前部。

（2）读法注意

注意舌尖的位置和舌面的隆起程度，避免发成其他元音。

【请跟我练】

单字词："衣（yī）""七（qī）""米（mǐ）"，直接感受i的发音特点。

双字词："激励（jī lì）""笔记（bǐ jì）""立即（lì jí）"，巩固i的发音技巧。

绕口令："一二三，三二一，一二三四五六七。七个阿姨来摘果，七个花篮手中提。七个果子摆七样，苹果、桃儿、石榴、柿子、李子、栗子、梨。"

5.元音u

（1）发音特征

后高圆唇元音。发音时，双唇收缩成圆形，舌身后缩且高高隆起，接近软腭。

（2）读法注意

注意双唇的圆形和舌位的高度，避免发成扁唇音或舌位过低的音。

【请跟我练】

单字词："乌（wū）""路（lù）""书（shū）"，单独练习u的发音。

双字词："乌云（wū yún）""鼓舞（gǔ wǔ）""糊涂（hú tu）"，强调u发音的准确性。

绕口令："有个面铺门朝南，门上挂着蓝布棉门帘，摘了蓝布棉门帘，面铺门朝南；挂上蓝布棉门帘，面铺还是门朝南。"

6.元音ü

（1）发音特征

前高圆唇元音。发音时，双唇略圆且向前突出，舌尖接触下齿背，舌面前部高高隆起。

（2）读法注意

注意双唇的圆展程度和舌尖的位置，避免发成其他元音。

在普通话中，ü在与声母j、q、x相拼时，通常需要省略两点写成u，但发音时仍应保持圆唇。

【请跟我练】

单字词："鱼（yú）""女（nǚ）""取（qǔ）"，直接发出ü的音，感受发音特点。

双字词："区域（qū yù）""旅居（lǚ jū）""语句（yǔ jù）"，练习ü与不同声母的搭配。

绕口令："小吕小吕爱劳动，洗了缕缕红领巾。不知是缕缕红领巾舞，还是小吕小吕爱劳动。"（这里的"缕"虽不直接发ü音，但有助于练习j与ü的拼读及ü的发音感觉。）或者"小驴驮着两袋米，一口气跑了二里地。卸下米，来歇气，想想家里的小毛驴。"（其中"驴"间接帮助练习ü的发音感觉。）

通过上述介绍，希望大家能够更好地理解和掌握主元音a、o、e、i、u、ü的发音特征。在日常交流中，注意这些细节可以帮助我们发音更加准确、自然。不妨在空闲时间多加练习，让自己的声音更加悦耳动听。大家可打开视频2-7练习一下。

视频2-7　主元音训练方法示范

2.2.3　都说唱歌跑调，难道朗诵也会跑"调"吗

我们常常聚焦于歌唱中的五音不全与跑调，却未曾留意到说话同样可能"走音"。在中国这片辽阔的疆域内，七大方言区犹如七幅绚丽的画卷，各自铺展着独特的语音风貌与语调旋律。以"花"字为例，北京人以高亢平直的调子赋予它鲜明的55调值，天津人则以低沉柔和的声线将其演绎为11的低调值，而开封人则以中庸之道，用24的调值悠然念出，各有千秋。

然而，当这些方言的独特魅力来到普通话播音与朗诵的殿堂时，却可能因地域性与习惯性差异而显得格格不入，让听众感受到一丝不协调，甚至"别扭"。

这背后，正是语言多样性的体现。

接下来让我们一同揭开这层神秘的面纱，深入探讨语言差异背后的根源，探寻那些塑造我们独特语音风貌的深层原因。

1.五度标记法

自幼我们便习得一、二、三、四声调的基础概念，即平、扬、拐弯、降的简单规律。然而，即便是这样基础的发音规则，在实际应用中，许多人仍难以精准把握。为此，我们引入了"调值"这一概念，作为声调实际发音的标准化描述，它如同标尺一般，精确度量着声调的起伏变化。

图2-2清晰地展示了普通话四声的调值分布：阴平（55）、阳平（35）、上声（214）、去声（51）。这里采用的五度标记法，以直观性与形象性著称，将声音的高低变化转化为可视化的线条，便于我们学习与实践。

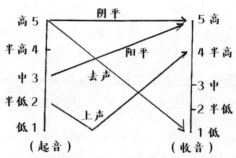

调类	调号	例字	调型	调值
阴平	一	妈 mā	高平	55
阳平	／	麻 má	中升	35
上声	∨	马 mǎ	降升	214
去声	＼	骂 mà	全降	51

图 2-2 调值分布图

想象一条竖立的音阶，从底部的最低点延伸至顶部的最高点，共分为5个等级，依次为低（1）、半低（2）、中（3）、半高（4）、高（5）。这些数字不仅代表了声音的高度，更成为我们理解声调变化的钥匙。

·阴平（55）：如同一条平稳的直线，不升不降，展现出高平调的沉稳与坚定。

· 阳平（35）：像一条自中而上的斜坡，声音从中音起始，逐渐攀升至高音，尽显高升调的昂扬与活力。

· 上声（214）：其轨迹最为曲折，先是从半低降至低音，再猛然上扬至半高，降升之间，尽显上声的独特韵味与变化之美。

· 去声（51）：是一条陡峭的下划线，声音从高音迅速滑落至低音，全降调的决绝与干脆，令人印象深刻。

通过五度标记法，我们可以更加精准地把握声调的细微差别，让每一次发音都更加准确、生动。

2. 调值常见误区

在日常生活中，当我们尝试精准运用调值时，常常会碰到一系列挑战与难题。为此，我们精心整理了一系列常见问题，旨在为大家提供一个清晰的参考框架，帮助大家更好地理解和熟练运用调值，从而在言语表达中更加准确、生动。

（1）阴平调（高平调，调值55）

发音时，声带必须保持持续紧张状态，确保声调高且平稳，首尾音高几乎无变化。常见的误区如下，并以"宣"作为参考进行拼读。

· 收音不饱满：音高未达顶点便下滑，显得气力不足。

· 声调不平直：声调不够平，中间出现凹陷，破坏了高平调的稳定性。

· 整体音高偏低：误将55发成33或44，缺乏应有的明亮感。

（2）阳平调（中升调/高升调，调值35）

从3度起音，直线上升至5度，声带由松渐紧。常见的误区如下，并以"滑"作为参考进行拼读。

· 收音不充分：仅升至4度便停止，形成34的音调，未达顶点。

· 调型曲折：音调上升过程中带有不必要的拐弯，影响流畅性。

· "牛角式"发音：起音位置偏高，导致整体音调突兀。

· 收音过高：超过5度调域，显得过于尖锐。

（3）上声调（降升调，调值214）

上声调发音起始低于阳平，先降（2度→1度）后拖长，再快速升至4度，终点近阴平调头。声带由紧变松再紧，下降与上升时声带紧张度变化显著。常见的误区如下，并以"赏"作为参考进行拼读。

· 降升幅度不当：如212、313等，未能准确完成降升全过程。

· 尾音不纯：尾音带拐弯或拖甩，影响清晰度。

- 曲折生硬：降升变化过于生硬，缺乏平滑感。
- 直接上扬：未经历足够的下降便直接上升，形成"直上"调。

（4）去声调（全降调，调值51）

由高至低，一气呵成，声带由紧至松。常见的误区如下，并以"去"作为参考进行拼读。

- 收音不完全：收音不到位，如降至53，未达最低点。
- 尾音拖沓：下降过程中速度不均，造成拖音。
- 硬砸式发音：为追求1度而用力过猛，导致字音生硬笨拙。

视频2-8　调值训练方法示范

下面为大家提供一些具体的声调练习素材，大家可打开视频2-8练习一下。

【请跟我练】

阴平精细化训练素材

词组练习：

天空、飞机、花园、高山、开心、风筝、光明、清晨

句子练习：

今天的天空特别蓝，适合放风筝。

清晨的阳光洒满大地，让人心情格外开朗。

阳平精细化训练素材

词组练习：

人民、学习、河流、阳光、成长、海洋、直接、团结

句子练习：

我们应该努力学习，为人民服务。

温暖的阳光洒在河面上，波光粼粼。

上声精细化训练素材

词组练习：

水果、感谢、理想、雨伞、管理、小狗、跑步、手表

句子练习：

我非常感谢你送给我的水果。

他每天早上都坚持跑步锻炼身体。

去声精细化训练素材

词组练习：

世界、大学、电视、进步、胜利、确定、智慧、故事

句子练习：

他决定去大学深造，追求更高的学术成就。

这个故事告诉我们，只有不断进步才能取得胜利。

2.2.4　学会这三招，让你告别朗诵像念字

许多人在日常生活中交谈自如，言辞流畅，但一旦面对稿件朗读，就变得生涩，字句间显得不够连贯，如同逐字蹦出。这背后往往隐藏着对书面语与口语差异的不适应，或紧张情绪导致的表达障碍。为了提升朗诵时的流畅度与自然感，以下几点技巧值得你注意并实践。

1. 轻声的使用方法

让我们聚焦这句特别引人注意的表述："今天是我开学的（重音）第一天。"这句话中那个不必要的"的"字被赋予了重音，犹如乐章中不和谐的音符，确实让人感觉有些突兀，仿佛纯净的水中混入了一丝杂质。在日常生活的自然对话中，我们鲜少会如此处理语言，因为流畅与自然的交流才是我们的追求。

因此，当你投身于朗诵艺术时，请特别留意那些易被不经意间加重音，实则应轻声处理的词汇。轻声，作为汉语中一种独特的语音现象，它让语言更加柔和、连贯，有助于表达细腻的情感和营造恰当的氛围。

记住，在朗诵过程中，一旦遇到诸如语气词、名词后缀或表示趋向的动词、方位词等，不妨轻柔地带过，让它们成为连接句子、传递情感的桥梁。通过精准的轻声处理，你的朗诵将更加贴近真实的生活，更加触动人心。

- 对于语气词如"吧""吗""啊""呢"等，应以轻柔的语调带出，它们如同情感的调味剂，让句子更加生动，引人遐想。
- 助词"了""着""的""地""得""们"，作为语言的黏合剂，应将其轻描淡写地融入句中，避免过分强调，以保持语句的连贯与和谐。
- 当遇到名词后缀时，如"子""儿""头"时，如"小伙子"的"子"，"大块儿头"的"头"，这些后缀应以轻声处理，增添语言的亲切感与生动性。

• 叠词在语言中具有独特的韵律美，如"严严实实""马马虎虎"，以及"蓝线线的'线'""兰花花的'花'"，朗诵时需注意第二个词应轻柔地读出，让叠词的韵味悠长，回味无穷。

• 对于表示趋向、方位的词汇，如"但在满纸红点的地图上的'上'""我也扑上去追她"中"扑上去的'上'"，这些词在朗诵时应以轻声处理，以保持语句的流畅性，避免突兀之感，使表达更加自然、流畅，仿佛画面在听众心中缓缓展开。如音频2-9中的声音示范。

音频2-9　轻声使用方法示范

【请跟我练】

轻声读法范例："但在满纸红点的地图上的'上'""我也扑上去追她"。

2. 词的轻重格式

词的轻重格式对朗诵而言至关重要，它不仅关乎文字原意的准确传达，更是衡量语言表达能力的一个重要标尺。错误的轻重格式不仅会扭曲原句的意义，还可能不经意间暴露出方言的痕迹，影响整体表达的纯正性。

一般而言，词的轻重格式可大致分为4类：中重、重中、中中重及中重中重。这些格式依据词汇的音节结构与语义重点而灵活变化。例如，双音节词"草原""波浪"常采用中重格式，强调后一音节，以凸显其自然辽阔之感；而"经验""嗅觉"等词则遵循重中格式，将重音置于前一音节，突出其抽象概念或感官体验的核心。

对于三音节词，如"播音员""收音机"，它们更倾向于中中重格式，即在最后一个音节上加重，以明确指示词语的主要指向或功能。这种处理方式有助于听众快速捕捉信息要点。

当面对四字成语或短语时，如"丰衣足食""风调雨顺"，我们通常采用中重中重的格式，即每个词组的第二个音节略轻，而首尾音节相对较重。这种轻重相间的处理方式，不仅符合汉语的韵律美，也使得成语的每一个字都显得有力而富有节奏感，更加易于记忆与传诵，如音频2-10中的声音示范。

音频2-10　词的轻重格式示范

【请跟我练】

三音节词：播音员、收音机

四字成语：丰衣足食、风调雨顺

面对浩瀚的汉字海洋，如何恰当地运用词的轻重格式，确实是一个值得探讨的问题。首先要明确的是，词的轻重格式作为语流音变的一种独特现象，其轻重之分是相对的，旨在提升表达的自然度与精准性。这种格式并非固定不变的，它随着语境、情感及语流的变化而灵活调整，甚至可能超越我们常提到的4种基本模式，展现出更为丰富的形态。

为了掌握并运用好词的轻重格式，我有以下两点建议。

• 广泛聆听，深入感知：约定俗成的语言习惯是学习语言的宝贵资源。多听标准的普通话，尤其是优秀朗诵作品或播音主持的示范，可以培养敏锐的听感和良好的语感。通过反复聆听，你将逐渐内化这些轻重格式的自然规律，使自己的发音更加贴近标准，表达更加流畅、自然。

• 专项训练，精准提升：如果仅凭听感难以准确判断或模仿词的轻重格式，不妨采取单项纠正的方法。将不同格式的词汇分类整理，进行有针对性的练习。你可以通过录音自我检测，对比标准发音寻找差距；也可以寻求专业老师的帮助，让他们为你量身定制训练计划，针对你的薄弱环节进行一对一的辅导和纠正。这样的专项训练能够让你在短时间内实现精准提升。

3. 词语变调方式

在普通话中，存在一系列独特的变调现象，这些现象在单独发音时并不显现，但一旦音节相互连接，便会展现出显著的声调变化，为语言增添了丰富的韵律美。以下是几个关键变调规则的详尽阐述及实例展示。

（1）上声的变调

上声（第三声）在单独念出或位于句尾时，其调值保持为标准的"214"。然而，当它与阴平、阳平、上声或轻声等其他声调相连时，其调值会发生变化，由"214"简化为"21"，使发音更为流畅。在始终（shǐ zhōng）、老师（lǎo shī）、改革（gǎi gé）都发生了上声的变调。

【请跟我练】

始终（shǐ zhōng）、老师（lǎo shī）、改革（gǎi gé）

（2）去声的变调

当两个去声（第四声）字连续出现时，第一个去声的调值会从全降的"51"变为半降的"53"，以避免发音上的生硬。这种变化在"记录"（jì lù）、"摄像"（shè xiàng）、"赞颂"（zàn sòng）等词汇中体现得尤为明显。

【请跟我练】
记录（jì lù）、摄像（shè xiàng）、赞颂（zàn sòng）

（3）"一"的变调

作为数字或量词时，"一"的变调规则多样。若其后跟去声字，则"一"读为阳平（第二声），如"一块儿"（yí kuài er）；若其后非去声，则保持去声不变，如"一起"（yì qǐ）；若夹在重叠词中间，则读轻声。

【请跟我练】
"一起"（yì qǐ）、"走一走"（zǒu yi zǒu）、"拍一拍"（pāi yi pāi）。

（4）"不"的变调

与去声相连时，"不"的声调由去声变为阳平，如"不是"（bú shì）、"不错"（bú cuò）；若其后非去声，则保持去声原调；而在词语中间作为否定词时，则读轻声。

【请跟我练】
好不好（hǎo bu hǎo）、快不快（kuài bu kuài）、吃不吃（chī bu chī）。

（5）"啊"的变调

作为语气词，"啊"的发音受前一音节末尾音素的影响而发生变化。当前音节以a、o、e、i、ü结尾时，"啊"读作"ya"，如"长大了啊"（zhǎng dà le ya）；当遇到u、iao、ao时，读"wa"；当与n相连时，读"na"；如果"啊"前一个音节末尾音素是n和g相连，也就是我们发的后鼻音ng，读作"nga"；当"啊"的前一个音节是zi、ci、si时，读"za"；当"啊"的前一个音节是zhi、chi、shi时，读"ra"。具体实例包括："好可怜啊！"（hǎo kě lián na）、"动凶啊！"（dòng xiōng nga）、"什么差事啊！"（shén me chà shi ra）、"三次啊！四次啊！"（sān cì za, sì cì za）。

【请跟我练】

　　"啊"的变调："长大了啊"（zhǎng dà le ya）、"好可怜啊"（hǎo kě lián na）、"动凶啊"（dòng xiōng nga）、"什么差事啊"（shén me chà shi ra）、"三次啊！四次啊！"（sān cì za, sì cì za）。

　　词语变调方式具体可参考音频2-11中的声音示范。

　　当你真正掌握了这3招以后，你的朗诵将不再只是简单的文字再现，而是一场充满情感的表演。你将能够用声音去描绘画面、讲述故事、传递情感，让听众在你的朗诵中感受到文字的力量与魅力。从此，朗诵将不再是你表达的束缚，而是你展现自我、传递美好的强大武器！

音频2-11　词语变调方式示范

2.3　打造悦耳声音的捷径

　　拥有一副悦耳的声音，不仅是天赋的馈赠，更是科学训练的结果。接下来为你揭示打造动人声音的核心秘诀，从声音健康的基础出发，到提升声音表现力的实用技巧。无论是思考每天高强度用声如何保持嗓音状态，还是通过口腔、共鸣和喉头控制让声音更加饱满有磁性，我们将为你提供全方位的指导。同时，你还将学习简单易行的口部操和嗓音保护技巧，让声音训练变得轻松而高效。通过录音练习揭示声音耐力的原理，强调日常训练的重要性；细致讲解口腔控制、共鸣控制与喉头控制，让你实现声音立体饱满与磁性魅力的提升；引入"万能口部操"，为你提供随时随地可练的练习方法；分享六大科学护嗓技巧，确保声音持久健康。通过系统学习与练习，你将快速掌握声音美化技巧，提升声音魅力。

2.3.1　每天录音字数过万而不累的原理

　　在声音艺术的征途上，许多初学者面临一个共同的挑战：播读长文时，仅三五句便觉气息短促，如同攀登险峰中途力竭，胸中憋闷，难以延续。此困境，为初学者的普遍遭遇，并非病痛所扰，而是气息运用不当所致。气息，作为语言表达之精髓，犹如汽车之引擎，缺乏充足而稳定的气息支持，声音之舟便难以扬帆远航，最终显得干涩、生硬，缺乏流畅与和谐的韵律。

　　精通气息运用之道，是提升表达清晰度与感染力的关键。它能帮助我们摆

脱气息不足的束缚，让每一个字、每一句话都铿锵有力，直击人心。以戴望舒的《雨巷》为例，若气息掌控不佳，诗句便如同被阻塞的溪流，难以流淌出动人的旋律；而一旦气息运用自如，共鸣腔体充分共鸣，诗句便如同月光般倾洒而下，清澈明亮，充满诗意，引领听者沉醉于那份宁静而深远的美好之中，如音频2-12中的声音示范。

音频2-12　气息运用示范

【请跟我练】

《雨巷》（戴望舒）

撑着油纸伞，独自
彷徨在悠长，悠长
又寂寥的雨巷，
我希望逢着
一个丁香一样地
结着愁怨的姑娘。

她是有
丁香一样的颜色，
丁香一样的芬芳，
丁香一样的忧愁，
在雨中哀怨，
哀怨又彷徨；

她彷徨在这寂寥的雨巷，
撑着油纸伞
像我一样，
像我一样地
默默行着，
冷漠，凄清，又惆怅。

她静默地走近
走近，又投出

太息一般的眼光，
她飘过
像梦一般的，
像梦一般的凄婉迷茫。

像梦中飘过
一枝丁香的，
我身旁飘过这女郎；
她静默地远了，远了，
到了颓圮(pǐ)的篱墙，
走尽这雨巷。

在雨的哀曲里，
消了她的颜色，
散了她的芬芳
消散了，甚至她的
太息般的眼光，
丁香般的惆怅。

撑着油纸伞，独自
彷徨在悠长，悠长
又寂寥的雨巷，
我希望飘过
一个丁香一样的
结着愁怨的姑娘。

　　在日常对话中，我们往往依赖浅呼吸，且话语自然流露，因此语流顺畅，少见吞吞吐吐。然而，在公开演讲、直播或朗诵等场合，面对非自发性的长篇大论，不少人会感到力不从心，不仅声音毫无美感可言，甚至嗓子迅速干涩，长时间持续更如火烧般难受。

　　我个人的经历便是最佳例证。10年前初入此行，因气息运用不当，即便是千字左右的配音任务也让我倍感艰难，喉咙干涩，频频咳嗽，不得不频繁饮水以缓

解。但经过长期实践，结合科学方法调整用气方式后，如今我录音时已能游刃有余，声音流畅无阻，喉咙也不再受累。

今天，我分享的不仅仅是理论上的用气技巧，而是基于多年实战经验总结出的、行之有效的声音提升之道。我们的目标是深入探究其原理，从根本上改善和提升我们的发音方法。

1. 声音形成的科学原理

声音的形成是一个复杂而精妙的过程，涉及多个系统的协同作用。首先，空气被吸入肺部，通过气管到达喉部，与声带接触产生基础音（如"啊"）。然而，这仅仅是声音旅程的开始。基础音随后在鼻腔、口腔及头腔等共鸣腔体中发生共振，经过唇舌的加工变化，最终转化为具有实际意义的语音。

2. 呼吸方式的分类与选择

人类的呼吸方式主要分为3种：胸腹式联合呼吸、胸式呼吸及腹式呼吸。每种方式各有特点，对声音的影响也不尽相同。

• 胸腹式联合呼吸：最适合公开演讲与朗诵，它能产生扎实、绵长的声音，是增强语言色彩、确保气息充足的理想选择。通过这种方法，我们可以加强和扩展呼吸肌的能力，为完整、流畅地表达提供坚实的支撑。

• 胸式呼吸：常见于声音细小、浅短的人群，尤其是瘦弱的女性。这种呼吸方式可能导致声音缺乏力度，适合轻柔的交谈场景。

• 腹式呼吸：多见于说话换气深沉、声音沉闷的个体，尤其是体形较胖的男性。虽然深沉，但可能缺乏足够的灵活性。

3. 语音形成的三大系统

把语音形成的过程按照它们的不同作用和功能分成三大系统，即动力系统、声源系统和成音系统。

（1）动力系统：呼吸的源泉

动力系统主要由胸廓、膈肌及腹肌组成，负责为发音提供动力支持。吸气时，胸廓扩张，膈肌下降，腹部肌肉随之收紧，共同促进气体深入肺部。呼气时，这些肌肉则协同作用，控制气息的平稳释放，训练方法如下。

• 胸腹式联合呼吸法：通过有意识地控制胸廓与腹部的运动，实现深呼吸与慢呼气。可尝试在吸气时感受两肋向外扩张，呼气时保持腹肌的轻微收缩感，

以延长呼气时间，提高气息控制能力。

· 睡前小腹放书练习：仰卧于床，将手置于小腹或放置书本，感受呼吸时腹部的起伏变化。此练习有助于静心凝神，同时增强对呼吸的感知力与控制力。

· 硬板凳训练：在办公室或家中，选择无靠背的硬板凳就座。通过身体后倾的动作，体会腰腹肌肉的支撑力量，从而在日常生活中也能保持对呼吸的良好控制。

（2）声源系统：声音的起点

声源系统以喉部和声带为核心，是声音产生的直接来源。声带振动产生基础音，为后续的共鸣与发音奠定基础，训练方法如下。

· 基础发音练习：通过简单的"啊""哦"等元音练习，感受声带的振动与声音的发出。注意保持喉部放松，避免过度用力。

· 声音共鸣探索：尝试在不同的音高与音量下发音，体会声音在鼻腔、口腔及头腔中的共鸣效果。通过调整共鸣腔体的形状与大小，丰富声音的表现力。

（3）成音系统：声音的调音台

成音系统主要包括口腔、鼻腔及头腔等共鸣腔体，以及唇、舌等发音器官。它们共同作用于基础音，通过共振与加工，形成具有特定意义与情感色彩的声音，训练方法如下。

· 弹发训练："嘿，哈"练习是一种有效的训练方法，通过快速有力地发音，感受腰腹发力的感觉，同时锻炼膈肌与腹肌的协调性。

· 口腔操：进行唇部开合、舌头伸缩等口腔操练习，提高口腔肌肉的灵活性与控制力。这有助于更精准地塑造声音形态与提高发音清晰度。

· 语言情感表达：在日常交流或朗诵中，注重声音的情感投入与表达。通过调整语速、语调及音量等要素，使声音更具感染力与说服力。

在声音的修炼之旅中，我深刻体会到，这不仅是技巧的磨炼，更是一场深刻的自我探索与认知。我们逐步解锁身体的奥秘，理解其运作机制，才能自如地驾驭与调动这份天赋。气，作为生命之根本，虽然与生俱来，但经由后天的精心训练，定能转化为艺术表达中的精湛技巧气息。

若想打造声音IP，每个字、每个音都是承载着不可小觑的分量，它们共同演奏着传递信息、触动心灵的旋律。因此，务必以严谨的态度对待，不可有丝毫懈怠，因为每一个细节都是通往卓越的必经之路。

总的来说，声音训练就像给自己的声音做美容、健身，得一步步来，不能着急。每个小节都很重要，都得认真对待，这样才能让声音在作品里大放异彩！

2.3.2　口腔控制：让声音更加立体饱满

我们时常对荧幕上那些播音员与主持人的字正腔圆、悦耳动听的声音投以羡慕的目光，然而当尝试自我表达时，却似乎难以触及那份韵律之美，不禁感到困惑与挫败。其实，那些令人向往的声音，是经过精心雕琢，加以艺术化的加工与美化而成的，它们已成为一种艺术表达。因此，直接以生活语言与之相较，自然难以企及，也无须因此自扰。

今天，就让我们一同探索三大切实可行、立竿见影的方法，助你掌握朗诵的精髓，让你的朗诵也能变得字正腔圆，立体而饱满，彻底告别那些"扁平""狭窄""松散"的听觉印象。这些方法不仅理论扎实，更强调实践操作，让你在每一次发音中都能感受到蜕变的力量，让声音成为你表达自我、触动人心的强大工具。

1. 全面激活口腔，优化吐字发音

在追求清晰悦耳的朗诵之声时，首要任务是营造一个理想的语音形成环境——我们的口腔。要实现这一目标，需要细致地完成以下4步操作，以确保吐字准确、发音圆润。

第1步：颧肌上提，微笑启唇。

想象自己正沉浸在愉悦之中，轻轻上提颧肌，保持一种自然的微笑状态。这一动作能避免声音显得冷漠、面部表情呆板。尝试朗读"尹、齿"二字，感受声音因唇形与面部肌肉的微妙调整而变得更加生动。

第2步：拓宽牙关，增大容积。

有意识地拉开上下后牙的距离，纵向扩展口腔容积。关键在于用上牙带动下牙，确保下牙处于放松状态，避免不必要的紧张。小技巧包括想象最后的大磨牙完全打开，或仰头张嘴目视前方，甚至可以尝试含半口水练习说话，感受口腔空间的扩大对声音的影响。

第3步：挺起软腭，增强共鸣。

想象自己倒吸一口凉气，那凉凉的感觉所在之处，正是需要挺起的软腭。挺起软腭不仅为了进一步扩大口腔容积，还能优化声音的共鸣效果。注意，此动作应由口中上半部分主导，避免下压舌面造成的不必要紧张。通过半打哈欠或做出惊讶的表情，可以有效地体会软腭挺起的感觉。

第4步：下巴放松，自然伴随。

在挺起软腭的同时，务必确保下巴与舌根处于放松状态。让头部的中上部自

然带动下半部分，下巴跟随即可，无须刻意用力。这样的放松状态有助于解决声音小、硬、冷、闷等问题。想象自己在啃苹果时，上部用力而下巴自然跟随，正是这一动作的生动体现。

总结来说，"提、打、挺、松"这4个动作相互关联，共同构成一个流畅的整体。开口时如同半打哈欠般自然，闭口时则如同轻轻啃食苹果。将这4个分解动作串联起来，就是一次完美的口腔激活过程，让你的朗诵更加字正腔圆，声音充满立体感。

2. 唇舌力量的精准聚焦

在构建了理想的口腔环境后，唇舌的积极运作成为关键。若唇舌力量分散，声音便易显得散漫无力，字音模糊难辨。因此，在运用唇舌时，需牢记以下要点。

（1）唇力凝聚

将唇部的力量集中至内缘，特别是中央三分之一区域，确保发音时唇形稳定有力，避免声音涣散。

（2）舌力中纵

舌头的力量应沿前后中纵线集中，发音时感觉舌头轻微内收，以提高字音的清晰度和力度。

（3）双唇紧锁

双唇作为发音的最终屏障，发音时应紧贴上下齿，不仅可以美化面部表情，还能有效防止因唇部松弛导致的漏音现象，使声音更加干净、明亮。

3. 声音路径与字音着力点的精准定位

声音应沿着软腭至硬腭的中纵线顺畅推进，直至硬腭前部，这是声音传递的最佳路径。而字音的着力点则应准确置于硬腭前部，而非挺起的软腭处。若声音听起来过于靠后，很可能是字音着力点选择不当所致。为了更直观地理解声音路径与字音着力点的精准定位，我们可以结合具体范例进行解析，以汉字"高"（gāo）为例。

（1）声音路径

当我们发出"gāo"这个音时，声音应清晰地沿着软腭后侧开始，逐渐上升，穿过口腔中部，最终沿着硬腭的中纵线推向前方，直至硬腭前部。在这个过程中，声音不应偏离这条中纵线，以保证发音的准确性和清晰度。

（2）字音着力点

在"gāo"中，"g"是声母，发音时舌根紧贴软腭，迅速形成阻碍并突然放开，使气流爆破而出，这是字头的部分，着力点短暂而有力。"āo"是韵母，其中"a"是字腹，发音时口腔打开，舌位降低，声音在口腔内充分共鸣，着力点位于硬腭前部，形成声音的饱满部分。而"o"作为字尾，发音时口形略收圆，声音逐渐减弱并归位，着力点依然保持在硬腭前部，但力度有所减弱，以实现字音的完整收尾。

4. 吐字归音的"枣核形"艺术

最终，要让声音在形态上达到"圆满"，需要掌握"枣核形"发音法。以"张"（zhāng）字为例，"zh"为字头，需迅速而准确地"叼住"；"a"为字腹，应充分展开并立起，形成声音的饱满核心；"ng"为字尾，需轻柔而准确地归音收尾。整个发音过程如同枣核般，两头尖中间圆，使声音既准确清晰又圆润饱满。

视频2-13 吐字归音训练方法示范

因此，通过全面激活口腔、精准聚焦唇舌力量、明确声音路径与字音着力点，以及掌握"枣核形"吐字归音法，你的朗诵将彻底告别懒散与扁平，展现出更加生动有力的声音魅力。大家可打开视频2-13练习一下。

【请跟我练】

声母练习

唇音：b、p、m、f

词语：白猫、黑皮、妈妈、芬芳

舌尖中音：d、t、n、l

词语：大地、抬头、牛奶、力量

舌根音：g、k、h

词语：哥哥、口渴、荷花

舌面音：j、q、x

词语：季节、气球、下雪

舌尖音：z、c、s、zh、ch、sh、r

词语：早操、成长、诗书、日出

韵母练习

前鼻韵母：an、en、in、un、ün

词语：天边、认真、信心、温存、军训

后鼻韵母：ang、eng、ing、ong

词语：帮忙、风声、明星、公共

其他韵母：ai、ei、ao、ou

词语：白菜、大妹、跑道、口头

2.3.3　共鸣控制：打开身体的小音箱，让声音更有磁性

许多人都有过这样的感受，即便语言流畅、普通话标准，在朗诵时仍觉声音略显单薄，缺乏温润感、磁性及感染力，这背后往往隐藏着共鸣腔体运用不当或未完全开发的秘密。作为声音艺术不可或缺的一环，共鸣如同魔法般能够赋予声音以生命，使其更加丰富饱满、动人心弦。

关于"声"的奥秘，其核心在于如何在气息充盈的基础上，巧妙地扩大我们的声量并赋予其更加丰富的质感。这要求我们解锁并充分利用身体内隐藏的共鸣腔体——这些身体自然携带的"小音箱"，它们往往被忽视却潜力无限。一旦学会如何激活并协调这些共鸣腔体，你便会惊喜地发现，即便在相同的音量下，你的声音也能实现质的飞跃，仿佛音量倍增，音色也更加饱满而富有穿透力。

想象一下，当置身于不同大小的房间之中时，声音的反射与回响如何微妙地改变着声音的维度。当这些"房间"，即我们体内的胸腔、喉腔、口腔、咽腔、鼻腔乃至头腔被逐一打开并相互共鸣时，就如同多个房间的空间效应叠加，使得声音在体内形成了一次美妙的共鸣循环，最终释放出的声音不仅音量显著增大，而且音色更加丰富，充满了立体感和空间感。

因此，掌握共鸣腔体的运用，是提升声音表现力的关键一步。通过练习与调整，让每一个共鸣腔体都参与到声音的塑造中来，你的声音将如同被赋予了魔法，无论在何种场合都能自信地传递出清晰、洪亮且富有感染力的声音。下面逐一解锁我们身体里这些"天然的音响"，如图2-3所示。

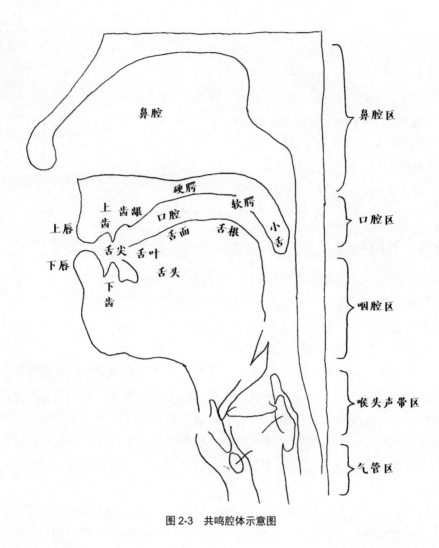

图 2-3　共鸣腔体示意图

1. 共鸣控制

（1）胸腔

· 作用：胸腔共鸣是声音共鸣的重要部分，尤其是在低音区。它使声音更加浑厚、宽广，具有磁性和深度。

· 声音特点：利用胸腔共鸣发出的声音饱满、有力，是歌唱和演讲中常用的共鸣方式之一。中低音歌手在演唱时，胸腔共鸣尤为明显。

· 运用场景：当我们需要营造一种低沉、磁性、富有年代感和沧桑感的声音时，胸腔共鸣便成了不二之选。它能让声音仿佛穿越了时光的长河，带着岁月的痕迹，给予听者以信任与共鸣。比如，在朗诵关于中年或老年人回忆的篇章

时，胸腔共鸣能让每一个字句都充满深情与故事感。

（2）喉腔

· 作用：喉腔是声音产生的关键部位，声带振动产生声音。喉腔的放松和稳定对于产生自然和舒适的声音至关重要。

· 声音特点：利用喉腔共鸣发出的声音自然、舒适，没有过多的挤压感。如果喉部紧张或过度用力，会导致声音干涩、不自然。

· 运用场景：在表达细腻的情感或需要温柔诉说时，如情歌演唱、温柔对话等，通过微调喉腔的紧张度，可以使声音更加柔和，增添情感色彩。

（3）口腔

· 作用：口腔在声音共鸣中起着重要作用，尤其是韵母的发音和口腔的开合度对声音质量有很大影响。

· 声音特点：口腔共鸣可以使声音更加清晰、明亮，有助于字词的准确发音。

· 运用场景：在戏剧表演中，根据角色的性格特点和情感变化，通过调整口腔的开合度、舌位等，可以塑造出丰富多样的声音效果，如表达角色的愤怒、喜悦、悲伤等情绪。

（4）咽腔

· 作用：咽腔是连接喉腔和鼻腔的关键部位，对声音的共鸣和音色变化有重要影响。

· 声音特点：通过咽腔共鸣发出的声音丰富多变，能够增加声音的厚度和深度。

· 运用场景：对于需要模仿不同声音或进行声音特技表演的场合，如模仿动物的叫声、创造特殊音效等，灵活运用咽腔能够创造出丰富多样的声音效果，为表演增添趣味性和创意性。

（5）鼻腔

· 作用：鼻腔在发音时起到产生共鸣作用，使声音更加浑厚、圆润。

· 声音特点：利用鼻腔共鸣发出的声音色彩丰富，但过多的鼻音会导致声音浑浊不清。

· 运用场景：对于追求时尚、洋气的声音效果，适量的鼻腔共鸣能增添一份独特的韵味。然而，初学者需谨慎使用，以免使用过度导致鼻音过重，影响整体听感。鼻腔共鸣应如蜻蜓点水般微妙，为声音增添一抹亮色，而非成为主导。

（6）头腔

· 作用：头腔共鸣包含头腔共鸣和鼻腔共鸣，可以使声音更加高亢、明亮。

· 声音特点：利用头腔共鸣发出的声音尖尖细细，俗称"假声"或"头声"，但实际上头声更加结实、浑厚。

· 运用场景：在表达高昂、明快的情绪时，头腔共鸣的加入能让声音瞬间亮起来，如同晨曦初照，充满生机与活力。它常用于朗诵中情绪激昂的部分，如《少年中国说》等作品，能激发听者的共鸣与激情。

而在播音、朗诵、演播等语言表达实践中，发音共鸣的特点是口腔共鸣为主，胸腔共鸣为基础。正确的呼吸方法是产生良好共鸣的基础，通过放松头部和颈部肌肉来改善气息控制和共鸣效果是非常重要的。每个字音都包含3种共鸣色彩：头腔（高音）、口腔（中音共鸣）、胸腔（低音）。根据稿件需要，以口腔共鸣为主，以胸腔共鸣为基础，增强某种共鸣色彩，可以使声音的共鸣色彩更加丰富。

那么，我们该如何在生活中训练，启动我们身体里的小音箱呢？

2.胸腔共鸣的训练

（1）训练方法

· 站立姿势：保持身体直立，双脚分开与肩同宽，胸部自然挺起，但不要过分用力。

· 深呼吸：深吸一口气，感受气息进入胸腔并充满整个肺部。然后缓慢呼气，同时发出低沉的声音，如"ah"或"um"，感受胸腔的震动。

（2）发音练习

发"嗨""嘿"等音时，用手轻触胸口，确保声音来自胸腔共鸣，并逐渐增加音量和持续时间。例如，尝试在唱歌或演讲时，利用胸腔共鸣发出低沉有力的声音，如唱《青藏高原》的开头部分，感受胸腔的共鸣效果。

3.喉腔的放松与稳定

原理：喉腔是声音产生的关键部位，放松喉部有助于发出的声音自然、流畅。

（1）训练方法

· 喉部按摩：轻轻按摩喉部肌肉，缓解紧张感。

· 腹式呼吸：采用腹式呼吸法，吸气时腹部隆起，呼气时腹部收缩。这有助于稳定喉部并减少不必要的紧张。

（2）发音练习

发"si"音，感受气息从喉部稳定通过，避免喉部用力。例如，在练习唱歌或朗诵时，用腹式呼吸法配合发声，感受喉部的放松和稳定。

4.口腔共鸣的训练

（1）训练方法

- 提颧肌：微笑时颧肌自然提起，有助于打开口腔空间。
- 打牙关：想象咬苹果时牙关打开的状态，保持口腔畅通。
- 挺软腭：用舌尖抵住硬腭向后舔，感受软腭的抬起。

（2）发音练习

发"yi""wu"等音时，注意口腔的开合度和共鸣效果。例如，在练习绕口令时，如"白石塔，白石搭，白石搭石塔"，注意口腔的打开和共鸣效果，使声音更加清晰、明亮。

5.咽腔共鸣的训练

（1）训练方法

- 深呼吸练习：从鼻孔深吸气，感受气息进入咽腔并产生共鸣。
- 咝咝声练习：发出清脆的"咝"声，将注意力放在咽腔的共鸣感上。

（2）模仿发音

模仿狗叫声、猫叫声等具有咽腔共鸣的声音，感受咽腔的共鸣效果。例如，在唱歌时，尝试模仿具有咽腔共鸣的歌手的音色和发音方式，如模仿张学友的低沉嗓音。

6.鼻腔共鸣的训练

（1）训练方法

- 哼鸣练习：通过发出哼的声音，使声音集中在鼻腔和眉心部位。
- 鼻腔发音：尝试用鼻腔发出"嗯"或"哼"的声音，感受鼻腔的共鸣效果。

（2）呼吸练习

通过深呼吸和缓慢呼气的方式，感受气息在鼻腔中流动和共鸣。例如，在唱歌时，尝试用鼻腔共鸣发出高音部分，如唱《青藏高原》的高音部分。

7. 头腔共鸣的训练

（1）训练方法

• 自然声区练习：从基础的中声区开始练习，逐渐向高音区过渡。

• 哼鸣练习：通过发出"哼"的声音，感受声音在头腔的共鸣效果。

• 母音转换练习：选择不同的母音进行转换练习，如"a"转"o"，感受声音在头腔的变化。

（2）软腭控制：

适当抬高软腭，使声音更加集中、明亮。例如，在唱歌时，可以尝试利用头腔共鸣发出高音部分，如唱《我的祖国》的高音部分。

总结来看，共鸣腔体如同声音的扩音器和调色盘，不仅能够放大音量，使声音更具穿透力，更能通过不同的共鸣组合，创造出千变万化的音色效果。通过以上练习方法，相信你能逐渐掌握共鸣腔体的运用技巧，打开身体的小音箱，让声音绽放出更加迷人的光彩。大家可打开视频2-14练习一下。

【请跟我练】

视频2-14　共鸣腔体训练示范

胸腔共鸣

夸大其词：好、草、老、早、跑

朗诵句子练习：

岁月悠悠

历史的长河在胸中激荡

回响着先辈的呼唤

在这辽阔的大地上

每一寸土地

都蕴含着生命的力量

深沉的海洋

蕴藏着无尽的秘密

等待我们去探索

喉腔的放松

朗诵句子练习：

清晨我漫步在湿润的小径上

每一步都踏着露珠的节拍

月光如水

静静地洒在窗前

每一缕光芒都带来安宁的感觉

在那遥远的山巅

云雾缭绕

仿佛能听见大自然的低语

口腔共鸣

绕口令练习：

白石塔，白石搭，白石搭白塔，白塔白石搭，搭好白石塔，白塔白又大。

八百标兵奔北坡，炮兵并排北边跑。炮兵怕把标兵碰，标兵怕碰炮兵炮。

高高山上一条藤，藤条头上挂铜铃。风吹藤动铜铃动，风静藤停铜铃静。

咽腔共鸣

模拟小狗、小猫的叫声。

鼻腔共鸣

字词练习：妈妈、命名、光芒、中央、接纳、头脑、牛奶、弥漫、泥泞、美貌、满面、人名

朗诵句子练习：

朝霞冉冉升起

东方透出微明

你听，你听

国旗的飘扬声

蓝蓝天上白云飘

白云下面马儿跑

挥动鞭儿响四方

百鸟齐飞翔

头腔共鸣

中声到高声区练习：哼鸣的方式。

母音转换练习：a转o的方式；抑或"啊"上滑的方式。

2.3.4　口部操：随时随地都能练的万能口部操

对初涉声音塑造领域的朋友们而言，面对诸如"唇舌无力""口腔打不开""软腭挺立不足"等术语，可能会感到既陌生又困惑，仿佛踏入了一片被迷雾笼罩的未知区域。但请放心，这些看似复杂，实则如同武术中的基本功或书法中的线条控制，都是通往卓越发音的必经之路。

想象一下，一位武术初学者，即便招式准确无误，若缺乏力量支撑，也难以展现武术的精髓与威力。同样，书法之美，不仅在于字形的工整与规范，更在于一笔一画间流露出的力度与流畅。过轻则显飘忽，过重则失灵动，唯有恰到好处的力度，方能成就佳作。

因此，为了提升字音的清晰度与流畅度，以下是一套专为初学者设计的"唇舌广播体操"，旨在通过简单有效的练习，激活你的唇舌肌肉，让它们如同经过锻炼的四肢一般，更加灵活有力。这些练习不仅能帮助你纠正发音习惯，还能让你的声音更加富有表现力和感染力。不妨现在就跟随我，一起动起来吧！

1. 模拟机关枪开枪的声音：双唇力度训练

【请跟我练】

训练技巧

在模拟机关枪开枪的生动情境中，我们可以进行一项富有成效的双唇力度训练。首先，确保双唇紧密闭合，并微微向前嘟起，仿佛蓄势待发的枪口。接下来，将全部注意力聚焦于双唇的中央区域，这里将成为我们练习中的关键着力点。此举旨在强化双唇的肌力，特别是在发出如 b、p、m 这类依赖双唇爆破力量的辅音时，唇部的力量将显得尤为重要。

训练注意事项

为了实践这一技巧，我们可以采用"ba"这个音节作为训练工具。想象自己正在模拟机关枪那激昂有力的开枪声，通过连续发出清晰而有力的"ba"音，不断锻炼双唇中部肌肉的爆发力。这种练习不仅增添了趣味性，还能有效提升我们在发音时对 b、p、m 等声母的控制力和准确性，使声音更加饱满、精准。

2.扮鬼脸，吐舌头：提升舌部灵活性

在探索语音塑造的趣味之旅中，"扮鬼脸"与"吐舌头"这一组合动作，提升舌部灵活性。

【请跟我练】

训练技巧

在这个练习中，请尽量让舌头充分伸展至口腔之外，仿佛在进行一场舌头的探险。随后，围绕着嘴唇的边界，让舌头进行"前前后后，左左右右"的全方位伸展运动。这样的动作，犹如为舌头做了一场灵活的体操，有效促进了舌部肌肉的柔韧性和协调性。

训练注意事项

不妨设定一个简短而专注的练习时间，比如坚持5分钟，让舌部在轻松愉快的氛围中接受挑战。完成后，当您再次开口说话时，或许会发现自己的口齿变得更加轻盈自如，每一个字词的发音都因舌部的灵活而更加清晰、流畅。这不仅是一次简单的练习，更是为声音增添灵动色彩的有效方法。

3.舌头打"响指"：舌尖力度与发音技巧

回忆起青涩年华，那些帅气男生打响指的瞬间总让人印象深刻，那其实是力量与技巧的完美融合。如今，我们可以将这种"巧劲"引入声音训练中，尝试让舌头演绎一场"响指"般的精彩。

【请跟我练】

训练技巧

想象一下，舌尖如同灵巧的手指，轻轻触碰并弹击口腔内的硬腭部位，瞬间发出清脆悦耳的"嗒嗒"声。这一动作不仅是对舌尖力度的精准锻炼，更是对发音技巧的一次巧妙提升。

训练注意事项

许多人在发"d""t""n"等辅音时，常感舌尖力量不足，导致发音不够清晰有力。而频繁练习弹舌的动作，正是针对这一问题的有效解决方案。通过反复练习，舌尖的力量将得到显著增强，从而在发音时能够更加游刃有余地驾驭这些辅音，使声音更加饱满、富有表现力。

4. 棒棒糖想象：唇部肌肉放松与饶舌练习

将日常生活中的小乐趣融入声音训练中，"吃个棒棒糖"虽为想象，但实则引导我们进入了一个轻松愉悦的练习状态。接下来让我们通过一项既有趣又高效的"饶舌"练习，来进一步放松唇部肌肉并增强舌头的灵活性。

【请跟我练】

训练技巧

想象一下，舌尖如同一位灵巧的舞者，在上齿与上唇之间的舞台上轻盈起舞。它用力地顶向牙齿周围，随后开始了顺时针或逆时针方向的绕唇周画圆之旅。虽然初看之下，这一动作可能略显"笨拙"，实则蕴含着巨大的训练价值。它不仅能够有效地帮助唇周肌肉得到放松和拉伸，还能显著提升舌头的力量与灵活性。

训练注意事项

在练习时，不妨设定顺时针和逆时针各5组的目标，循序渐进地挑战自己的极限。起初，你可能会感到些许疲惫，正如完成了一场激烈的长跑后那般吃力。但请相信，这正是身体在适应新挑战逐步增强的信号。持之以恒地练习下去，你会发现这项曾经看似艰难的任务变得越来越轻松。

5. 给舌头"刮个痧"：深度按摩与增强灵活性

在探索声音塑造的奥秘中，我们不妨借鉴一些生活中的智慧，比如"给舌头'刮个痧'"这一创意练习。正如刮痧能为身体带来轻松与舒畅，这一练习也能让我们的舌头摆脱笨拙，焕发新的活力。

【请跟我练】

训练技巧

想象一下，舌尖轻轻抵住下齿龈，舌体中部自然隆起，形成一座小巧的"拱形桥体"。随后，上齿缓缓地从舌尖处开始，以一种轻柔而坚定的力量向舌根方向拉伸，为舌头进行一场特别的"刮痧"之旅。这个过程不仅是对舌部肌肉的一次深度按摩，更是促进舌头血液循环、增强其灵活性的有效方法。

训练注意事项

建议进行这样的练习时，可以设定5组为一个循环，每组之间可适当休

息，让舌头得以放松。随着练习的深入，你可能会惊喜地发现，原本可能感觉肥厚、不易控制的舌头，在"刮痧"之后仿佛"瘦了身"，变得更加轻盈、灵活。

6.吃苹果的妙用

苹果，这一自然界的馈赠，不仅可以助力身体代谢与健康，更在播音发音训练中扮演着令人意想不到的角色。现在，就让我们一同探索苹果在声音塑造中的奇妙用途。

【请跟我练】

训练技巧

想象一下，在准备进行播音发音训练之前，以一种全新的方式品尝苹果。不同于日常的快速咀嚼，这次要将吃苹果的速度放慢，是平常速度的 1/10～1/5，将注意力从苹果的甘甜滋味转移到口齿唇舌及下巴的微妙运动上。

随着心中涌起品尝苹果的渴望，我们的上牙槽仿佛被无形的力量牵引，自然而然地向上提起，上牙轻轻触碰苹果皮，而下巴则以一种近乎拥抱的姿态自然贴合其上。在这一刻，不妨暂停进一步的动作，细细感受上牙、硬腭至软腭这一路径的微妙提升，这便是软腭挺起的奇妙体验。同时，尽量张大嘴巴，让这一感觉更加鲜明。

当一切准备就绪，我们可以轻松地完成咬下的动作，但这仅仅是一场心灵的旅行，无须真正地品尝苹果。通过这样的假想与体会，我们实现了软腭的挺立、牙关的充分打开，以及下巴的自然放松，为接下来的播音发音训练奠定了完美的生理基础。

训练注意事项

更妙的是，如果你真的在录音前享用了一个脆甜可口的苹果，那么这份自然的馈赠还将额外为你带来唇舌肌肉的轻柔按摩，让发音系统的每一个部件都沉浸在放松与愉悦之中。同时，苹果中的丰富营养也将为你的声音增添一份健康与活力。

7. 经常笑一笑：提颧肌与挺软腭的秘诀

微笑，这一简单而强大的表情，不仅是青春与活力的象征，更是声音表达中不可或缺的宝贵元素。它不仅能够瞬间点亮我们的心情，还蕴藏着提升声音魅力的秘密武器——提颧肌与挺软腭。

【请跟我练】

训练技巧

当我们嘴角上扬，展露笑颜时，脸颊上那块因笑容而隆起的地方，便是颧肌，也称"笑肌"。它的提起，仿佛为声音装上了翅膀，让每一个音节都洋溢着温暖与亲和力。更为神奇的是，随着颧肌的提升，软腭也会自然而然地挺立起来，为声音增添了一份清晰与穿透力。

训练注意

微笑不仅关乎嘴唇的弧度，更是一种情绪的展现。在笑容绽放的瞬间，我们的眼睛仿佛也拥有了语言，闪烁着理解与共鸣的光芒。这种面部器官的协调，正是我们在稿件播读中传情达意、触动人心的关键所在。

因此，不妨将微笑作为日常的一部分，让它在我们的声音训练中发挥更大的作用。无论是练习发音、朗读稿件，还是进行即兴演讲，都请记得保持微笑。它不仅能够提升我们声音的魅力，更能让我们的表达更加生动、自然，赢得听众的共鸣与喜爱。

8. 叹气的积极面：寻找气泡音

在人际交往的微妙场景中，叹气往往被误解为负面情绪的流露。但今天，我要为你揭示一个全新的视角——叹气其实可以是一种积极的声音练习方式，尤其是当我们以寻找"气泡音"为目标时。这不仅是对误解的一次巧妙回应，更是自我声音塑造旅程中的一项宝贵技巧。

【请跟我练】

训练技巧

气泡音，这一独特的声音现象，蕴含着多重妙用。它如同一位温柔的按摩师，轻轻拂过你的喉咙，带走一天的疲惫与紧张，让声带在不知不觉中得到

放松与滋养。同时，随着气泡音的产生，你的口腔、唇舌乃至整个面部肌肉都将迎来一场自然的放松之旅，仿佛所有的紧绷与压力都随着这一串串轻盈的气泡消散无踪。

　　要找到并发出气泡音，我们首先需要学会正确的呼吸方式。深吸一口气，让气息沉入丹田，随后缓缓吐出，直至声音滑落到最低处。在这一过程中，不必刻意用力，只需让气息自然流动，就像在喉咙里轻轻搅动一汪清泉，那"咕嘟咕嘟"的声音便是气泡音的美妙呈现。此时，你会感受到喉部的轻微震动，那是气泡音独有的魅力。

训练注意事项

　　大量录音之后，不妨利用气泡音来为自己的声带做一次小小的SPA。它不仅能帮助你将声音恢复到最佳状态，还能让你在声音的世界里找到更多的自由与乐趣。记住，每一次的气泡音练习都是对自己的一份呵护与奖赏，让你在声音的表达上更加游刃有余，让声音充满魅力。

9.看个鬼片：紧张氛围与发音技巧

【 请跟我练 】

训练技巧

　　为了捕捉那份真实可触的恐惧与惊悚，我建议你亲自观看一部鬼片。在这个过程中，不仅让你的身心沉浸于紧张的氛围，更细致地感受肌肉的不自觉紧绷与情绪的剧烈波动。当你处于这种状态时，留意你的说话方式如何随之变化，因为这样的经历将在日后录制惊悚悬疑小说时成为宝贵的财富。你将能够更加自然地模仿那种充满张力的语言状态，使你的演绎更加生动逼真。

训练注意事项

　　这一训练体验还附带了一个意想不到的学习效果。当剧情中的惊悚瞬间让你不由自主地倒吸一口冷气时，请借此机会深入体会软腭的位置。那股凉凉的感觉正是气流通过软腭时带给你的直接反馈。在此之前，我们多次提及"挺软腭"这一技巧，而此刻，你将在实践中直观感受到它的所在。这样的亲身体验，无疑会加深你对发音技巧的理解与掌握。

总之，我们所有的练习与努力，最终都应服务于文字背后的情感传达与意境营造。声音的美，不仅仅在于其外在的清晰与响亮，更在于其内在的情感深度与共鸣的力量。因此，在锻炼口齿唇舌的同时，我们更应注重培养对文字的理解力与感受力，让声音成为传递情感、触动心灵的桥梁。大家可打开视频2-15练习一下。

视频2-15　口部操示范

2.3.5　喉头控制：找到让你发音最舒服的位置

为何有些人说话显得刻薄尖锐？关键在于其喉头位置的不稳定，特别是当喉头过度上移时，不仅让说话者自身嗓子感到不适，也让听者感受到声音的尖锐与尖酸刻薄的气息。为了改善这一状况，接下来将带你发现那个既让自己舒适，又使他人愉悦的黄金发音位置，这在声音美化过程中至关重要。

喉头的位置直接决定了声音的音色特征。偏高时，高频泛音增强，声音清脆而明亮；偏低则低频泛音丰富，音色显得浑厚而温暖。在朗诵或日常交谈中，无论声音如何起伏变化，喉头都应保持在一个相对稳定的狭窄区间内，以确保声音的和谐与自然。然而，未经专业训练的人往往难以控制喉头的稳定，导致过度提喉或压喉，使声音显得生硬或不自然。

为了找到并稳定最佳发音位置，这里提供几种方法。

1. 叹气法

采用叹气的方式发音，并顺势延长叹气的尾音。在此过程中，喉头会自然而然地下降，直至停留在一个既轻松又舒适的位置。这个位置正是你梦寐以求的发音黄金点，它能让你的声音更加自然、流畅。

2. 咽口水法

将手掌轻轻放在喉部，然后尝试咽口水。在咽口水的过程中，你会感受到甲状软骨（即喉结）的上下移动。当动作结束时，甲状软骨停留的位置便是正确的发音位置，如图2-4所示。此方法虽然不直接定位发音点，但它能增强你对喉头位置变化的敏感度，作为辅助感知手段十分有效。

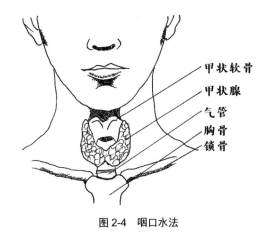

甲状软骨
甲状腺
气管
胸骨
锁骨

图 2-4　咽口水法

3. 大口呼吸法

张开嘴巴进行深呼吸，同时保持手掌轻触喉部。随着呼吸的深入，你会明显感受到甲状软骨逐渐下移，并最终稳定在一个点上。这个点正是我们追求的理想发音位置。通过习惯性地保持这一位置发音，不仅能美化你的声音，还能有效减轻嗓子的负担，实现科学发音的目的。

4. 打哈欠练习

利用打哈欠的自然动作，让喉头自然下移。若你平时说话或朗诵时喉头偏高，可通过反复打哈欠来引导喉头至较低的位置，并在此基础上练习发出"啊"的声音。这样，你的声音将变得更加圆润、柔和，不再尖锐刺耳。

5. 喊"嘿"调整法

针对喉头位置偏低、有压嗓习惯的朋友，发"嘿"的音是一个有效的调整方法。想象自己站在高山之巅，对着远方用力喊出"嘿"字。在发音结束时，注意保持手部对喉头的触摸，感受其位置的变化。通过反复练习，你可以逐渐找到并维持一个适中、稳定的喉头位置，从而显著改善声音的音色和提高发音的舒适度。

通过上述方法结合实践练习，你可以逐渐找到并稳定自己的最佳发音位置，从而实现更加自然、流畅且舒适的发音体验。但需要明确的是，发音位置并非一个固定的点，而是一个相对稳定的区域。因此，找到一个适中的喉头位置对于提高发音的舒适度至关重要。

2.3.6　6个小技巧教你科学地保护嗓子

在众多职业中，如销售、讲师、律师及专业的播音员、配音员和主持人，良好的嗓音状态是职业成功的关键。若未形成科学的发音习惯，日常中采取以下6个小技巧，将可以有效地保护嗓子，减少伤害，为声音工作奠定坚实的基础。

1.毛巾热敷法

毛巾热敷法尤其适用于长时间说话后喉咙不适的情况。热敷能促进血液循环，缓解声带疲劳，促进喉部润滑，是快速恢复嗓音活力的好帮手。

2.保持积极的心态

良好的心态是发音舒适的基石。情绪波动会直接影响呼吸与发音，因此学会情绪管理至关重要。在准备发音前，确保心态平和，减少外界干扰，让声音更加自然、流畅。

3.注意饮食调节

合理的膳食对嗓音保护至关重要。避免过量进食，以免横膈膜受压影响发音。同时，远离过冷、过热、辛辣、咸腻及烟酒等刺激性食物，它们不仅刺激喉咙，还可能增加"口水音"，影响表达效果。选择清淡、营养丰富的食物，维护嗓子的健康。

4.确保充足的休息

休息是恢复嗓音的最佳方式。适时的小憩能舒缓喉部肌肉，减轻声带压力，为后续的发音工作储备能量。

5.常练"打嘟噜"

这一练习有助于检验气息通道的通畅度。当双唇被气息轻松吹起时，意味着你的呼吸控制得当，气息通道处于最佳状态。同时，这也是体验"气沉丹田"感觉的有效方法，有助于提升发音技巧。

6.食疗

面对嗓子疼痛，不妨尝试以下4种食物：柠檬汁加蜂蜜，具有消炎抗菌功

效；温热的生姜茶或蜂蜜茶，可消炎止痒；水煮胡萝卜，富含维生素与纤维素，对嗓子有益（避免生吃）；润喉药物如西瓜霜、金嗓子喉宝，或使用金银花、罗汉果等自然疗法缓解症状。

总之，通过毛巾热敷法、保持积极的心态、注意饮食调节、确保充足的休息、常练"打嘟噜"及食疗等方法，我们可以有效地保护嗓子，减少伤害，为声音工作提供有力的保障。让我们从现在做起，守护好自己的声音财富。

2.4　构建声音表达的基石

声音表达的魅力，不仅在于声音的质感，更在于内容的传递和情感的共鸣。接下来将带你掌握声音表达的核心技巧。从快速分析稿件，到解读文字深意，再到停连、重音、语气与节奏的灵活运用，我们将层层拆解声音表达的要点，帮你打造富有感染力和表现力的声音表达。通过这些扎实的训练，你的声音将不再只是工具，而是生动的艺术！

2.4.1　如何快速分析一篇稿件

在面对一篇新稿件时，许多人的第一反应或许是急于开口朗读，但往往在读了几遍后才发现，不是遇到了生僻字，就是不知道如何恰当地处理停连与重音，更别提将文字背后的情感传达到听众心中了。这背后的原因在于，我们忽视了诵读前对稿件进行深入理解和分析的重要性。下面将详细讲解如何通过6个步骤快速而有效地分析一篇稿件，并搭配一个范例加以说明。

1.默读初识，扫清障碍

（1）行动指南

首先，静下心来默读全文，不急于发音。在快速浏览的过程中，用荧光笔或记号笔标记出不认识或难以理解的字词，随后通过网络或字典查询其读音和含义。特别是在遇到复杂的人名、地名及多音字时，务必确保自己能够准确掌握。

（2）范例应用

以《红楼梦》开篇诗为例，"满纸荒唐言，一把辛酸泪。都云作者痴，谁解其中味？"在默读时，我们可能不需特别标注生僻字，但应理解每句诗背后的深意，为后续的情感把握做准备。

2.联系背景，深入理解

（1）行动指南

探究文章的创作背景和播出背景。了解作者所处的时代背景、写作动机及当时的社会环境，如政治、经济、文化等。同时，思考文章将要在何种场合下播出，面向哪些听众，以激发自己的表达欲望。

（2）范例应用

《红楼梦》作为清代文学巨著，其创作背景涉及封建社会的兴衰更替、家族命运的沉浮等。在朗诵这首诗时，我们可以联想到曹雪芹家族的兴衰史，以及他对人生百态的深刻洞察，从而更好地把握诗中的情感色彩。

3.结构分析，层次分明

（1）行动指南

对文章进行结构分析、划分段落并找出重点段落。像分析语文课文一样，明确文章的层次结构，识别出最能突出主题或升华主题的段落。同时，对细节进行刻画，运用重音和停连技巧，为朗诵做好准备。

（2）范例应用

在《红楼梦》开篇诗中，前两句"满纸荒唐言，一把辛酸泪"可视为引言，引出后文的情感基调；后两句"都云作者痴，谁解其中味？"则是对前文的回应与深化。在朗诵时，可对"荒唐言""辛酸泪""痴""味"等关键词进行重音处理，以增强表达效果。

4.把握基调，情感定位

（1）行动指南

明确文章总的感情色彩和基调。无论是赞颂、抒情、伤感还是平和解说，都要在心中有一个清晰的定位，避免在朗诵过程中出现情感错位的情况。

（2）范例应用

对于《红楼梦》的开篇诗，其基调应为深沉而略带哀愁的。在朗诵时，我们应保持一种略带忧郁的语调，以传达出作者对人生、家族乃至整个社会的深刻感慨。

5.发挥想象力，构建场景

（1）行动指南

根据文稿内容发挥想象力，将枯燥的文字转化为生动的画面和场景。在脑海

中像放电影一样将故事重现一遍，有助于更好地理解和传达文章的情感。

（2）范例应用

在朗诵《红楼梦》开篇诗时，我们可以想象自己置身于那个繁华而又衰败的贾府之中，亲眼见证了家族的兴衰更替和人物的悲欢离合。这种身临其境的感受将使我们更加深刻地理解诗中的情感内涵。

6.感同身受，调动情绪

（1）行动指南

在朗诵过程中，努力寻找与文章情感的共鸣点。通过调动自己的过往经历和情感体验来加深对文章的理解与感受，使朗诵更加真挚动人。

（2）范例应用

在朗诵《红楼梦》开篇诗时，我们可以回想自己或身边人是否也经历过类似的情感波折与人生起伏。通过将自己的情感融入朗诵中，使听众能够感受到那份跨越时空的共鸣与感动。

通过以上6个步骤的深入分析与准备，我们不仅能够更准确地把握文章的主题与情感色彩，还能够在朗诵过程中更加自如地运用语言技巧与情感表达手段来传达出文字背后的深意与韵味。

2.4.2 内在语：抓住作者的弦外之音

在朗诵艺术中，我们时常会邂逅那些意蕴深厚的句子，它们如同生活中的"口是心非"，作者心中所想（A）与口中所言（B）之间巧妙地构筑起一道微妙的桥梁。特别是在情侣间的细腻对话里，一句简单的"我不爱你"，在不同的情境下，实则可能蕴含着"深深的爱意"。这种语言在朗诵领域被赋予了"内在语"的美名，如同戏剧舞台上的"潜台词"，它承载着作者未直接言说的深意与情感。

1.内在语的双重魅力

首先，内在语如同一把钥匙，解锁了语言背后的真实意图，让听众能够穿透字面，直抵作者心灵深处，理解其真正的情感与思想。其次，它如同润滑剂，使得文稿中的句子衔接得更为流畅自然，即便是在那些看似文辞晦涩、逻辑跳跃之处，通过内在语的巧妙运用，也能让整体叙述变得条理清晰、层次分明，令人回味无穷。

2.探寻内在语的奥秘

那么，内在语究竟藏匿于何处？是否有迹可循？答案是肯定的。今天，就让我们一同揭开其神秘面纱，掌握几招发现内在语的技巧。内在语往往隐匿于那些情感丰富、意义深远的句子之中，它们或是对前文情感的深化，或是对后续情节的铺垫，抑或是对人物内心世界的微妙揭示。通过细心揣摩作者的用词、句式乃至整篇文章的语境氛围，我们便能逐渐领悟那些潜藏在字里行间的深层含义，让朗诵不仅仅是声音的传递，更是心灵的触碰与共鸣。

（1）发语性内在语

发语性内在语，犹如乐章的前奏，潜藏在句子正式开启之前。以"中央人民广播电台"这一经典呼号为例，在播出前，内心轻吟"这里是"或"您现在正在收听的是"，不仅为接下来的播报铺设了自然的过渡，更使得整个开场显得流畅、亲切，为听众营造了一个温馨的聆听环境。

【请跟我读】

例句：中央人民广播电台，您现在正在收听的是中央人民广播电台。

（2）反语型内在语

反语型内在语，揭示了文字背后与表面意思截然相反的深层情感。如"他们都去捐赠了，也不带着我，他们可真是够自私的"，这句话中的"自私"一词，实则暗含了说话者对于未能参与捐赠活动的遗憾与自嘲，而非真正的指责。因此，在表达时需细腻把握语气语调，避免引起误解，让听众感受到那份隐藏在反讽之下的温情与理解。

【请跟我读】

例句：他们都去捐赠了，也不带着我，他们可真是够自私的。

（3）关联性内在语

关联性内在语，是连接语句之间逻辑与情感的桥梁。它虽未直接以文字的形式出现，却通过"虽然……但是……""如果""而且"等关联词在内心构建，使得上下文之间的过渡自然流畅、逻辑严密。例如，"车祸问题是全社会的问题，需要各个方面配合解决。在这里，我们谨向司机同志进言……"通过内心的关联性构建，使得前后文紧密相连，增强了表达的说服力与感染力。

【请跟我读】
　　例句：车祸问题是全社会的问题，需要各个方面配合解决。在这里，我们谨向司机同志进言……

（4）寓意性内在语

寓意性内在语蕴含了话里有话、弦外之音的深邃意境。它让文字超越表面意义，直指人心。"孔乙己是站着喝酒的唯一的人""有的人活着，他已经死了；有的人死了，他还活着"，这些句子通过简洁的文字，传达了复杂而深刻的哲理与情感。而"不写情词不写诗，一方素帕寄相思"等诗句，更是以一语双关的手法，展现了含蓄而悠长的情感世界。

【请跟我读】
　　例句：孔乙己是站着喝酒的唯一的人。
　　有的人活着，他已经死了；有的人死了，他还活着。

（5）回味性内在语

回味性内在语让人在言已尽时仍感意犹未尽，情感在虚实相生中得以延续。如"黑夜给了我黑色的眼睛，我却用它来寻找光明"，这句话通过反问与强调，深化了情感，引发了听众的深思与共鸣。而"南村群童欺我老无力"等诗句，则以生动的画面与深刻的情感，营造了一种只可意会、不可言传的凄凉之感。

【请跟我读】
　　例句：
　　黑夜给了我黑色的眼睛，我却用它来寻找光明。
　　南村群童欺我老无力。

（6）揭示性内在语

揭示性内在语如同导览图，引领听众在节目的各个部分穿梭。它可以帮助听众更好地理解篇章结构、段落层次乃至语句间的逻辑关系。如"桃树、杏树、梨树，你不让我，我不让你，都开满了花赶趟儿"这段描写，通过内心的揭示性构建，引导听众从花的色彩、香味到蜜蜂蝴蝶的热闹景象，再到远处的野花点点，逐步深入，感受春天的生机勃勃与大自然的无限魅力。

【请跟我读】

例句：桃树、杏树、梨树，你不让我，我不让你，都开满了花赶趟儿。

通过深谙这6种内在语的精妙，我们能够敏锐地捕捉到作者潜藏于字里行间的弦外之音，从而深刻领悟作品的深层内涵与作者真挚的创作初衷。这一能力不仅极大地提高了我们的朗诵与阅读技巧，更使我们在文学的世界里畅游时，能够收获更为丰富细腻的情感共鸣与深远的人生哲理。大家可打开音频2-16练习一下。

音频2-16　内在语示范

2.4.3　停连：为什么你有了气息，还是感觉气不够

许多朋友常感慨："明明感觉气息饱满，腰腹也充分用力，为何对文章的处理仍不尽如人意？"其实，问题的症结往往不在于气息量，而在于如何巧妙地在文本间分配与运用这股力量。我们的气息如同自然界的循环，需在呼吸间自然流转，而非单纯追求吸入的充盈，需要根据文章的情感脉络与内容转折，巧妙地运用停顿与连接，让每一句话、每一个段落都精准传达其深意。

这样的技巧，不仅能让你的朗诵层次分明、情感细腻，还能使听众感受到一种从容不迫、游刃有余的美感，而非急促或过度用力的痕迹。为了帮助你更好地掌握这一艺术，今天我们就来揭秘10种停连的黄金法则，让你在朗诵时气息流畅，控制得心应手。

掌握这些规律，就如同为朗诵插上翅膀，让你的声音在字里行间自由翱翔，引领听众穿梭于文字构建的奇妙世界。

1.区分性停连

区分性停连用于区分句子中的不同成分或动作步骤，使表达更加清晰。下面的例句中通过停连，明确了烹饪过程的各个步骤。

【请跟我读】

例句：锅里再放醋⌣白糖炒成汁，再放入少许淀粉，把汁炒稠了以后，放凉了才能用。

2.呼应性停连

在引出或总结内容时使用呼应性停连，可以增强内容的连贯性和呼应感。在

下面的例句中，"下"以及"无非是"前后的停连，有效引导了听众的注意力。

【请跟我读】
　　例句：请欣赏/两首维吾尔族民歌。

3.并列性停连

并列性停连用于并列关系的词语或短语之间，展示其平等或相似的地位。在下面的例句中，停连使得每个元素都得到了应有的重视。

【请跟我读】
　　例句：服装上/直的⌣斜的打折，/利用/纽扣⌣花边⌣花结/对服装进行修饰。

4.分合性停连

在分述与总结之间使用分合性停连，可以帮助听众理清信息的层次结构。在下面的例句中，停连让分述与总结自然过渡。

【请跟我读】
　　例句：只见那颗颗珍珠，/有大如羊奶子头的，有小如红豆的，/光华夺目、熠熠生辉。

5.强调性停连

为了突出句子的重点，可以在重点词或短语前后增加停顿。在下面的例句中，停连强化了"他"的坚韧品质。

【请跟我读】
　　例句：不管洞身多窄、空气多不好、时间多长，他/都能忍受。

6.判断性停连

判断性停连可以模拟思维过程，在判断、思索的地方停连，展现人物思考的过程。下面例句中的停连让判断过程更加生动。

【请跟我读】
　　例句：老刘听到了一声似乎是树倒的声音。/不好，有人偷树了。/哦，他明白了。

7.转换性停连

转换性停连用于句子或段落间意义的转换，帮助听众适应新的语境或情感。下面例句中的停连实现了从"享受"到"反思"的转换。

【请跟我读】

例句：按说日子好了，吃点喝点享受点，也没多大不是。/可细细想来，钱挣得那么不容易。

8.生理性停连

生理性停连可以模拟人物因生理需要而产生的特殊语气，如喘息、口吃等。下面例句中的停连让喘息声更加逼真。

【请跟我读】

例句："不！不……不是！"雪老倌一个劲儿地解释。

9.回味性停连

在需要引发听众想象或深思的地方使用，增加表达的深度和韵味。下面例句中的停连让"香味"仿佛溢出了屏幕。

【请跟我读】

例句：锅里的水吱吱地响，老大娘里屋外屋地忙。烧完热水，又端饺子，又端鸡蛋，香味～/伴着腾腾的热气在屋里弥漫。

10.灵活性停连

灵活性停连强调停连运用的灵活性，不拘泥于固定模式，根据内容、情感和个人特点自由调整。不一定非要一是一、二是二地分清这里用的什么停连，那里用什么停连。只要在内容允许的情况下，又符合思想感情的需要，在哪儿停听众更能接受，你就可以灵活运用停连。这种停连方式体现了朗诵艺术的个性化和创造性。

掌握这些停连的黄金法则，朗诵者将能够在朗诵过程中更加自如地掌控气息和节奏，使语言表达更加生动有力、引人入胜。大家可打开音频2-17练习一下。

音频2-17　停连
技巧示范

2.4.4　重音：10种方法教你快速找到重音

在探索稿件重音的奥秘时，你是否曾有过这样的困惑："每句话里的词汇似乎都承载着同等的重量，仿佛每个词都是重音所在。"正是这种"一视同仁"的误解，才让你的朗读听起来如同无差别的重锤，每一下都"DuangDuang"作响，却失去了应有的韵律与层次。

其实，重音并非随意标注，也非稿件中永恒不变的标记。它如同情感的指南针，引领着听众深入理解你的表达意图。重音的选择与调整，直接关乎你能否精准地传达思想，让每一句话都充满生命力。

想象一下，同样一句话"今天你吃（重音）饭了吗？"重音落在"吃"字上，透露出的是对对方是否用餐的关切与询问；而若将重音移至"你"字，"今天你（重）吃饭了吗？"则瞬间转变为对特定个体的关注，仿佛在众多人中独独对你发出了询问。重音的位置，微妙地改变了句子的意味与焦点。

因此，寻找重音的规律，必须根植于具体的文本之中，紧密结合文章的情感脉络与表达目的。盲目地、习惯性地为某些无意义的词汇强加重音，只会让朗读显得生硬而突兀，如"今天是我们上课的第一天"，若将重音错误地置于"的"这样的虚词上，无疑会破坏整体的和谐与流畅。

接下来我们将为你揭秘10种重音规律，助你快速掌握确定重音的技巧，让你的朗读更加贴近文本的灵魂，让每一个字、每一句话都恰到好处地传达出你的思想与情感。记住，重音是情感的载体，是表达的精髓，唯有用心体悟，方能驾驭自如。

1. 并列性重音

并列性重音适用于并列关系的词语或短语，强调它们之间的平等地位。在下面的例句中，重读这些并列的修饰元素，突出了服装设计的多样性。

【请跟我读】
　　例句：利用纽扣、花边、花结对服装进行修饰。

2. 对比性重音

对比性重音用于强调对比双方的不同之处，突出矛盾或差异。在列举对比项时加重读音，可以使听众更易感知到这些对立面的存在。

【请跟我读】

例句：一些美丑、真假、善恶，都是相比较而存在的。

3. 呼应性重音

在问答、呼应等语境中，对呼应部分进行重读，可以增强语言的连贯性和互动性。例句中的"老抱子"作为回应需重读，以呼应前文提问。

【请跟我读】

例句：他还有一个美名，叫什么呢？叫"老抱子"。

4. 递进性重音

在层层递进的叙述中，后一重音较前一重音更深一层，引导听众逐步深入理解。在下面的命名中，通过递进式的重音处理，展现了乌篷船的细致特征。

【请跟我读】

例句：您坐过乌篷船吗？窄窄的船身，低低的船篷。

5. 转折性重音

在表达转折关系的句子中，对转折词及其前后的内容加重读音，可以凸显语意的转变。下面例句中的转折词"却"及其后文的重读，凸显了局势的突变。

【请跟我读】

例句："轰"的一声，敌人坐上了飞机，公培波却被强大的气浪冲倒，昏了过去。

6. 肯定性重音

肯定性重音是指对表达肯定或否定意义的词语进行重读，以明确态度或判断。在下面的例句中，通过重读"是我"，坚决否定了开枪的必要性。

【请跟我读】

例句：不要开枪，大伯，是我。

7. 强调性重音

强调性重音是指对表达强烈感情色彩或需要特别强调的词语进行重读。在下

面的例句中，重读"多好"强化了作者对乌篷船的赞美之情。

【请跟我读】
　　例句：乌篷船，很不起眼，它也在发光，多好。

8. 比喻性重音

在比喻句中，对比喻词及其本体或喻体进行重读，可以凸显比喻的生动性和形象性。在下面的例句中，重读"木头柱子"，生动描绘了牛腿的粗壮。

【请跟我读】
　　例句：这头牛个大、肥膘，四条腿像木头柱子一样。

9. 拟声性重音

拟声性重音是指对模拟声音的词语进行重读，以增强语言的现场感和表现力。在下面的例句中，重读"哗哗哗"，使听众仿佛亲耳听到了雨声。

【请跟我读】
　　例句：乌瓦上响起了哗哗哗的声音，击打在人的心上。

10. 反义性重音

反义性重音是指在正话反说或反话正说的语境中，对表达反义或讽刺意味的词语进行重读。在下面的例句中，重读"自私的"，以讽刺的口吻揭示了对方的真实意图。

【请跟我读】
　　例句：你们把困难全都要走了，一点都不给我剩，可真够自私的。

掌握这些重音规律，不仅能帮助你更好地理解和表达文本内容，还能使你的朗诵更加富有层次感和感染力。大家可打开音频2-18练习一下。

2.4.5　语气：让你的朗读告别单调枯燥

音频2-18　重音
利用技巧示范

在生活的舞台上，你是否遇到过这样的瞬间：内心如火般热情洋溢，却遗憾地发现，自己的话语如同冬日寒风，不经意间让人际关系蒙上了

一层冰霜，甚至在职场上也可能错失合作与信赖的良机。同样，在朗诵的世界里，是否也有过这样的疑惑："我已倾注满腔情感，为何我的声音听起来仍如止水般平静，无法触动人心？"

问题的根源往往在于我们尚未掌握将内心情感与外在语言完美融合的钥匙。想象一下，以满怀怜悯之心对一位落魄者轻声细语地说"你好"，与以日常礼节向同事简单问候"你好"，两者之间的语气差异，正是情感赋予语言生命力的最好证明。若无法精准地传达内心的细腻情感，不仅可能导致误解，更难以在朗诵中激起听众的共鸣，让表演显得苍白无力。

那么，如何跨越这道鸿沟，让情感与声音和谐共舞，精准地传达每一个细微的情绪波动呢？下面我将为你揭秘5大语气表达技巧，助你打破单调，让每一次发音都充满情感色彩，从此告别千篇一律的语调，让你的朗诵成为触动人心的艺术作品。

1.波峰型

声音走势如同山峰起伏，自低而高再回落。句首与句尾语调较低，至句中达到高潮。在下面的例句中，语势的攀升与回落，仿佛让人亲眼看见了光亮被吞噬的过程，情感也随之波动。

【请跟我练】
　　例句：天边一丝光亮也被黑暗吞没了。

2.波谷型

波谷型与波峰型相反，声音先高后低再上扬。句首与句尾较为高昂，句中则沉入低谷。例句中的语势凸显了悲壮与牺牲，让人感受到革命者的不屈与无奈。

【请跟我练】
　　例句：为了革命，他被这可恶的草地夺去了生命。

3.上山型

声音由低至高逐步攀升，于句尾达到顶点。例句中的语势强调了后半句的重点，对空想者的批评之意溢于言表。

【请跟我练】
　　例句：有些人只会空想，不会做事。

4. 下山型

下山型与上山型相反，声音自高而低缓缓下降。例句中的语势下滑，透露出发现真相后的沉重与哀伤。

【请跟我练】

例句：萧纳尔发现，咪咪已经离开了人世。

5. 半起型

半起型是指声音起始较低，随后上升，但未到顶点即停止。例句中的这种语势带有询问与关切，声音虽未完全扬起，却已足够传达出温暖的情感。

【请跟我练】

例句：小同志，你的老家在哪儿？

大家可打开音频2-19练习一下。

要想在朗诵中灵活运用这5种语势，还需注意以下两点。

首先，要变声音先变状态。情感是声音的灵魂，只有真正沉浸在文字所营造的情感氛围中，调整好自己的气息、声音及口腔状态，才能发出富有感染力的声音。气息是连接情感与声音的桥梁，它随着情感的波动而流动，托起声音，传达深意。

音频2-19　语气利用技巧示范

其次，语势变化的关键在于句首、句尾及句中的转折处。切忌所有句子都采用相同的起点、高度与落点，那将使朗诵显得单调乏味。应根据语言的具体情感色彩，灵活调整语势的高低起伏，使每一句话都充满变化与活力。

总结来看，掌握了这5种基本的语势类型及其运用技巧，你的朗诵将更加丰富多彩，能够准确地传达出文字背后的情感与深意。

2.4.6　节奏：常用的基本节奏类型

提及"节奏"，它绝非孤立动作的简单堆砌，而是众多动作相互交织，形成的快慢交织、高低起伏的韵律之美。在我们的有声语言中，这一原理同样适用，单独的字词或句子，如同散落的音符，难以独自成章为节奏。唯有当它们相互连接，汇聚成段，乃至编织成篇，方能整体性地展现出节奏的韵律与魅力。

那么，节奏究竟以何种面貌呈现于我们的听觉世界呢？接下来我们来探索6种常见且富有表现力的节奏类型，并剖析每种类型在发音处理上的独特之处。这

些节奏类型如同调色盘上的色彩，各具特色，又相互融合，共同绘制出有声语言的斑斓画卷。

在探索有声语言的广阔天地时，节奏无疑是最核心且富有表现力的元素之一。它不仅仅是一系列动作的简单堆砌，而是情感与内容的完美融合，通过声音的高低、快慢、强弱变化，展现出丰富多彩的韵律美。

1. 轻快型

这种节奏犹如春风拂面，轻盈明快。声音多上扬而少下沉，力度轻盈不刻意，语流中顿挫少且短暂，语速较快，整体给人一种轻松愉悦的感觉。如朱自清的《春》中所描绘的，字里行间洋溢着对春天的期盼与喜悦，轻快型节奏的运用，让这份情感跃然纸上。

【请跟我练】

例句：盼望着，盼望着，东风来了，春天的脚步近了。一切都像刚睡醒的样子，欣欣然张开了眼……

2. 凝重型

此类型节奏深沉而庄重，多抑少扬，力度偏重且着力，色彩浓重，语势平稳而顿挫较多，时间较长，语速偏慢。它如同历史的长河，在缓缓地流淌中蕴含着沉甸甸的力量。在景希珍的回忆录《在彭总身边》中，描述了彭总被绑架后的情景，运用凝重型节奏，可以让人仿佛置身于那个紧张而压抑的历史瞬间。

【请跟我练】

例句：彭总被绑架后的第二天晚上，载着彭总去北京的列车出发了……每到一站，便听到'当啷！当啷！'的棒击玻璃声，上车的人向水泄不通的车厢里拼命地挤。

3. 低沉型

此类节奏偏暗偏沉，语势多为落潮类，句尾落点沉重，语速较缓，重点处的基本语气和转换多偏于沉缓。它如同夜色中的低语，诉说着不为人知的哀愁与坚韧。在老舍的《骆驼祥子》中，描绘了祥子失去父母和薄田后的生活，埇低沉型节奏，可以深刻揭示主人公内心的苦涩与挣扎。

【请跟我练】

例句：祥子本来生活在农村，18岁的时候，不幸失去了父母和几亩薄田，便跑到北平城里来做工了……

4. 高亢型

声音明亮高昂，语势多为起潮类，峰峰紧连，扬而更扬，势不可遏，语速偏快。它如同激昂的号角，吹响了前进的号令。在矛盾的散文《白杨礼赞》中，对白杨树的赞美，运用高亢型节奏，可以将白杨树的坚韧不拔、力争上游的精神得以淋漓尽致地展现出来。

【请跟我练】

例句：那就是白杨树，西北极普通的一种树，然而实在不是平凡的一种树……

5. 舒缓型

声音轻松明朗，略高但不着力，语势有跌宕但多轻柔舒展，语速徐缓。它如同山间溪流，悠然自得地流淌着。对于老舍的《济南的冬天》中，对济南冬天的描绘，运用舒缓型节奏，可以让人仿佛置身于那个温暖而宁静的冬日午后。

【请跟我练】

例句：对于一个在北平住惯的人，像我，冬天要是不刮风，便觉得是奇迹；济南的冬天是没有风声的……

6. 紧张型

多扬少抑，多重少轻，语速快，气息急促，顿挫短暂，语言密度大。它如同疾风骤雨，让人感受到一种紧迫与压力。对于闻一多的《最后一次讲演》中对反动派的控诉，运用紧张型节奏，可以让演讲者的愤怒与决心跃然纸上，直击人心。

【请跟我练】

例句：你们杀死一个李公朴，会有千百万个李公朴站起来！你们将失去千百万的人民！

　　掌握节奏的关键在于理解文章内容。很多时候，节奏把握不好，正是因为内心没有节奏。内心的节奏是一种心理状态，它随着文字的情节和情感变化而变化。只有在改变声音外部状态之前先改变心理状态，才能真正做到恰如其分地运用节奏。大家可打开音频2-20练习一下。

音频2-20　节奏利用技巧示范

第 3 章

探寻卓越表达与吸引听众的秘诀

　　声音不仅是一种传播媒介，更是一种连接情感的纽带。接下来聚焦声音表达的核心技巧，从旁白设计到角色刻画，为你揭秘如何通过声音演绎打动人心。无论是精准定位旁白的语言风格，增强叙述的层次感，还是通过内在语传递更深层次的意义，你将学会如何让听众"听见"画面。此外，角色刻画部分将指导你运用音色、气息和情感，赋予每个角色鲜活的生命力，让你成为真正的声音魔术师，抓住每一位听众的耳朵和心灵。

3.1 旁白设计：声音演绎的引路人

旁白是声音世界的灵魂向导，它不仅传递信息，更在叙述中营造氛围、唤起情感。接下来将带大家从基础入手，掌握旁白设计的关键技巧。从语言风格的精准定位到提升旁白的层次感，再到内在语的深度应用，逐步构建一个引人入胜的声音演绎体系。不论是为故事赋予生命，还是为听众搭建情感桥梁，这些方法都将为旁白创作注入全新能量。

3.1.1 旁白语言风格定位

旁白在影视作品及有声读物中地位显赫，它如同一位全能的导航员，既传递着关键信息，又精心烘托着情感与氛围。在儿童赛道上，旁白更是化身为孩子们心灵的引路人，以温馨的语调、生动的语言和丰富的想象力，引领小听众们徜徉在故事的海洋。它不仅详尽阐述了故事背景与人物关系，还巧妙地融入趣味性元素。当我们深入探讨旁白的多维度特性时，可以从语言特点、听众特征、听众诉求及主播身份构建这4个核心层面进行详细剖析。

1.旁白语言的特点（以儿童赛道为例）

（1）语言亲切温馨

儿童赛道的旁白采用极为亲切且充满温暖的语言风格，旨在迅速拉近与儿童观众之间的距离，建立起深厚的情感纽带。

（2）内容简明易懂

鉴于儿童的认知发展水平，旁白内容被精心设计成简单明了、易于理解的形式，确保所有信息都能被孩子们轻松吸收，避免使用超出其理解范畴的复杂词汇或表达方式。

（3）趣味盎然

为了牢牢抓住儿童的注意力，在旁白中巧妙融入各种趣味元素与引人入胜的情节，使故事充满活力与吸引力，让孩子们在欢笑中享受学习的乐趣。

（4）寓教于乐

在传递故事精髓的同时，旁白还承载着重要的教育使命，通过传递正能量、弘扬优秀的价值观，引导孩子们树立正确的世界观、人生观和价值观。

2. 听众特点分析（以儿童赛道为例）

（1）年龄层次多样

· 婴儿期（0～3岁）：处于语言学习的初步阶段，对声音和图像高度敏感，偏爱简单的音节和词汇，通过感官刺激来认识世界。

· 学龄前期（3～6岁）：词汇量显著增长，能够理解并享受简单的故事情节，热衷于角色扮演和模仿游戏，展现出强烈的社交欲望。

· 小学低年级（6～9岁）：语言能力日益成熟，对故事的逻辑性和连贯性提出更高要求，偏爱具有教育意义且能激发思考的内容。

· 小学高年级及以上（9岁以上）：认知能力接近成人水平，能够深入理解复杂的故事和多元主题，追求个性化、创新性的内容表达。

（2）心理特点鲜明

· 好奇心旺盛：对未知世界充满无限好奇，乐于探索新奇事物。

· 想象力丰富：拥有丰富的内心世界，对奇幻、冒险等类型的故事情有独钟。

· 情感需求强烈：渴望得到周围人的关爱与认可，对富有情感色彩的故事容易产生深刻共鸣。

（3）行为特征明显

· 模仿能力突出：倾向于模仿他们崇拜或喜爱的角色的行为及语言。

· 注意力易分散：由于神经系统发育尚未完全成熟，注意力集中时间相对较短，需要持续提供有趣且富有吸引力的内容以保持其关注度。

3. 听众对有声内容的需求与喜好（以儿童赛道为例）

（1）故事性

儿童天生对富含情节与角色的故事充满热爱，这些故事如同钥匙，解锁他们丰富的想象力与创造力。他们渴望故事具备清晰的脉络与合理的逻辑，以满足他们对完整叙事结构的追求。

（2）趣味性

趣味性是吸引儿童注意力的磁石。引人入胜的故事情节搭配鲜活的角色设定，加之生动有趣的音效与配乐，共同编织成一张吸引儿童沉浸其中的魅力之网。这样的内容设计，可以让儿童在欢笑中享受故事，在故事中快乐成长。

（3）教育性

家长在选择有声内容时，尤为重视其教育价值。他们期望通过寓教于乐的方

式，让孩子在轻松愉快的氛围中获取知识、培养品德。因此，有声内容需巧妙融合教育与娱乐，让儿童在不知不觉中吸收知识的营养。

（4）互动性

儿童是天生的探索者，他们渴望参与和互动。在有声内容中融入提问、角色扮演等互动环节，不仅能够增强儿童的参与感和体验感，还能激发他们的好奇心与求知欲，使学习过程更加生动有趣。

（5）安全性

儿童的安全与健康是家长最关心的议题。因此，有声内容必须确保内容安全无害，远离暴力、恐怖等不良元素。同时，家长也需关注儿童的用眼与用耳健康，合理控制播放时间与设备使用，为儿童营造一个健康、安全的成长环境。

4. 主播身份构建

（1）主播身份构建的概念

主播身份构建是指主播通过声音、语言、情感表达及互动方式等多维手段，塑造出一个深受听众喜爱、易于产生共鸣的身份形象。这一形象需紧密贴合目标听众的认知特点与喜好，同时传递出积极、健康、有益的价值观。

（2）主播身份构建的重要性

• 建立信任与亲近感：通过塑造具有亲和力和可信度的主播身份，迅速拉近与听众的距离，营造温馨、安全的氛围，让听众感受温暖与关怀。

• 增强内容的吸引力：利用有趣、生动、富有想象力的主播形象，激发听众对有声内容的好奇心与探索欲，提高内容的吸引力与竞争力。

• 传递积极的价值观：主播作为价值观的传递者，通过言行举止向听众传递正能量与正面信息，引导正确的世界观、人生观和价值观。

• 塑造品牌形象：成功的主播身份构建有助于打造独特的品牌形象，提升主播的知名度与影响力，为未来的职业发展奠定坚实的基础。

（3）主播身份构建策略

• 第一人称旁白：以第一人称身份出现，用亲切自然的语气讲述故事，让听众仿佛置身其中，与角色同呼吸共命运。在演绎时，语气可以更加亲切、自然，好像在亲身经历故事中的事件一样。这就要求主播结合内容，分析这个角色本身的特点，比如性别、性格、身材、身份等信息。如示范音频3-1《我是小哪吒》。

音频 3-1 我是小哪吒

【请跟我练】

　　我是/李哪吒，今天我上学了。闹钟刚响，爸爸就跑来告诉我，为了庆祝我第一次上学，他和妈妈特意为我准备了一份开学限定餐。

　　哇哦！我真是太期待了，迫不及待地就往餐厅跑，可是爸爸却拉住了我。

　　那简单！我用最快的速度刷牙洗脸，并换好衣服！爸爸给我梳了双丸子头，还给我换了两根新头绳。

　　啊，镜子里的我看起来真是干净极了！精神极了！

　　• 第三人称旁白（叙事性旁白）：根据故事内容设定合适的播讲身份，如图3-1所示，通过声音、语调等细节展现角色的特点，增强故事的代入感与共鸣度。同时，避免使用过于客观、疏离的上帝视角讲述方式，以保持与听众的亲密联系。

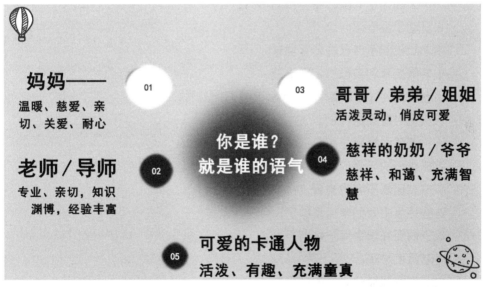

图 3-1　主播身份构建（以儿童赛道为例）

　　当我们根据故事内容设定合适的播讲身份为妈妈时，要透露出语气中的温暖、慈爱和亲切。例如这则故事《小老鼠当警察》。下面大家可打开音频3-2练习一下。

音频3-2　第三人
称旁白声音示范

【请跟我练】

《小老鼠当警察》

小老鼠起床后发现自己的名字丢了，

它翻箱倒柜也没找到名字。

小老鼠打开电脑找名字，

里面有很多名字，

可就是没有它的名字。

名字可是重要的财产。

小老鼠听说法律还专门保护名誉权呢。

名誉和名字应该有关系吧？

小老鼠打电话报警，

狮子警察很快就把偷走小老鼠名字的坏蛋抓住了。

坏蛋说因为小老鼠的名字很有名气，

它就动了歪心思。

小老鼠找回了自己的名字臭球。

小老鼠庆幸和自己的名字重逢。

小老鼠因此知道了世界上还有坏蛋，

它决定当警察抓坏蛋。

狮子警察说警察是有分工的，

有抓拿刀的坏蛋的刑警，

有抓交通肇事者的交警，

这些坏蛋由我们来抓就够了，

孩子们要先学会保护好自己。

小老鼠发愁了，

自己到底要抓什么样的坏蛋？

小老鼠想到受伤的人都去医院，

于是它决定去医院看看。

小老鼠到了医院，

发现医院里都是病人，

但只有少数被坏人伤害的病人。

医生告诉小老鼠，

其余的病人都是被藏在身体里的病菌坏蛋弄病的，

而且警察拿它们没办法。

因为它们是最会躲藏、最会隐蔽的天王级躲猫猫坏蛋。

小老鼠决定当抓藏在身体里的病菌坏蛋的警察。

小老鼠建造了一艘能变大变小的警用潜水艇，

它在人喝水时，驾驶警用潜水艇随着水瓶里的水进入人的身体。

小老鼠抓住了很多坏蛋，

小老鼠再把坏蛋扔进尿中冲到马桶里，

病菌坏蛋们决定反击，他们要大战小老鼠。

小老鼠的警用潜水艇在水中的大战中打败了坏蛋。

坏蛋们决定逃到不爱喝水的人的身体里去。

小老鼠的警用潜水艇无法进入不爱喝水的人的身体里抓坏蛋。

坏蛋们在不爱喝水的人的身体里群魔乱舞、使劲破坏。

小老鼠很生气，

却没有办法。

你想让小老鼠帮你把身体中的病菌坏蛋扔进尿里吗？

那你得多喝水才行哦。

小老鼠后来把警用潜水艇改装成了全自动的，

还有无人驾驶功能，

它自己陪着舒克和贝塔去抓更多坏蛋去了。

总结来看，旁白在语言特点、听众特征、听众诉求及主播身份构建等方面都展现出了独特的魅力。

3.1.2　提升旁白层次感

提升旁白层次感的重要性不言而喻，它是连接读者情感与故事世界的桥梁，赋予叙事以深度与广度，让读者沉浸在主播构建的细腻的场景中，深刻感受故事的魅力。下面将全面讲解场景构建的技巧，以进一步增强旁白的层次感。

1. 层次感在旁白中的重要性

层次感在旁白中的重要性不容忽视，它如同一幅细腻画卷的层次布局，赋予

叙事以多维度的生命力。

（1）强化清晰叙事

层次感犹如故事的经纬线，不仅精准地勾勒出了事件发展的脉络，还巧妙地理清了人物间错综复杂的关系网，确保听众能够在纷繁复杂的信息中轻松把握故事走向。

（2）深化沉浸体验

通过细腻的声音层次处理，旁白如同一位高超的画师，以音为笔，以情为墨，勾勒出栩栩如生的场景画卷。听众仿佛穿越时空，亲历其境，感受每一幕的细腻情感与氛围变换，极大地增强了故事的沉浸感与代入感。

（3）细腻地展现情感深度

层次感在旁白中的运用，如同心灵之窗，轻轻揭开人物内心隐秘的角落。它让情感的流露更加自然且层次分明，无论是喜悦、悲伤还是愤怒，都能被细腻捕捉并放大，使听众能够深刻理解和共鸣。

（4）强化情感冲击力

在故事的高潮或转折时刻，层次感的运用如同情感的催化剂，瞬间提升旁白的表现张力。它让情感的爆发更加震撼人心，直击听众心灵深处，留下让其难以忘怀的深刻印象。

（5）提升艺术审美价值

旁白中的层次感，不仅是叙事技巧的体现，更是艺术追求的展现。它赋予了作品独特的韵味与深度，让听众在享受故事的同时，也能感受到艺术的魅力，从而提升作品的整体艺术价值与审美层次。

2. 层次感的表达技巧

（1）音量大小与空间感的营造

在声音的表现中，空间的大小是决定音量大小的关键因素之一。较大的空间，例如宽阔的广场或宏伟的大厅，通常需要较大的音量来填充，以确保声音的清晰度，使听众能够充分感受到空间的开阔与空旷。

同时，音量的大小还能巧妙地模拟声音源与听众之间的距离感。当声音源逐渐远离听众时，音量会自然而然地减小，营造出一种声音渐行渐远的效果；相反，当声音源靠近听众时，音量的增大则让人有声音近在耳边的亲近感。

此外，音量在营造空间氛围方面也扮演着重要角色。在需要营造紧张、压抑氛围的场景中，降低音量能使声音显得更加低沉和神秘，从而增强听众的紧张

感；而在打造欢快、明亮的氛围时，提高音量则会使声音变得高亢，为听众带来愉悦和振奋的听觉体验。

（2）声音虚实的影响

在演播艺术中，实声与虚声的巧妙运用对于展现物体质感、体现人物心理状态、营造环境氛围，以及与背景音乐的配合都起着至关重要的作用。实声坚实、有力，适合用来描绘金属、石头等坚硬物体的质感，使听众仿佛能触摸到它们的坚硬与冰冷；而虚声则柔和、缥缈，能够完美地表现棉花、羽毛等柔软物体的细腻与轻盈，给人以温柔与梦幻的感觉。

在人物对话或内心独白中，声音的虚实变化更是深刻反映了人物的心理状态。实声传达出坚定、果断的情感，让人感受到角色的力量与决心；而虚声则透露出犹豫、不安的思绪，使听众能够深入角色的内心世界，感受到他们的情感波动与心理变化。

同时，在描绘环境时，实声与虚声的结合也至关重要。实声强调环境中的具体细节，如风吹树叶的沙沙声、雨滴落地的滴答声，让听众仿佛置身于真实的场景中；而虚声则擅长营造朦胧、神秘或梦幻的氛围，如雾气弥漫的森林、月光下的湖面等，为听众带来一种超越现实的审美体验。

此外，在有声演播中，声音的虚实与背景音乐的结合也能够创造出独特的氛围。实声与快节奏的背景音乐相配合，能够增强紧张感，使听众心跳加速，情绪高涨；而虚声与轻柔的背景音乐相融合，则可以营造出浪漫温馨的氛围，让听众感受到一种温暖与舒适。

【请跟我练】

例句：在梦中，他仿佛置身于一个仙境般的花园。（虚声缓缓响起）五彩斑斓的花朵在微风中轻轻摇曳，远处传来一阵阵缥缈的乐声。（虚声持续）

通过虚声的运用，这段描述成功地营造出了一个与现实世界截然不同的梦境。虚声的柔和与缥缈使听众仿佛置身于一个充满想象力的世界之中，增强了沉浸感和代入感。大家可打开音频3-3练习一下。

音频3-3　虚实技巧示范

（3）停顿在场景转换中的作用

在有声演播中，停顿是场景转换的明确标志，它通过短暂的静默，巧妙地引导听众感知故事场景的切换。这种停顿不仅有助于听众更好地理解故事的结构和情节发展，还能在场景转换前巧妙地激发听众的好奇心，让他们对新场景充满期

待，吸引着听众更加投入地聆听接下来的故事。

在情感高潮或紧张场景中，停顿的作用更为显著。它不仅让情感得以在静默中延续，更为听众提供了一段喘息的时间，为接下来的情节铺垫了坚实的心理基础。这种处理方式使得情感表达更加深入人心，让听众在紧张与舒缓之间找到了一种微妙的平衡。

此外，场景转换时的停顿还为听众提供了回顾和思考的空间。在这段时间里，听众可以细细品味前后情节的联系，为理解新场景奠定基础。这种处理方式不仅增强了故事的连贯性，还提升了听众的参与感和沉浸感。

停顿的巧妙运用还使得故事结构更加清晰，每个场景都显得独立且完整。这种层次感使得听众更加易于把握故事发展，听众能够轻松地跟随故事的脉络，领略其中的精彩与韵味。

在实际操作中，停顿的时间需要根据情节的发展灵活调整。短停顿可以营造出一种紧迫感和期待感，让听众更加急切地想要知道接下来的故事走向；而长停顿则适用于强调场景转换或提供充分的思考空间，让听众在静默中品味故事的韵味。

【请跟我练】

例句：他站在山顶上眺望城市。（停顿）突然，狂风吹来，他被席卷而起。（讲述新场景）当他醒来时，已身处陌生之地。

在以上范例中，当讲述两个场景的转换时，停顿有效地区分了场景，增强了叙述的紧张感。大家可以打开音频3-4了解停顿在场景转换中的作用。

音频3-4　停顿技巧示范

（4）重音在信息传递中的强调作用

在传递信息的过程中，重音扮演着至关重要的角色。它不仅能够强调关键词汇，直接传达句子的核心内容，还能加强语气和情感，使表达更加鲜明有力。例如，在句子"我非常喜欢这本书"中，重音落在"非常"上，立刻突出了喜欢的程度，让听众迅速捕捉到关键信息。

同样，在表达强烈的情感时，重音的运用更是不可或缺。它像一把钥匙，能够打开听众的心扉，让他们深刻感受说话者的情感波动。比如，当我们强调"国际大奖"时，重音不仅加重了语气，更表达了对这一成就的高度认可和自豪，让听众在听到这个词时，能够立刻感受到其中的分量。

此外，重音还能增强语言的节奏感，使语言富有起伏和变化。通过在不同位

置巧妙地设置重音，我们能够避免语言的单调和乏味，吸引听众的注意力，提高信息传播的效果。这种富有节奏感的表达方式，就像一首优美的旋律，能够让听众在享受听觉盛宴的同时，更加深入地理解信息的内容。

以传递重要信息为例，当我们说："他告诉我一个惊人的消息，说我们的项目获得了国际大奖。（重音）国际大奖，这意味着我们的努力得到了全世界的认可！"时，重音的使用让"国际大奖"成为整个句子的焦点，增强了信息给听众带来的冲击力，让听众在听到这个消息时，能够立刻感受到其中的震撼和喜悦。

重音在信息传递中发挥着不可替代的作用。它不仅能够直接传达句子的核心内容，还能加强语气和情感，增强语言的节奏感，使信息传递更加生动、有力、富有感染力。

3.场景构建技巧

（1）空间感营造技巧

在构建故事场景时，区分内景与外景是关键。内景，如房间、走廊、办公室等，通常是在摄影棚内或建筑物内部搭建的；外景则涵盖了大自然中的自然景观或城市街道等开放的空间。明确场景类型有助于我们更好地营造空间感。

为了营造逼真的空间感，我们需要根据场景的空间大小和距离感来调整音量与音色。例如，在描述一个宽阔的广场时，应适当提高音量，让声音更加饱满；在描述一个狭窄的通道时，要降低音量，使声音听起来更加压抑。这种处理能够让听众仿佛身临其境，感受到场景的真实。

此外，运用对比和变化也是增强空间感的重要手段。通过描述从一个宽敞明亮的房间进入一个昏暗狭窄的通道，可以形成强烈的空间对比，使听众更加深刻地感受到空间的变化和转换。

在后期制作阶段，我们可以通过环境音效、背景音乐、角色声音等元素来进一步营造空间感。例如，轻柔的鸟鸣声和水流声能够营造出一个宁静的自然环境，而嘈杂的声音则能让人感受到城市的喧嚣与繁华。

在营造空间感的过程中，我们还需要注意以下几点。

① 保持一致性，确保不同场景之间的转换流畅、自然，避免给听众造成混乱或跳跃感。

② 注重细节处理，通过精细的描绘和准确的表达，让听众更加深入地感受到场景的氛围和特点。

③ 结合故事情节，通过场景的变化和空间的营造来推动故事的发展，增强

故事的吸引力和感染力。

（2）塑造情感基调

除了营造空间感，情感基调塑造同样重要。在开始演播前，我们需要深入了解剧本的内容，把握故事的整体氛围和每个场景的情感基调。通过选择合适的背景音乐和音效、调整语速、音调和停顿等手段来营造相应的情感氛围。例如，在欢快的场景中选择轻松、愉快的背景音乐；在悲伤的场景中选择低沉、悲伤的音乐和音效；在紧张的场景中加快语速、提高音调并缩短停顿等。

对于喜悦、悲伤、紧张这3种常见情绪的声音传达技巧我们也需要深入掌握。喜悦时，语速偏快、音调适中偏高、音量适中偏高，提起颧肌可以使声音更加积极生动；悲伤时，语速较慢、音调较低、音量较低，适当加入停顿可以增强情感的强度和深度；紧张时，语速可能加快、音调较高、音量适中或略低，可以通过练习快速的呼吸和适当加入喘息声来强调紧张情绪。这些技巧的运用能够让听众更加深入地感受到角色的情感波动和故事的发展脉络。

因此，无论是文学创作、有声演播还是影视制作，掌握并灵活运用这些场景构建技巧，都将为你的作品增添无限魅力，不仅是技术上的精进，更是艺术创作上的追求，它让故事焕发出更加璀璨的光彩，成为流传久远的经典之作。

3.1.3　掌握内在语的力量

内在语的力量在提升旁白效果方面，确实具有显著作用。我们可以从以下几个方面来探讨如何运用内在语的力量来让旁白效果更好。

1. 深化情感共鸣与连接

（1）情感细腻化

内在语使旁白者能够深入挖掘角色内心的细微情感变化，如从犹豫到坚定的转变、从恐惧到好奇的探索等。这种细腻化的情感表达，能够触动听众的心弦，让他们更加感同身受，与角色建立更深的情感连接。

（2）共鸣增强

通过内在语揭示的深层情感，旁白者能够引导听众产生共鸣。当听众感受到旁白中角色的快乐、悲伤、勇气或挫败时，他们在内心会产生相似的情感体验，从而更加投入地聆听故事。

2. 提升语言的表现力与吸引力

（1）生动描绘

内在语可以帮助旁白者将抽象的文字转化为生动的画面，使听众仿佛置身于故事之中。无论是描述美丽的自然风光，还是刻画角色的动作和表情，内在语都能为语言增添丰富的色彩和细节，提升语言的表现力。

（2）激发想象

内在语正是激发这种想象力的关键。旁白者通过内在语构建的虚拟世界，能够拓展听众的想象空间，让他们在脑海中形成独特的画面和场景，从而更加享受故事带来的乐趣。

3. 强化教育与引导功能

（1）价值观传递

许多有声故事都蕴含着深刻的道理和价值观。内在语可以帮助旁白者更准确地把握这些价值观，并将其融入旁白之中。通过生动的故事和细腻的情感表达，旁白者能够引导听众理解并接受这些价值观，从而在潜移默化中塑造他们的品格和行为习惯。

（2）启发思考

内在语还能够引发听众的思考和讨论。旁白者可以通过内在语提出问题、设置悬念或引发争议点，引导听众在聆听故事的同时思考其中的道理和意义。这种启发式的教育方式不仅有助于培养听众的思维能力，还能够增强他们对故事的记忆和理解。

4. 增强故事的连贯性与逻辑性

（1）逻辑衔接

内在语在句子或段落之间起到逻辑衔接的作用。通过理解和运用内在语，旁白者能够确保故事的情节发展连贯、顺畅，避免出现突兀或断裂的情况。这种连贯性有助于听众更好地理解故事的整体结构和内在逻辑。

（2）悬念设置

内在语还能够帮助旁白者巧妙地设置悬念。通过内在语揭示的隐含信息或暗示的情节转折点，旁白者能够引导听众对后续故事产生期待和好奇，从而保持他们的注意力和兴趣。

下面以《小蝌蚪找妈妈》为范例，具体分析内在语的力量。大家可以自己先

朗读一遍，然后打开音频3-5，听一听声音示范。

【请跟我练】

旁白内容（含内在语解析）

旁白开始：在春日一个温暖的春日早晨，小溪边，一群可爱的小蝌蚪诞生了。它们摆动着长长的尾巴，在水中自由地穿梭着。

音频3-5 小蝌蚪找妈妈

（内在语：这里用"可爱"形容小蝌蚪，旨在激发听众对小生命的喜爱之情；"自由穿梭"则暗示了小蝌蚪对未知世界的好奇与探索欲。）

情感共鸣与连接：小蝌蚪们看着彼此，心里都有一个共同的疑问："我们的妈妈在哪里呢？"

（内在语：通过"共同的疑问"强调小蝌蚪们对母爱的渴望和寻找妈妈的迫切心情，引发听众的同情与共鸣。）

生动描绘与想象力激发：它们游啊游，遇到了正在悠闲散步的乌龟阿姨。"乌龟阿姨，你知道我们的妈妈在哪里吗？"小蝌蚪们急切地问。

（内在语：通过"悠闲散步"与"急切地问"形成对比，展现小蝌蚪们对找到妈妈的渴望；同时，"乌龟阿姨"这一角色的引入，为故事增添了丰富的画面感和想象空间。）

教育与引导功能：乌龟阿姨笑着摇了摇头："你们的妈妈有4条腿，穿着绿衣裳，喜欢唱歌。你们再去找找看吧。"

（内在语：乌龟阿姨的回答不仅为小蝌蚪们提供了寻找妈妈的线索，也寓含了坚持与不放弃的教育意义。同时，"喜欢唱歌"这一描述，暗示了妈妈的美好形象，引导听众对母爱产生美好的联想。）

逻辑连贯与悬念设置：小蝌蚪们告别了乌龟阿姨，继续它们的寻母之旅。它们游过了水草丛，穿过了小桥洞，每遇到一个新的朋友，都会问起妈妈的下落。

（内在语：通过描述小蝌蚪们的行动路线和不断询问的情节发展，保持了故事的连贯性和逻辑性；同时，"每遇到一个新的朋友"都留下了一个悬念——他们会得到怎样的回答？妈妈到底在哪里？）

结尾升华：终于有一天，小蝌蚪们找到了它们的妈妈——一只美丽的青蛙。它们高兴地围着妈妈游来游去，分享着这一路上的见闻和感受。

　　（内在语：通过"终于找到了"强调了小蝌蚪们的坚持与努力得到了回报；同时，"美丽的青蛙"与前面的描述相呼应，形成了圆满的故事结局；"分享见闻和感受"则传递了成长与分享的美好寓意。）

　　总之，内在语在提升旁白效果方面具有丰富、多样的作用。它不仅能够深化情感共鸣与连接、提升语言的表现力与吸引力、强化引导功能，还能够增强故事的连贯性与逻辑性。因此，在创作旁白时，我们应该充分重视和运用内在语的力量，以创造出更加生动、感人、富有意义的故事作品。

3.2　角色刻画：用声音塑造人物

　　在声音表演中，角色的塑造是赋予故事灵魂的关键。本节将从不同年龄段角色的声音特质入手，帮助你掌握从儿童到老年的声音塑造技巧。接着我们将探讨如何通过音色调整与语言运用，展现角色的性格魅力和自然气息，赋予他们真实感与吸引力。最后，还将揭秘情感声音的演绎技巧，让每个角色都能带着饱满的情感直击听众的内心，为你的声音表演增添无限可能。

3.2.1　不同年龄角色的声音塑造

　　在精心策划的声音魔法秀中，每一位表演者都是声音的魔术师，他们用非凡的技巧与无限的创意，穿梭于岁月的长廊，精准捕捉并塑造不同年龄角色的独特声线。从稚嫩的纯真无邪，到青春年华的激情洋溢，再到岁月沉淀后的沉稳深邃，每一声变换都是对生命旅程的精妙诠释。

1. 儿童角色的声音塑造

（1）声音特点

　　儿童的声带相对较短，这使得他们的自然音调普遍高于成人。因此，在塑造儿童角色时，我们需要提高音调，以贴近他们特有的音域。同时，儿童通常思维活跃，语速和说话节奏较快，这就要求我们在配音时加快语速，以充分展现出他们的活泼与好奇心。

　　不仅如此，儿童天真无邪，对世界充满好奇和探索欲，因此在声音塑造上，我们应通过上扬的语调、夸张的音量变化等手法，来传达这种天真烂漫的特点。最重要的是，儿童在表达情感时往往直接、坦率，不会过多掩饰或伪装，这就要

求我们在配音时必须准确捕捉并传达角色的情感状态，无论是开心时的欢笑、难过时的泪水，还是生气时的愤怒，都要让听众能够直接感受到，从而更加生动地展现儿童角色的魅力。

（2）表达技巧

为了模拟儿童特有的高音调，在塑造儿童角色时，我们可以尝试提高喉头的位置，让声带处于稍微紧张的状态，从而发出更高的音调。但需注意，在这一过程中应避免过度用力，以保护声带不受损伤。同时，通过调整头腔和口腔的共鸣比例，我们可以使声音更加明亮和清脆，以符合儿童音质的鲜明特点。在发音时，采用较轻的声音和较快的语速，并保持声音的清晰度和穿透力，能够进一步增强这种效果。

此外，在配音中巧妙运用儿童常用的语气词和拟声词，如"哇哦""嘿嘿""嘟嘟"等，能够增添角色的童趣和活泼感，使角色更加生动可爱。更重要的是，要注重传达儿童角色的情感变化，无论是喜悦、愤怒、悲伤还是欢乐，都要做到真实自然，让听众能够深切感受到角色的内心世界。通过这些表达技巧的综合运用，我们能够更加生动地塑造出儿童角色的声音形象，使其跃然于听众的耳畔。

下面大家可以打开音频3-6，听一听对儿童角色声音塑造的示范。

【请跟我练】

儿童角色：

例句1：哇！妈妈你看，那边有只彩色的蝴蝶！它飞得好高好高哦！我也想像它一样飞上天去，摸摸那些软软的云朵，一定超级好玩！

例句2：哼！你不理我，我也不理你了！除非你告诉我，为什么天空是蓝色的，而不是我最喜欢的粉色。不然的话，我就……我就……我就……

音频3-6 儿童角色声音塑造示范

2.青少年角色声音的塑造

（1）声音特点

在塑造青少年角色的声音时，我们追求的是一种音调上的适中之美，它既摆脱了儿童时期的高亢与稚嫩，又未全然步入成人世界的低沉与稳重。这样的音调，恰似青春期的过渡，既保留了少年特有的清新，又初露成熟的轮廓。

在语速方面，青少年的话语往往带着一种自然而不失节奏感的韵律，他们的话语速度通常比儿童稍慢，却比成人更加灵动多变，充满了青春的活力与朝气。这种语速，不仅让人感受到他们思维的跳跃与活跃，也透露出一种对生活充满好奇与探索的热情。

而在情感表达上，青少年的声音更是丰富多彩，充满了情感的波动与起伏。在他们的声音里，既有对未来的憧憬与向往，又有对现实的困惑与迷茫；既有成长的喜悦与自豪，又有面对挫折时的失落与沮丧。这些情感的交织与碰撞，使得青少年角色的声音充满了层次与深度，让人在聆听中感受到他们内心世界的复杂与精彩。

（2）表达技巧

在塑造青少年角色的声音时，我们需要巧妙地运用共鸣技巧，以赋予声音独特的魅力与稳定性。虽然青少年的声音尚未达到成人的低沉，但适当的胸腔共鸣能够为他们的声音增添力量与稳定性。在练习时，可以尝试用较低沉的声音发出"ha"音，细心感受胸腔的震动，并逐步调整音高，直至找到最适合青少年特质的胸腔共鸣点。

与此同时，口腔共鸣也是不可或缺的一环。通过挺软腭和打开牙关的练习，我们能够增加口腔内部的共鸣空间，使声音更加饱满而富有立体感。此外，唇齿的贴合度也至关重要，既要避免过度用力导致的僵硬，也要防止放松过度造成的模糊。在发音过程中，可以尝试改变舌位和发力点，感受由此带来的音色变化，这种细腻的调控能够让声音更加灵动多变。

头腔共鸣则赋予了青少年声音特有的明亮度和穿透力。在练习时，可以感受软腭地抬起与放下对音色的微妙影响，通过不断调整，找到最符合角色特点的头腔共鸣状态。这样的共鸣技巧，不仅能够让声音更加悦耳动听，还能在表达中透露出青少年特有的朝气与活力。

音频3-7　青年角色声音塑造示范

下面大家可以打开音频3-7，听一听对青年角色声音塑造的示范。

【请跟我练】

青少年：我一直都有一个梦想，那就是成为一名音乐家。我知道这条路不容易，但我相信，只要我坚持下去，总有一天，我会站在那个属于我的舞台上。

3. 成年角色的声音塑造

（1）声音特点

在塑造成年角色的声音时，我们追求的是一种沉稳与成熟的音质。成年角色的声音通常音调适中或偏低，音色饱满且富有磁性，这种声音特质能够生动地展现出成年人的成熟与稳重。无论是面对生活的压力，还是处理工作中的挑战，这种沉稳的声音总能给人一种安心与信赖的感觉。

然而，成年角色的声音并非一成不变的，它同样充满了变化，具有多样性的特点。不同年龄层、不同性格、不同职业背景的成年角色，其声音特点也会呈现出截然不同的风貌。例如，中年人的声音往往更加沉稳有力，透露出岁月的积淀与人生的智慧；而青年人的声音则可能更加富有活力和朝气，洋溢着对未来的憧憬与热情。

在塑造这些成年角色时，我们需要细心捕捉并传达他们声音中的这些微妙差异。通过调整音调的高低、音色的浓淡及语速的快慢，我们可以让每一个成年角色都拥有自己独特的声音印记，从而更加立体地展现他们的性格特质与人生经历。这样的声音塑造，不仅能够让观众更加深入地理解角色，还能在听觉上带来更加丰富与细腻的观影体验。

（2）表达技巧

在塑造成年角色的声音时，我们需要细致入微地调整声音的各个层面，以精准地捕捉角色的年龄与性格特征。音调是关键。在为中年角色配音时，适度降低音调能够更好地展现其沉稳与成熟的气质；而对于青年或活力四射的角色，则可能需要稍微提高音调，以彰显其蓬勃的朝气。

发音位置的调整同样不可忽视。为了塑造具有权威感的角色，我们可以将发音位置略微后移，这样的改变能够增加声音的厚重感与权威性，使角色形象更加立体。而对于温柔或亲切的角色，发音位置则可能需要更加靠前，以传递出温暖与亲近的气息。

此外，气息控制也是声音塑造中至关重要的一环。通过深呼吸和慢呼气的方式，我们能够确保声音饱满与有力，同时保持呼吸的流畅与自然，避免在配音过程中出现明显的呼吸声或气息不连贯的情况。这种对气息的精妙掌控，不仅能够提升声音的表现力，还能让观众在聆听中感受到角色的情感波动与内心世界。

下面大家可以打开音频3-8，听一听对成年角色声音塑造的示范。

音频3-8　成年角色声音塑造示范

【请跟我练】

成人女性：你知道吗，生活总是充满了起起落落，但每一次挑战，都让我们变得更加坚强。我相信，只要我们用心去感受、去努力，就一定能找到属于自己的幸福。

4. 老年角色的声音塑造

（1）声音特点

在塑造老年角色的声音时，我们需要深入挖掘并体现其丰富的生活经验与人生智慧。老年人的声音往往带有深沉而稳重的音色，语速缓慢，语调有力，这种独特的表达方式传递出他们历经沧桑后的睿智与从容。在讲述过去的故事或回忆往事时，他们的情感尤为深沉真挚，声音中充满了岁月的痕迹与对人生的感悟。

为了更加生动地展现老年人的情感世界，我们需要注重声音的细腻变化，通过微妙的音调起伏与节奏调整，传递出他们内心的喜怒哀乐。在表达情感时，可以适当运用颤音、气声等技巧，以增强情感的渲染力，让观众在聆听中感受到老年人内心的波澜壮阔。

同时，我们也应关注老年人因年龄增长可能出现的身体状态变化，如气息不足导致的声音微弱，或牙齿松动引发的发音不清等。在塑造角色时，应根据具体情况进行适当调整，力求真实地呈现老年人的声音特点。此外，老年人的性格也各具特色，有的慈祥温和，有的倔强固执，这些鲜明的个性特征同样需要通过声音来准确传达，以构建出立体而饱满的角色形象。

（2）表达技巧

在塑造老年角色的声音时，我们需要细致入微地把握语速、节奏、音色、音量，以及语气与语调等多个方面，以真实而生动地呈现老年人的声音特质。

老年人的语速通常较慢，这反映了他们随着年龄增长而可能减缓的反应速度。因此，在配音或表演时，我们应适当降低语速，营造出一种沉稳、从容的氛围。同时，为了避免单调乏味，我们还需要注意节奏的变化，通过合理的停顿和重音来增强语言的韵律感，使表达更加生动有力。

在音色与音量方面，老年人的声音往往较为低沉、沙哑，这是由声带松弛和喉部肌肉力量减弱所致。为了模拟这种音色变化，我们可以调整发音位置和共鸣腔体，如将发音位置略微后移，利用胸腔共鸣等技巧来丰富声音的层次。此外，老年人的音量通常较为适中，不会过于洪亮或尖锐，因此在表演时要控制好音量，确保声音既清晰可闻，又不过于突兀。

语气与语调是塑造老年角色声音的关键。老年人的语气往往更加平和、慈祥，透露出一种历经沧桑后的从容与淡定。在配音时，我们应注重语气的把握，通过柔和、亲切的语调来展现老年人的特点。同时，为了提高语言的表现力，我们还可以适当运用上升或下降的语调来强调某些关键信息，使表达更加精准有力。

音频3-9　老年角色声音塑造示范

下面大家可以打开音频3-9，听一听对老年角色声音塑造的示范。

> **【请跟我练】**
>
> 老人：
>
> 例句1：岁月啊，真是一把锋利的刀，它刻下了我们每个人的故事，也磨平了我们的棱角。但无论如何，我都感谢那些过去的时光，因为它们让我成为了今天的我。
>
> 例句2：孩子们啊，你们要知道，生活就像这杯茶，苦中带甜，甜中带涩。只有细细品味，才能感受到其中的韵味。

通过以上总结，可以看出，塑造不同年龄段角色的声音需要关注不同的声音特点和表达技巧。配音演员在塑造角色时，应深入理解角色特点，灵活运用声音技巧，以呈现出更加生动、真实的角色形象。

3.2.2　声音中性格魅力的展现

声音作为人们内在情感与性格的外在表现，在角色塑造中扮演着至关重要的角色。声音不仅仅是传递语言信息的工具，更是传递情感、展现个性特征的重要手段。

在塑造角色的过程中，准确地把握声音与性格的关系，能够让角色更加生动立体，深入人心。不同的性格类型需要不同的声音特质来呈现。例如，一个勇敢、坚定的角色可能需要拥有深沉、有力的声音，以展现其不屈不挠的精神；而一个温柔、细腻的角色则可能更适合轻柔、甜美的声音，以传达其温柔体贴的性格特点。

1. 常见性格分析及声音表现

作为角色的灵魂基石，性格深刻影响着角色的行为举止、反应模式，以及声音中蕴含的独特韵味。在声音艺术的广阔舞台上，不同性格的塑造尤为关键，它

们如同色彩斑斓的画笔，勾勒出角色鲜明的个性轮廓。

（1）勇敢的性格

勇敢的角色通常坚定、果敢，面对困难不退缩。在声音的表现上，勇敢角色的声音应该显得有力量、有决断性。例如，当为一个勇敢的战士配音时，声音应该听起来深沉、稳定，透露出无畏和坚毅。在关键时刻，声音中可以加入更多的力量和决心，来强调角色的勇敢，让听众感受到角色那份不可动摇的勇气。

（2）懦弱的性格

相比之下，性格懦弱的角色则显得犹豫不决，恐惧如影随形。在声音的表现上，颤抖与不确定的语调是其显著特征，音量轻柔、语速缓慢，如同细雨轻拂过心田，透露出角色内心深处的忐忑与不自信。通过细腻的声音处理，将那份不安与挣扎细腻地呈现出来，使听众能够深切地产生共鸣。

（3）狡猾的性格

狡猾的角色通常机智、诡计多端。他们的声音可能带有一种阴谋家的低沉和诡秘，语速适中但带有节奏感，仿佛在计划着什么。在关键时刻，狡猾角色的声音可能会透露出得意和嘲讽，以示其精明和算计。在配音时，要通过声音的变化，将角色的狡黠与机智展现得淋漓尽致。

（4）善良的性格

善良的角色通常给人一种温暖、亲切的感觉。在声音的表现上，善良角色的声音应该柔和、亲切，透露出关怀和同情。语速可能较为平稳，音量适中，整体给人一种舒适和安心的感觉。

在配音时，要根据角色的性格特点和情境来灵活调整声音。记住，声音是传达角色性格和情感的重要工具。通过准确地把握和表现角色的性格特点，可以让观众更加深入地理解并感受到角色的魅力。

2.如何通过调整声音元素精准地塑造角色性格

在配音或表演艺术中，精准地塑造角色性格是提升作品质量的关键。声音是最直接的情感传递媒介，巧妙运用其元素如音色、音量、音高、音长、节奏、重音、停连和语气等，能够深刻展示角色的个性特征。下面详细解析如何操作这些声音元素来精准地塑造角色性格。

（1）调整音色

音色是声音的基本特质，它如同角色的指纹。通过调整发音位置和共鸣腔体的使用，可以改变音色的质感。例如，明亮而尖锐的音色适合表现活泼、俏皮的

角色；温暖、浑厚的音色则能塑造出沉稳、可靠的形象。尝试使用不同的发音技巧，如喉部放松、口腔形状微调等，来找到最适合角色性格的音色。

（2）控制音量

音量不仅是声音大小的体现，更是角色情感张力的表现。大音量可以塑造出强势、自信的角色形象，而小音量则更适合表现柔和、内敛的性格。在关键情节中，适时地提高或降低音量，能突出角色的情绪变化，使观众更加投入。

（3）调整音高

音高即音调的高低。提高音高可以让角色的声音听起来更加兴奋、年轻或焦急，而降低音高则可以传达出沉稳、成熟或悲伤的情感。通过灵活调整音高，能够更准确地表达角色的心理状态。

（4）控制音长

音长指的是声音持续的时间。延长某些音节或词语的音长，可以强调其重要性，并营造出一种悠扬或悬念的氛围；缩短音长则能使对话更加紧凑，表现出角色的急切或紧张情绪。

（5）把握节奏

节奏是指声音变化的规律和速度。快速的节奏适合表现活泼、冲动的角色，而慢速的节奏则更适合塑造沉稳、深思熟虑的形象。在关键时刻改变节奏，能增加剧情的紧张感或戏剧性。

（6）运用重音

重音是强调某些词语或音节的方式。通过巧妙地运用重音，可以突出角色话语的重点，强调其态度或情感。例如，在关键台词上加重音，能让观众更加明确地理解角色的意图和情感。

（7）合理停连

停连即声音的停顿和连接。恰当的停顿能够给听众留下思考的空间，增强语言的韵律感。同时，合理的连接能使对话更加流畅、自然，帮助塑造角色的语言风格。

（8）调整语气

语气是表达情感和态度的重要手段。通过调整语气的强弱、快慢、高低等变化，可以细腻地刻画角色的内心世界。例如，轻蔑的语气可能透露出角色的不屑一顾，而温柔的语气则能表现出角色的体贴。

综合运用这些声音元素，我们可以精准地塑造出丰富多彩的角色性格。在实践中，要不断尝试和调整，找到最适合角色的声音表现方式。记住，声音的每一

个细微变化都能为角色注入更加鲜活的生命力。下面大家可以打开音频3-10，听一听对声音塑造性格的示范。

音频3-10　性格
声音塑造示范

【请跟我练】

勇敢的：

面对困难，

我从未选择逃避。

无论前方有多少挑战，

我都会勇往直前。

因为我知道，

只有勇敢的人才能创造属于自己的辉煌。

懦弱的：

我……

我真的不知道该怎么办。

每次遇到困难我都想躲起来，

我希望有人能帮我解决。

我知道这样不好，

但我就是这么懦弱。

狡猾的：

你可别小看我，

在这个世界我可是个智者。

我知道怎么利用别人，

怎么让自己得到最大的好处。

别看我表面简单，

其实我心里可是藏着无数计谋呢。

善良的：

我一直相信善良是这个世界最美的品质，

无论遇到谁，

我都会尽力去帮助他们。

因为我知道，只要我们能够献出一点爱心，

这个世界就会变得更加美好！

3.2.3　自然气息与语言的运用

在角色配音的广阔天地里，气息语言作为一种非言语表达方式，其魅力独树一帜。它如同无字之语，仅凭呼吸间的微妙变化，便能深刻传达角色的情感与心境，成为配音艺术中不可或缺的一部分。

1. 倒吸气艺术

（1）定义与应用

倒吸气，即快速而短促地倒抽一口气，可以表达惊讶、震惊或突然的紧张情绪。它不仅能在瞬间营造紧张的氛围，还能让听众仿佛与角色同呼吸、共感受。

（2）扩展场景

在叙述故事的过程中，倒吸气这一细微的声音表现，往往蕴含着丰富的情感与情节转折。当角色遭遇意外或得知惊人的真相时，一声突如其来的倒吸气，足以将其内心的震撼与不解表现得淋漓尽致。这不仅可以让听众感受到角色情绪的剧烈波动，也增加了故事的紧张感和吸引力。

同样，当角色遭受突如其来的疼痛时，不由自主地倒吸冷气，这一细节可以使得疼痛的感觉变得更加真实，仿佛听众也能感同身受，增强了故事的代入感。

而在某些关键时刻，当智慧的光芒在角色心中闪现，引导他们的思路从疑惑走向清晰时，倒吸气则成为思维顿悟的生动注脚。它不仅展现了角色内心的微妙变化，也让听众感受到了一种从迷茫到豁然开朗的感觉。

因此，倒吸气这一声音细节，在故事叙述中扮演着不可或缺的角色，它让角色更加鲜活，让情节更加动人。

（3）讲解与示例

想象一下，你正在演播一个悬疑故事，主人公突然发现了一个令人震惊的线索。这时，你可以使用倒吸气来表现主人公的惊讶。

下面大家可以打开音频3-11，听一听对倒吸气技巧的示范。

音频3-11　倒吸气技巧的示范

【请跟我练】

　　例句：什么？这封信……竟然是他写的？（在"竟然是他写的？"之前使用倒吸气）

2.抖气的细腻展现

（1）定义与应用

抖气，通过快速而轻微的呼吸颤动，模拟人物在强烈情感波动下的身体反应，如寒冷、恐惧、愤怒等。它让声音充满了颤抖与不安，直击听众的心灵深处。

（2）扩展场景

当角色因某种突如其来的好消息而狂喜时，声音中的抖气可以传递出难以抑制的喜悦与激动，仿佛喜悦之情已溢于言表。相反，在悲痛之时，抖气则化作角色心中无尽的哀伤与痛苦，让人感受到那份深切的悲伤与绝望。

在身体虚弱的状态下，抖气则成为角色生命力脆弱与坚韧并存的真实写照。疾病、受伤或饥饿的折磨，让角色的声音与呼吸中不自觉地夹杂了轻微颤抖，这种颤抖不仅让人感受到其身体的虚弱与疲惫，更凸显了角色在逆境中顽强求生的坚韧与不屈。

在抑制情感时，抖气则成为角色内心挣扎与压抑的外化表现。当角色在愤怒或悲伤的边缘徘徊，内心的情感如潮水般汹涌却又不愿或不能释放时，抖气便悄然出现，它像是角色心中那股被压抑的情感的微小释放，引人深思，让人感受到角色内心的复杂与矛盾。

因此，抖气这一声音细节，在情感表达中扮演着至关重要的角色，它让角色的情感更加真实可感，也让故事更加引人入胜。

（3）讲解与示例

比如，在演播一个恐怖故事时，当主人公遇到恐怖的场景或生物时，就可以使用抖气来表现其内心的恐惧。

下面大家可以打开音频3-12，听一听对抖气技巧的示范。

音频3-12　抖气技巧的示范

【请跟我练】

例句：那……那是什么东西……（在台词中加入抖气，模拟恐惧导致的颤抖的声音）

3.呼气

（1）定义与应用

呼气是一种缓慢而深长的呼吸方式，常用于表达放松、释然、疲惫或失望等情感。它如同心灵的抚慰剂，让角色在经历风雨后找到片刻的宁静或与自我和解。

（2）扩展场景

在故事的跌宕起伏中，角色的每一次呼吸都承载着丰富的情感与深刻的内涵。历经艰辛与挑战，当角色终于达成目标时，一声深长的呼气仿佛是对所有努力最好的诠释。这声呼气，不仅是对身体疲惫的释放，更是对心灵磨砺的慰藉，它告诉听众，无论过程多么艰难，坚持与努力终将带来回报。

面对重大抉择，角色在作出决定后的一声呼气，无论是轻松还是沉重，都透露出一种决断后的坦然与坚定。这声呼气，是角色内心斗争的终结，是勇气与智慧的体现，它让听众感受到角色在面对困难时的冷静与果敢，以及作出决定后的释然与自信。

而在某些静谧的时刻，角色会在悠长的呼气声中沉浸于深深的回忆与沉思之中。这声呼气，如同时间的桥梁，连接着过去与现在，让角色在回忆中穿梭，在沉思中感悟。它可以营造出一种静谧而深邃的氛围，让听众仿佛也能随着角色的呼吸，一同感受那些难忘的瞬间，一同思考人生的意义与价值。因此，每一次呼吸，都是角色情感与经历的生动写照，它们共同构成了故事中最动人的篇章。

（3）讲解与示例

在演播一个悲伤或失落的场景时，呼气能够很好地传递出这种情感。

下面大家可以打开音频3-13，听一听对呼气技巧的示范。

音频3-13　呼气技巧的示范

┌───┐
【请跟我练】

　　例句：唉，终究还是没能找到他……（在"唉"之后使用深长的呼气，表现失望和疲惫）
└───┘

总之，气息语言在角色配音中的应用远不止于此。它如同一把无形的钥匙，能够打开角色内心世界的大门，让听众在无声之处感受到角色的喜怒哀乐与悲欢离合。配音演员若能熟练掌握并灵活运用这一技巧，定能在配音艺术的道路上走得更远、更稳。

3.2.4　情感声音的演绎技巧

在有声演播的广阔天地里，哭与笑这两种情感表达无疑是不可或缺的瑰宝。它们不仅能够为故事增添丰富的色彩，使情节更加生动饱满，还能深刻触动孩子们的心灵，引导听众更好地理解和感受故事中的角色与情感。

1. 哭与笑在故事中的重要作用

（1）生动地展现角色的情绪

在叙述故事的过程中，角色的情绪变化是推动情节发展的关键。哭与笑作为最直接的情感表达方式，能够精准地传达出角色的喜怒哀乐。当角色遭遇困境或悲伤时，哭泣声能深刻体现其痛苦与无助；而当角色经历喜悦或趣事时，笑声则能表现出他们的快乐与兴奋。

（2）广泛的应用场景

无论是童话、寓言还是故事，哭与笑无处不在。在童话故事中，主人公的哭泣往往是因为失去亲人或遭遇不公，而他们的欢笑则可能源于战胜邪恶或实现梦想的瞬间。这些情感的起伏不仅使故事更加引人入胜，也让听众能够身临其境地感受故事的魅力。

（3）帮助理解故事与角色

通过哭与笑的声音演绎，听众能够更直观地理解角色的性格特点和情感状态。这种情感的共鸣有助于他们更深入地把握故事的主题和寓意，从而在听故事的过程中获得成长与启迪。

2. 儿童故事中的哭与笑

（1）哭声的特点

儿童的哭声纯真无邪，直接而真实地反映了他们内心的需求、不满或痛苦，不带有任何掩饰或修饰。这种哭声纯净至极，能够深深地触动人心。儿童在哭泣时，通常音量较大，音调较高，这样的声音不仅表达了他们的无助和寻求帮助的愿望，也更容易吸引周围人的注意，使得他们在哭泣时更加引人关注。儿童的哭泣引发的原因相对单纯，如疼痛、饥饿或失落等，情感表达相对简单直接，没有掺杂太多复杂的心理层次。

（2）笑声的特点

儿童的笑声，清脆悦耳，洋溢着天真无邪的快乐与纯真，仿佛能够瞬间点亮周围的世界，带来无尽的欢乐和轻松的氛围。

儿童的笑声往往频繁且可能持续较长时间，他们乐于分享自己的快乐，无论是小小的惊喜还是日常趣事，都能成为他们欢笑的源泉。他们的笑声，如同夏日的微风，轻轻拂过，让人感到无比惬意与舒适。

更重要的是，儿童的笑通常纯粹表达喜悦与开心，简单而直接，不掺杂过多复杂的情感。这种纯粹的情感表达，让人感受到一种久违的真诚与美好，仿佛回

到了无忧无虑的童年时光。

（3）演播技巧

在演播儿童故事时，声音的运用至关重要。为了贴合儿童的音质特点，声音应当明亮清脆，充满活力与天真，仿佛能够瞬间唤醒听众心中那份久违的童真。这样的声音不仅能够吸引孩子们的注意，更能引导他们进入故事，感受其中的乐趣与惊喜。

在表现儿童的哭与笑时，情感的单纯性显得尤为重要。儿童的哭泣与欢笑，往往直接而纯粹，不掺杂过多复杂的情感。因此，在演播过程中，我们应注重情感的直接表达，避免情感交织带来的混乱与困惑，保持情感的纯粹与直接，让孩子们在故事中感受到真实的情感。

此外，为了更加生动地展现儿童的活泼好动与天真烂漫，声音与动作的配合也必不可少。在演播过程中，我们可以适当加入一些模仿儿童动作的声音效果，如跳跃时轻快的脚步声、拍手时清脆的声响等，这些声音效果不仅能够增强故事的代入感，还能让孩子们在听故事时感受到更多的乐趣与参与感。

3. 成人故事中的哭与笑

（1）哭声的特点

成人的哭声，往往不仅是悲伤的流露，它如同一幅细腻复杂的画卷，交织着悲伤、愤怒、失望等多种情感，深刻揭示了成人内心世界的丰富与深邃。这种哭声背后，隐藏着无数复杂的心理活动和情感纠葛，它不仅是情感的宣泄，更是内心世界的真实写照。

与儿童不同，成人在哭泣时更可能选择控制或掩饰自己的情感。他们或许是出于对社会规范的遵循，或许是为了维护个人尊严，又或许是因为内心的挣扎与矛盾，而选择隐忍或掩饰哭泣。这种控制或掩饰，不仅展现了成人内心的成熟与坚韧，也反映了他们在面对困境时的复杂心态与应对策略。

同时，成人的哭声还深受社会环境和个人经历的影响。不同的社会背景、文化背景及个人经历，都会使成人在哭泣时展现出独特的情感特点和表达方式。有的成人可能在哭泣中透露出对生活的无奈与失望，有的则可能在泪水中寻找着自我救赎与力量。这些差异使得成人的哭声更加丰富多彩，也更具研究价值。

因此，在讲述成人故事时，哭声不仅是一种情感的表达，更是一种深入人心的艺术。它让我们窥见了成人内心世界的真实面貌，感受到了他们在面对生活挑

战时的坚韧与不易。通过哭声，我们得以更加深刻地理解成人，也更加珍惜那些在我们的生命中留下深刻印记的时刻。

（2）笑声的特点

成人的笑声如同一面多棱镜，折射出讽刺、自嘲、无奈等多种情感色彩，展现了成人社交场合的微妙与复杂。这种笑声，不再单纯地是快乐的表达，而是融入了更多深层次的情感内涵，成为一种丰富而细腻的情感交流方式。

与儿童相比，成人的笑声更加内敛和克制，音量与音调适中。他们懂得在适当的场合控制自己的笑声，既不过于张扬，又不过于压抑，以免给他人带来不适或误解。这种适度的笑声，既体现了成人的成熟与稳重，也展现了他们在社交场合中的智慧与敏锐。

在社交场合中，成人的笑声还具有多重社会功能与意义。它不仅能够缓解尴尬的气氛，化解紧张的情绪，还能够表示友善和亲近，增进彼此之间的了解和信任。笑声如同一座桥梁，连接着人与人之间的心灵，使得社交场合更加和谐与融洽。

因此，在成人故事中，笑声往往扮演着重要的角色。它不仅是情感的表达，更是社交的润滑剂，使得故事更加生动有趣，人物形象更加鲜明立体。通过笑声，我们能够更加深入地了解成人的内心世界，感受他们在社交场合中的智慧与情感，从而更加珍惜那些与我们共同欢笑过的美好时光。

（3）演播技巧

在演播成人故事时，细腻地刻画成人内心世界是至关重要的。这不仅要求我们通过声音的变化来展现复杂情感的变化与层次，更需要对角色的情感进行真实而细腻的传达。

声音控制是细腻刻画情感的关键。我们应避免夸张或失真的声音表现，而是通过精准的声音控制，细腻地传达角色的真实情感。在表现成人的哭与笑时，尤其要注重声音的微妙变化和情感的真实流露。哭泣时，声音可以略带颤抖，透露出内心的悲伤与无助；笑声则可能带有自嘲、无奈或喜悦等情感，需要我们通过声音的抑扬顿挫来准确表达。

同时，情境与角色的结合也是不可或缺的。每个角色都有其独特的性格、经历和情感状态，这些都会深刻影响他们的情感表达方式。因此，在演播过程中，我们应结合具体情境与角色背景，准确传达角色的情感动机与内心世界。通过深入了解角色的背景故事，我们可以更好地把握他们的情感走向，使演播更加生动、真实，让听众仿佛置身于故事之中，与角色同悲共喜。

4.哭腔在角色语言中的应用范例

（1）大哭

【请跟我练】

例句：呜呜，我的小狗丢了，我找了好久都找不到它。它是我最好的朋友，我怎么会把它弄丢了呢？呜呜……

练习要点：在说出这句台词时，要注重表现出角色因失去宠物而产生的悲伤。大哭的声音应该放开，带有颤抖和哽咽，同时要注意保持台词的清晰度，确保情感的真实传递。

（2）抽泣

【请跟我练】

例句：我……我真的好想妈妈，为什么她要离开我？每当夜深人静的时候，我就忍不住想起她，然后……然后就忍不住想哭……"（伴随着肩膀的轻微抖动）

练习要点：在表达这句台词时，要通过声音的收敛和肩膀的抖动来表现角色的抽泣。注意：在保持台词流畅性的同时，要传递出角色内心的悲伤和思念。

下面大家可以打开音频3-14，听一听对哭腔技巧的演绎。

音频3-14　哭腔示范

5.笑在角色语言中的应用范例

（1）大笑

【请跟我练】

例句：小明，你记得那次我们偷偷把老师的粉笔藏起来，然后他在课堂上找了半天都找不到吗？每当他转头写板书，我们就赶紧把粉笔拿出来，他一回头又找不到粉笔了。那个场面……哈哈哈……可真是太好笑了！我现在想起来都觉得肚子疼！哈哈哈……

练习要点：在说出这句台词时，要用洪亮而欢快的声音来表现出角色听到笑话后的开心和愉悦。大笑的声音应该自然、流畅，同时要注意保持台词的节奏感，以营造出轻松愉快的氛围。（形成颗粒状连续的笑声，口腔前部舌

尖、前腭着力，牙关半打开，脸颊收紧，像往外推着说，嘴唇稍用力翘起，尾音处理下嘴唇可往外下侧撇。）

（2）傻笑

例句："嘿，你们看，那朵云像一只大胖狗在追自己的尾巴呢！哈哈哈，可真好笑！嘿嘿嘿，大胖狗追尾巴，嘿嘿嘿……"

练习要点：傻笑的声音通常比较轻快、单纯，有时还带有一点憨厚的感觉。在演播时，可以尝试使用较高的音调，让声音听起来更加稚嫩。节奏与持续：傻笑往往是连续而轻快的，"嘿嘿嘿"之间的间隔要短促且均匀，形成一种特有的节奏感。同时，傻笑可能会持续一段时间，因此要保持笑声的稳定性和持久性。

（3）娇笑

例句："嘻嘻，你真逗！每次看到你，我就忍不住想笑。你的样子真的好可爱哦，嘻嘻！"

练习要点：在说出这句台词时，要用轻柔而甜美的声音来表现出角色的娇笑。注意，在笑声中加入一些俏皮和活泼的元素，以营造出轻松愉快的气氛，并保持台词的自然、流畅。

下面大家可以打开音频3-15，听一听对各种笑声的演绎。

在有声演播中，哭与笑扮演着至关重要的角色。无论是儿童还是成人故事，通过精准的声音演绎与情感投入，都能使这两种情感表达更加真实可信、引人入胜。这不仅能够丰富故事情节、增强感染力与真实感，还能引导听众更深入地理解和感受故事中的角色与情感世界。

音频3-15　笑声的演绎示范

第 4 章

认识声音副业：快速了解声音变现奥秘

　　声音不仅是一种艺术形式，也是一种高潜力的商业资源。接下来将揭开利用声音开展副业变现的奥秘，从商业配音的专业化应用，到有声演播的故事呈现，再到读书主播的新兴风潮，全面解析声音行业的多元化发展路径。通过学习，你将学会如何通过专业的声音技能创造品牌价值、进入有声领域赚取收益，并找到适合自己的声音副业方向。无论是初学者还是已有基础的声音创作者，都将帮助你找到属于自己的声音商业化之路，实现兴趣与收入的双赢。

4.1　商业配音：用专业的声音创造品牌价值

在声音行业中，商业配音以其多样的应用场景和广阔的市场空间，成为声音创作者选择的重要方向之一。接下来将带领大家了解商业配音的核心概念及其独特的价值，揭示商业配音的成交流程，帮助大家熟悉从接单到交付的每个关键环节。同时，还将探索如何高效寻找客户，搭建属于自己的配音业务网络，让自己的声音真正成为品牌价值的创造者。

4.1.1　什么是商业配音

当今配音行业的交易模式已悄然转型，迈入数字化时代。昔日配音师们需亲赴各个录音棚，日复一日地在城市的录音室间穿梭奔波。而今，这一切已化为指尖轻触，网上交易平台成为配音艺术与市场对接的桥梁，不仅简化了交易流程，更拓宽了配音师的创作舞台，让声音的魅力跨越时空，触达每一个渴望倾听的心灵。

在过去的10年间，我有幸搭乘了网络配音的蓬勃发展之风，从一名初出茅庐的大学生，逐步成长为能够仅凭线上配音便实现个人职业规划的从业者。在这段旅程中，配音不仅是我精神与物质层面的坚实支撑，更是我工作与家庭生活间不可或缺的平衡点。我在配音这一不断前行与优化的行业中稳步成长，持续探索声音的无限可能。

在商业配音的广阔舞台上，我擅长将声音这一无形资产转化为实实在在的收入。这不仅仅是一场关于普通话技巧的表演，更是将声音的独特魅力与市场需求精准对接的变现业务。当你掌握了商业配音的精髓以后，便能超越单纯寻求认可的层面，真正实现"张口即赚钱"的梦想。

那么，何谓商业配音？简而言之，它是一门以声音为媒介，精心打造并销售给有特定需求客户的商业艺术。如同我们日常买菜卖菜般直观，你生产的是声音产品，而顾客则是那些渴望用声音触动人心、传递信息的听众。然而，从构思到成交，这一过程既漫长又充满挑战。

首要之务，明确你的产品范畴，即商业配音所涵盖的内容，包括但不限于店铺促销广告、企业专属彩铃、电台黄金时段的广告、企业宣传片、专题纪录片、产品介绍视频、电视广告大片、电台片头片尾、教育多媒体课件、商务PPT演示、热门短视频配音、微电影情感旁白以及纪录片解说等。每一项配音任务背后，都蕴含着独特的创作动机与市场需求。

以地摊广告为例，看似平凡无奇，实则蕴含着巨大的商业潜力。若你能凭借专业之声，为摊主吸引更多的顾客，那才是真正的实力展现，而非自我陶醉于声音的优美之中。摊主渴望通过声音的力量，让产品脱颖而出，快速精准地触达目标消费者。因此，他们需要的是一个既具吸引力又富有感染力的声音，为地摊商品披上"大牌"外衣，让顾客享受到物超所值的购物体验。

在深入分析之下，地摊广告对配音的要求便呼之欲出：浑厚有力、大气磅礴、充满激情。这不仅是对配音员能力的考验，更是对声音艺术的一次深度挖掘与再创造。在录制过程中，你将运用精湛的声音处理技巧，对文字进行细腻的情感处理与创意演绎，使每一条广告都成为触动人心、促进销售的佳作。

记住，了解产品背后的深层需求是成功的关键。因为需求所在，即商机所在。当你开始以商业的眼光审视周围的声音时，你会发现，关于声音的生意其实无处不在，它们正以各种形式渗透于人们的日常生活，只待你用心去发现、去把握。

总而言之，在商业配音的世界里，声音是你最宝贵的资产。它不仅能够为你带来经济上的回报，更能让你在公共场合中更加自信地表达自己。每一次发音都是一次展示自己才华与魅力的机会。只要你敢于尝试、勇于探索，就能在商业配音的道路上越走越远，最终实现张口就能赚钱的愿望。

4.1.2 网络商业配音成交流程

在商业配音的广阔天地中，人们时常会遇到风格迥异的配音项目。而每一种配音风格的背后，都深藏着特定的行业与需求。作为配音师，核心任务便是透过文字与声音的表象，深入挖掘其背后的商业维度信息——明确代表的品牌或个体，了解目标听众，把握使用的场合，以及预期的听众群体。这构成了设计配音风格的底层逻辑，是引领配音师前行的指南针。若是在这一大方向上出现偏差，那么声音再悦耳动听，也将失去其应有的价值与意义。

接下来就带大家一起探索不同类型的商业配音，以及它们背后的配音策略。

1. 广告配音：唤醒消费欲望的声音

想象一下，你的声音在电视、广播或网络广告中回荡，吸引着无数听众的注意。从快消品到电子产品，从汽车到房地产，广告配音无处不在。要成为一名成功的广告配音师，你不仅是声音的传递者，更是品牌故事的讲述者，承载着广告

商或品牌方的期望，将他们的形象与产品信息精准地传达给每一位听众。

你代表着广告商，是品牌与消费者的桥梁。你的声音为产品或服务发音，提炼并传达其独特的卖点与优势，旨在吸引目标消费者，激发他们的购买欲。无论是电视中黄金时段的广告，还是在网络平台的精准推送，抑或是在社交媒体的广泛传播，你的声音都展现着无与伦比的魅力。

在配音过程中，你必须深入理解并精准捕捉广告所蕴含的情感。无论是喜悦、兴奋，还是温馨、信任，你都能用声音将其演绎得淋漓尽致，让听众在听到你的声音时，仿佛能触摸到广告背后的情感脉络。同时，你还需要根据品牌形象和目标听众的特点，灵活变换声线，传递出恰当的情感与氛围。

节奏把控同样是广告配音的关键一环。你必须掌握适中的语速和明快的节奏，确保能够将关键信息准确、清晰地传达给听众。在有限的时间内，你的声音要能够迅速抓住听众的注意力，引导他们关注产品的核心卖点，从而留下深刻的印象。

2.动画片配音：声音魔法，为角色赋予生命

动画片，这个充满无限想象与欢乐的世界，离不开配音师的魔法声音。作为动画片配音师，你的声音不仅仅传递声音，更是角色灵魂的塑造者，让每一个动画角色都鲜活起来，跃然于屏幕之上。

你代表着动画片中的每一个角色，无论是勇敢的人类英雄、机智的动物伙伴，还是神秘的幻想生物，你都能用声音赋予他们独特的生命力。你的声音是角色与世界沟通的桥梁，是他们情感与性格的直接体现。

你为这些角色发音，不仅仅是为了让他们能够"说话"，更是为了让他们更加生动和立体。通过你声音的演绎，观众能够感受到角色的喜怒哀乐，理解他们的内心世界，从而与角色产生情感共鸣，更加深入地沉浸在这个充满奇幻与冒险的动画世界中。

在动画片中，你的声音可作为角色对话的一部分，穿插在紧张刺激的情节中，为故事增添色彩；也可能作为旁白，引导观众进入故事情境；甚至可作为角色的内心独白，展现他们不为人知的情感与思绪。无论在哪个场合，你的声音都是不可或缺的，它让动画片更加完整，更加引人入胜。

无论观众是谁，你的声音都能为他们带来欢乐与感动，让他们在这个充满奇幻与想象的动画世界中，找到属于自己的快乐与梦想。

当然，要成为一名优秀的动画片配音师，你还需要掌握一系列技巧。你需要深入理解动画角色，将自己完全融入角色之中，用你的声音演绎出他们的独特魅

力；你需要准确表达角色的情感变化，让观众能够深入理解和感受角色的内心世界；你还需要注意配音与动画角色口型的匹配程度，确保观众在观影时能够享受到更加流畅与自然的观影体验。

3. 游戏配音：身临其境，让玩家沉浸于游戏世界

电子游戏，这一现代娱乐生活的璀璨明珠，已经深深融入了人们的日常生活。作为游戏配音师，你的声音就像一座无形的桥梁，连接着玩家与那个充满奇幻与挑战的游戏世界。

你代表着游戏世界中的每一个角色，无论是玩家亲手操控的英雄，还是那些在游戏中与玩家擦肩而过的非玩家角色（Non-Player Character，简称NPC），你都用声音赋予了他们生命。你的声音是他们在这个虚拟世界中的唯一标志，是他们与玩家沟通的媒介，也是他们性格与情感的直接体现。

你为这些角色提供声音，不仅仅是为了让他们能够"说话"，更是为了增强游戏的沉浸感和互动性。当玩家在游戏中与角色对话，完成任务，甚至参与战斗时，你的声音都在其中起到重要的作用。它让玩家更加投入地参与到游戏中，仿佛自己就是那个在奇幻世界中冒险的英雄。

在游戏世界中，你的声音无处不在。它可以是角色之间的对话，揭示着游戏的剧情与秘密；也可以是任务提示，引导玩家探索未知的世界；还可以是战斗音效，让玩家在紧张刺激的战斗中感受到更加真实的体验。你的声音是游戏世界不可或缺的一部分，它让这个游戏世界更加丰富多彩，更加引人入胜。

而你的听众，就是那些热爱游戏，渴望在游戏中寻找乐趣与挑战的玩家。他们通过你的声音，更好地理解游戏的故事和角色，更加深入地沉浸在这个虚拟的世界中。你的声音，就是他们与游戏世界联系的纽带，让他们在游戏中找到属于自己的冒险与快乐。

要成为一名优秀的游戏配音师，你还需要掌握一系列技巧。首先，你需要深入理解游戏角色，了解他们的性格、背景和情感。只有真正理解了角色，你才能在配音中准确地表现出他们的特点与魅力。其次，你需要用声音传达角色的情感。无论是喜悦、悲伤、愤怒还是惊恐，你都需要用声音将这些情感演绎得淋漓尽致，让玩家在听到声音时能够感同身受。最后，你还需要合理地处理台词的语气、语速和语调。这些细微的变化，都能让角色形象更加鲜明，让玩家在听到台词时能够更加深入地理解角色的内心世界。

4. 课件配音：点亮学习之路的知识之声

在线教育这一新兴的教育模式，正在以前所未有的速度改变着人们的学习方式。作为课件配音师，你的声音在这个数字化的知识海洋中，扮演着至关重要的角色。你不仅是知识的传递者，更是连接学生与知识世界的桥梁。

你代表着课件制作者或教育机构，将他们的教学理念与内容，通过你的声音传递给每一个渴望学习的心灵。你的声音承载着教育的使命，传递着知识的力量，让在线教育变得更加生动、有趣且高效。

你为课件内容提供讲解或旁白，用声音为学生搭建起一座理解知识的桥梁。无论是复杂的数学公式，还是深奥的科学原理，你都能用清晰、准确的语言，将它们一一解析，让学生能够更好地掌握和运用。

在教育软件、在线课程、多媒体教学资料等多样化的在线教育场景中，你的声音才华得到了充分的展现。你不仅能够根据课程内容的需要，灵活调整自己的语速、语调和情感，还能够通过声音的变化，吸引学生的注意，激发他们的学习兴趣。

你的听众，主要是那些渴望知识、追求进步的学生或自学者。他们通过你的配音，获得了更加清晰、准确的学习指导，提升了学习效果。你的声音就像一位耐心的导师，陪伴着他们度过每一个学习难关，让他们在知识的海洋中畅游无阻。

为了成为一名优秀的课件配音师，你需要掌握一系列技巧。首先，你要用亲切、自然的声音营造轻松、愉悦的学习氛围，让学生能够在轻松、愉快的氛围中学习。其次，你要控制语速，确保学生能够跟上你的讲解，不会因为语速过快或过慢而影响学习效果。最后，在讲解重点内容时，你要适当加重语气或使用不同的语调，帮助学生更好地理解和记忆。运用这些技巧，可以让你的配音更加生动、有趣且富有感染力，让学生在学习的道路上更加轻松、愉悦。

5. 直播话术配音：实时互动的声音魅力

直播已成为数字时代重要的商业工具。作为直播话术配音师，你的声音是实时互动中的关键元素。作为直播话术配音师，你的声音在这场实时互动的盛宴中扮演着举足轻重的角色。你不仅是主播的得力助手，更是连接主播与观众的桥梁。

你代表着主播或品牌，是他们在直播中的声音代言人。你的声音传递着信息，引导着观众，让直播内容更加生动、有趣且易于理解。无论是电商直播中的商品介绍、游戏直播中的战术分析，还是教育直播中的知识讲解，你的声音都如

影随形，为观众带来沉浸式的直播体验。

你可以为主播提供有力的话术支持，用声音增强直播的吸引力和互动性。你能够迅速捕捉主播的意图，用恰当的语言和语调，将主播的想法和情感准确地传达给观众。

观众通过你的配音，更加深入地理解和参与直播内容。你的声音就像一位贴心的朋友，你用声音传递着温暖与关怀，让观众在直播中找到归属感和满足感。

为了成为一名优秀的直播话术配音师，你需要掌握一系列技巧。首先，你要具备及时反应的能力，能够快速理解主播的意图，并实时做出恰当的配音反应。这样你才能在瞬息万变的直播环境中，始终保持与主播默契配合。其次，你要善于把控节奏，根据直播的节奏和氛围，灵活调整你的配音风格和语速。这样你才能让声音与直播内容相得益彰，为观众带来更加流畅的观看体验。最后，你要投入情感，用声音传达主播的情感。这样你才能让观众更加投入直播体验，与主播产生情感共鸣。

6. TTS合成语音项目：科技之声，无限可能

TTS（Text-To-Speech，文本转音频）合成语音技术这一科技领域的创新成果，正悄然改变着人们的日常生活。作为TTS合成语音项目的配音师，你的声音是这一变革中的关键一环。你不仅是科技的"发音者"，更是连接用户与科技产品的桥梁。

你代表着科技产品或服务，如智能助手、导航软件等，用你的声音为它们赋予生命。你的声音，成为这些产品的"声音标志"，无论是早晨醒来时的智能闹钟提醒，还是驾车出行时的导航指引，你的声音都如影随形，陪伴在用户身边。

在各类需要语音交互的场合，如手机、汽车、智能家居等，你的声音都发挥着重要作用。无论是手机中的语音助手，还是汽车导航系统中的语音提示，或者是智能家居中的语音控制，你的声音都将成为用户与产品沟通的桥梁。你的声音让这些科技产品变得更加智能、贴心。

你的听众，主要是科技产品的用户。他们通过你的配音与产品进行交互，享受着你带来的便捷与乐趣，你的声音将成为他们生活中不可或缺的一部分。

为了成为一名优秀的TTS合成语音项目配音师，你需要掌握一系列技巧。首先，你要确保你的配音清晰、准确，易于用户理解。这是最基本的要求，也是最重要的前提。其次，你需要模拟出适当的情感，使声音更加自然。虽然TTS是合成语音，但你的声音要让用户感受到真实与温暖。最后，你要根据不同的产品或

场景，调整你的配音风格和语速。这样你的声音才能更好地贴合产品的特点，满足用户的需求。

7. 自媒体短视频配音：声音背后的内容创造者

自媒体短视频这一新兴的内容传播形式，正以其独特的魅力和无限的创意，深刻改变着人们获取信息和娱乐的方式。作为自媒体短视频配音师，你的声音成为内容创造不可或缺的关键元素。你不仅是自媒体创作者或品牌的"声音代言人"，更是连接创作者与观众情感的桥梁。

你代表自媒体创作者或品牌，为短视频内容发音。你的声音，承载着创作者的理念、情感和意图，通过配音解说、旁白或角色声音的形式，将短视频的内容生动、准确地传达给观众。无论是幽默风趣的搞笑视频，还是深情款款的情感短片，你的声音都能为内容增添色彩，让观众在听觉上得到享受，从而更好地理解和感受内容。

你为短视频提供配音解说、旁白或角色声音，这是增强内容吸引力和传达效果的重要手段。你的声音就像一位无形的导游，引领着观众走进短视频的世界，感受其中的精彩与魅力。你能够根据不同的视频内容，快速调整自己的配音风格和语气，让声音与视频内容完美融合，达到最佳的传达效果。

在抖音、快手、B站等各类自媒体平台上，聚集着数以亿计的观众，他们渴望通过短视频获取新鲜、有趣的信息和娱乐。你的声音就像一把钥匙，打开了观众通往短视频世界的大门，让他们能够在其中尽情探索、享受。

你的听众，主要是短视频的观众。他们通过你的配音，更加深入地理解和感受短视频的内容。你能够用声音传达创作者的情感和意图，让观众在听觉上得到共鸣，从而更加投入短视频的体验。

为了成为一名优秀的自媒体短视频配音师，你需要掌握一系列技巧。首先，你要具备快速适应的能力，能够根据不同类型的短视频内容，快速调整自己的配音风格和语气。这样你才能在多变的自媒体环境中，始终保持与创作者的默契配合。其次，你要善于把控节奏，与视频的节奏和剪辑相匹配，确保配音的流畅和连贯。这样你才能让声音与视频内容相得益彰，为观众带来更加愉悦的观看体验。最后，你要投入情感，用声音传达创作者的情感和意图。这样你才能让观众在听觉上产生共鸣，更加深入地理解和感受短视频的内容。

8.影视解说配音：由声音引领的视觉盛宴

影视解说配音，在影视作品与观众之间架起了一座理解与感受的桥梁。作为影视解说配音师，你的声音如同一位无形的向导，引领着观众穿梭于光影世界，深入地理解剧情。

你代表着影视作品或解说团队，是连接作品与观众的纽带。你的声音，不仅传递着作品的内容，更承载着解说团队对作品的解读与引导。通过你的解说，观众能够更加全面地了解剧情的走向，洞悉角色的内心世界，从而更加深入地沉浸于影视作品所营造的世界之中。你的解说如同作品的注脚，让观众在欣赏作品的同时，能够更加深刻地理解剧情的发展和角色的命运。

在电影、电视剧、纪录片等影视作品中，无论是紧张刺激的剧情高潮，还是细腻入微的情感流露，你都能用声音精准捕捉，并传达给观众。你的声音如同作品的灵魂，赋予了影视作品更加生动的生命力。

为了成为一名优秀的影视解说配音师，你需要掌握一系列技巧。首先，你需要深入理解剧情和角色，这是做好解说的基础。只有对剧情和角色有深入的了解，你才能够用声音精准地传达作品中的情感和氛围。其次，你需要善于传递情感。将观众与作品紧密相连，让观众更加投入于影视作品中的世界。最后，你需要注重语言的简洁明了。解说并非冗长的叙述，而是对剧情的精练概括和深度解读，确保观众能够轻松理解并跟上剧情的发展。

总之，商业配音不仅仅是声音的传递，更是维系品牌与听众之间的情感纽带。无论是哪种类型的配音师，都需要深入理解"代表谁、为谁说、在什么场合、说给谁听"，唯有如此才能用声音创造出真正的价值。

4.1.3　商业配音的客户

在深入探讨产品制作的背后逻辑时，我们不可避免地触及其核心驱动力——用户。那么，如何精准定位这些用户群体呢？答案往往隐藏在产品用途的广泛实践中。

以超市促销为例，当清晨的超市因节日促销而人声鼎沸，空中回荡着"庆元旦，迎新年，双节同庆，现所有商品，全部半价，仅限一天！"的广播时，一个清晰的商业场景便跃然眼前。此刻，若你是专业的配音团队或配音员，寻找合作的机会便如同探囊取物。主动接触超市的宣传部门，展示你们的专业样音与服务，合作之门自然向你敞开。

然而，仅仅依靠这种传统方式逐一击破，效率显然难以提升。在商业世界中，效率与速度同样重要。幸运的是，声音领域同样存在中介公司，它们如同房产中介一般，手握大量客户资源与业务需求，能够迅速匹配供需双方。与这些中介公司建立并维护良好的关系，无疑会为你的声音产品铺设一条高速变现通道。

那么，如何找到这些声音领域的"中介"呢？在数字化时代，互联网成为人们手中最强大的工具。通过以下几个途径，你可以轻松触达目标群体。

1. QQ群

作为曾经的社交巨头，QQ群依然活跃着众多行业交流群体。搜索与"配音"相关的关键词，加入相应的群，你的声音样本将有机会直接展现在潜在的客户面前，查找路径如图4-1所示。

图 4-1　通过 QQ 群找客户

2. 搜索引擎

百度等搜索引擎是获取信息的第一站。输入"配音"等关键词，你将发现大量与配音相关的网站与机构。主动联系这些网站与机构，提交你的配音样品，申请兼职配音员岗位，开启合作之旅，查找路径如图4-2所示。

3. 专业的服务平台

如猪八戒网等综合性服务平台，汇聚了众多配音需求方与供给方。通过搜索"配音"，你可以迅速找到目标客户群体，并获取他们的联系方式，实现精准对接，查找路径如图4-3所示。

图 4-2　通过百度搜索引擎找客户

图 4-3　通过专业的服务平台找客户

4.微信小程序

随着微信生态的日益完善，小程序成为众多企业拓展业务的新阵地。搜索与"配音"相关的小程序，你将发现众多录音棚、配音公司及直接客户，为你提供更多变现机会，查找路径如图4-4所示。

利用这些互联网工具，你的声音产品将有机会触达全国乃至全球的潜在客户。而这一切的前提是，你需要不断提升自己的专业技能与服务质量，确保你的"产品"足够优秀，经得起市场的考验。记住，"酒香不怕巷子深"，只要你的产品足够出色，变现之路自然水到渠成。

图 4-4　通过微信小程序找客户

4.2　有声演播：用声音演绎多彩的故事

有声演播作为声音创作的另一个重要领域，正在快速发展，并为越来越多的人提供了通过声音表达与创造价值的机会。接下来我们将一起探讨有声行业的定

义与发展前景，帮助你了解成为有声主播的基本要求和准备工作。进一步，我们将揭示有声主播的赚钱逻辑，并分析哪些人最适合将有声演播作为事业。同时，还会为你推荐在家即可通过声音赚钱的平台，帮助你迅速在有声领域开启自己的创收之路。

4.2.1　什么是有声行业

作为依托声音技术、语音合成与音频制作等尖端科技手段的行业，有声行业正通过音频媒介深刻影响着信息传播、娱乐享受及教育辅助等多个领域，展现出蓬勃的发展态势。随着数字化浪潮的席卷与人们生活方式的深刻变革，这一行业正以前所未有的速度崛起并持续壮大。

有声行业的版图涵盖广泛，细分为网络音频平台、有声读物、有声杂志、智能语音助手、教育音频等多个充满活力的领域。其中，以喜马拉雅、蜻蜓FM为代表的网络音频平台，已成为大众获取高质量音频内容的首选之地，引领着音频消费的新风尚。有声书市场同样展现出强劲的增长势头，不仅激发了众多创作者的热情，也吸引了海量读者的关注，推动了知识与文化的全新传播方式。

展望未来，有声行业的发展前景一片光明。随着5G网络的普及与人工智能技术的飞跃进步，该行业正迈向更加智能化、个性化的新纪元。智能语音助手如Siri、小爱同学等的广泛应用，不仅极大地提升了人机交互的便捷性，也为用户带来了前所未有的个性化体验。此外，有声行业正积极探索与智能家居、医疗健康等新兴领域的深度融合，致力于通过声音的力量，为人们的日常生活增添更多便捷与乐趣，开启音频内容消费的新方式。

总之，有声行业是一个充满活力和创新精神的产业，它正在不断推动着音频内容的创新性发展，为人们带来更加丰富、多元、便捷的音频消费体验。

4.2.2　做有声主播需要做哪些准备

在入行有声书行业前，需要做哪些准备呢？我们需要做好心理和行动上的准备。

首先，心理准备是踏入有声书行业的基石。在面对未知的挑战时，我们需要有足够的自信和勇气。入行有声书行业需要具备良好的心理素质，例如抗压能力和自我管理能力。你有没有做好准备，把大部分业余时间投入在"一个人、一个话筒、一间房上"的状态之中，而不是出去应酬和社交。很多人没能坚持做下云，会有这方面的原因，听起来很容易，但是自己真的到话筒前1小时、两个小

时，甚至更长时间，就会坐不住，心态崩溃。因此，心理准备是入行的朋友要过的第一关。

其次，思想认知也非常重要。在入行有声书行业前，我们需要了解该行业的发展趋势和市场需求，掌握相关技能和知识，并不断学习和提升自己。同时，我们还需要树立正确的职业观念，做好职业规划，为自己的职业发展打下坚实的基础。

再次，技术和技能也是决定你在这个行业里能否赚到钱的关键，在这个与声音打交道的过程中，你必须具备以下几点，才有可能在这个行业中走得更远。

（1）声音的敏感度

一名有声书主播需要对自己的声音有足够的敏感度。这意味着你需要能够听出自己声音中的弱点和优点，并且能够通过练习和反思来改进自己的技能。

（2）文学素养

有声书主播需要了解并理解文学作品的本质，包括结构、语言和情感。你需要能够将这些元素融入自己的表演中，以便更好地传达故事和角色的情感。

（3）阅读技巧

有声书主播需要阅读大量的文学作品，并将其转化为声音表演。因此，你需要有良好的阅读技巧，包括理解和分析文本、记忆和理解角色等。

（4）技术能力

有声书主播需要掌握一些技术能力，包括录音技术、音频编辑和混音等。因此，你需要了解这些技术，并学会使用相关软件和设备。

最后，准备相关物品也是进入有声书行业前不可或缺的一步。我们需要准备好专业的录音设备、配音软件、音频剪辑工具等，以便更好地完成工作任务。此外，我们还需要注意个人形象和仪表，力求给客户留下深刻的印象。

总之，进入有声书行业需要我们在心理和行动上做好充分的准备。只有这样，我们才能更好地适应这个行业的发展和变化，取得更多的成功和成就。

4.2.3　有声主播的底层赚钱逻辑

作为一名有声主播，无论是从文字创作层面，还是从有声创作的角度来讲，我认为赚钱的底层逻辑和目的都是围绕着一个目标开展的，就是要持续地输出高质量内容，吸引并稳固一个庞大的、忠诚的听众群体。随后，利用这一听众基础，通过广告植入、品牌合作、付费订阅、打赏等多种方式实现盈利。

为了完成盈利目标，作为有声主播，不能仅仅满足于声音的美妙和表达技巧的纯熟。要真正在竞争激烈的音频市场中脱颖而出，并实现盈利，需要构建一系

列底层能力。以下是实现这一目标的具体方法参考。

1. 市场调研与听众分析

（1）市场调研能力

为了保持与行业前沿同步，有声主播需要定期关注有声行业的新闻、研究报告及趋势分析，确保能够及时了解并掌握最新的市场动态和变化。此外，还要充分利用数据分析工具，细致地跟踪听众的行为模式、喜好变迁及市场反馈等多维度数据，为内容创作提供精准的数据支持，确保产出能够紧密贴合听众的需求与偏好。

（2）听众需求分析

• 细分听众群体：根据年龄、性别、地域、职业、兴趣等因素，将听众细分为不同的群体，并针对不同的群体制订差异化的内容策略。

• 深度访谈与反馈收集：通过社交媒体、论坛、线下活动等方式，与听众进行深度交流，收集他们的意见和建议，以便更好地满足其需求。

为了更有效地触达和服务听众，需要根据年龄、性别、地域、职业及兴趣等多重因素，将听众细分为多个具体的群体。针对这些不同的群体，需要精心制订差异化的内容策略，确保每个群体都能获得符合其需求和喜好的内容。同时，还可以通过多种渠道，如社交媒体、专业论坛及线下活动，与听众展开深度访谈，广泛收集他们的意见和建议。这些宝贵的反馈将成为主播不断优化内容、提升服务质量的重要依据，从而更好地满足听众的多样化需求。

2. 内容创作与产品思维

（1）产品思维

为了打造既连续又多样的内容体系，主播需要精心制订长期与短期的内容规划，确保每一阶段的内容都能吸引并保持听众的兴趣。同时，需要密切关注市场反馈与听众需求的变化，灵活调整内容方向，确保自己的输出始终贴近听众的心声。在内容制作过程中，要建立严格的质量监控机制，从语言的准确性、情感表达的深度到声音质量的清晰度，每一个环节都力求达到高标准，确保每部作品都能以最佳状态呈现给听众，赢得他们的喜爱与信赖。

（2）五大核心能力深化

• 理解力：新手播主通过深度阅读可以培养快速而深入的阅读习惯，使读者和听众能够准确理解文本的主旨、情感和细节。同时，广泛涉猎不同领域的知

识，增加个人的知识储备，有助于更好地理解和诠释各种题材的内容。

· 想象力：在进行有声创作时，新手主播需要根据文本的细致描述，在脑海中精心构建出一幅幅具体的场景与画面，力求将听众带入一个充满真实感的世界，极大增强他们的沉浸体验。同时，通过巧妙地运用声音和语调的变化，为每一个角色赋予独一无二的个性和鲜明特点，无论是英勇的英雄、狡黠的反派，还是平凡的路人，都能通过声音的演绎，让听众感受到他们各自独特的情感与性格，使整个故事更加生动有趣、引人入胜。

· 感受力：在进行有声创作时，新手主播要能深入体验文本中的每一丝情感波动，仿佛亲身经历着角色的喜怒哀乐。然后用自己的声音作为桥梁，将这些细腻的情感变化精准无误地传达给每一位听众，力求触动他们的心弦。同时，也要时刻保持着对生活的敏锐观察，留意人们在不同情境下的情感表达方式，无论是喜悦时的欢呼、悲伤时的啜泣，还是平静时的低语，将这些真实的情感细节融入自己的创作中，使得作品更加贴近听众的生活，更容易引起他们的共鸣与感动。

· 共情力：在创作过程中，新手主播需要始终关注听众的心理需求和情感状态，通过细致入微的观察与理解，用最适合的方式与他们建立起深厚的情感联系。声音和语言是触动人心的钥匙，因此，运用声音的温柔起伏和语言的巧妙引导，来帮助听众释放内心的情感，引导他们深入故事，与角色同悲共喜，产生强烈的共鸣。这样的创作，不仅可以让听众在听觉上享受艺术的魅力，更可以让他们在心灵上得到了慰藉与升华。

· 表达力：通过专业的训练与实践，新手主播需要精准掌握停连、重音、节奏及语气等核心表达技巧，这些技巧如同调色盘上的色彩，让自己的声音表达更加丰富多元。同时，需要懂得根据不同的内容和情境灵活调整声音状态，时而温柔细腻，时而激昂有力，使每一次表达都能生动地再现情境，直击听众心灵，让声音成为传递情感与故事最强有力的媒介。

3.营销思维与品牌推广

（1）营销思维

为了更广泛地传播自己的作品与提升品牌形象，新手主播可以充分利用微博、微信、抖音、喜马拉雅等多个热门平台，通过多元化的渠道展示自己的创作才华。此外，还可以定期策划并举办线上直播互动、粉丝见面会等丰富多彩的线下活动，旨在加强与听众之间的沟通与联系，让每一位支持者都能感受到我们的热情与真诚，共同构建一个充满活力与互动的创作社区。

（2）品牌思维

在打造个人品牌的过程中，新手主播首先要明确自己的品牌形象与定位，无论是追求专业深度、传递幽默风趣，还是营造温馨的氛围，力求在作品中始终保持一致，让听众一听便能感受到自己的独特风格。同时，新手主播可以积极寻求与知名品牌或热门IP跨界合作的机会，通过共同推出联名作品或参与联合活动，丰富创作内容，同时显著提升品牌的知名度和影响力，让更多的人认识并喜爱上自己的作品。

4. 技术操作与后期制作

（1）技术操作能力

为了制作出高质量的音频作品，新手主播需要熟练掌握至少一种音频编辑软件，包括剪辑、混音、降噪等关键功能，确保精准处理每个细节，提升作品的整体听感。

同时，还需要深入了解并熟悉各种音频设备的使用方法，从麦克风的选择与调试，到声卡的配置，再到录音室环境的优化，每一步都力求完美，只为确保录音质量能够达到最佳状态，让听众能够享受到最纯净、最动人的声音体验。

（2）后期制作能力

在音频制作的后期阶段，新手主播需要对录音进行极为精细的处理，一丝不苟地去除杂音，精心地调整音量平衡，确保每个声音元素都能和谐共存。同时，还需要运用专业技巧增强声音效果，让作品更加饱满动人。此外，根据作品的需要，新手播主可以巧妙地添加背景音乐与环境音效，为听众营造沉浸式的听觉体验。最后，需要细心地将作品转换为适合不同平台播放的格式，并严格遵循发布时间表，及时将精心打造的作品推送到指定平台，让每一位期待已久的听众都能第一时间享受到这份听觉盛宴。

因此，成为一名成功的有声主播需要不断学习和提升自己的综合能力。通过深入了解市场趋势和听众需求，运用产品思维和五大核心能力创作出高质量的内容；同时，运用营销思维和品牌思维扩大自己的影响力并吸引更多的听众；最后通过精湛的技术操作和后期制作能力确保作品的质量和传播效果，这样才能在有声行业中脱颖而出并实现盈利目标。

4.2.4 哪些人适合把有声主播当副业

有声主播是一个非常热门的职业，越来越多的人开始关注这个领域。尽管许

多人认为只有全职投入才能在这个行业中脱颖而出，但实际上，有声主播同样可以成为一份充满乐趣与回报的副业。那么，究竟哪些人群适合将有声主播作为副业来发展呢？

对于那些热爱声音艺术的人，有声主播无疑是一个展现自我、实现艺术追求的绝佳平台。这些人可能对声音有着特别的热爱和敏感度，渴望通过声音这一媒介来表达自己的情感和思想。他们可能已经在其他领域有稳定的工作，但希望通过有声行业来进一步发挥自己的声音特长，实现自己的艺术追求。

1. 专业知识的传播者

拥有专业知识或技能的人同样适合将有声主播作为副业，比如教育工作者、心理咨询师、医疗专家等。他们掌握着丰富的专业知识与宝贵经验，渴望以更广泛、更生动的方式分享给大众。通过制作有声书、网络音频课程等，他们可以将自己的专业知识转化为音频内容，既满足了传播知识的愿望，又可以赚取额外的收入。

2. 寻求增收途径的探索者

对那些希望增加收入来源的人来说，有声主播同样是一个不错的选择。在经济压力较大或渴望拓宽收入渠道的情况下，他们可能会考虑投身有声行业。虽然他们可能并不具备专业的声音技能或知识，但凭借对声音的热爱和愿意投入时间和精力学习的态度，他们同样可以在这个行业中取得成功。

3. 自由职业者与创业者

自由职业者和创业者也是适合将有声主播作为副业的人群之一。他们追求自由与创新，善于捕捉市场机遇。他们可能已经在其他领域有一定的自由职业经验或创业经验，希望通过进入有声行业来拓展自己的业务范围，增加更多的收入来源。将有声主播纳入副业范畴，不仅能丰富业务版图，还能利用自身的灵活性与创造力，为行业注入新鲜血液。

4. 声音行业的探索者

当然，还有一些人对声音行业有着浓厚的兴趣，喜欢探索新的声音技术和应用。他们可能并不追求通过有声行业赚取大量收入，但渴望在这个领域中找到属于自己的乐趣和满足感。对这些人来说，有声主播同样是一个值得尝试的职业。

总的来说，渴望通过有声主播作为副业赚取收入的人群是多样化的，他们可

能有着不同的动机和背景，但都对声音行业充满了兴趣和热情。随着有声行业的不断发展和壮大，这些人群将为这个行业带来更多的活力和创新。

在这里，我也想分享一下我的个人经历。作为一名本科播音毕业并从事了10年配音工作的专业人士，我深知录制有声书与配音项目之间的不同。配音项目往往要求高度的及时性和专业性，而有声书则给予了我更多的时间和空间自由。我可以根据自己的时间安排来录制内容，甚至提前录制并囤积起来以备不时之需。这种自由度不仅让我能够更好地平衡工作与生活的关系，还让我有机会在闲暇之余继续追求自己的声音梦想。

同时，对于那些不太喜欢在人前露脸但又希望通过粉丝变现的人，有声主播同样是一个理想的选择。他们可以将自己的作品录制并上架到平台，只要有人订阅专辑并收听这些内容，就能获得相应的收入。这种"税后"收入模式类似于银行的利息收入，让人在享受声音带来的乐趣的同时也能获得经济上的回报。

因此，有声主播确实是一个值得尝试的副业。无论是全职宝妈、退休老人，还是拥有稳定工作的职场人士，只要对声音充满热情，愿意投入时间与精力，都能在有声主播这一行业中找到属于自己的舞台，实现自我价值的同时，也为生活增添一抹亮丽的色彩。

4.2.5　10个在家就可以靠声音赚钱的平台

1.喜马拉雅FM

作为我长期合作且深度信赖的平台，喜马拉雅FM无疑是网络电台领域的佼佼者，以其卓越的数据表现和广泛的用户基础著称。在这里，你不仅可以通过在节目中嵌入广告贴片获得收益分成，还能承接有声书录制项目，直接获取录制费用。优秀的朗读者有机会被平台发掘，获得独家书籍录制的邀约。对新手而言，与平台直接合作往往是获取有偿项目的关键。此外，"蜜声"计划更是为声音创作者提供了与商家合作录制商业项目的机会，进一步拓宽了变现渠道。

2.懒人听书

懒人听书，一个集听书服务、主播培养与社区互动于一体的综合性有声阅读平台。入驻前，深入了解平台特性及用户画像至关重要。数据显示，懒人听书的用户群体以中青年男性为主，偏爱玄幻、热血、都市、军事等题材的有声书。因此，创作时需精准定位，迎合男性用户的喜好，以提升作品的曝光度和播放量。

3.蜻蜓FM

蜻蜓FM以其丰富的电台频道资源和广泛的用户覆盖，成为一款备受欢迎的听书软件。它不仅收录了大量电台频道，还涵盖了音乐、有声书、新闻资讯等多种音频类型。用户群体以80后、90后上班族为主，为声音创作者提供了广阔的听众基础。

4.网易云音乐

作为专业的音乐平台，网易云音乐汇聚了大量年轻用户。在网易云上开设个人播客，上传自己的有声内容，是展现声音魅力、实现变现的绝佳途径。通过精心策划内容分类，主播可以轻松吸引听众，逐步建立个人品牌。

5.酷我音乐

酷我音乐是腾讯旗下的在线音乐娱乐平台，特别推出了"声浪计划"，旨在长期扶持长音频创作者。通过访问官网完成注册与入驻流程，音频创作者便能开启在酷我音乐上的创作之旅。平台提供的全方位支持，将助力每个音频创作者的声音作品更广泛地传播。

6.微信公众号

微信公众号及其关联的小程序经常发布配音任务，为声音爱好者提供了广阔的舞台。初入行的小白可能会面临试音石沉大海的挫败感，但请记住，成功往往属于那些不轻言放弃的人。通过不断试错、模仿与学习，每个人都能逐渐提升自己的配音技巧，最终实现月入过万的目标。保持耐心，持续努力，是通往成功的不二法门。

7.豆瓣

豆瓣平台上汇聚了众多配音爱好者，其中"配音爱好者"小组尤为活跃，经常发布配音兼职任务。在这里，你无须过分担忧竞争激烈，因为每个行业都充满了挑战与机遇。正如演员张颂文老师所经历的那样，即使初期遭遇无数次失败，只要坚持不懈，终将迎来属于自己的辉煌时刻。

8.畅读有声化平台

畅读有声化平台于2019年2月正式上线，为声音创作者提供了便捷的一键入

驻功能。该平台不仅支持发布试音书籍、上传试音作品，还能及时反馈试音结果，让创作者能够迅速获得反馈并调整方向。对希望进入有声书领域的人来说，这无疑是一个值得尝试的平台。

9. 今日头条

今日头条不仅是一个图文和视频创作平台，也支持音频作品的发布。其低门槛和无须粉丝积累的特点，使得新手也能轻松上手。只需进入今日头条创作者中心，点击后台直接发布音频作品即可。虽然每个平台的规则不尽相同，但贪多嚼不烂，集中精力运营一两个平台，待取得一定成绩后再考虑拓展至其他平台。

10. 猫耳FM

猫耳FM不仅是二次元音频的乐园，也为创作者提供了在家赚钱的机会。作为声音内容分享平台，它支持主播通过语音直播、广播剧制作等方式吸引粉丝，实现内容变现。无论是声音达人还是创意满满的内容创作者，猫耳FM都是声音创作者展现才华、赚取收入的理想平台。

那么，声音创作者怎么在上述10个平台运营并进行变现呢？

（1）初级变现组合（适合新手）

为了快速上手并积累初期的粉丝与创作经验，新手主播可以将喜马拉雅FM作为起点。利用该平台丰富的流量资源和"蜜声"计划，不仅能接触到多样的商业项目，还能通过录制有声书来逐步建立自己的作品库，为未来的成长奠定坚实基础。与此同时，同步开设一个微信公众号，定期发布创作心得、新作品预告，以及与粉丝互动的内容。这样的做法不仅能加深粉丝对你的了解与喜爱，还能有效引导他们前往喜马拉雅FM平台收听你的节目，实现粉丝与流量的双重增长。

此外，加入豆瓣配音小组也是提升技能、扩大配音圈人脉的好方法。通过参与配音兼职，不仅能锻炼自己的配音技巧，还能结识更多志同道合的伙伴，为配音事业拓展更多可能。

这一初级变现组合旨在帮助新手快速上手，通过多平台联动，逐步积累粉丝与创作经验，为未来的长远发展打下坚实的基础。

（2）中级变现扩展（适合有一定基础的声音创作者）

为了提升内容质量、拓宽变现渠道并实现稳定收入，对于有一定基础的声音创作者，应当继续深耕喜马拉雅FM这一平台，积极争取更多独家书籍的录制机会，这不仅能够提升你的专业形象，还能显著提高收益分成。同时，加入懒人听

书平台，针对其特定的用户画像，创作热门题材的有声书，这将大幅提升你作品的曝光度和播放量，进一步拓宽听众基础。

此外，你还应在蜻蜓FM发布多样化的音频内容，特别是那些能够吸引上班族听众的实用或娱乐性质的内容，以此拓宽你的听众群体。而在网易云音乐开设个人播客，则能帮助你建立起年轻化的用户基础，利用该平台庞大的用户量，提升你的影响力和知名度。

不容忽视的是猫耳FM这一平台，它聚集了大量的二次元及ACG（Animation Comic Game，动画、漫画、游戏三个领域的缩写）爱好者。你可以尝试制作广播剧或进行语音直播，这不仅能满足这部分听众的特殊需求，还能吸引更多同类爱好者，为你的声音创作事业开拓新的增长点。

通过综合利用这些平台，你可以不断深化内容质量，拓宽变现渠道，最终实现稳定且可观的收入。

（3）高级变现策略（适合成熟的声音创作者）

为了建立个人品牌，实现多渠道高效变现，并积极探索商业合作的机会，作为成熟的声音创作者，应当全面运营包括喜马拉雅FM、懒人听书、蜻蜓FM、网易云音乐和猫耳FM在内的核心平台。在这些平台上，你需要持续发布高质量的内容，以维护并不断提升粉丝的活跃度。同时，今日头条作为一个内容分发的额外渠道，也应被充分利用。通过发布音频作品，你可以吸引更广泛的用户群体，进一步扩大你的影响力。

除了上述线上平台，你还可以考虑建立个人品牌矩阵，包括个人网站或小程序等，作为你品牌的聚合地。在这里，你可以展示你的所有作品，分享创作心得，甚至接洽商业合作，将线上流量转化为实际的商业机会。

此外，利用你在网络上积累的影响力，参与线下活动也是一个不错的选择。你可以通过参与讲座、研讨会、行业论坛等活动，与出版社、影视公司、广告商等潜在合作伙伴建立联系，探索更多元化的变现方式。这些线下活动不仅能为你的个人品牌增添更多色彩，还能为你打开更多的商业合作的大门。

通过全面运营核心平台、利用额外渠道分发内容、建立个人品牌矩阵，以及积极参与线下活动，你可以逐步建立起强大的个人品牌，实现多渠道的高效变现，并在商业合作领域取得更大的成功。

总之，赚钱从来都不是一件容易的事情，上述平台只是提供了方法和路径，而非成功的结果。想要通过声音变现，必须做好长期奋斗的准备。每一个成功者的背后，都隐藏着无数次的尝试与失败。在前进的道路上，保持学习与成长的心态，

将你的声音技能应用到更多的生活场景中，如商业配音、直播、知识付费、短视频等领域，你将发现无限可能。记住，坚持与努力是通往成功的必经之路。

4.3　读书主播：用声音引领阅读新风尚

随着有声阅读的兴起，读书主播作为这个新兴领域的重要角色，正发挥着越来越大的影响力。接下来我们将深入探讨读书主播的定义及其在行业中的独特作用，帮助大家了解读书主播这一职业如何成为推动阅读风尚的重要力量。此外，我们将分析哪些人适合从事这一职业，并为大家提供成为一名读书主播的实用指南。最后，我们还会对比有声书主播与读书直播主播的区别，帮助大家更加清晰地规划自己的职业路径。

4.3.1　什么是读书主播

作为连接读者与书籍不可或缺的桥梁，读书主播的核心职责远不止于简单的图书推荐与销售。他们以独特的视角和深厚的文化底蕴，通过直播、短视频等多元化媒介，精心筛选并热情推荐那些触动心灵的优秀作品，为观众开启一扇扇通往知识海洋与文化殿堂的大门。在这个过程中，读书主播不仅是图书的传递者，更是阅读乐趣与价值的发掘者。

他们利用直播平台的即时互动性，与观众建立起深层次的情感与知识交流。通过倾听观众的阅读需求与反馈，读书主播不断调整推荐策略，力求为每一位观众量身定制阅读清单，让每一次推荐都能精准地触达观众的心田。这种双向的、动态的交流机制，不仅增强了观众的参与感与归属感，也促使读书主播不断精进自身，成为更加专业、贴心的阅读引路人。

在当前的直播生态中，读书主播群体日益壮大，其中不乏像董宇辉这样的佼佼者。作为东方甄选图书的标志性人物，董宇辉凭借其对书籍的热爱与深刻理解，赢得了千万粉丝的支持。他的直播不仅仅是图书的展示与销售，更是一场场关于人生、智慧与情感的深刻对话，让无数观众在书页翻动间找到了共鸣与启迪。而吴主任等众多优秀读书主播，也各自以其独特的风格与魅力，在浩瀚的书海中引领着读者探索未知、享受阅读的乐趣。

读书主播这一职业，不仅融合了知识传播、文化推广与商业变现等多重功能，更在推动全民阅读、提升社会文化素养方面发挥着不可小觑的作用。随着数字媒体的快速发展与听众需求的日益多元化，读书主播行业正迎来前所未有的发展机遇与

挑战。我们有理由相信，未来，这一群体将继续以更加饱满的热情与专业的态度，为读者提供更多优质的阅读体验与精神食粮，共同书写阅读时代的崭新篇章。

4.3.2　读书主播在行业发展中的作用

读书主播在行业发展中的作用丰富多样且深远广泛，其影响力渗透至多个层面，具体体现在以下几个方面。

1. 推动图书销售与阅读推广

读书主播通过生动有趣的讲解和推荐，能够吸引大量观众关注并购买所推荐的书籍，从而直接促进图书销售，打破了传统图书销售的局限性，为出版社和书店开辟了新的销售路径。

他们不仅扮演着销售推动者的角色，更在推广阅读文化方面发挥着重要作用。通过分享个人的阅读心得、精心挑选并推荐好书，以及举办各类阅读活动，读书主播极大地激发了大众对阅读的兴趣和热情。

这一系列举措不仅有助于培养公众的阅读习惯，还能够在潜移默化中提升整个社会的阅读素养，让阅读成为一种风尚，一种深入人心的生活方式。

2. 丰富阅读体验与互动

在直播中，读书主播不仅会详细介绍书籍的内容，还会分享个人的阅读感受，深入讲解阅读书籍背后的文化意义，为观众提供更加多元且丰富的阅读体验。这种直播形式赋予了读书主播与观众实时互动的能力，他们可以即时解答观众的问题，分享实用的阅读技巧，甚至组织线上读书会等互动活动。

这些举措极大地增强了读者与作者、读者与读者之间的联系，让阅读不再是一个孤立的行为，而是一个充满交流和共鸣的社交过程。

3. 塑造品牌形象与影响力

优秀的读书主播凭借自身的专业知识和独特风格，能够吸引并积累大量忠实粉丝，成功打造具有广泛影响力的个人品牌。这种品牌影响力不局限于主播个人，当他们与出版社、书店展开合作时，还能有效地推动图书销售，并借助主播的广泛影响力，进一步提升出版社和书店的品牌形象和知名度。这样的合作模式不仅促进了图书市场的繁荣，也为整个出版行业带来了新的发展机遇。

4. 引领阅读趋势与文化风尚

读书主播的推荐与深度解读常常能够引领阅读的新趋势，使得某些特定类型或题材的书籍迅速成为热门读物，受到广大读者的追捧。他们不仅通过分享阅读心得，传递着对书籍的热爱与理解，更在无形中传播着一种积极向上的文化风尚，激励着更多人投身于阅读的行列，共同为构建充满书香的社会氛围贡献力量。

5. 案例与数据支持

以"中信读书会"为例，其主播凭借专业积累和感染力，吸引了大量抖音用户关注，并带来了不俗的销售业绩。此外，人民文学出版社的大型公益直播"百位名人迎新领读——2023文学中国跨年盛典"也充分展示了读书主播在推广阅读文化、引领阅读趋势方面的巨大作用。该直播活动吸引了大量观众参与，并引发了广泛的社会关注。

读书主播在行业发展中的作用是多方面的，他们不仅推动了图书销售和阅读推广，还丰富了阅读体验与互动、塑造了品牌形象与影响力、引领了阅读趋势与文化风尚。随着移动互联网的普及和直播行业的不断发展，读书主播的作用将会变得越来越重要。

4.3.3 读书主播适合哪些人去做

在探讨读书主播这一职业适合哪些人去做时，我们不得不先从其本质说起。读书主播，是一个以声音为媒介，将书籍的精髓与情感传递给听众的职业，它不仅要求主播具备深厚的阅读功底，更需要拥有将文字转化为动人声音的能力。这一职业路径，对那些热爱阅读，渴望通过分享阅读体验与感悟来连接世界的人来说，无疑是一条充满魅力的道路。

首先，热爱阅读是成为读书主播的首要条件。一个热爱阅读的人，他的心灵往往更加丰盈，他的视野更加开阔。他能从书中汲取到无尽的智慧与情感，而这些正是他想要通过声音去传递给他人的。他们享受阅读带来的乐趣，更享受将这份乐趣分享给他人的过程。因此，如果你是一个热爱阅读，总能从书中找到共鸣与启示的人，那么成为读书主播或许是一个不错的选择。

其次，良好的语言表达能力与情感传递技巧也是读书主播不可或缺的素质。读书主播需要用声音去演绎书中的内容，让听众在聆听中感受到文字的魅力。他们必须能够准确把握书籍的情感基调，用合适的语调、节奏和停顿去表达书中的

情感与智慧。这种能力并非天生的，而是需要通过长期的练习和对人性的深刻理解来培养。如果你善于用声音去表达情感，能够用声音去触动人心，那么你或许就是读书主播的最佳人选。

再次，明确的定位与独特的视角也是读书主播成功的关键。在这个信息爆炸的时代，听众的选择越来越多，要想在众多读书主播中脱颖而出，就必须有明确的定位和独特的视角。读书主播可以根据自己的兴趣爱好、专业背景及听众的需求，来选择适合自己的读书方向。比如，如果对心理学有浓厚的兴趣，那么可以专注于解读心理学相关的书籍，用专业的视角去剖析书中的理论，为听众提供有价值的见解。一个有明确定位的读书主播，能够更准确地把握听众的需求，提供有针对性的内容，从而赢得听众的喜爱和信任。

此外，营销策略与社群运营能力也是读书主播不可或缺的技能。在这个竞争激烈的市场中，仅仅有优质的内容是不够的，还需要有有效的营销策略和社群运营能力来推广自己的内容，吸引更多的听众。主播可以通过社交媒体等渠道宣传和推广自己的直播间，与听众建立稳定的联系，形成自己的社群。有效的营销策略和社群运营能力，能够帮助读书主播更好地推广自己的内容，扩大影响力，实现个人品牌的塑造。

当然，持续学习与自我提升也是读书主播不可或缺的品质。随着时代的发展，听众的口味也在不断变化，对内容的需求日益多样化。一个优秀的读书主播，必须是一个终身学习者，不断吸收新知识，提升自己的文化素养和审美能力。这包括了解最新的出版动态、关注不同领域的书籍，以及学习新的媒体技术和传播策略。通过持续学习，读书主播能够更好地把握听众的需求，创作出既有深度又受欢迎的内容，保持自己在竞争激烈的市场中的竞争力。

最后，耐心与毅力也是读书主播成功的关键。成为读书主播的道路并不是一帆风顺的，尤其是在初期，可能会面临听众稀少、反馈有限等挑战。然而，只有那些真正热爱阅读，愿意为此付出时间与精力的人，才能在这条路上越走越远。他们需要定期阅读新书，撰写读书笔记，并准备直播或录制音频内容，这是一项长期且持续的工作。因此，如果你是一个有耐心、有毅力，愿意为梦想付出努力的人，那么，成为读书主播将是你实现自我价值的不错选择。

总之，读书主播这一职业适合那些热爱阅读、善于表达、勇于探索、乐于分享、持续学习、有耐心与毅力的人。在这个充满书香的世界里，他们用自己的声音和文字，传递着知识与智慧的光芒，温暖着每一个渴望阅读的心灵。如果你也具备这些素质和能力，不妨尝试一下成为一名读书主播，或许你会在这个领域找

到属于自己的舞台和光芒。

4.3.4　如何成为读书主播

进入读书主播这个行业之前，我们需要对这个职业有一个清晰的认识。作为连接书籍与读者的桥梁，读书主播不仅需要有丰富的阅读储备和独特的见解，还需要具备良好的语言表达能力和情感传递技巧。此外，随着行业的发展，读书主播还需要具备一定的市场营销和运营能力，以吸引和留住听众，实现个人品牌的塑造和价值的变现。

1. 行业洞察与规划

首先，需要明确读书主播的定位。读书主播不仅是书籍内容的解读者，更是阅读乐趣的分享者与文化价值的传播者。他们通过声音，将书中的智慧与情感传递给每一位听众，让阅读成为一种跨越时空的心灵交流。

为了胜任这一角色，读书主播需要具备扎实的语言表达能力。他们必须能够清晰、生动地传达书籍的精髓，让听众仿佛置身于书中的世界，与作者产生共鸣。同时，深厚的文化素养也是不可或缺的。读书主播需要广泛涉猎各类书籍，从文学经典到科普新知，从历史传承到现代思潮，不断积累知识，形成独特的阅读视角与见解，从而能够为听众提供有价值的阅读指导与深度解读。

此外，市场营销能力也是读书主播必须具备的一项技能。在竞争激烈的媒体环境中，如何吸引并留住粉丝，成为读书主播面临的一大挑战。他们需要懂得如何运用社交媒体、内容营销等手段，提升自己的知名度与影响力，让更多的人关注到他们的声音与作品。

展望未来，随着知识付费与数字阅读的兴起，读书主播行业正迎来前所未有的发展机遇。个性化推荐、互动式阅读体验及跨界合作将成为行业发展的新趋势。读书主播需要紧跟时代步伐，不断创新内容与形式，以满足听众日益多样化的听书需求。比如，可以通过大数据分析，为听众提供个性化的阅读建议；通过直播、弹幕等互动方式，增加与听众的交流与互动；也可以与其他行业进行跨界合作，如与出版社、影视公司、教育机构等携手，共同开发新的阅读产品与服务，为听众带来更加丰富多元的阅读体验。

2. 精准定位与选品

在深入了解行业的基本情况后，明确自我定位成为读书主播迈向成功的第一

步。这一定位不仅是内容创作的指南针，也是确定听众群体和未来发展方向的决定性因素。

自我定位应当基于对个人兴趣、专业背景及目标读者群体的考量。每个人对书籍的热爱和专长领域各不相同，因此，读书主播需要思考自己是更适合专注于经典文学的深度挖掘，以独到的见解和细腻的解读带领听众走进文学的世界，还是愿意紧跟畅销书潮流，成为引领阅读风尚的网红主播，用热情洋溢的声音和生动有趣的讲述吸引广大听众，抑或是希望聚焦特定领域，如心理学、历史等，成为该领域的专业解读者，为听众提供具有实用价值的知识与见解。

图书选择同样至关重要。读书主播需要精选与自己定位相契合的优质图书，确保内容既有深度又具吸引力。这意味着读书主播要深入了解市场动态与读者需求，关注热门话题与新兴趋势，同时也要保持对经典作品的尊重与传承。在选品过程中，要灵活调整策略，既要保持对优质图书的敏锐嗅觉，也要勇于尝试新的题材与风格，以满足听众日益多样化的阅读需求。

3.营销策略与品牌建设

选定了适合自己的定位后，接下来便是制订有效的营销策略来吸引听众的注意。在这个信息爆炸的时代，要让听众在众多读书主播中脱颖而出，确实需要一番深思熟虑。

我们可以充分利用社交媒体和内容平台等多渠道进行宣传。通过发布读书心得、直播预告、互动问答等丰富多样的内容，不仅能够提高自己的曝光度，还能有效增强粉丝的黏性。这些互动不仅能够拉近与听众的距离，还能让他们更加期待你的每一次更新。

在营销手段上，也需要不断创新，可以尝试结合打折促销、组合销售、会员制度等多种方式，来激发读者的购买欲望。这些策略不仅能够刺激消费者，提升销量，还能提高听众的忠诚度。同时，还可以积极与出版社、作家等建立合作关系，开展联合营销活动。这样的合作不仅能够带来更多的资源支持，还能拓宽听众的视野，为他们提供更多样化的阅读选择。

此外，品牌建设也是不可忽视的一环。读书主播需要注重个人品牌的塑造与维护，通过持续输出高质量的内容来树立自己的专业形象。同时，积极参与公益活动，也能够提升品牌形象，提升社会影响力。这些努力不仅能够赢得听众的尊重与信任，还能为未来的商业合作打下坚实的基础。

4. 关注粉丝黏性与多元能力发展

要想成为赚钱的读书博主，粉丝黏性与多元能力的发展是不可或缺的两大要素。增强粉丝黏性，意味着要提升听众对你的认同感和忠诚度。这需要主播展现真实的自己，通过打造个人IP，让听众感受到你的独特魅力。在直播间里，主播可以分享日常生活、兴趣爱好及阅读心得，让听众看到一个更加立体、真实的你。同时，积极与听众互动，回答他们的问题，参与他们的讨论，这些都能有效增强你与听众之间的联系和互动，进而增强粉丝黏性。

除了粉丝黏性，多元能力的发展同样重要。一个成功的读书博主，不仅需要具备优秀的内容创作能力，还需要掌握社群运营、销售等多种技能。这些能力将帮助你更好地创作和推广内容，同时也为变现提供更多可能。例如，可以开设付费课程，分享你的阅读心得和专业知识，吸引更多听众付费学习；还可以参与品牌代言，利用你的影响力和粉丝基础为品牌做宣传，从而获得相应的报酬。此外，建立读者社群、组织线下活动等方式，也是增加与听众互动、提升品牌影响力的有效途径。

5. 掌握书籍的内容输出模型

在成为读书主播的道路上，还需要掌握一些实用的内容输出模型，便让每一本书都能大放异彩。

（1）书籍解读模型=深度阅读（主题、结构、核心观点、细节）+精华提炼（筛选、重组、亮点）+个人见解（阐述、分析）

书籍解读是一个综合性的过程，它首先要求主播进行深度阅读，这包括对书籍的主题、结构、核心观点及细节的全面理解和把握。在深度阅读的基础上，接下来是精华提炼阶段，这需要对书籍内容进行筛选，选出有价值的内容，并进行结构重组，同时突出书籍中的亮点和独特之处。最后，个人见解的融入是不可或缺的一环，主播需要在理解书籍内容的基础上，加入自己的思考和见解，可以是对书中观点的赞同或反驳，也可以是对书中内容的拓展和延伸。

（2）书籍传达模型=语言表达（准确、生动、简洁）+情感投入（共鸣、引导）+互动反馈（提问、讨论、收集与改进）

书籍拆解也是一个系统性的过程。首先，语言表达是基础，需要使用准确、生动且简洁的语言来传达书籍的内容，以确保听众能够清晰理解。其次，情感投入是关键，它需要与听众建立情感上的共鸣，并引导听众产生相应的情感反应，以增强传达的效果。最后，互动反馈是提升传达质量的重要手段，通过提问、讨

论等方式促进听众的参与，并及时收集听众的反馈和建议，以进行后续的改进和优化。

6.持续学习与成长

要想成为一名成功的读书主播，仅仅依靠营销策略是远远不够的。我们还需要在能力和素质上不断提升自己，以确保在竞争激烈的市场中立于不败之地。

首先，知识积累是必不可少的。我们需要不断学习新知识、新技能，拓宽自己的视野和知识储备。无论是文学、心理学还是营销等方面的知识，都能提升我们的专业素养，使我们在创作内容时更加得心应手。同时，关注行业动态与读者反馈也是至关重要的，这能够让我们及时调整与优化自己的内容与策略，确保与听众的需求保持同步。

其次，知识交流也是提升能力的重要途径。我们可以参加一些培训、交流活动或工作坊，与同行交流学习，借鉴他们的经验和技巧。这些活动不仅能够让我们结识志同道合的朋友，还能在交流中不断成长和进步。通过与他人互动，我们可以发现自己的不足之处，并从他人的成功案例中汲取灵感和启示。

最后，敢于尝试也是提升能力的关键。我们可以通过实践来检验自己的理论知识，比如录制一些试播内容，邀请朋友或听众提供反馈和建议。这些反馈和建议是宝贵的资源，能够帮助我们发现自己在表达、内容组织等方面的不足之处，从而有针对性地进行改进和提升。

基于以上内容介绍，大家可以感受到成为读书主播之路是一条既充满挑战又充满机遇的道路。它要求我们不仅要有深厚的文化素养和广博的知识储备，还要具备良好的语言表达能力和情感传递技巧。同时，我们不仅要关注市场营销和运营能力的提升，还要注重粉丝黏性的培养和多元能力的发展。正是这些挑战和机遇，激励着我们不断前行、不断超越自我。

4.3.5　有声书主播和读书主播的区别

读书主播与有声书主播，作为传播阅读文化的两大重要角色，其工作本质虽均根植于书籍的分享与传播，但在工作内容和形式上，却展现出了鲜明的差异性与互补性。

有声书主播主要通过朗读文字作品来录制音频书籍，以销售给听众或图书馆。这些音频书籍通常是由有声书出版商或专业制作公司制作和发行的。有声书主播的主要任务是准确地朗读文本，并确保音频质量清晰，以满足听众的需求。

读书主播则是一种新型主播，他们通过短视频或直播平台向观众分享自己阅读书籍的心得。他们不仅可以分享书籍的内容和知识点，还可以与观众互动，回答观众的问题，增强观众的参与感。此外，读书主播还可以通过直播或短视频销售书籍或其他相关产品，实现销售和推广的双重目标。

因此，虽然都以读书为工作内容，但有声书主播和读书主播在工作形式和内容上存在明显的差异。有声书主播专注于录制音频书籍，而读书主播则注重介绍图书和与观众的互动。

想必大家一定想了解有声书主播和读书主播的未来发展趋势，下面就为大家大胆预测一下。

1. 有声书主播未来的发展趋势

（1）专业化与精品化

随着有声阅读市场的不断扩大和竞争的加剧，有声书主播将越来越注重专业化与精品化的发展。这包括提升朗读技巧、增强情感表达、深入理解作品内涵等方面，以满足听众日益增长的品质需求。

同时，平台也将加大对优质有声书内容的扶持力度，通过签约专业主播、提供专业培训等方式，推动有声书行业的整体提升。

（2）AI技术的融合与应用

人工智能技术将在有声书制作中扮演越来越重要的角色。例如，利用AI进行语音合成、情感模拟等，可以提高制作效率并降低成本。同时，AI还可以根据听众的喜好和反馈进行个性化推荐，提升用户体验。

然而，值得注意的是，AI技术虽然强大，但人类主播的独特魅力和情感表达仍然是无法替代的。因此，在未来的有声书市场，人类主播将与AI技术共存。

（3）多元化内容生态

随着市场的不断成熟和听众需求的多样化，有声书内容将呈现出更加多元化的趋势。除了传统的文学作品，还将涵盖教育、科普、财经、历史等多个领域的内容。这将为有声书主播提供更多展现自己才华的机会和空间。

（4）跨平台与多渠道传播

随着移动互联网的普及和社交媒体的兴起，有声书将不再局限于单一的平台或渠道进行传播。未来，有声书主播将更加注重跨平台和多渠道发展，通过微博、微信、抖音等多个社交平台进行宣传和推广，以吸引更多的听众关注。

2. 读书主播未来的发展趋势

（1）内容创新与个性化

读书主播将更加注重内容的创新与个性化发展。他们将通过独特的解读视角、生动的表达方式及丰富的互动环节来吸引观众的关注并提升观看体验。同时，他们还将根据观众的反馈和需求进行内容调整和优化，以满足不同群体的阅读需求。

（2）互动性与社区化

互动性是读书主播的一大特色，也是其未来发展的关键所在。未来读书主播将更加注重与观众的互动和交流，通过弹幕、评论、抽奖等多种形式增强观众的参与感和归属感。同时，他们还将积极构建自己的粉丝社群，通过定期举办线上读书会、分享会等活动来提升粉丝的黏性和忠诚度。

（3）商业化与盈利模式多样化

随着阅读分享市场的不断发展和成熟，其商业化程度也将逐渐提高。未来读书主播将通过广告植入、带货销售、会员付费等多种形式实现盈利。同时他们还将积极探索与其他行业的合作机会，如与出版社、书店等合作共同推广优质图书资源实现共同发展。

（4）规范化与标准化发展

随着行业的不断发展，相关部门将逐渐出台一系列规范化和标准化的政策措施来规范市场秩序，保护消费者权益。这将对读书主播提出更高的要求，他们需要不断提升自己的专业素养和道德水平，以符合行业标准和监管要求。

有声书主播和读书主播未来的发展趋势均呈现出专业化、精品化、多元化、互动性和商业化等特点。随着技术的不断进步和市场的不断成熟，这两个领域都将迎来更加广阔的发展前景。

第5章

声音主播个人 IP 打造全流程

在声音行业的蓬勃发展中，打造一个具有吸引力的个人IP是声音主播取得成功的关键。接下来将带领大家全面了解从入驻平台到运营粉丝的完整流程，包括如何选择适合自己的平台，创建独具特色的账号，精心策划和优化内容，以赢得更多听众的青睐。同时，我们还将深入探讨打造爆款内容的秘诀、商业变现的多种模式，以及如何通过社区运营增强粉丝黏性，提升互动活跃度。无论你是刚入行的新手，还是希望突破瓶颈的主播，都将提供切实可行的指导，帮助大家打造属于自己的声音品牌。

5.1 平台入驻与账号搭建

在进入有声行业发展的过程中，选择合适的平台并高效地搭建自己的账号是成功的关键步骤。接下来将提供关于平台选择的详细指南，帮助大家评估并选择最适合自己声音内容的在线平台。随后，我们将介绍如何顺利注册账号并进行基础设置，确保能够顺利发布自己的内容并吸引听众的关注。最后，我们将探讨如何打造个人账号的人设，使其在众多竞争者中脱颖而出，打造属于自己的品牌形象。

5.1.1 平台选择与评估方法

在构建声音主播个人IP的过程中，选择合适的有声平台是进行战略性布局的关键环节。当下各个声音平台各具特色，用户画像各异，筛选并确定一个与自身风格相契合，能有效触达目标听众的有声平台，是新手主播构建个人IP至关重要的一步。

1.评估主流平台的特点

新手主播踏入有声平台的首要任务是全面而细致地评估主流平台。这不仅仅是对平台的简单浏览，而是深入探究其用户基础、内容类型、听众群体、活跃度及商业化模式等多个维度。

从用户基础出发，我们需要关注平台的注册用户数、日活用户数等关键指标，这些数字直观地反映了平台的用户规模和活跃度。一个拥有庞大且活跃用户群体的平台，无疑能为新手主播提供更多的曝光机会和潜在的听众资源。

内容类型的分析同样重要。我们需要仔细研究平台上主流内容的类型，比如小说、评书、有声课程、知识分享等，看看这些是否与自己的声音特点和兴趣方向相契合。毕竟，只有在自己擅长的领域里，才能更好地发挥个人优势，创作出有吸引力的作品

对听众群体的研究也不容忽视。我们需要深入了解平台用户的年龄、性别、地域、兴趣偏好等特征，并判断这些特征是否与自己的目标听众相匹配。只有明确了目标听众，我们才能更加精准地定位自己的内容，从而吸引并留住听众。

此外，平台的活跃度也是评估的关键一环。我们可以通过观察平台上内容的更新频率、用户互动情况（如评论、点赞、分享等）来评估其整体活跃度。一个活跃度高的平台，意味着更多的用户参与和更高的内容曝光率，这对新手主播来说无疑是一个有利的条件。

最后，了解商业化模式同样重要。我们需要了解平台的盈利模式，包括广告收入、会员订阅、打赏分成、版权合作等，这些都将直接影响到我们未来的商业变现。只有对平台的商业化模式有清晰的了解，我们才能更好地规划自己的发展路径，实现个人价值的最大化。

下面以喜马拉雅平台为例，评估平台的特点。

（1）用户基础与活跃度

喜马拉雅平台拥有庞大的用户基础，目前其用户规模持续增长，月活跃用户数量庞大，这为声音主播提供了广阔的听众基础。

用户活跃度高，日均收听时长较长，表明用户在平台上的停留时间和互动意愿强烈，有利于声音主播积累粉丝和增强用户黏性。

（2）内容类型与丰富度

喜马拉雅平台涵盖新闻、访谈、音乐、综艺娱乐、社会人文、情感生活、有声小说、财经证券、教育培训、儿童、健康养生等多种类型的内容，为声音主播提供了多元化的内容创作空间。

平台上的内容更新迅速，每天都有大量新作品上线，满足用户对新鲜内容的需求。

（3）商业化模式

喜马拉雅通过付费订阅、广告合作、智能硬件销售及电商合作等多种方式实现盈利，为声音主播提供了多元化的变现途径。

平台对优质内容创作者给予流量扶持、推荐位展示等激励措施，有助于声音主播提升曝光度和影响力。

（4）听众画像

声音主播在明确自己的目标听众时，可以参考喜马拉雅的用户画像，包括年龄、性别、地域、兴趣偏好等特征。根据目标听众的特点，选择适合他们的内容类型和表达方式，以提高内容的吸引力和针对性。

（5）平台匹配度

喜马拉雅平台具有丰富的内容生态和庞大的用户基础，能够满足不同类型声音主播的需求。无论是情感故事、科普知识、历史讲解还是其他类型的内容，都能在喜马拉雅平台上找到相应的听众群体。

2. 平台政策与规则的解读

在选定入驻平台之后，深入了解和遵守平台的政策与规则成为确保运营活动

合规进行的关键。

首先，我们需要明确平台的内容审核标准，具体包括对内容的质量要求、原创性要求及敏感词限制等方面的规定。只有确保自己的内容符合这些标准，才能顺利通过平台的审核，避免麻烦。

其次，版权保护政策也是我们必须熟悉的重要内容。我们需要了解平台的版权保护机制，确保自己在创作和发布内容时不会侵犯他人的版权，同时也要学会保护自己的原创作品版权，避免被他人恶意盗用。

此外，学习平台的运营规范同样至关重要。具体包括账号管理、内容发布、互动回复等方面的具体规定。我们需要确保自己的运营活动严格遵循这些规范，以维护良好的平台环境，同时也为自己的账号安全提供保障。

最后，了解平台对优质内容创作者的奖励机制也是规划运营策略时不可忽视的一环。平台通常会通过流量扶持、推荐位展示、收入分成等方式来激励优质内容创作者。我们需要充分了解这些奖励机制，以便更好地规划自己的运营策略，提升自己的影响力和收益。

下面以喜马拉雅平台为例，解读平台政策与规则。

（1）内容审核标准

喜马拉雅平台对内容质量有严格的要求，包括原创性、合规性、健康性等方面。声音主播在创作和发布内容时，需要遵守平台的内容审核标准，确保内容能够通过平台的审核并正常展示。

（2）版权保护政策

喜马拉雅平台重视版权保护，会对侵权行为进行严厉打击。在创作和发布内容时，声音主播需要确保拥有相应的版权或已获得版权方的授权，以避免侵权风险。

（3）运营规范

喜马拉雅平台对账号管理、内容发布、互动回复等方面有明确的运营规范。声音主播需要遵守平台的运营规范，保持账号的活跃度和互动性，以吸引更多用户和粉丝的关注。

总之，对初涉有声领域的读者来说，在选择和评估有声平台时，需要综合考虑平台特点、目标听众匹配度及平台政策与规则等多个方面。通过细致的调研和规划，为构建个人声音IP打下坚实的基础。

5.1.2　账号注册与基础设置

新手主播要想打造个人IP，开通与设置账号是入驻播客平台的第一步。下面以喜马拉雅平台为入驻对象，从账号注册、基础设置、完善个人信息及实名认证4个方面进行详细介绍。

1. 完成平台账号注册流程

（1）下载并安装App

前往手机应用商店（如App Store、华为应用市场等），搜索"喜马拉雅"并下载安装。

（2）打开App并注册账号

打开喜马拉雅App，在主页上方找到"注册/登录"按钮，点击进入。

大家可以选择使用手机号、微信、QQ或微博等方式进行注册。以手机号注册为例，点击"手机登录/注册"按钮，输入手机号码，点击"获取验证码"按钮，输入验证码后设置登录密码和昵称，最后点击"完成注册"按钮。

（3）登录账号

使用刚注册的手机号或第三方账号登录喜马拉雅App。

开通喜马拉雅账号后，即可录制并上传声音，创作自己的作品。

2. 完善个人信息，打造专业形象

（1）进入个人中心

登录后，点击App右下角的"我的"选项，进入个人中心页面，如图5-1所示。

（2）编辑个人资料

点击左上角的"头像"图标，进入个人资料页面，如图5-2所示。

在此页面中可以录制签名、添加个人标签（关于标签，下文有深入介绍）、填写个人简介。此外，可以点击"完善资料"按钮，在弹出的界面中编辑个人资料，包括昵称、性别、生日、声音签名、简介、头像等，如图5-3所示。建议使用与个人IP定位相符的昵称和头像，以提高辨识度。

（3）设置个人简介

在个人资料界面，可以填写个人简介，简要介绍自己的背景、特长和创作理念等。个人简介是吸引听众的重要窗口，应简洁明了且富有吸引力。在"编辑简介"面，平台也给出了两个范例，可以用来参考，如图5-4所示。

图 5-1　"我的"界面

图 5-2　个人资料界面

图 5-3　"编辑资料"界面

图 5-4　"编辑简介"界面

3.实名认证，提升信任度

（1）找到认证入口

在个人中心界面，找到并点击"认证"入口，进入"主播认证"界面，个人用户单击"个人实名认证"即可，如图5-5所示。

（2）进行实名认证

点击"实名认证"选项，输入身份证号码并提交。根据提示完成后续操作，如同意相关协议等，如图5-6所示。实名认证是提升账号信任度和权威性的重要步骤，有助于提高听众的认可度和黏性。

（3）等待审核

提交实名认证信息后，需要等待喜马拉雅平台的审核。审核通过后，账号将显示实名认证标志。

在常规情况下，平台会给3次人脸认证审核的机会，如图5-7所示。如果次数用完就会转入人工审核流程。

图 5-5　主播认证界面

图 5-6　实名认证界面

图 5-7　人脸实名审核界面

（4）注意事项

在整个注册和设置过程中，请确保提供的信息真实有效，避免使用虚假信息或侵犯他人权益的内容。实名认证是平台对主播身份进行验证的一种方式，有助

于维护平台的健康生态和听众的权益。因此，建议新手主播尽早完成实名认证。在完善个人信息和打造专业形象时，要充分考虑个人IP的定位和听众需求，以吸引更多目标听众的关注和支持。

通过以上步骤，新手主播即可成功在平台上迈出打造个人IP的第一步。从完成账号注册到完善个人信息，再到进行实名认证，每一步都至关重要，它们共同构成了主播在音频领域展现实力和魅力的基石。记住，一个专业、真实且吸引人的个人形象是吸引听众、建立粉丝基础的关键。

5.1.3 个人账号的人设打造

对有声书播讲的长期发展而言，个人有声账号的包装策略是提升声音主播吸引力和影响力的关键。一个经过精心包装的账号能够更好地吸引目标听众，增强粉丝的黏性和忠诚度。

1. 有辨识度的人物设定

在竞争激烈的自媒体领域，一个鲜明、有辨识度的人设是吸引粉丝、提升关注度的关键。它不仅能激发听众的收听欲望，还能通过算法精准推荐，助力商业变现。要找到并塑造自己的人设，可以从3个维度思考：定位兴趣、挖掘擅长的领域、明确个人风格。

（1）定位兴趣

假设你的兴趣是煮饭，不仅仅是喜欢吃饭，而是对世界各地的美食有着浓厚的兴趣和深入的了解，那么你可以定位自己为"环球美食探索者"。

（2）挖掘擅长领域

在烹饪领域，你擅长的是创新融合菜，能将传统食材与现代烹饪技巧结合，创造出令人称赞的菜品，因此你可以将自己定位为"创意料理大师"。

（3）明确个人风格

你希望展现出的风格是"热情洋溢且知识渊博"，能够用生动的语言和实际的演示激发观众对烹饪的热情，并分享丰富的美食文化知识。

结合以上3点，可以归纳出"环球美食探索者""创意料理大师""热情洋溢""知识渊博"这4个关键词，形成你独特的个人标签。

2. 人设打造公式

人设打造是有规律可循的，这里给大家提供一个人设打造的核心公式：爱好

+技能+风格+类型，经过随机组合，共同构成了个人标签特质。在这一过程中，重要的是深入挖掘并展现这些特质，使之成为观众记忆中关于你的鲜明特点，最终凝聚成你的个人风格。

（1）人设公式解析

爱好：你热衷的事物，它是你内容创作的源泉和动力。

技能：你所擅长的领域或能力，是你在众多创作者中脱颖而出的基础。

风格：你的表达方式和独特气质，它让你的内容更具辨识度。

类型：你作为主播或创作者的定位，如知识分享者、娱乐主播等。

（2）人设打造范例

地域特色：巧妙地融入地理特征，是塑造独特人设的有效途径之一。比如，"江南文化使者"，这样的标签不仅展现了地域风情，还暗示了传播与分享的文化使命。

独特经历：将个人特色经历融入人设，能大大增强其吸引力和故事性。比如，"徒步穿越亚欧的独行侠"，这样的设定让人联想到勇敢、探索与不凡的旅程。

专业背景与成就：专业资质和社会身份是构建专业人设的基石。比如"儿科医生虾米妈咪"，这一人设定位非常明确，可以用专业儿科医生的身份，通过播客节目为家长们解答育儿难题。这一人设体现了主播的专业技能。

对大多数普通人而言，或许没有显赫的成就或独特的经历，但同样可以通过挖掘自身特点来打造人设。那么，接下来大家想想，自己最有特质的那部分是什么，哪怕是最普通的特质，也有可能成为你脱颖而出的吸睛点。我们可以从以下几点进行挖掘。

兴趣深挖：如果你热爱阅读，可以分享自己的书单、读后感及阅读心得，展现你的文艺气质和深度思考。

技能展示：如"家庭烘焙小能手"，通过教授简单实用的烘焙技巧，传递家庭温馨与幸福的味道。

情感共鸣：如果你在职场上有着丰富的经验和独特的见解，可以分享你的职场故事、职业规划及成功的秘诀，激励更多职场人前行。

总之，无论你的特质多么普通，只要用心挖掘和展现，都能成为吸睛点。记住，人设打造的核心在于真实和独特，只有真正做自己，才能赢得观众的喜爱和信任。

3. 强化人设标签

（1）固定口播语设计

在每期节目的开场与结尾巧妙地融入固定口播语，不仅能迅速建立听众对节目的期待，还能有效强化个人IP。例如，"旅行文化探索者"或"旅行文化探索者"人设。

开场可设定为："嗨，大家好！我是旅行文化探索者某某，每一次出发，都是对未知世界的一次深情拥抱。每周三晚，让我们一起启程，探索那些藏在地球褶皱里的故事。"

结尾则可以这样温馨收尾："感谢这一路上有你们的陪伴，让我有勇气继续前行，发现更多未知的美好。我是旅行文化探索者某某，我们下周三，同样的时间，不同的风景，再会！"

这样的首尾呼应，不仅强化了"旅行文化探索者"这一人设标签，还巧妙地融入了个人对旅行的热爱和对文化的探索，让听众在每次收听时都能感受到一种独特的情感共鸣和期待。

（2）精选背景音乐

音乐是情感的桥梁，它能迅速营造氛围，增强节目的感染力。根据内容风格和个人特色精心挑选背景音乐，如情感倾诉类内容可搭配舒缓的旋律，脱口秀则选用轻松活泼的曲目，让听众在听觉上也能感受到独特的品牌标志。

（3）个性化声音标志

每个人都有其独特的语言魅力和声音特质，巧妙地运用个人口头禅或标志性的笑声，能够形成鲜明的声音标签，加深听众对你的印象。这些细微之处，正是构建个人风格不可或缺的元素，它们让节目更加生动有趣，也让你在众多主播中脱颖而出。

通过精心打造人设，能够为个人声音披上吸睛的外衣，吸引用户驻足。然而，这仅仅是声音主播漫长征途的第一步，用户是否真正停留，还取决于你是否会持续输出优质作品。因此，我们需要在内容创作上持续深耕，精益求精，以卓越的作品质量牢牢抓住用户的心，让每一次发音都成为留住听众的强有力磁石。

5.2 内容运营与优化

内容是吸引和保持听众的核心，而高质量的内容运营与优化则是让人在竞争激烈的市场中脱颖而出的关键。接下来将深入讲解如何策划高质量的内容，帮

助大家通过精准的定位和创意策划吸引更多听众，并提升有声作品的影响力。接着我们将介绍如何通过专辑的优化与呈现，使你的作品更加系统化、专业化，增强观众的黏性。最后介绍优质内容的更新策略，教你如何持续产出引人入胜的内容，保持观众的长期关注和互动。

5.2.1　高质量内容策划技巧

作为新手主播，打造个人IP的核心在于持续产出高质量的内容。以下是对内容策划与定位、内容编辑与美化两个方面的详细介绍，同时结合喜马拉雅平台的特性与成功案例作为参考。

1. 自我分析与兴趣挖掘

（1）审视自身

深入了解自己的兴趣、专长、经验和价值观。思考你在哪些领域有深厚的积累或独特的见解。比如情感故事分享、历史知识普及、育儿经验交流或专业技能教学等。

（2）兴趣导向

选择自己真正热爱并愿意长期投入的领域作为内容定位的基础。因为对内容的热情和专业知识的掌握将直接影响你的表现力和感染力。

比如你爱好写作，而且还喜欢旅行，每到一个新地方都会写下旅行随笔，分享自己的所见所感。基于这些兴趣、专长和经验，你可以考虑策划关于"写作知识与旅行灵感"的内容。通过分享写作技巧、文学赏析以及旅行中的写作心得，你可以将自己的兴趣和专长转化为有价值的内容。

2. 对标账号寻找与分析

（1）使用关键词搜索

在喜马拉雅平台的搜索框中，你可以输入与内容领域相关的关键词，例如"育儿知识"或"历史讲解"，这将帮助你快速找到一系列相关的账号和节目。除了基础的关键词搜索，喜马拉雅平台还提供高级搜索功能，允许你利用如播放量、订阅量、更新时间等字段来进行筛选，进一步缩小搜索范围，从而更精确地定位到你感兴趣的内容。

（2）分析搜索结果

在搜索结果中，仔细浏览和分析各个账号的内容、风格、听众群体，以及互

动情况（评论、点赞、分享等），选择那些内容质量高、风格与你相似或你希望学习的账号作为对标账号。

（3）利用平台工具

喜马拉雅平台通常会提供各类排行榜和热门推荐，这些榜单上的账号往往具有较高的影响力和参考价值。你可以关注这些账号，了解它们的运营策略和成功的经验。虽然喜马拉雅平台本身可能不直接提供详尽的数据分析工具，但你可以利用一些第三方工具（新榜等）来获取更全面的数据支持。这些工具可以帮助你分析对标账号的粉丝画像、互动数据、内容发布频率等关键指标，从而更好地制订自己的内容策略。

3.内容差异化策略

在选定的领域内，思考如何与已有的主播或内容创作者区分开来。你可以通过独特的讲述方式、深入的专业知识、新颖的观点或创新的内容形式来实现差异化。

（1）独特的讲述方式

在表达内容时，运用个性化的语言是至关重要的。你可以选择采用幽默风趣的方式，让听众在轻松愉快的氛围中接受信息；或者使用亲切温暖的语调，拉近与听众的距离，让他们感受到你的真诚与关怀。当然，严谨的逻辑和准确的表达也是不可忽视的，它们能够确保信息的准确性和可信度。此外，富有感染力的语言更能激发听众的情感共鸣，使你的内容更具吸引力。

同时，掌握故事讲述技巧也是提升内容吸引力的关键。一个引人入胜的故事，往往能够将复杂的概念或信息巧妙地包装成易于理解和记忆的情节。通过巧妙的叙事结构、生动的细节描绘和恰到好处的情感渲染，你能够带领听众进入一个个精彩纷呈的故事世界，让他们在享受故事的同时，不知不觉地吸收和消化你所传递的信息。这样的内容不仅更具趣味性，也更容易在听众心中留下深刻的印象。

（2）新颖的观点

要成为一名有影响力的内容创作者，独立思考的能力是不可或缺的。这意味着在面对热门话题或传统观念时，你能够跳出常规思维，提出独到的见解，挑战既定的认知边界。通过培养这种能力，你的内容将不再局限于表面的陈述，而是能够深入剖析问题本质，激发听众的思考和讨论。

同时，多元素融合也是提升内容创新性的重要途径。不妨尝试将不同领域的

元素融入你的内容中，比如将科技、艺术、历史等看似不相关的领域巧妙结合，创造出新颖独特的视角和观点。这样的内容不仅能够吸引不同背景的听众，还能激发他们对未知领域的好奇心和探索欲。

此外，基于当前趋势和数据对未来进行预测和分析，也是为观众提供前瞻性内容的有效方式。通过深入研究市场、技术和社会的发展动态，你能够洞察未来的可能走向，并为听众提供有价值的见解。这样的内容不仅能够提升你的专业形象，还能帮助听众更好地把握机遇和应对未来的挑战。

4. 深度与共鸣

（1）深入挖掘

在进行内容创作的过程中，需要注重深入挖掘主题背后的故事和意义，展现独特的视角和深度的思考。掌握前沿动态和专业知识，为观众提供准确、有深度的内容。通过引用权威数据、专家观点或真实案例等方式，提升内容的可信度和说服力。

（2）情感共鸣

无论是讲述个人经历还是分享行业见解，都要注重情感的表达。通过讲述感人至深的故事、抒发真挚的情感或传递积极向上的价值观等方式，引发听众内心深处的共鸣。同时，也要关注听众的情感反馈，及时调整内容方向和表达方式。

（3）价值传递

在内容中融入正能量元素和积极的价值观，引导听众形成正确的世界观、人生观和价值观。通过分享个人实战经验、案例分析、解决方案及行业知识，以传递社会正能量或倡导健康生活方式等，为听众提供有价值的信息。

下面以喜马拉雅平台上的优秀主播为例，看他们是如何通过独特的视角、深入的内容策划及持续的输出高质量内容来塑造个人IP的。

案例一：吴晓波频道

（1）独特视角

吴晓波频道以经济学为核心，但其深度解读远不止于传统的经济新闻和数据分析。吴晓波老师独具慧眼，能够从纷繁复杂的经济现象中，深入挖掘出背后隐藏的社会、文化、科技等多维度的信息，为读者和听众提供一个更为全面和深入的理解视角。他不会停留于经济数据的表面，而是致力于揭示这些数据背后的深层逻辑和关联，帮助大家更好地把握经济发展的脉搏。

此外，吴晓波还擅长将经济学与其他领域进行跨界融合，如历史、文学、艺术等，这种独特的创作方式使得经济学变得生动有趣，打破了人们对经济学枯燥乏味的刻板印象。通过他的讲述，经济学不再是冷冰冰的数字和图表，而是充满了故事性和人文关怀的学科，让人们在轻松愉快的氛围中掌握经济学的精髓。

（2）深入内容策划

吴晓波频道定期精心策划并推出系列专题，如"企业史系列"和"宏观经济解读"等，这些专题内容既具有深度又兼顾广度，旨在满足不同层次听众的需求。在每个专题中，听众可以深入了解企业的发展历程、宏观经济的运行规律，以及背后的深层逻辑。

除了专题系列，频道还邀请业界精英、学者专家进行深度访谈。这些访谈以对话的形式展开，深入探讨当前的热点话题，为听众带来前沿的见解和思考。通过与嘉宾的交流，听众不仅可以了解到行业内的最新动态，还能获得专业人士对问题的深刻剖析，从而拓宽自己的视野和思路。

（3）高质量内容输出

吴晓波频道每日都会更新精炼且观点鲜明的音频节目，确保听众在忙碌的日子里也能利用碎片时间获取有价值的信息。这些节目内容丰富多样，覆盖了经济、社会、文化等多个领域，让听众在轻松愉悦的氛围中增长见识。

除了音频节目，频道还会定期进行视频直播，为听众提供一个与主播实时互动的平台。在直播中，主播会解答听众的疑问，分享更多深入的思考和见解。这种互动形式不仅增强了听众的参与感，还提升了听众黏性，使听众能够更加紧密地跟随频道的步伐，共同探索知识的海洋。

案例二：凯叔讲故事

（1）独特视角

凯叔讲故事专注于为儿童打造精彩的内容体验，但远不止于简单的故事讲述。基于对儿童心理的深度洞察，凯叔精心创作出了符合儿童认知和情感需求的故事内容。这些故事不仅富有想象力和趣味性，更蕴含着深刻的道理和知识，旨在让孩子们在听故事的过程中得到成长和启发。

凯叔讲故事坚持寓教于乐的原则，巧妙地将知识、道理融入故事情节中。孩子们在享受听故事的乐趣时，也能潜移默化地吸收许多有益的知识和道理，从而在快乐中成长、进步。这种独特的内容创作方式，让凯叔讲故事成为孩子们成长路上的良师益友。

（2）深入内容策划

凯叔团队在原创故事开发方面投入了大量精力，成功打造了一系列深受孩子们喜爱的原创故事IP，如《凯叔西游记》和《凯叔三国》等。这些故事不仅内容丰富、情节精彩，更蕴含着深刻的教育意义，为孩子们的成长提供了宝贵的营养。

为了满足不同年龄段孩子的需求，凯叔团队还积极探索多元化呈现方式。除了传统的音频故事，他们还开发了绘本、动画等多种形式的衍生产品。这些衍生产品不仅延续了原故事的精髓，还通过视觉、听觉等多方面的感官刺激，为孩子们带来更加立体、生动的阅读体验。

（3）高质量内容输出

凯叔讲故事之所以深受孩子们喜爱，很大程度上得益于他那富有磁性和感染力的声音演绎。他用心地将每一个故事演绎得栩栩如生，让孩子们在聆听时仿佛置身于故事的世界，与角色们共同经历冒险、感受情感。

此外，凯叔讲故事还非常注重内容的定期更新。儿童时期正是人生中好奇心和求知欲旺盛的一段时期，因此不断努力推出新鲜、有趣的故事内容，以满足孩子们不断变化的阅读需求。这种持续更新、精益求精的态度，也让凯叔讲故事在孩子们中树立了良好的口碑。

案例三：张尔达的《逃班威龙》

（1）独特视角

张尔达与大学好友共同打造的播客节目《逃班威龙》以"有趣、有用、共鸣"为定位，针对20多岁的青年群体，聊他们关心的话题，分享生活经验。这种独特的视角和定位让节目迅速走红，吸引了大量年轻听众。

（2）深入内容策划

在内容策划上，《逃班威龙》注重节目的趣味性和实用性，通过轻松幽默的方式传递正能量和生活智慧。同时，张尔达还利用社交媒体等渠道进行推广，与听众保持互动，增强节目的黏性。

（3）高质量内容输出

张尔达和团队在喜马拉雅平台上持续更新节目内容，保持高质量的制作水准。他们不仅关注听众的反馈和需求变化，还不断探索新的内容形式和表达方式，以满足听众的多元化需求。

因此，高质量的内容制作是新手主播打造个人IP的关键。通过广泛收集素

材，精心策划，新手主播可以逐步建立自己的内容体系和专业形象，从而吸引更多听众的关注和支持。

5.2.2　专辑内容优化与呈现

内容包装与优化是吸引并留住用户的关键步骤。下面对封面设计、专辑名称、专辑副标题、书籍简介及分类与标签的具体优化方法进行介绍。

1. 封面设计

音频内容的呈现不仅依赖声音的优质度，其外在包装同样不可忽视。封面作为听众首次接触音频作品的视觉印象，其设计的重要性不言而喻。一个精心设计的封面不仅能够吸引听众的注意，还能在第一时间传达音频内容的主题与氛围，从而激发听众的收听兴趣。

对新手主播而言，在追求声音品质的同时，也必须注重音频封面的设计，力求使其既美观又富有吸引力，确保与音频内容紧密相关，为听众带来视觉与听觉的双重享受。

那么如何设计出优秀的封面呢？具体操作如下。

（1）风格统一与个性化

在打造个人品牌的过程中，封面设计的视觉一致性至关重要，它有助于听众快速识别并记住你的作品。例如，如果你是一位专注于历史题材的有声书主播，可以选择复古色调和与历史相关的元素作为封面基调。如图5-8所示，有声书主播紫襟以悬疑类作品为主打，封面设计巧妙地营造出了阴暗、恐怖的氛围，精准地吸引了对悬疑题材感兴趣的听众。

图 5-8　封面风格统一

在保持风格统一的同时，加入个人特色或标志也是提升封面吸引力的关键。你可以通过独特的字体、颜色搭配或图案来展现自己的个性，使封面在众多作品中脱颖而出。这样的设计不仅能够加深听众对品牌的印象，还能激发他们的好奇心，促使他们进一步探索你的作品。

（2）内容相关性

在设计封面时，直观展示音频内容的主题或情感基调至关重要。对有声书主播而言，选择书中具有代表性的场景或人物作为封面图，能够迅速传达作品的核心信息。而对于原创主播，则需根据节目内容设计相应的视觉元素，确保封面与内容紧密相关。例如，如果音频是关于旅行的，一张美丽的风景照便能让人心生向往，想要了解更多关于旅行的故事。

同时，封面还需具备激发听众好奇心和探索欲的功能。通过运用恰当的图像、色彩和排版，可以巧妙地吸引听众的注意力。例如，喜马拉雅优秀主播"为她读书的海声"，其朗读的有声书《玉尺经》封面，就给人一种神秘的感觉，与书的主题相得益彰，让人不禁想要一探究竟，满足自己的猎奇心理。这样的封面设计，无疑为作品增添了不少吸引力，如图5-9所示。

图 5-9　封面设计范例

（3）高清图片与优质排版

在设计封面时，高清图片是不可或缺的元素。选择高质量、高分辨率的图片作为封面底图，能够确保在不同设备和屏幕尺寸下都能清晰展示，为听众带来良好的视觉体验。

除了图片，优质排版也是封面设计的重要组成部分。标题和简介的排版应简洁明了，避免过于复杂或拥挤的布局，以免让听众感到视觉疲劳。使用易读性高的字体，确保标题突出且易于识别，能够迅速吸引听众的注意力。同时，简介要有条理地呈现关键信息，帮助听众快速了解音频内容的主题和亮点。这样的排版设计，不仅提升了封面的美观度，还增强了信息的传达效果。

（4）设计引人瞩目的标题

将标题直接放在封面上，使用大号、易读的字体。标题要简洁明了，同时突出音频的亮点或独特之处，如图5-10所示。

（5）添加简介或标语

在封面下方或适当的位置，添加一句简短的简介或标语，不仅能够一语中的

地概括音频的核心内容，还能精准地捕捉听众的兴趣点，尤其是对原创主播和商业主播而言，这样的语言艺术更是吸引听众，从而提升点击率。

图 5-10　封面中醒目的标题

2. 专辑名称设计

专辑名称是用户接触内容的首要印象，需要精准地传达核心价值，常见的命名形式包括以下几种。

（1）书名+作者

书名和作者名放到一起，适用于经典名著和一些耳熟能详的超级畅销书，用户能精准地掌握书里面的准确信息，比如"故乡（鲁迅）"，用户可以迅速定位书籍信息，如图5-11所示。

图 5-11　书名＋作者的形式

（2）书名+作者+演播人

当演播人具有知名度时，可加入演播人的名字以增强吸引力，这样可以大大

地提升搜索率。如"三体|有声书全本无删减|王明军单播|刘慈欣原著"，既体现了作者权威，又突出演播人的知名度，如图5-12所示。

图 5-12　书名 + 作者的形式

（3）书名+核心卖点

对于作者或演播者知名度不高的作品，可以突出核心卖点的形式进行专辑设计。比如"《盘龙》亿万点击神作"，其核心卖点就是"亿万点击神作"，如图5-13所示。

图 5-13　书名 + 核心卖点的形式

另外，为大家提供一个专辑名称设计小技巧：使用区分符（如：【】、《》、-、｜）分隔关键信息，使标题更加清晰、易读。

3. 专辑副标题撰写

副标题作为对专辑名称的补充，需要进一步阐述内容亮点，吸引用户的兴趣，撰写时可参考以下方法。

（1）书籍内容提炼

利用"人物+地点+时间+事件"公式，精炼概括书籍内容。如《明朝那些事儿》的副标题"诙谐轻松再现明朝三百年的兴衰历史"，如图5-14所示。

图 5-14　书籍内容提炼

（2）书籍优势提炼

明确告知读者阅读或聆听后的收获。如《人间清醒｜自省、自渡、自愈|温暖治愈、通透》的副标题"也许一句话就能点醒你！"如图5-15所示。

图 5-15　阅读收获引导

强调书籍的独特优势或荣誉。如《额尔古纳河右岸|迟子建|新东方董宇辉直播推荐》的副标题"茅盾文学奖获奖作品——鄂温克人百年变迁史"，如图5-16所示。

图 5-16　展示书籍的荣誉

（3）书籍卖点提炼（"3W"法）

Who（谁）：强调作者或书籍的权威性与专业度。如"著名作家余华力作"或"行业权威专家深度剖析"。

What（什么）：具体阐述书籍的内容价值，使用数字或具体案例增强说服力。如"涵盖300年的明朝历史，生动再现500位历史人物"或"十大实用技巧，助你轻松掌握XX技能"。

Why（为什么）：阐述书籍给用户带来的情感体验与实用性帮助。如"让读者在欢笑中领悟人生真谛"或"实用指南，助你解决XX难题，提升生活质量"。

4. 简介编写

简介作为音频内容的概括，其重要性不言而喻。它不仅需要清晰地传达音频的主要观点和亮点，让听众对内容有大致了解，还需注意以下几点来增强吸引力。

首先，简介应提供丰富的背景信息，如音频的创作背景、目的或意义等。这些信息能够帮助听众更好地理解音频内容，产生情感共鸣，从而增加收听的意愿。

其次，明确告诉听众他们将从你的音频中获得何种价值或收获。无论是知识上的增长、娱乐上的放松，还是情感上的共鸣，都应在简介中明确体现出来，以

满足听众的不同需求。

再次，使用生动的语言和具体的例子来描绘场景、讲述故事或加入引人入胜的描述，可以有效激发听众的收听欲望。通过制造悬念或突出音频中的独特元素，让简介更加吸引人。

最后，突出音频的亮点。无论是独特的观点、实用的技巧，还是引人入胜的故事，都应在简介中予以强调，以吸引听众的注意力，促使他们点击播放按钮，如图5-17所示。

图 5-17　标题与简介编写范例

5.分类与标签

（1）精准分类

在上传音频时，选择最适合的分类，提高平台内的分发效果，以及自然流量的有效推荐，帮助听众在平台上快速找到你的内容。

例如，喜马拉雅平台提供了丰富的分类选项，主播需根据内容主题进行选择，如教育、娱乐、情感、科技等。

（2）标签设置

合理地使用标签功能，为音频内容添加多个相关标签，提高内容的曝光率和搜索排名。

例如，喜马拉雅平台具有精准高效的标签设置机制，包括自动标签、自定义标签。此外，平台还会根据用户的收听历史和兴趣偏好，为用户推荐相关的标签和内容。主播可以根据自己的内容特点，设置独特的标签组合，如"职场干货""育儿心得""历史趣谈"等，这些标签不仅有助于听众发现内容，也增强了主播的个人品牌特色。

总之，对新手主播来说，无论是封面设计、专辑名称设计、专辑副标题撰写，还是书籍简介提炼，都是包装与优化音频专辑不可或缺的重要环节。它们共同构成了吸引听众的第一道风景线，直接影响着听众对内容的初步印象和选择意愿。

5.2.3　优质内容的更新策略

构建并稳固一个忠实的听众群体，关键在于精心策划并贯彻一套明确且可持续的内容更新策略。这一策略应当确保每一期内容都保持高质量的水准，不仅能够吸引新听众，也能让既有听众保持长期的兴趣与期待，从而促使听众群体稳定增长与持续互动。

1. 制订并执行内容更新计划

（1）明确听众画像

在创作音频内容之前，深入了解目标听众是至关重要的第一步。通过市场调研、社交媒体观察及初步听众反馈，我们可以清晰地描绘出目标听众的轮廓，包括他们的年龄层次、兴趣偏好、具体需求及收听习惯。这些信息为我们提供了宝贵的指导，确保我们的内容能够精准地触达并吸引他们。

有了这些基础数据，接下来就可以精准地定位内容。我们根据听众画像，为音频内容贴上独特的标签，这些标签不仅反映了内容的特色，更与听众的期望紧密相连。通过这样的定位，我们能够确保每一期内容都可以让听众产生共鸣，满足他们的期待，从而在竞争激烈的音频市场中脱颖而出。

（2）设定合理的更新规则

主播在规划声音内容时，需要细致地考虑更新频率、更新集数及预估总集数，这些策略的制订不仅要基于主播的个人能力，更要着眼于如何有效地吸引听众并保持他们的兴趣黏性。

在实际操作中，主播需要根据自身实际情况灵活调整更新频率。在账号初创阶段，采取高频更新策略，如日更或周初连续更新数据，是迅速积累听众、

建立影响力的有效途径。随着听众基础逐渐稳固，主播可以逐步调整至一个稳定的更新节奏，帮助听众形成固定的收听习惯，增强内容的可预测性和听众的信赖感。

为确保听众对内容的整体把握与期待，主播还需对每集时长及文稿总字数进行合理规划。传统有声书通常以10分钟左右作为单集的标准时长，对应的字数在2500～3000字。基于这一标准，主播可以通过将文稿总字数除以单集平均字数，来估算出总集数。例如，一部百万字的小说，预计将被划分为333集。这样的预估不仅为听众提供了清晰的追更指引，也便于主播进行内容管理和进度安排，确保内容的连贯性和吸引力。

（3）内容主题规划

在创作音频内容时，长期规划至关重要。主播应制订至少一个季度的内容大纲，确保内容的连贯性和深度，为听众提供一个清晰的收听路径。同时，也要保持内容的灵活性，时刻关注热点事件、节日及听众反馈，适时调整主题，以满足听众的多元化需求和变化的兴趣点。这样的策略不仅能让内容更加丰富多样，也能增强听众的参与感和忠诚度。

（4）执行与反馈循环

在创作与发布音频内容的过程中，应严格执行计划。主播应确保按计划发布内容，不轻易中断，以维护听众的期待和忠诚度。同时，积极收集反馈也是不可或缺的一环。通过评论区、社交媒体、听众调查等多种渠道，主播可以及时了解听众对内容的看法和建议，从而调整内容方向，确保更加贴近听众的需求和兴趣。这样的双向互动，不仅能够提升内容质量，也能增强主播与听众之间的联系。

2. 热点话题跟进

（1）关注时事热点

在创作音频内容的过程中，主播需从众多热点中筛选出与自身内容定位、听众兴趣及品牌形象相符的话题。例如，情感类主播可以关注人际关系、情感故事等热点，而科普类主播则可聚焦于科技新发现、健康养生等话题。选定话题后，主播必须深入研究，掌握其背景、发展动态及公众关注度，为创作积累素材和独特视角。

为确保及时跟进热点，主播可以采取以下具体方法。首先，利用手机或电脑上的提醒功能，设置定时查看热点新闻的任务，避免遗漏重要信息。其次，加入

与自身领域相关的专业社群或讨论组，与同行交流热点话题，从中汲取灵感和见解。此外，订阅权威媒体或行业领袖的邮件列表、微信公众号等，这也是获取最新资讯的有效途径。通过这些方法，主播不仅能够紧跟热点，还能在创作中融入新颖的观点和深度的分析，提升内容的吸引力和竞争力。

（2）快速响应

主播要紧跟热点话题，以提升内容的吸引力和时效性。当出现热点话题时，主播需迅速构思如何将其融入自己的内容中，这要求主播具备快速思考和创作的能力，并有一定的内容储备作为支撑。为了保持内容的新鲜感，主播可以根据热点话题的特点和听众的需求，灵活调整内容形式，如采用短音频、直播互动、问答等形式，以快速响应并吸引听众。

在创作过程中，应保持客观公正的态度。主播应避免盲目跟风或传播不实信息，而是注重内容的深度和广度，为听众提供有价值的见解和思考。为提高创作效率，主播可以提前准备好一些通用的模板和素材库，当热点话题出现时，能够快速调用和修改，以节省时间和精力。

此外，设定明确的时间节点也是确保内容时效性的有效方法。主播可以为自己设定如"热点出现后2小时内完成初步构思，4小时内完成内容创作并发布"的时间目标，这样不仅能够确保内容及时跟上热点，还能在竞争中占据优势地位。通过这些策略，主播可以在热点话题的浪潮中，创作出既有深度又具时效性的优质音频节目。

3. 保持内容多样性与创新性

在竞争日益激烈的播客平台上，新手主播保持内容的多样性和创新性是吸引并留住听众的关键。

（1）内容形式多样

主播可以大胆尝试不同的风格，以丰富内容。结合音频的特点，主播可以时而采用轻松幽默的风格，为听众带来欢乐；时而运用深情讲述的方式，触动听众的情感；也可以进行专业分析，为听众提供深度的见解。这些不同风格的尝试，能够满足不同听众的喜好，提升内容的吸引力。

同时，合理利用音频特效也是提升听觉体验的重要手段。背景音乐能够营造出独特的氛围，使听众更容易沉浸其中；音效的巧妙运用，则能够增强内容的表现力和感染力。主播在创作过程中，应根据内容的需要和听众的喜好，合理运用这些音频特效，为听众带来更加精彩的听觉盛宴。

（2）融入个性化元素

在创作音频内容时，分享真实的故事是一种非常有效的策略。主播可以将自己的个人经历、感悟融入内容中，这不仅能够增加内容的真实感和亲和力，还能让听众更容易产生共鸣。通过讲述自己的故事，主播能够展现更加真实、立体的一面，与听众建立起更紧密的联系。

同时，建立独特的人设也是提升内容吸引力的关键。主播可以通过语言、语调、讲述方式等方面的独特表现，打造出鲜明的个人特色。这种独特的人设不仅能够让主播在众多创作者中脱颖而出，还能增强听众对内容的记忆点，提高内容的识别度。因此，主播在创作过程中，应注重打造自己的个人品牌，通过独特的表达方式和内容风格，赢得听众的喜爱和关注。

（3）选题新颖独特

鼓励原创思维，挖掘独特视角和观点，是避免内容同质化的有效途径。通过独特的分析和见解，主播能够在众多创作者中脱颖而出，为听众带来耳目一新的听觉体验。因此，在创作过程中，主播应始终保持敏锐的洞察力和创新精神，不断追求内容的独特性和新鲜感。

4. 素材收集与整理

（1）素材来源

在音频内容创作中，原创素材与外部资源的合理利用是提升内容质量的关键。主播可以结合自身经历、专业知识或生活观察，创作出独具特色的原创内容，这样不仅能够展现个人风格和主播对内容的深度思考，还能增强与听众的连接。

同时，为了丰富内容的多样性和广度，主播还可以积极利用外部资源，如书籍、网络文章、新闻报道、影视作品等，从中收集有价值的素材和灵感。在利用外部资源时，主播需确保素材的合法性和准确性，避免涉及侵权问题。通过原创素材与外部资源的有机结合，主播能够创作出既具有个人特色又富有深度的优质音频内容。

（2）素材整理

主播应建立素材库，将收集到的素材按照主题、类型或时间等维度进行分类存储，便于后续查找和使用。以飞书为例，如图5-18所示，主播可以创建一个文案库，其页面以表格的形式呈现，包括账号名称、文案标题、链接（便于直接跳转查看），以及文案内容等字段，这样的管理方式既直观又高效。

图 5-18　素材整理方法

在拥有丰富素材的基础上，筛选与提炼同样不可或缺。主播需从海量素材中精挑细选，找出与内容策划高度契合、质量上乘的部分，进一步提炼其精华，进行加工处理。这一过程不仅考验主播的判断力，也要求主播具备对素材的深度挖掘能力，以确保最终呈现的内容既丰富又具有吸引力。

因此，作为新手主播，要想打造个人 IP，不仅需要制订并执行科学的内容更新计划，而且需要保持内容的多样性与创新性，同时加强与听众的互动。通过不断地实践和优化，你将能够逐步在竞争激烈的播客市场中脱颖而出，赢得更多听众的喜爱和支持。

5.3　爆款打造与商业变现

在创作内容的过程中，如何通过精准策略打造爆款，进而实现商业变现，成为每一个声音创作者必须掌握的关键技能。接下来将从流量获取及优化技巧入手，帮助你掌握如何吸引和留住听众，实现平台流量的最大化。接着，我们将深入探讨多渠道营销推广策略，教你如何跨平台运作，扩大听众群体，提升曝光率。之后，我们会介绍多元化的变现与盈利模式，帮助你从内容创作中获得更大的经济回报。最后，通过数据分析与应对方法，优化你的运营策略，确保在竞争中占据优势。

5.3.1　流量获取及优化技巧

1. 提升曝光量

在发布专辑后，首要任务是确保曝光量有效地转化为点击量，这涉及几个核心优化方向。

（1）优化标签

标签没有打好，便会导致平台推荐的人群不精准、不匹配，进而影响曝光到点击的行为，导致声音产品的曝光率和点击率偏低。

针对这一情况，新手主播需要确保标签准确且吸引人，以匹配目标听众群体。检查并调整专辑标签，利用二级标签细化分类，提升推荐的精准度。专辑标签设置路径：喜马拉雅平台→创作中心→编辑专辑标签，添加成功后，可以在前端页面中展示，如图5-19所示。

图5-19 专辑标签界面

（2）使标题有吸引力

有了标签之后，若曝光量依然没有起色，还有一个原因。即虽然平台将专辑推荐给了感兴趣的用户，但是用户没有点击。这说明标题没有吸引力，用户不明确专辑的核心观点和内容，因此我们需要对标题进一步优化。如图5-20所示，这是一个错误的标题，因为标题没有太多可获取的信息。用户看到该标题后，不能第一眼就明确知道这条音频细节：它是谁写的？讲给谁听？专辑里面的高光片段是什么？

图5-20 专辑标题错误示范

具有吸引力的标题需要包含作者信息、焦点字眼及专辑亮点，确保在有限的时间内抓住用户注意力，如图5-21所示。

图 5-21　专辑标题正确示范

（3）新品限时免费

利用新品限免期，将"限免"标志置于标题前，吸引用户点击尝试。用户一看免费听，就会产生点击的行为。通过这个标题可以获得一些免费用户，点击率也会有所提升，如图5-22所示。

图 5-22　标题增加"限免"字样

（4）提升主播等级

提升主播等级，增加系统初始曝光量。大家可以利用喜马拉雅平台的月票机制，通过签到、抽奖、收听换票等方式鼓励听众投票，从而快速提升曝光率。月票机制是新手主播比较容易起量的一种方式，可在专辑详情页找到"投月票"入口，如图5-23所示。

图 5-23　投月票界面

2. 提升点击率

（1）封面图设计

增强封面的视觉冲击力，确保图片质量高、有故事感，能够快速传达专辑主题和亮点，提升用户点击的欲望。如图5-24所示，同样是《额尔古纳河右岸》的有声作品，左图让人深刻沉浸于那个古老民族的悠悠岁月之中，感受那份源自远古的温暖与沧桑；右图则显得平淡无奇，缺乏能够瞬间触动心灵、留下深刻印象的强烈冲击力。

图 5-24　封面设计对比图

（2）焦点图优化

在音频内容的视觉呈现上，设计与文案的巧妙结合至关重要。利用高清、色彩鲜明且与专辑主题紧密相关的图像作为背景，可以在快速滚动中迅速吸引用户的注意力。这些图像不仅应具备视觉冲击力，还应蕴含故事性或情感共鸣点，以激发用户的好奇心，引导他们深入了解。同时，文案的撰写也不容忽视。简短有力的文案能够直接传达专辑的核心卖点或情感价值，如"【震撼发布】穿越千年的声音，带你领略历史的呼吸！"这样的表述，既凸显了内容的独特性，又强烈激发了用户的探索欲望。

以喜马拉雅平台为例，其在首页展示的焦点图片巧妙地运用了醒目的文案和有表现力的图像，具有良好的宣传效果，成功吸引了大量用户的关注，如图5-25所示。

图 5-25　焦点图范例

3. 提升有效播放率

（1）内容与风格优化

根据专辑类型的不同，主播应灵活调整讲述风格。例如，悬疑类专辑应保持神秘感，通过引人入胜的叙述方式，不断激发用户的好奇心，使他们愿意持续收听。

同时，精心设计故事节奏也是吸引用户的关键。开头应迅速抓住用户的注意力，中间部分要保持紧凑有趣，结尾则宜留下悬念，让用户对后续内容充满期待。这样的结构设计，能够确保每个部分都能牢牢吸引用户，提升整体的收听

体验。

此外，音效处理也是不可忽视的一环。录制的声音应清晰、无杂音，这是提升整体制作水平的基础。如果在录制后主播的声音显得不真实、不清晰，甚至带有杂音，很可能会让用户对制作水平产生怀疑，进而影响他们的收听意愿。因此，在录制和后期制作过程中，主播应严格把控音效质量，确保为用户带来高品质的听觉享受。

（2）结尾口播策略

在结尾口播中加入福利或彩蛋，如关注、订阅、转发送奖励等，增强用户黏性。比如录制一个多集连载的小说，在每集的结尾处，可以加上福利口播，比如"欢迎大家一键关注、订阅转发，我们会赠送月票、周边、主播同名的T恤！"这些对用户来说是很吸引人的方式。还可以在结尾处放一些录制过程当中比较有趣的彩蛋花絮。

4. 增强互动指数

（1）福利诱导

在宣传页和声音条结尾放置订阅福利信息，吸引用户订阅。比如，可以在专辑宣传页的素材里，放置一些给用户的福利，比如"转发、订阅、打call、点赞，我们会送出红包、月卡或其他一些实物奖励。"

（2）直播互动

在音频直播中引导用户订阅专辑，利用口播的形式增加订阅量，这就是强势引导，比如"现在新书正在冲榜，急需各位大大火力增援"，让大家去帮你找订阅、引导评论等。

（3）主播排行榜策略

了解并利用主播排行榜的逻辑，通过增加订阅、评论、转发和点赞量，提升专辑在排行榜上的位置，从而获得更多曝光和流量。

总体来说，通过优化标签、标题、封面图、讲述风格、故事节奏以及互动策略等，可以显著提升主播流量获取效率，以及专辑的曝光率、点击率、播放量和互动率，最终实现流量的持续增长。

5.3.2　多渠道营销推广策略

在打造个人IP的过程中，新手主播入驻平台后，可以通过多渠道宣传推广来扩大影响力、提升知名度，并最终实现个人品牌的塑造。以下是从利用社交媒体

扩大影响力、跨平台合作互推、精准定位目标受众3个方面进行的详细介绍。

1. 利用社交媒体扩大影响力

（1）微博

作为国内最大的社交媒体平台之一，微博拥有庞大的用户基础和高度活跃的社交氛围，为新手主播提供了极佳的推广机会。

新手主播可以在微博上发布节目预告、精彩片段、幕后花絮等内容，以此吸引粉丝的关注与转发。例如，专注于情感类内容播讲的原创主播，可以通过微博进行一系列互动与推广活动，可以提前发布每期节目的预告片或精彩片段，以此吸引粉丝的注意力；围绕节目内容发起互动话题，如"#你的情感故事#"，鼓励粉丝分享个人经历，从而增强用户黏性；还可以与其他微博大V或情感类博主进行合作推广，通过互推的方式共同扩大影响力。

（2）微信公众号

通过微信公众号，主播不仅能够定期发布文章、推送节目更新信息，还能与粉丝建立更为紧密的联系。

这一平台也成了展示主播个人魅力和专业素养的重要窗口。有声书主播可以在微信公众号上进行多样化的互动与推广，撰写并发布每本书的详细书评，通过深入剖析书籍内容，引导读者对书籍产生兴趣，进而关注其有声书作品；同时，开设"每日一听"专栏，每天推送一小段精彩的有声书内容，既满足了粉丝的日常聆听需求，又保持了与粉丝的持续互动；此外，建立微信读者社群，定期举办线上读书会或有声书分享会，不仅增强了粉丝的归属感和参与度，也为粉丝搭建了交流的平台，进一步巩固了主播与粉丝之间的联系。

（3）抖音或快手等短视频平台

利用短视频平台的流行风潮，主播们可以精心制作与各自节目内容相关联的短视频，以此大幅提升自身的曝光度和吸引力。

短视频凭借其独特的趣味性和直观性，能够轻松捕获更多潜在听众的心。以职场类商业主播为例，他们可以在短视频平台上发布一系列与职场紧密相关的内容，比如实用的职场技巧分享、有趣的职场趣事回顾等，以此吸引目标听众的广泛关注。

同时，这些主播还可以巧妙结合播客平台的节目内容，开展直播带货活动，积极推广与职场相关的产品或服务，进一步拓宽商业合作的渠道。此外，参与或自主发起与职场相关的短视频挑战赛，也是职场类商业主播增加曝光度和提升互动

性的明智之举，有助于他们在短视频领域内积累更多的粉丝和扩大影响力。

2.多平台布局，扩大推广

（1）筛选发布的平台

在确定发布内容的平台时，主播应首先明确自己的内容类型（如有声小说、知识分享、情感电台等）、目标听众（如年龄、性别、兴趣等），以及品牌定位（如专业、娱乐、教育等）。

基于这些要素，筛选出与主播内容契合度高的平台进行发布。常见的有声内容平台包括喜马拉雅、荔枝FM、蜻蜓FM、猫耳FM、懒人听书等，每个平台都有其独特的用户群体和优势。

（2）分析推广平台优势

在运营不同的社交媒体平台时，首先需要深入了解每个平台的用户群体特征，包括他们的年龄分布、地域特点及兴趣爱好等，这些信息对于定制更具针对性的内容至关重要。

同时，掌握各平台的用户活跃时间段也极为关键，通过合理安排内容发布时间，可以确保在用户最为活跃的时候呈现信息，从而实现最大化的曝光效果。此外，深入研究各平台的推荐算法和规则同样不可忽视，通过巧妙地优化标题、标签、摘要等关键元素，可以有效提升内容被平台推荐的机会，进而吸引更多用户的关注和互动。

（3）内容发布策略

在运营不同的社交媒体平台时，新手主播应当注重内容的定制化与特色化呈现。根据不同平台用户的特点和偏好，对内容进行微调是关键。例如，面对年轻用户聚集的平台，可以采用更加轻松、幽默的语言风格，以更好地吸引他们的注意力；在专业度较高的平台上，则应更加注重内容的深度和权威性，以满足用户对高质量信息的需求。此外，充分利用各平台的特色功能，如直播、弹幕、评论互动等，可以极大地丰富内容的呈现形式，提升用户的参与度和体验，使内容更具吸引力和影响力。

（4）定时发布

为了最大化内容的曝光和影响力，新手主播需要结合历史数据和平台流量分析来确定最佳的发布时间。虽然晚间和周末通常是用户活跃度较高的时段，但具体的最佳发布时间还需根据平台的特性和内容类型来进行微调。

在此基础上，制订一份详细的发布计划至关重要，包括内容主题的选择、具

体的发布时间安排，以及推广方式等要素，以确保内容发布的连贯性和持续性，从而有效提升内容的传播效果。

3. 跨界合作互推，共享资源

（1）同类主播合作

通过与播客平台上的其他同类主播建立合作关系，能够拓宽听众基础并提升节目的影响力。例如，音乐类原创主播可以与有声书主播携手合作，共同推出一档融合音乐与书籍元素的节目，如"音乐与文字的邂逅"，并通过各自的平台进行互推，以此吸引更多听众的关注。这种合作不仅限于节目制作，双方还可以共享粉丝资源，相互推荐对方的节目，从而进一步扩大听众基础。

此外，合作双方还可以共同策划举办线上音乐会或读书会等活动，为粉丝们提供互动和交流的平台，增强粉丝的参与感和归属感，进而提升双方节目的影响力和听众黏性。

（2）跨界合作

为了拓宽节目传播渠道并提升影响力，与其他领域的知名人士或品牌进行合作是一种行之有效的策略。对有声书主播而言，与热门文学作家合作，将他们的作品改编为有声书，不仅能为作家提供声音演绎的新平台，也能借助作家的粉丝基础带动主播的曝光度和粉丝增长。此外，原创主播还可以尝试与文学作家共同创作原创音乐、歌曲或短剧等作品，这样的跨界合作能够激发更多的创意灵感，同时吸引跨领域的粉丝关注。

在与影视明星合作方面，主播可以邀请影视明星参与直播活动，通过互动访谈、才艺展示或共同演绎等环节，借助明星的流量效应提升直播间的关注度和观看人数。同时，与影视明星合作推出联名商品、限定周边或主题活动，也能利用双方的粉丝基础进行联合推广，增加产品的附加值和吸引力。

与知名品牌的合作同样具有重要意义。主播可以成为品牌代言人或在节目中植入品牌元素，借助品牌的市场影响力和曝光渠道提升个人知名度和商业价值。此外，与知名品牌共同举办线上或线下活动，如品牌发布会、产品体验会、公益活动等，不仅能为主播提供更多展示自己和与粉丝互动的机会，还能借助品牌的影响力吸引更多潜在听众的关注和参与。通过这些多元化的合作方式，主播能够不断拓展自己的影响力和听众群体，实现个人品牌的持续增值。

4.精准投放内容

为了有效推广节目并吸引目标听众，首先需要明确他们的活跃平台，并据此选择适合的社交媒体和音频平台进行精准推广。例如，职场类内容更适合在领英、知乎等专业性较强的平台上推广，而家庭类内容则更契合微信、小红书等用户基数大且家庭话题热门的平台。接下来根据目标听众的具体需求和喜好，定制化节目内容，确保内容能够精准地满足他们的特定需求。最后，充分利用各平台的广告投放系统和算法推荐功能，通过设置地域、年龄、性别、兴趣等多维度标签，将定制化内容精准地推送给最有可能转化为听众的潜在用户，从而实现节目的有效传播和听众的持续增长。

因此，新手主播在打造个人IP时，可以通过利用社交媒体扩大影响力、跨平台合作互推，以及精准定位目标听众等多渠道宣传推广策略来实现个人品牌的塑造和知名度的提升。同时，还需要不断优化节目质量，提高用户体验和互动效果，以赢得更多听众的喜爱和支持。

5.3.3 多元变现与盈利模式

在音频内容创作的广阔天地里，有声书及其相关变现渠道为新手主播提供了丰富的成长与盈利机会。以下是一系列精心规划的变现策略，在帮助主播们稳定提升收入的同时，构建个人品牌影响力。

1.初阶变现策略

（1）有声书变现的多样路径

为了拓宽听众基础并实现节目变现，录制有声书成为一种直接且高效的策略。在喜马拉雅等主流平台上，主播可以通过多种模式参与收益分成。

首先，版权合作分成模式允许主播选用平台提供的版权书籍进行录制，所得收益由平台、版权方及主播三方按约定比例共享，主播通常可获得专辑月收益的50%作为回报。其次，主播还可以选择按小时计费录制有声书，费用标准约为200元/小时，但在此模式下不参与后续的收益分成。此外，录制完成的专辑可以由主播自主运营，挂靠在自有账号下或与其他主播合作拓宽分发渠道，不过这种形式可能不涉及直接的收益分成。

在面对平台上丰富的资源时，主播需要精心挑选适合自己的专辑类型。AI专辑是一个不错的选择，它利用AI技术快速生产内容，虽然需要前置声音录入，但

能有效提升更新频率和数量，适合追求效率和产量的主播。AI 与真人结合的模式既能保证内容质量，又能提升产量，是未来的一个发展趋势。

另外，免费专辑策略也是吸引流量的有效手段，通过享受平台算法池的流量倾斜优势，新手主播可以快速积累听众基础。而对于高价值内容，主播可以设置会员权限，提供深度、专业的知识或故事，通过订阅收入实现变现。

（2）喜马拉雅平台站内多元化变现探索

利用喜马拉雅平台的直播功能，主播可以在录制有声书的同时进行直播，将专辑链接置于直播间的小黄车中，实现双重推广效果。平台提供的流量扶持能够助力主播快速涨粉，并通过粉丝打赏、加入粉丝团、关注主播等行为增加收入来源。直播不仅是推广有声书的有效方式，也是构建个人 IP、增强粉丝黏性的关键手段。

此外，无论是免费专辑还是付费专辑，主播都可以参与广告分成计划。当用户点击专辑时，如果弹出的广告被观看，专辑就能获得广告收入，为主播带来额外的收益。

对于在特定领域具有显著个性和影响力的主播，平台还会提供定制化招商服务，帮助他们对接品牌商与广告主，通过合作推广实现更高效的变现。

同时，主播还可以在个人主页开设店铺，销售与专辑相关的周边商品或自己推荐的产品，利用电商的发展势头实现商品销售与收入分成。这不仅丰富了主播的变现渠道，也进一步加深了与粉丝的互动与连接。

2. 进阶变现策略探索

（1）喜米团：深化粉丝互动与黏性

随着粉丝基数的逐渐扩大，主播可以考虑开通"喜米团"，即主播会员服务。喜米团是用户为享受主播提供的多样化服务（如答疑、专属直播、音频课程、线下见面会、周边商品等）而购买的虚拟产品。它特别适用于已积累一定粉丝基础（如几千至几万粉丝）的主播，通过为粉丝提供定制化的福利与特权，如免费畅听专辑、优先参与直播与活动等，有效增强粉丝的归属感和黏性。喜米团不仅是主播深化与粉丝互动的有效工具，也是构建私域流量池、提升个人品牌影响力的重要手段。

（2）开设剧社：聚合力量，共创共赢

当主播的粉丝群体达到一定规模，且粉丝黏性及主播间的联动性显著增强时，开设剧社便成了一个极具吸引力的进阶变现方式。剧社是一个由多位主播共

同参与、相互支持的平台，通过共同创作、推广有声作品及开展各类活动，实现资源共享与粉丝互动的目的。

对新主播而言，可以先以个人身份加入成熟的剧社，借助剧社的品牌影响力和资源网络，快速提升自身的知名度与粉丝基础。随着自身实力的增强，也可考虑独立开设剧社，进一步拓展变现渠道与空间。

总体来说，从初阶的有声书录制、精选专辑策略、直播互动、广告分成、定制招商及电商带货等多种变现方式，再到进阶的喜米团和剧社，新手主播们可以逐步构建起多元化、可持续的盈利模式，不仅可以实现个人收入的稳步增长，更能在音频领域树立起独特的品牌形象，赢得更多粉丝的喜爱与支持。

5.3.4 数据分析与应对方法

在音频内容创作的广阔舞台上，每一位新手主播都怀揣着梦想，希望通过自己的努力，创作出受欢迎的内容，并吸引、留住大量的忠实粉丝。然而，面对激烈的市场竞争，仅凭热情和创意是远远不够的。深入分析和精准把握各项数据指标，成为主播们实现这一目标的重要法宝。接下来就为大家介绍新手主播必看的指标数据，以及应对策略。

1. 专辑数据

（1）关键指标分析

专辑播放量是直接反映内容受欢迎程度的关键指标，它能够帮助主播评估内容的吸引力。通过分析每日、每周、每月的播放量趋势，主播可以清晰地识别出增长或下滑的节点，从而调整内容策略。

同时，专辑订阅数也是衡量用户忠诚度和长期兴趣的重要指标。高订阅数意味着有更多的用户愿意持续关注主播的内容，因此主播需要密切关注订阅数的增长速率，以及订阅用户的留存率，以确保内容的持续吸引力。

此外，专辑的评论与评分也是用户反馈的重要集合，它们能够直观地展示内容的质量和用户的满意度，对于提升口碑至关重要。主播不仅要关注评论与评分的总量，还需要深入分析正面评论的比例、评论中的关键词和具体反馈点，以及评分的分布情况，以便及时优化内容，满足用户需求。

（2）优化策略建议

为了提升专辑的吸引力，主播需要优化专辑的封面和简介。设计应简洁而吸睛，采用鲜明的色彩和与主题紧密相关的图像来打造封面，使其在众多内容中脱

颖而出。在简介部分，主播应突出专辑的独特卖点，用精练且吸引人的语言概述专辑内容，激发用户点击的兴趣。

此外，定期更新专辑内容也是维持用户期待感和活跃度的关键。主播可以设置固定的更新时间表，如每周一、周三、周五发布新内容，这样既能保持内容的连贯性，也能让用户形成收听习惯，增强用户黏性。

在播出节目的过程中，主播应积极引导用户发表评论，设置互动话题，促进用户之间的交流与讨论。同时，主播还可以利用社交媒体等平台分享专辑的亮点和精彩内容，鼓励用户将专辑分享给朋友，以此扩大专辑的传播范围，吸引更多潜在听众。

2.声音数据

（1）关键指标分析

声音作品的播放量是衡量内容受欢迎程度的重要指标。对每个声音作品的播放量进行细致分析，有助于主播识别出哪些内容是热门，哪些相对冷门。通过考察每集作品的播放量分布，主播可以清晰地看到哪些章节或话题更受听众欢迎，进而在后续内容创作中予以加强或延续。

同时，声音作品的完播率也是评估内容质量和用户黏性的关键指标。高完播率通常意味着内容引人入胜，能够满足听众的期望，从而增强他们的黏性。主播应密切关注完播率较低的时段或章节，深入分析可能导致完播率下降的原因，如内容是否过于枯燥、声音质量是否不佳等，并及时进行调整和优化。

此外，声音作品的互动情况也是体现用户对内容喜爱程度的重要方面，而且有助于促进内容的传播。主播可以统计点赞、分享的次数，并分析用户互动的高峰时段，了解哪些内容或形式更容易引发听众的共鸣和积极参与。这些信息将为主播提供宝贵的反馈，指导他们如何更好地与听众互动，提升内容的传播效果。

（2）策略优化建议

为了提升声音作品的整体质量，主播需要特别关注完播率低的章节。对于这些部分，主播可以考虑重新录制或调整内容结构，确保每一集都能紧抓听众的注意力，让他们愿意持续收听。

分析完播率低的作品至关重要。主播应通过用户反馈和详细的数据分析，深入挖掘导致完播率低的具体原因。可能是内容不够吸引人，也可能是呈现方式有待改进。一旦找到问题所在，主播就可以采取相应的改进措施，比如增加背景音乐以提升氛围，或者调整语速以匹配听众的收听习惯。

同时，鼓励用户互动也是提升声音作品吸引力的重要手段。主播可以在节目中巧妙地设置互动环节，如提问、投票等，引导用户积极参与并分享自己的观点。对于那些积极参与互动的用户，主播可以给予一定的奖励或认可，以此激励更多听众参与到节目中来，形成良好的互动氛围。

3.直播数据

（1）关键指标分析

直播观看人数是衡量直播间实时热度的重要指标，它直接反映了直播内容的吸引力。主播在直播过程中需要实时关注观看人数的变化，通过对比高峰期和低谷期的数据，深入分析背后的原因。这有助于主播了解哪些话题或活动更能吸引听众，从而在后续的直播中加以强化。

直播互动情况对于增强直播氛围、提升用户参与度和黏性至关重要。主播应详细记录弹幕数量、点赞次数和打赏金额等关键数据，并深入分析这些互动行为的规律和特点。通过这些数据，主播可以更好地把握听众的喜好和需求，进而调整直播策略，创造更加活跃和有趣的直播氛围。

此外，直播回放观看量也是评估直播内容质量的一个重要维度。它反映了直播内容的可重复利用价值，为主播提供了优化内容的重要依据。通过分析回放观看量，主播可以了解哪些内容更受听众欢迎，哪些部分需要改进或优化，从而不断提升直播内容的品质和吸引力。

（2）策略优化建议

为了提升直播的吸引力和用户参与度，主播可以采取一系列策略。首先，提前预告直播内容是关键。通过社交媒体平台、节目预告片等方式，主播可以提前宣传直播的主题、嘉宾或特别环节，以此吸引用户的关注和期待。这不仅能够增加直播的曝光度，还能激发用户的好奇心，促使他们积极参与直播。

其次，提高直播的互动率也是提升用户参与度的重要手段。主播可以设置多样化的互动环节，如抽奖、问答、连麦等，这些环节能够激发用户的参与热情，增强他们的黏性，提升他们的忠诚度。通过积极参与互动，用户不仅能够获得乐趣和奖励，还能与主播和其他听众建立更紧密的联系。

最后，优化直播回放功能也是提升用户体验的重要一环。主播应确保回放视频清晰流畅，提供便捷的分享和下载功能，方便用户随时随地回顾直播内容。此外，在回放中嵌入相关推荐内容也是引导用户探索更多内容的有效方式。这些推荐内容可以是与直播主题相关的其他节目、专辑或活动，通过引导用户点击和观

看，可以进一步拓展用户的兴趣范围。

4. 粉丝分析

（1）关键指标分析

粉丝增长量是衡量主播吸引力和影响力的直接且重要的指标。主播应当密切关注并分析不同渠道所带来的粉丝增长情况，比如自然增长、推广活动等，以了解哪些策略最为有效，从而优化资源分配和营销策略。

与此同时，粉丝活跃度也是体现粉丝忠诚度和参与度的重要指标，对主播调整内容策略具有重要的指导意义。主播可以通过关注日活跃用户和周活跃用户的比例及相应的变化趋势，深入了解粉丝的行为特征，如他们通常在何时收听内容、偏好哪些类型的内容等。这些信息有助于主播更好地把握粉丝的需求，提供更加贴合粉丝口味的内容。

此外，构建粉丝画像对新手主播来说尤为重要，因为它能帮助主播更精准地了解粉丝群体，从而制订更具针对性的内容策略。主播可以利用数据分析工具，从年龄、性别、地域、兴趣等多个维度对粉丝进行细致的分析，形成完整的粉丝画像。基于这份画像，主播可以更加精准地定位自己的内容方向，提升内容的吸引力，增强粉丝黏性。

（2）策略优化建议

在深入了解粉丝画像的基础上，主播可以更加精准地调整内容策略。例如，如果粉丝群体中年轻女性占比较大，主播可以考虑增加时尚、美妆类内容，以满足她们的兴趣和需求；若男性粉丝较多，则可以更多地涉及科技、体育类话题，以提升内容的吸引力和相关性。

为了进一步增强粉丝的归属感和忠诚度，主播可以定期举办线上或线下的粉丝活动。线上活动可以包括粉丝见面会、主题讲座等，通过直播或录播的形式与粉丝进行互动交流；线下活动则可以组织粉丝聚会、签售会等，让粉丝有机会近距离接触主播，感受主播的魅力。这些活动不仅能够加深粉丝与主播之间的情感联系，还能够提升主播的知名度和影响力。

此外，扩大粉丝影响力也是主播需要关注的重要方面。主播可以在微博、抖音等社交媒体平台开设官方账号，定期发布与专辑相关的内容或花絮，吸引更多潜在粉丝的关注。同时，与网红、KOL等合作进行跨界推广也是提升影响力的有效途径。通过与这些具有广泛影响力的网红、KOL合作，主播可以借助他们的粉丝基础和影响力，快速吸引更多新粉丝的关注，进一步扩大自己的粉丝群体。

通过深入分析和精准把握专辑数据、声音数据、直播数据和粉丝分析等各项指标，新手主播能够制订出更加科学、有效的运营策略。这些策略不仅能够提升内容的吸引力、用户的满意度和忠诚度，还能够增强粉丝忠诚度黏性，从而帮助主播在竞争激烈的音频内容领域脱颖而出，打造个性化品牌。

5.4 社区建设与粉丝维护

在当今的数字时代，声音创作者不仅需要创造优质内容，更要通过有效的社区建设和粉丝维护，建立长期稳定的观众群体。接下来将带领你深入探讨如何营造一个积极互动、富有活力的粉丝社区氛围。我们将学习如何通过精心策划互动活动，增强粉丝的参与感和归属感，提升他们的忠诚度。此外，我们还将介绍互动与反馈机制的建立，让你与粉丝之间形成良性循环，及时了解他们的需求和意见，进而优化自己的内容和服务。通过这些策略，可以打造一个活跃且持久的粉丝基础，推动有声业持续发展。

5.4.1 粉丝社区氛围营造方法

对新手主播而言，成功塑造个人品牌的核心在于构建一个积极、健康且充满个性的社区环境。这一目标的实现，需要精心策划并实施4个关键方面：确立清晰的社区规则与价值观、积极促进正向交流、有效遏制负面信息的传播，以及精心打造独具特色的社区文化。

1. 设定社区规则与价值观

（1）明确社区规则

为了营造一个和谐、安全且充满活力的社区环境，新手主播需要制订并执行一系列明确的行为准则。首先，必须明确禁止任何形式的辱骂、恶意攻击及传播谣言等行为，这些行为不仅破坏社区氛围，还可能对用户造成心理伤害，因此必须坚决杜绝。

同时，需要高度重视并强调原创内容的重要性。原创是主播智慧和创意的结晶，也是其知识产权的重要组成部分。因此，严禁未经授权的转载和抄袭行为，以保护主播的合法权益，鼓励更多优质、独特的内容创作。

在互动方面，鼓励用户采用礼貌、尊重的交流方式，这不仅有助于建立良好的人际关系，还能提升整个社区的文化素养。为此，可以设置提问、反馈、

分享等互动环节的规范，引导用户以积极、建设性的态度参与讨论，共同提升用户体验。

（2）确立共同的价值观

对新手主播而言，构建一个更加美好的社区需要倡导并确立以下共同价值观。

首先，积极向上是社区的核心氛围。鼓励每位用户保持乐观、积极的心态，勇于面对挑战，追求梦想。在社区互动中，分享正能量故事和心得，用乐观的心态感染和影响他人，共同营造一个充满希望和活力的环境。

其次，专业性和敬业精神是主播赢得用户信任和尊重的关键。主播必须具备扎实的专业素养，能够持续输出高质量的内容，以满足用户的多样化需求。同时，敬业精神也不可或缺，主播应用心对待每一次直播或内容创作，以真诚和热情回馈用户的支持。

最后，真诚互助也是社区不可或缺的原则。主播和用户之间应建立真诚、友好的关系，相互帮助、支持。无论是解答疑问、分享资源还是提供情感支持，都应形成良好的互助氛围，以增强社区的凝聚力，让每位用户都感受到归属感和温暖。

2. 鼓励正向交流，减少负面信息

（1）积极引导

对新手主播而言，正面引导用户进行正向交流至关重要。主播可以通过自己的言行和社区公告等方式，积极传递正能量，引导用户关注内容的价值和意义。在直播或内容创作中，主播应时刻注意自己的措辞和行为，避免使用不当言辞或展示不良行为，以免对用户产生负面影响。

此外，主播还可以定期分享正面交流的案例，让用户看到积极互动带来的好处。这些案例可以是用户之间的友好互动，也可以是主播与用户之间的真诚交流。通过分享这些案例，可以激发用户参与正向交流的热情，鼓励他们以更加积极、建设性的态度参与社区互动。

（2）及时干预

新手主播可以通过建立有效的监控机制，密切关注社区动态，及时发现并处理负面信息，如恶意评论、谣言传播等，以防止这些信息对社区氛围造成破坏。

同时，提供便捷的反馈渠道也是维护社区环境的关键。主播应确保用户能够方便地举报不良行为，无论是通过直播间的举报功能，还是通过私信等方式。这

样用户就能积极参与维护社区环境，共同营造一个健康、积极的交流空间。

（3）奖惩分明

新手主播可以通过表彰优秀用户来激励更多人加入正面交流的行列。对于那些积极参与正向交流、贡献优质内容的用户，主播可以给予表彰和奖励，比如设置"优质评论奖""最佳贡献奖"等，以此来肯定他们的努力和贡献，激发更多用户的积极性和参与意愿。

同时，对于违反社区规则、传播负面信息的用户，主播也需要采取适当的处罚措施。这些措施可以包括警告、禁言甚至封号等，以维护社区的和谐与安全。主播在处理违规用户时，应确保公平、公正，并遵循社区规则和相关法律法规，以避免引发不必要的争议和纠纷。

3.打造独特的社区文化

（1）提炼文化精髓

对新手主播而言，结合个人特色和节目内容，提炼出独特的文化精髓，是构建个性化社区的关键一步。例如，原创音乐主播可以在社区中积极推广自己的音乐理念、创作背景及音乐故事，与粉丝分享创作的灵感与过程；有声书主播则可以分享自己对书籍的独到见解、朗读技巧，以及书中的精彩片段，引导粉丝深入探索书籍的魅力。

在建立社群共识方面，主播可以通过设立共同的目标、信仰或兴趣点，来引导粉丝形成一致的价值观念。例如，设立"每日一听"或"每周一歌"等固定栏目，邀请粉丝共同参与，分享自己的感受与收获。这种共同的经历与体验将加深粉丝之间的情感联系，促进他们形成紧密的社群关系，进而增强社区的凝聚力。

此外，强化社区标志也是构建个性化社区不可或缺的一环。主播可以设计具有代表性的文化符号，如独特的Logo、口号、吉祥物等，这些符号将成为社区的视觉标志，增强粉丝对社区的文化认同感和归属感。通过将这些符号融入社区的各个角落，如直播间背景、社交媒体头像、活动海报等，可以进一步提升社区的辨识度和影响力。

（2）传播文化价值

新手主播可以通过自己的节目内容、社交媒体动态等多种方式，不断传达社会主义核心价值观和独特文化。例如，在直播中分享与社区文化相符的故事、理念或活动，以及在社交媒体上发布与社区文化相关的图文、视频等内容，都能有效提升用户对社区文化的认同感。

此外，寻求与其他领域的创作者或品牌进行合作，也是推广和传播社区文化价值、扩大社区影响力的有效手段。主播可以积极寻找与社区文化相契合的创作者或品牌，共同策划线上或线下的活动、合作节目等，通过双方的共同努力，将社区文化传递给更广泛的听众。这种合作不仅能够提升社区文化的知名度和影响力，还能为主播带来更多的曝光机会和粉丝资源。

通过设定社区规则与价值观、鼓励正向交流、减少负面信息及打造独特的社区文化等措施，新手主播可以有效地营造出一个积极、健康、有序且富有特色的社区环境，为打造个人IP奠定坚实的基础。

5.4.2　互动活动的策划技巧

1.策划线上线下活动，增强粉丝的凝聚力

通过精心策划线上线下活动，加深粉丝与有声书主播之间的情感联系，构建紧密的社群关系，从而增强粉丝的忠诚度和凝聚力，活动举例如下。

（1）线上活动：主题直播周

在这一活动中，主播可以每天选择不同类型的书籍章节进行朗读，如悬疑、爱情、科幻等，同时设置互动环节，如"猜剧情""最佳演绎投票"等，鼓励粉丝积极参与并分享自己的感受。此外，还可以邀请其他知名主播或作家进行连麦交流，增加活动的多样性和吸引力。

（2）线下活动：粉丝见面会

选择一个具有文化氛围的场地，如图书馆、书店或剧院，举办一场以"声临其境"为主题的粉丝见面会。在活动中，主播可以现场朗读经典片段，同时设置互动游戏、签名会等环节，让粉丝近距离感受主播的声音魅力，增强彼此之间的情感联系。

2.创新活动形式，提高参与度

为了巩固个人IP形象并提升粉丝的参与度和活跃度，新手主播可以通过策划新颖独特的活动形式，激发粉丝的兴趣和好奇心。例如，主播可以在社交媒体上发起"声音挑战赛"，邀请粉丝模仿主播的朗读风格或挑战特定的朗读难度，如快速朗读、情感转换等。主播可以定期评选出优秀作品，并在直播中展示和点评，这样的互动不仅能激励更多粉丝参与，还能增强主播与粉丝之间的情感联系。

此外，主播还可以利用音频编辑软件和技术，将粉丝的朗读作品与背景音乐、音效等元素结合，制作成短小的声音剧场作品。在直播中，主播可以播放这些作品，并邀请粉丝投票选出最佳作品。这种创新的形式不仅为粉丝提供了展示才华的平台，也增加了直播的趣味性和互动性，使粉丝在活动中感受到更多的乐趣和成就感。

3. 悬念与反转设置

在发布新作品前，制作一段引人入胜的预告片或编写一段充满悬念的预告文案，在社交媒体、喜马拉雅个人主页及社群中提前发布。例如，对于有声书主播，可以透露书中某个关键情节的片段，但留下关键转折点未揭秘，激发听众的好奇心，具体设置方法如下。

（1）预告片与预告文案

对有声书主播而言，制作预告片是吸引听众注意力、激发他们好奇心的重要手段。有声书主播可以结合视觉与音频元素，为预告片营造一种引人入胜的氛围。例如，主播可以选取书中一两个关键场景，通过简短的画面（如书中场景的插画或角色的剪影）来呈现，同时搭配旁白或关键音效，让听众在视觉与听觉的双重刺激下，对即将播出的内容充满期待。

在视觉呈现上，主播可以精心挑选书中具有代表性的场景，如一片漆黑的森林、一座古老的城堡等，通过插画或剪影的形式展现出来。同时，结合旁白或音效，营造出一种神秘、紧张或引人入胜的氛围。例如，展示一片漆黑的森林，远处传来低沉的狼嚎声，旁白："在无尽的黑暗中，他能否找到归途？下一集，《迷雾森林的真相》即将揭晓。"这样的预告片不仅能吸引听众的注意力，还能激发他们的好奇心，让他们迫不及待地想要收听下一集。

在音频剪辑上，主播可以选取书中一两个引人入胜的情节片段进行快速剪辑，但注意避免透露过多细节，以保持悬念。通过剪辑出的精彩片段，让听众在短短几分钟内感受到故事的魅力，并留下深刻的印象。

除了视觉与音频的结合，预告文案的编写也同样重要。主播可以编写一段引人入胜的开头，如"在古老的图书馆深处，一本尘封的日记悄然翻开，里面记载着……"以吸引听众的注意力。同时，设置悬念也是关键，如"当真相与谎言交织，谁将是最后的赢家？下周三，《时光之钥》第五集，一个意想不到的转折等你来揭晓。"这样的文案能够激发听众的好奇心，让他们更加期待接下来故事的发展。

最后，主播还可以在预告片中呼吁听众行动，如"别错过这趟惊心动魄的旅程，关注并订阅，让我们一起探索未知！"这样的呼吁能够增强听众的参与感，让他们更加积极地参与到主播的直播或内容创作中来。

（2）系列化内容规划

为了提升听众的持续关注度和参与感，将内容设计成系列的形式是一种非常有效的方法。每集结束时留下小悬念或未完待续的情节，能够激发听众的好奇心，鼓励他们持续关注下一期。同时，在系列之间设计大的故事反转，则能让听众在期待中感受到惊喜，进一步加深他们对内容的投入和喜爱。

首先，在系列命名与简介方面，采用统一且富有吸引力的系列名称至关重要。如"星际迷航系列""古风奇缘三部曲"等，这些名称既能概括系列的主题，又能激发听众的兴趣。同时，在系列开篇给出整体概述，并留下足够的想象空间，如"穿越千年的爱恋，跨越星际的冒险，一切尽在《时空之恋》系列。"这样的简介能够吸引听众的注意力，让他们对即将展开的故事充满期待。

在每集的悬念设置上，主播可以巧妙地利用小悬念和情节铺垫来引导听众的思绪。例如，每集结束时留下一个引人深思的问题或未解之谜，如"他究竟是谁派来的？下集为您揭晓。"这样的小悬念能够激发听众的好奇心，让他们迫不及待地想要知道答案。同时，通过前几集的逐步铺垫，为系列中的大反转做准备。例如，在多个角色中埋下伏笔，最后揭示他们之间的复杂关系，这样的情节设计能够让听众在享受故事的同时，感受到更多的惊喜和满足感。

在系列间大反转的设计上，主播可以运用意外转折和情感冲击来加深听众的印象。例如，在系列之间的过渡或最终章节，设计一个颠覆听众预期的情节转折，如主角身份的反转、敌对势力的联合等。这样的意外转折不仅能够让听众感到惊讶和兴奋，还能让他们对故事的走向产生更多的猜测和期待。同时，利用大反转带来的情感冲击可加深听众的印象，如长期以来的敌人其实是失散多年的亲人，这样的情节设计能够让听众在情感上产生强烈的共鸣。

通过举办以上互动活动，声音主播不仅能够提升个人品牌的知名度和影响力，还能够与粉丝建立更加紧密和稳固的关系，为长期的发展奠定坚实的基础。

5.4.3　互动与反馈机制的建立

在打造新手主播个人IP的过程中，互动与反馈机制的建立是至关重要的。下面从积极回应粉丝、收集并分析粉丝反馈、设立奖励机制3个方面进行的详细介绍。

1. 积极回应粉丝，建立良好的关系

积极回应粉丝，不仅能增强粉丝的归属感和忠诚度，还能为主播树立良好的公众形象，吸引更多潜在粉丝的关注。

（1）及时回复粉丝的留言与评论

为了加强与粉丝的互动和联系，新手主播要及时回复粉丝的留言与评论。

首先，设定固定的时间段来查看和回复粉丝在直播、社交媒体或其他平台上的留言和评论。这样不仅能够确保及时回复粉丝，让他们感受到被重视和关注，还能够提高主播的在线活跃度和粉丝的黏性。主播可以根据自己的日程安排和粉丝的活跃时间，选择最合适的时段进行查看和回复。

其次，在回复粉丝时，主播应保持真诚和热情的态度，用个性化的语言与粉丝交流。尽量避免使用模板化的回复，而且根据每条留言的具体内容和粉丝的个性特点，给予有针对性的回应。这样的回复不仅能够让粉丝感受到主播的用心和关注，还能够增强主播与粉丝之间的情感联系。

（2）主动关注粉丝动态

在社交平台上，新手主播可以主动点赞和分享粉丝输出的内容，如他们的书评、朗读作品或相关推荐。这不仅能提高粉丝的黏性，还能让他们感受到被主播认可和支持。这样的行为无疑是对粉丝努力与才华的最好回馈，能够进一步激发他们的创作热情。

同时，主播也应积极参与粉丝发起的各类活动或话题讨论。无论是粉丝的直播现场，还是他们精心创作的作品评论区，主播的身影都能成为一道亮丽的风景线。通过实时互动，主播不仅能更加深入地了解粉丝的兴趣与需求，还能在无形中拉近与粉丝之间的距离，加深彼此之间的情感联系。

（3）提供个性化服务

为了回馈长期支持的粉丝，主播可以准备一系列专属福利，以此表达对他们的感激与认可。这些福利可能包括精美的定制书签，让粉丝在阅读的每一刻都能感受到来自主播的关怀；也可是优先试听新书章节的机会，让粉丝能够提前领略到主播即将推出的精彩内容；还可以是参与线下活动的VIP座位，让粉丝在享受现场氛围的同时，也能感受到与众不同的尊贵体验。这些专属福利，无疑能让粉丝感受到自己作为粉丝群体的特殊价值和被珍视的感觉。

此外，主播还可以根据粉丝的兴趣和偏好，为他们提供个性化的书籍或朗读作品推荐服务。这种细致入微的服务，不仅能够精准地满足粉丝的阅读需求，还能进一步提升他们的满意度和忠诚度。当粉丝发现自己被主播如此用心地对待

时，他们自然会更加珍惜这份关系，更加积极地参与主播的各项活动，共同营造一个更加紧密、和谐的粉丝社群。

2. 收集并分析粉丝的反馈，优化内容

（1）设置反馈渠道

在直播间、视频平台、播客平台、社交媒体等渠道设置明确的反馈入口，如反馈按钮、评论区、私信功能等，方便粉丝随时提出意见和建议。同时，主播也可以主动邀请粉丝参与问卷调查或在线访谈，以获取更全面的反馈。

（2）定期整理和分析反馈

主播应定期整理和分析收集到的粉丝反馈，包括正面评价和负面批评。对于正面评价，可以作为激励自己继续前进的动力；对于负面批评，则应认真反思并寻找改进的方法。如果粉丝反映音频内容过于单调，主播可以尝试增加新的内容或调整风格。

（3）根据反馈优化内容

基于粉丝的反馈，主播应有针对性地优化声音产品的内容。例如，原创主播可以根据粉丝的建议调整创作方向；有声书主播可以改进讲述方式或选择更符合粉丝口味的书籍；商业主播则可以优化产品介绍方式或提供更多的优惠活动。

3. 设立奖励机制，激励粉丝参与

（1）互动奖励

设立专属的互动奖励制度，以鼓励粉丝在有声书收听过程中积极参与互动。例如，主播可以在有声书章节结束时设置问答环节，对于第一个答对问题的粉丝，可以赠送专属的电子书章节、有声书优惠券或定制的语音祝福作为奖励，让粉丝感受到被重视和认可，从而激发他们的参与热情。

（2）粉丝贡献奖励

针对长期支持且贡献较大的粉丝（如订阅主播所有有声书、累计打赏达到一定金额的粉丝），可以设计更为实质性的奖励。例如，邀请这些粉丝参加有声书录制现场的观摩活动，让他们近距离感受主播的工作过程；或者赠送主播亲笔签名的有声书实体版、限量版周边商品，以及专属的 VIP 听书体验卡，享受无广告、提前收听等特权。这些奖励将极大地增强粉丝的忠诚度和归属感，让他们更加珍惜与主播之间的联系。

（3）设立粉丝成就体系

为有声书主播的粉丝群体建立一套完善的成就体系，根据粉丝的参与度和贡献度划分不同的成就等级，每个等级都伴随着独特的特权和奖励。例如，初级粉丝可以获得有声书主播的定制头像框、专属弹幕颜色等小特权；中级粉丝则可以参与主播定期举办的线上读书会，与主播及其他粉丝共同探讨有声书内容；高级粉丝则有机会获得与主播一对一交流的机会，甚至参与有声书选题的讨论，让他们的声音在主播的创作过程中得到体现。这样的成就体系不仅激励粉丝持续参与互动，还促进了粉丝与主播之间的深度交流和理解。

因此，通过积极回应粉丝、收集并分析粉丝反馈，以及设立奖励机制等措施，新手主播可以有效地建立互动与反馈机制，提升个人IP的影响力，提高粉丝的忠诚度。

第 **6** 章

AI 重塑声音产业

　　人工智能技术的迅猛发展，正以前所未有的方式重塑声音产业。从定制化声音生成到智能化配音工具，AI为声音艺术和声音经济注入了强大的技术驱动力。接下来将全面解析AI在声音领域的创新运用，帮助你了解如何利用AI工具提升生产效率、打造契合用户需求的声音产品。同时，我们还将推荐多款实用的AI配音工具，并详细介绍其特点与使用方法，助力声音创作者快速掌握新时代的创作利器。无论是追求技术前沿的探索者，还是寻求高效变现的实践者，都将为你开启AI声音创作的新视野。

6.1　AI 在声音艺术中的创新运用

随着人工智能技术的不断发展，AI在声音艺术领域的创新应用正逐渐改变创作者的创作方式。接下来将带你探索AI如何助力声音艺术，特别是在定制化声音生成和有声产品打造方面的应用。我们将深入讲解如何利用AI工具与平台，定制出符合特定需求的声音，助力声音创作者更高效地实现创作目标。同时，也将学习到如何通过AI工具打造契合用户需求的声音，使作品更具吸引力和市场竞争力。通过接下来的学习，你将更好地理解和应用AI技术，开创属于自己的声音艺术新天地。

6.1.1　AI定制化声音生成应用

1.高度定制化的声音生成

AI技术，特别是语音合成技术和声音克隆技术，使得声音的生成不再受限于传统录制方式，而是能够实现高度定制化。AI通过对大量声音数据的分析和学习，可以模拟出逼真的人类声音，甚至能够模仿特定人物的声音特征。这种定制化的声音生成能力，为个性化声音IP的创建提供了无限可能。用户可以根据自己的需求，选择或定制符合自己品牌形象的音色、语速、语调等声音特征，从而打造出独一无二的声音IP，具体范例如下。

（1）声音克隆技术

假设一家知名科技公司想要为其AI助手创建一个独特的声音形象，以加深用户的品牌认知。该公司可以收集其创始人或某位知名代言人的声音样本，利用AI声音克隆技术生成一个高度相似的声音IP。这个声音IP不仅具有代表性，还能在多个场合（如产品发布会、客服热线）使用，增强品牌的统一性和辨识度。

（2）个性化音色定制

如果一个儿童教育品牌希望其有声读物系列能够吸引不同年龄段的儿童。利用AI语音合成技术，品牌可以为每个年龄段定制不同的音色，如为3～5岁儿童提供温柔甜美的女声，为6～8岁儿童提供活泼可爱的男声，以满足不同年龄段儿童的听觉偏好。

2.高效快速的创作流程

相较于传统的人工配音和录制方式，AI赋能的个性化声音IP创作流程更加高

效快速。用户只需提供文本内容，AI系统即可在短时间内生成相应的语音内容，大大节省了创作时间和成本。此外，AI系统还支持批量生成和编辑功能，能够满足大规模声音内容的需求，进一步提高了创作效率，具体范例如下。

（1）即时语音生成

一家新闻网站采用AI语音合成技术，将每日的新闻稿件自动转换为语音播报。用户只需点击播放按钮，即可立即听到由AI生成的新闻播报，无须等待人工录制和剪辑，大大提高了新闻的时效性和传播效率。

（2）批量生成广告语音

某电商平台在"双十一"大促期间，需要制作大量针对不同商品和优惠活动的广告语音。通过AI系统，电商平台可以批量上传广告文案，AI在短时间内自动生成多种风格的广告语音，供运营团队选择和使用，极大地节省了时间和制作成本。

3. 多样化的应用场景

个性化声音IP在多个领域都有广泛的应用。在广告领域，AI生成的个性化声音IP可以根据产品定位和目标听众的需求，定制更具吸引力的广告语音，提升广告的传播效果。在教育领域，个性化声音IP可用于制作教学视频、有声读物等，为学生提供更加生动、直观的学习体验。在娱乐领域，个性化声音IP可用于游戏、动画等作品的角色配音，增强作品的代入感和沉浸感，具体范例如下。

（1）游戏角色配音

一款新上线的角色扮演游戏利用AI技术为游戏中的每个角色定制了独特的声音IP。这些声音IP不仅符合角色的性格和背景设定，还通过AI的情感模拟技术，让角色在对话中表现出丰富的情感变化，增强了游戏的沉浸感和代入感。

（2）有声读物个性化定制

一家有声读物平台推出了一项个性化定制服务。用户可以根据自己的阅读习惯和喜好，选择不同音色、语速和语调的主播声音来朗读书籍。AI系统会根据用户的选择，自动生成个性化的有声读物版本，提供更加舒适的阅读体验。

4. 持续提升的音质和效果

随着AI技术的不断进步，个性化声音IP的音质和效果也在持续提升。AI通过不断优化和改进算法，能够更好地模拟人类声音的复杂特征，使生成的语音更加自然流畅。同时，AI系统还支持多种声音特效和音效的处理，使得个性化声音IP

的表现力更加丰富多样，具体范例如下。

（1）自然流畅的语音效果

一家智能音箱制造商通过不断优化AI算法，使其音箱内置的语音助手能够发出更加自然流畅的语音。用户在与音箱交互时，几乎感受不到与真人对话的差异，这就提高了用户的满意度和信任度。

（2）声音特效处理

在一部科幻电影的后期制作中，人们利用AI技术对角色的声音进行了特效处理。通过添加环境音、回声、变声等效果，使得角色的声音更加符合科幻场景的氛围和设定，增强了观众的观影体验。

5. 个性化的用户体验

AI赋能的个性化声音IP不仅关注声音本身的质量，还注重提升用户的个性化体验。通过智能分析用户的喜好和习惯，AI系统可以为用户推荐更符合其个性化需求的声音IP。此外，一些先进的AI系统还支持用户自定义声音特征，用户可以根据自己的喜好调整声音的音色、语速等参数，从而实现更加个性化的声音体验，具体范例如下。

（1）智能推荐声音IP

一家语音导航软件通过分析用户的驾驶习惯和路线偏好，为用户推荐符合其个性化需求的声音IP。例如，对于经常在城市中驾驶的用户，软件会推荐清晰明快的女声；对于长途驾驶的用户，则可能推荐沉稳有力的男声。

（2）用户自定义声音特征

一款语音社交应用允许用户自定义自己的声音特征。用户可以通过调整音色、语速、语调等参数，创造出独一无二的个性化声音。这种功能不仅增加了应用的趣味性，还让用户在社交过程中更加自信和独特。

总之，AI技术正在深刻地改变着声音产业的面貌，为个性化声音IP的创建和应用提供了强大的支持。未来，随着技术的不断进步和应用场景的不断拓展，个性化声音IP将会更加普及和深入人心。

6.1.2　如何用AI工具打造有声产品

在这个日新月异的数字时代，AI技术如同一位无形的魔术师，悄无声息地渗透到人们生活的每一个角落，彻底改变了声音品牌的塑造方式，开启了前所未有的创意与可能。想象一下，借助AI的神奇力量，即便是已故配音大师的经典之声

也能跨越时空，在荧幕上重焕新生；音乐与AI的深度融合，更是为我们编织了一场场超越想象的听觉盛宴。

1. AI塑造声音品牌的真实案例启示——央视纪录片《创新中国》的声音奇迹

AI技术就像一位技艺高超的调音师，能帮助我们精准地塑造、增强或复原特定的声音特征，从而打造出独一无二的声音品牌。

例如，央视纪录片《创新中国》面临一个巨大挑战，如何再现已故配音大师李易那熟悉而富有磁性的声音。制作团队决定借助科大讯飞的AI技术，尝试复原李易的声音。他们收集了李易先生的大量配音作品作为声音样本，利用AI技术进行分析和处理，提取出声音特征，再通过机器学习算法进行建模和训练，让AI学习并模仿李易先生的声音。最终，AI成功"复活"了李易先生的声音，为纪录片增添了独特魅力，也展现了AI在声音品牌塑造上的巨大潜力。

（1）音乐界的AI革命

AI技术在音乐领域的应用掀起了一股新的热潮。在B站上，陈奕迅、周杰伦、披头士等知名歌手及乐队的AI分身纷纷"复出"，并发表"新歌"。其中，孙燕姿因其独具辨识度的音色与唱腔，成为AI技术的宠儿。每天都有数十首由AI孙燕姿演唱的"新作"面世，让粉丝们大呼过瘾。

这一现象不仅展示了AI技术在音乐创作和演唱方面的巨大潜力，也为音乐人提供了一个全新的创作和表达方式。

（2）亲子共读的AI创新

喜马拉雅儿童App推出了一项创新的亲子共读服务——"AI换声·爸妈分身"。这项服务通过AI技术将家长的声音嵌入喜马拉雅儿童庞大的故事库中，让孩子随时听到自己父母的声音讲述故事。

这一创新功能不仅加强了亲子间的情感纽带，还极大地丰富了孩子的听读体验，为喜马拉雅儿童App带来了更多的商业合作机会和广告收入。

2. 普通人运用AI创造声音品牌的途径

对普通人来说，创造专属声音品牌并实现副业增收并非遥不可及的，以下是具体步骤和方法。

（1）了解AI声音技术

语音合成技术，是一种将文本转换为自然、流畅的语音输出的创新手段。这

一技术基于深度学习模型，如波网（WaveNet，DeepMind开发的语音识别模型）和Tacotron（Google研发的一系列文本转语音模型）等，能够精准地模拟人类语音的音调、语速及重音等细微特征，使得机器生成的语音听起来更加接近真实的人类声音。

而声音克隆技术则在此基础上迈出了更为关键的一步。通过深入分析和精细模仿特定人物的声音特征，该技术能够生成与该人物高度相似的声音。不过，要实现这一点，通常需要收集并处理大量的声音样本数据，以供模型进行学习和训练。

如今，AI声音技术已经广泛应用于多个领域。在有声书制作方面，AI技术能够快速生成高质量的语音内容，为读者带来更加沉浸式的阅读体验。在语音助手领域，AI技术则让智能设备具备了更加自然、流畅的交互能力，极大地提升了用户体验。此外，在广告配音和游戏角色配音等方面，AI技术也展现出了巨大的潜力和价值，能够快速、高效地满足各种场景下的需求。

（2）选择AI工具与平台

在决定采用AI声音生成工具之前，进行充分的市场调研是不可或缺的一步。这一步骤的核心在于深入了解不同平台的功能特性、性能指标、价格策略及用户反馈，从而确保所选平台能够精准地满足你的实际需求。

在进行市场调研的过程中，你需要特别关注平台是否具备基本的语音合成功能，这是AI生成声音的基础。但仅仅满足这一基础需求是远远不够的，你还需要进一步评估平台是否支持声音定制、音色调整及情感表达等高级功能。声音定制功能允许你根据品牌特色或个人偏好，创造出独一无二的语言风格；音色调整则能让你在保持声音自然、流畅的同时，对声音的音质、音调进行微调，以达到最佳的听觉效果；情感表达功能则能够赋予声音更多的情感色彩，使生成的语音内容更加生动、富有感染力。

（3）创造专属的声音品牌

在着手打造专属的声音品牌之前，明确品牌的定位及目标听众是至关重要的第一步。这一步将引导你确定声音的风格、语调及情感表达的方式，为后续的声音设计工作奠定坚实的基础。

紧接着你需要根据品牌定位和目标听众的偏好，精心设计一个独特的声音形象。这涉及挑选合适的音色、设定恰当的语速与语调，以及确定情感表达的方式。你可以通过试听各种声音样本，不断尝试不同的组合，直到找到那个最能代表你品牌的声音形象。

有了明确的声音形象后，就可以利用选定的AI声音生成工具或平台，输入你想要转换成语音的文本内容，并根据之前的设计调整声音参数，生成声音样本。在这个过程中，保持声音的一致性和连贯性至关重要，以确保你的声音品牌具有统一的形象。

最后对生成的声音样本进行仔细的试听和评估，根据需要进行优化和调整。你可以微调语速、音调、音量等参数，以提升声音的音质和表现力。此外，为了进一步增强声音的吸引力和感染力，你还可以考虑添加适当的音效或背景音乐。通过这些细致的调整，你的声音品牌将更加生动、独特，更好地传达品牌的理念和价值。

通过以上步骤，你也可以创造出具有独特个性和表现力的专属声音品牌，并将其应用于各种场景中，以实现副业增收。

3. AI成功范例——声音传奇

下面以卡琳·玛乔丽声音传奇为例进行分析，我们可以从中汲取灵感，为探索AI世界的人们开启勇气之门。

卡琳·玛乔丽（Caryn Marjorie）是一位在网络上引起广泛关注的美国网红，其独特之处在于她利用AI技术创造了一个全新的自我——CarynAI，并通过这种方式实现了经济价值的显著提升。

卡琳·玛乔丽以其独特而富有魅力的声音赢得了广大听众的喜爱。然而，在声音市场竞争日益激烈的今天，单凭天赋并不足以确保成功。卡琳·玛乔丽的声音传奇主要体现在她利用现代科技，特别是人工智能技术，将自己的声音和个性进行复制并应用于新的互动场景中。下面对声音传奇进行具体介绍。

（1）AI聊天机器人的开发

卡琳·玛乔丽凭借其创新思维，成功地将OpenAI的GPT-4技术与自己在YouTube上积累的视频图像素材相结合，训练并开发了一个名为"CarynAI"的语音聊天机器人。这一创新举措不仅让她的声音、个性及行为特征在数字世界中得以延续，更为用户带来了前所未有的互动体验。

自CarynAI被推出以来，其受欢迎程度迅速攀升。在短短24小时内，使用量就实现了惊人的1000%增长，并且这一势头仍在持续。用户们纷纷表示，与CarynAI交流仿佛就是在与卡琳·玛乔丽本人进行对话一样自然、亲切。他们乐于与CarynAI分享生活中的点滴，进行深入的交流，甚至不乏有人将其视为调情的对象。CarynAI的成功，无疑为数字世界的互动体验注入了新的活力，也让我

们看到了AI技术在未来无限的可能性。

（2）商业化探索

CarynAI的显著成功为卡琳·玛乔丽带来了前所未有的商业机遇。这一创新的AI伴侣不仅让她能够与广大粉丝展开更加深入的交流，还让她有机会实现与数百万人同时交谈的梦想。这不仅极大地提升了她的公众曝光度，更为她开辟了一条全新的收入来源。

为了充分利用这一商业潜力，卡琳·玛乔丽与专注于人工智能领域的ForeverVoices公司携手合作，共同推广CarynAI。ForeverVoices在AI名人伴侣领域有着丰富的经验，此前已成功推出了AI特朗普、AI泰勒·斯威夫特等备受瞩目的产品。通过与ForeverVoices的合作，卡琳·玛乔丽得以将CarynAI推向更广阔的市场，吸引更多用户付费与这一独特的AI伴侣进行对话，从而实现了商业价值的最大化。

（3）社会影响与反思

卡琳·玛乔丽推出的AI伴侣实验，如同一颗石子投入平静的湖面，激起了关于虚拟与现实、人工智能与人类关系的层层涟漪。这一创新之举引发了社会各界的广泛讨论。有人视AI伴侣为缓解人类孤独的良药，认为它们能在某种程度上填补人们在情感交流上的空缺。然而，也有人对此表示担忧，他们害怕这种虚拟关系的普及会让人类愈发依赖机器，从而忽视了真实人际交往的重要性，导致人与人之间的情感联系变得疏远。

面对这些复杂的社会议题，卡琳·玛乔丽本人展现出了开放但谨慎的态度。她深知CarynAI作为她的"替身"和"延伸"，能够在一定程度上代表她与用户进行交流，但这一AI伴侣永远无法取代她本人在人际交往中的独特地位。因此，她在推动CarynAI发展的同时，也保持着清醒的认知和谨慎的步伐。

在规划CarynAI的未来时，卡琳·玛乔丽有着更为深远的打算。她计划将CarynAI的收益部分用于投资和发展，以推动这一技术的不断进步和完善。同时，她还打算将部分收益捐赠给非营利组织，致力于解决社会问题，为构建更加和谐美好的社会贡献自己的力量。这样的做法不仅体现了她对社会责任的担当，也展现了她对未来人工智能与人类关系发展的深刻思考。

（4）技术挑战与未来展望

尽管CarynAI已经取得了令人瞩目的初步成功，但在其发展过程中仍然面临着诸多技术挑战。其中，最为关键的问题之一是如何使AI伴侣能够更加逼真地模拟人类的情感和反应，从而提供更加自然、流畅的对话体验。此外，随着用户数

量的不断增加，如何有效保护用户的隐私和数据安全也成了急需解决的问题。

　　然而，面对这些挑战，卡琳·玛乔丽并没有停下脚步。她坚信，随着人工智能技术的不断进步和应用场景的持续拓展，CarynAI以及她的声音传奇有望在未来得到更加广泛的传播和应用。她将继续深入探索AI技术的潜力，努力为人类社会带来更加积极的变化和影响。无论是通过优化算法提升AI伴侣的智能化水平，还是通过加强安全防护措施保障用户的隐私和数据安全，卡琳·玛乔丽都将坚定不移地前行，为AI技术的未来发展贡献自己的力量。

　　总之，卡琳·玛乔丽的声音传奇是现代科技与个人才华相结合的产物。她通过创新的方式将自己的声音和个性数字化、智能化，并成功应用于新的互动场景中。这一传奇不仅展现了她个人的魅力和才华，也为人工智能技术在人类生活中的应用提供了新的思路和方向。

　　那么，卡琳·玛乔丽对我们有什么借鉴意义呢？具体分析如下，供大家理解和思考。

　　（5）发掘个人特长

　　每个人都有自己独特的优势，要善于发掘并发挥它们。对卡琳·玛乔丽来说，她的声音就是她的特长之一。

　　（6）勇于创新

　　在这个日新月异的时代，勇于创新是非常重要的。卡琳·玛乔丽敢于尝试新技术、新领域，从而创造了自己的声音传奇。

　　（7）注重品牌建设

　　品牌是个人或企业的重要资产之一。卡琳·玛乔丽通过一系列的努力和运作，成功地将自己的声音品牌化，并吸引了大量粉丝和用户。

　　（8）持续学习与提升

　　无论在哪个领域，持续学习和提升都是必不可少的。卡琳·玛乔丽在创造声音传奇的过程中，也在不断地学习和提升自己的专业技能和知识水平。

　　（9）积极面对挑战

　　在追求梦想和目标的过程中，难免会遇到各种挑战和困难。卡琳·玛乔丽以积极的态度面对挑战，最终取得了成功。

6.1.3　运用AI工具打造契合用户的声音

　　对新手主播来说，运用现代科技精准捕捉并打造符合目标用户的声音是提升个人和节目吸引力的关键。以下是打造专属声音品牌的步骤：深入研究目标用户、选

择合适的AI工具与声音库、设置与优化语音参数、生成与测试声音、优化与调整、实际应用与监控。

1. 深入研究目标用户

（1）用户画像构建

为了明确目标用户的声音偏好，我们需要综合考虑他们的年龄分布、性别比例及主要活动地域。这些因素在很大程度上影响着用户对声音的喜好。同时，深入了解用户的日常兴趣爱好、娱乐方式及消费习惯也至关重要，因为这有助于更准确地把握他们对声音的情感需求和接受程度。为此，新手主播可以通过问卷调查、社交媒体分析等多种手段，直接收集用户对声音的直观反馈，了解他们偏爱哪种类型的音色、语速及语调等声音特征。这样的综合考量能够更精准地定位目标用户的声音偏好，从而提供更加符合他们需求的声音体验。

（2）场景分析

在规划声音应用时，新手主播必须细致考虑声音将应用于哪些具体场景，比如广告、视频解说或有声读物等，因为不同的使用场景对声音的要求有着显著的差异。例如，在广告中，声音可能需要极具吸引力，能够瞬间抓住听众的注意力；在视频解说中，声音则需清晰、准确地传递信息，帮助观众更好地理解内容；在有声读物中，声音则需要更多地营造出一种沉浸式的氛围，让读者仿佛身临其境。

同时，还需明确声音所要达到的总体效果，无论是为了吸引听众的注意力，还是为了有效地传递信息，抑或是为了营造特定的氛围，这些目标效果都将指导新手主播如何选择和调整声音，以确保其能够完美适配所设定的使用场景。

2. 选择合适的AI工具与声音库

（1）工具选择

对新手主播而言，在选择AI声音合成工具时，应当仔细对比不同工具的功能特点。首先，声音库的大小是一个重要的考量因素，一个丰富的声音库意味着主播有更多的选择空间，能够找到更符合自己风格或节目需求的声音。其次，音质的好坏直接关系到听众的听觉体验，因此，选择音质清晰、自然、接近人声的工具至关重要。此外，语音参数的可调节范围也是一个不可忽视的点，它决定了主播能否根据自己的需求，对语速、语调、音量等进行精细调整，以达到最佳的播放效果。最后，合成速度的快慢也会影响主播的工作效率，快速合成意味着主播可以更快地完成内容制作，抢占发布先机。

除了功能对比，新手主播还应查看其他用户的评价和使用经验。用户的真实反馈往往能够反映出工具的实际表现，包括其稳定性、易用性、售后服务等方面。选择那些口碑好、服务稳定的工具，不仅可以减少在使用过程中遇到的问题，还能让主播更加专注于内容创作，提升整体的专业度和观众满意度。

（2）声音库筛选

对新手主播而言，在挑选声音库时，多样性是一个重要的考量因素。一个包含多种音色、风格的声音库，能够让主播在面对不同的目标用户时，有更多选择的空间，从而更好地满足他们的声音偏好。无论是沉稳大气的男声，还是温柔细腻的女声，甚至是活泼可爱的童声，都能在这样的声音库中找到，为节目增添更多的色彩和吸引力。

同时，音质也是不可忽视的一点。清晰、无杂音的声音能够大幅提升听众的听觉体验，让主播的每一次发音都如同天籁之音，直击听众的心灵。因此，在选择声音库时，新手主播应确保其中的音质符合专业标准，避免因为音质问题而影响节目的整体效果。

此外，可定制性也是一个值得关注的点。一个支持自定义声音参数和风格的工具，能够让主播根据自己的需求，对声音进行精细的调整，以达到最佳的播放效果。这样的工具不仅能够帮助主播更好地匹配目标用户的声音偏好，还能让主播在创作过程中拥有更多的自由度和创造力。

3. 设置与优化语音参数

（1）基本参数设置

新手主播在调整声音参数时，应当细致考虑目标用户的阅读习惯和具体场景需求。语速是一个关键要素，对于快节奏的广告，可以适当加快语速，以匹配广告的紧凑感和紧迫感；对于需要观众深入理解、详细聆听的讲解视频，则应将语速放缓，确保信息的准确传达和观众的充分理解。

音调同样需要精心调整。不同的音调能够传达出不同的情感，营造出独特的场景氛围。例如，在讲述温馨感人的故事时，使用柔和、低沉的音调，能够更好地触动听众的心弦，引发共鸣；在传达紧急信息、需要引起观众注意时，则可以使用较高的音调，以强化信息的紧迫性和重要性。

此外，音量的控制也至关重要。主播需要确保音量适中，既不过于响亮，又不过于低沉，以适应不同设备的播放环境和用户的听觉习惯。一个恰到好处的音量设置，能够让听众在舒适的环境中享受主播的声音，从而提升节目的整体质量

和观众的满意度。

（2）高级参数调整

在打造个人声音特色时，新手主播可以精心挑选发音风格，以贴合目标用户的喜好和塑造品牌形象。例如，若目标用户偏好正式、专业的氛围，主播可选择具有权威感的发音风格；若希望营造轻松愉悦的交流体验，亲切或幽默的发音风格则更为合适；对于追求科技前沿感的用户，科技感强的发音风格将更具吸引力。

此外，情感表达是声音传递信息、打动人心的关键。如果AI工具支持情感合成功能，主播应充分利用这一特性，为声音注入丰富的情感色彩。无论是喜悦、悲伤、惊讶还是平静，适当的情感表达都能使声音更加生动、立体，吸引听众的注意力，加深他们对内容的理解和记忆。通过精准把握发音风格与情感表达，新手主播能够塑造出独具特色的声音形象，从而在众多主播中脱颖而出，赢得听众的喜爱与认可。

4. 生成与测试声音

新手主播在选定语音参数后，必须将这些设置应用到AI工具中，生成初步的声音样本。为了验证声音样本的效果，主播应采取多渠道测试策略。

首先，可以在社交媒体平台上发布声音样本，利用平台的广泛覆盖性，收集来自不同用户的反馈和意见。这些真实的声音将为主播提供宝贵的参考，帮助他们了解声音样本在公众中的接受度。

如果声音样本计划用于广告推广，主播还可以在小范围内进行广告测试。通过观察用户的反应和点击率，主播可以直观地评估声音样本在吸引用户注意力、激发用户兴趣方面的表现。这种测试方式能够为主播提供数据支持，帮助他们优化声音样本，提升广告效果。

此外，用户调研也是不可或缺的一环。主播可以通过问卷调查、访谈等方式，直接与目标用户沟通，收集他们的直接反馈。这些反馈将为主播提供更加深入、细致的声音样本评价，有助于他们发现潜在的问题，进一步调整和优化声音参数。

5. 优化与调整

在接收到用户反馈和测试结果后，主播应立即着手对声音进行进一步的优化和调整。这不仅仅是对语速、音调、音量等参数的微调，更是对声音整体风格和表达方式的深度打磨。如果某些参数调整无法达到理想的效果，主播甚至可以考虑更换一个更符合节目定位和用户喜好的声音库。

与此同时，技术的不断进步和用户需求的日益多样化，要求主播必须定期更新和维护声音库及AI工具。这不仅仅是为了保持声音的新鲜感和竞争力，更是为了确保声音质量能够始终满足用户的期望。在迭代升级的过程中，主播可以积极引入新的声音样本，以丰富声音库的选择；同时，对算法模型进行优化，提升声音的合成效率和自然度；此外，还要不断提升声音质量，让每一次发音都能成为听众的享受。

6. 实际应用与监控

在完成了声音的优化与调整后，新手主播应积极地将其应用到实际场景中，如广告配音、视频解说、有声读物制作等，以展现其专业性和吸引力。这些实际应用不仅能够让主播的声音得到更广泛的传播，还能在实践中进一步检验声音的质量和效果。

然而，实际应用并不意味着一劳永逸。主播需要密切监控声音在实际场景中的表现效果，包括用户接受度、反馈意见等关键指标。通过收集和分析这些数据，主播可以及时发现声音在实际应用中存在的问题和不足，如语速过快导致理解困难、音调单一缺乏变化等。

针对这些问题，主播应迅速调整策略，对声音进行再次优化。这可能包括调整语速、丰富音调变化、增强情感表达等。通过不断地调整和优化，主播可以确保声音始终与实际应用场景相匹配，满足用户的需求和期望。

通过一系列科学而细致的努力，新手主播不仅能够成功打造出契合目标用户的声音，还能在实践中不断优化和调整，确保声音始终与实际应用场景相匹配。无论是广告配音、视频解说还是有声读物制作，主播的声音都能成为连接与听众情感的桥梁，传递出独特的魅力与价值。

未来，随着AI技术的不断进步和用户需求的日益多样化，新手主播需要持续更新和维护声音库及AI工具，保持声音的新鲜感和竞争力。只有这样，才能在激烈的市场竞争中脱颖而出，成为听众心中不可或缺的声音品牌。

6.2　AI配音工具推荐与使用

在创作声音的过程中，选择合适的AI配音工具可以大大提高创作效率和音质。接下来将介绍几款市场上领先的AI配音工具，帮助你了解它们的特色、使用方法和优势。从剪映AI配音工具的基本功能到更专业的科大讯飞AI配音工具，

以及腾讯智影AI配音工具等，我们将逐一分析这些工具如何为声音创作者提供高质量的配音服务。此外，我们还会深入讲解如TTSMaker与琅琅AI配音工具等配音工具，为你在声音创作的道路上提供更多实用的选择。通过学习，你将能快速掌握这些AI工具的使用技巧，提升你的配音作品的质量与创作效率。

6.2.1　剪映AI配音工具

1.产品概述

剪映是一款集视频剪辑与智能配音于一体的创新工具，其AI配音功能尤为耀眼。该工具的核心优势在于：能够精准捕捉视频中的语音内容，并迅速转化为文字，为个性化配音奠定坚实的基础；内置多样化的音色库，涵盖男声、女声、儿童声等多种选择，满足不同场景下的配音需求。剪映AI配音工具在App和PC端均有提供，下文以App端为例，进行介绍说明。

2.使用指南

（1）下载与安装

在手机应用商店搜索"剪映"并下载安装。

（2）打开剪映

在 App 端剪映主界面，点击"开始创作"按钮（图 6-1），添加需要 AI 配音的文件素材（图 6-2）。

（3）添加文本

点击底部导航栏中的"文本"按钮，随后点击"新建文本"按钮，在弹出的文本框中，输入想要转换为语音的文字内容，或者粘贴准备好的台词或旁白文本，点击"确认"按钮即可，如图 6-3 至图 6-5 所示。

图 6-1　"开始创作"界面

图 6-2　添加素材界面

图 6-3　点击"文本"按钮

图 6-4　点击"新建文本"按钮

图 6-5　添加具体文本

（4）AI配音设置

点击底部导航栏中的"文本朗读"按钮，随后选择对应的语言和声音，点击确认按钮即可（图6-6和图6-7）。

图 6-6　点击"文本朗读"按钮

图 6-7　添加语言和声音

（5）预览AI配音效果

在确认无误后，点击三角形按钮（预览）试听AI配音的效果（图6-8）。如果不满意，可以重新调整文本、语言或声音设置。

（6）导出视频

一旦你对AI配音效果感到满意，就可以点击右上角的"导出"按钮来保存视频（图6-9）。在这里，你可以选择不同的分辨率和帧率来导出最终的视频文件。

图 6-8　试听 AI 配音效果　　　　　图 6-9　导出 AI 配音内容

总体来看，剪映AI配音工具为配音新手提供了前所未有的便捷与高效。它简化了配音流程，提供多种配音角色和语言选项，无须专业设备即可快速生成高质量语音。对新手主播来说，通过简单的学习和实践，不仅能掌握一项实用的新技能，还能在有声领域增收的道路上迈出坚实的第一步。

6.2.2　科大讯飞AI配音工具

1.产品概述

科大讯飞AI配音工具，即讯飞智作，是科大讯飞推出的一款基于人工智能技术的智能写作与配音工具。这款工具利用自然语言处理、机器学习、深度学习等

技术，帮助用户高效生成高质量的文本和音视频内容。对急需配音的新手来说，讯飞智作提供了一个简单、高效且功能强大的配音解决方案。当前科大讯飞AI配音工具在App和PC端均有提供，下文以PC端为例进行介绍。

2. 使用指南

（1）注册和登录

搜索"讯飞智作"，进入产品的具体页面。在平台上注册一个账号并登录（图6-10）。如果你已经拥有科大讯飞的账号，则可以直接登录。

图 6-10　讯飞智作登录注册界面

（2）选择配音功能

在登录后的界面中，点击顶部导航栏中的"讯飞配音"按钮，进入配音界面（图6-11）。

图 6-11　讯飞配音制作界面

（3）输入或导入文本

输入文本：在配音界面中，找到文本输入框，并输入想要转换成语音的文本内容，也可以导入文档（支持.doc、.pdf、.txt格式）（图6-12）。

图 6-12　添加文本界面

（4）主播声音选择

在制作页面，系统会默认使用最新合成的主播。若需要更换主播，只需单击主播头像，即可浏览讯飞网的所有主播。单击主播头像后，可试听其声音。若面对众多主播感到选择困难，可根据个人需求进行筛选，或利用新增的主播搜索功能，快速找到心仪的主播。选定主播后，若对默认的语速、语调不满意，可在此调节主播的语速、语调等参数（图6-13）。此外，还能将调整好参数的主播收藏，便于下次直接使用。声音和参数设置完毕后，单击"使用"按钮即可。

图 6-13　主播声音选择界面

（5）配音试听

选择好主播后，就可以进行试听（图6-14），单击"播放"按钮，可以在试听过程中对有瑕疵的地方进行调整。

图 6-14　配音试听

（6）多人配音

除了以上单人配音，讯飞智作还支持多人配音（图6-15），即同一文本可以选择多个主播交替播报。输入文字后，选中需要配音的文字，单击导航栏中的"多人配音"按钮，选择主播即可（图6-16）。

图 6-15　多人配音入口

图 6-16　多人主播声音选择界面

（7）局部参数调整

想要调整局部声音，可以选中需要调整的文字，单击导航栏中的"局部变速""局部变调""局部音量"功能进行调整（图6-17），单击"确认"即可。

图 6-17　局部参数调整

（8）多音字、数字设置

遇到多音字读错的情况也不用着急，单击导航栏中的"多音字"按钮，找到读错的多音字，选中正确的音标，单击"确认"按钮即可（图6-18）。

图 6-18　多音字设置

另外，如果文本中涉及数字的朗读，先选中数字，单击导航栏中的"数字"按钮，然后选择读数值、数字即可（图6-19）。

图 6-19　数字设置

（9）换气、连续、停顿调节

利用换气、连续、停顿功能，能有效地调节朗读韵律。将光标停留在需要调节的位置，直接单击导航栏中的"换气""连续""停顿"按钮，直接插入即可（图6-20）。

图 6-20　换气、连续、停顿调节

（10）纠错、改写、翻译设置

此外，讯飞智作还有纠错、改写、翻译设置，用于提高文稿朗读的准确性。

用户可以选中需要调整的文字，单击导航栏中的"纠错""改写""翻译"按钮进行调整（图6-21至图6-23）。

图 6-21 纠错设置

图 6-22 改写设置

图 6-23 翻译设置

（11）背景音乐设置

配音合成全部设置好后，可以通过添加背景音乐的方式对音频进行润色。单击导航栏中的"背景音乐"按钮，可以选中在线音乐或者添加自己本地的音乐，选中后点击"使用"按钮即可（图6-24）。

图 6-24　背景音乐设置

（12）音频下载

单击"生成音频"按钮，可以对音频进行命名、设置音频格式、设置是否同步生成srt字幕文件等操作。点击"确认"按钮，直接支付或开通配音语音包会员后可下载音频（图6-25）。

图 6-25　生成音频

总体来看，科大讯飞AI配音工具不仅简化了配音流程，降低了技术门槛，

更以其高度智能化的特性，帮助新手主播们轻松跨越从"零基础"到"专业级"的鸿沟。通过该工具，主播们可以迅速制作出符合自身风格与节目需求的配音内容，无论是广告旁白、有声读物还是视频解说，都能轻松应对，极大地拓宽了声音变现的边界，增加更多可能。

6.2.3 腾讯智影AI配音工具

1. 产品概述

腾讯智影AI配音工具是腾讯公司推出的一款基于人工智能技术的配音软件。它利用先进的自然语言处理、深度学习和语音合成技术，能够智能地将文本内容转换为自然、流畅的语音输出。这款工具适用于各种需要配音的场景，如社交媒体、电商推广、教育培训、广告宣传等。腾讯智影AI配音工具在App、小程序、PC端均有提供，下面以小程序端为例进行介绍说明。

2. 使用指南

（1）进入工具

在微信小程序搜索框中输入"腾讯智影"，并点击进入（图6-26）。

（2）登录与授权

进入腾讯智影，根据提示进行登录操作（图6-27）。登录后，需要授权访问微信信息或手机号，以便用户更好地使用服务。

（3）进入文本配音功能

在腾讯智影小程序的主界面中，找到并点击"智能配音"功能（图6-28）。

（4）文本输入

进入配音界面，将需要配音的文本输入或粘贴到指定的文本框中。在文本配音界面中，可以看到一个内容栏。

图 6-26 搜索小程序界面

图 6-27 登录授权界面

通过复制、粘贴的方式将准备好的文案输入到内容栏中（图6-29）。

图 6-28　智能配音入口

图 6-29　输入配音文本

（5）选择声音

在文本输入完成后，接下来需要在"主播"选项卡中选择一个合适的声音。腾讯智影提供了多种不同的声线和音色供用户选择，包括方言等特色声音，也可以通过试听不同的声音来找到最适合文案的声音（图6-30）。

（6）调整语速和音量

在选择好声音后，可以在"配置"选项卡中调节语速和音量（图6-31），以获得更好的配音效果。

图 6-30　选择／试听声音

图 6-31　配音参数设置

（7）配音

完成参数设置后，单击"生成配音"按钮，等待配音文件生成（图6-32）。

（8）下载使用

配音生成后，点击"下载"按钮保存到本地（图6-33），即可在项目中自由使用，也可点击"分享"按钮进行转发操作。

图 6-32　生成配音

图 6-33　配音文件下载

总体来说，腾讯智影AI配音工具是一款功能强大、易于操作且高效、便捷的配音解决方案。对急需配音的新手来说，这款工具无疑是一个不错的选择。

6.2.4　TTSMAKERAI配音工具

1. 产品概述

TTSMAKER（马克配音）是一款免费的文本转语音工具，提供语音合成服务，支持多种语言，包括中文、英语、日语、韩语、法语、德语、西班牙语、阿拉伯语等50多种语言，以及超过300种语言风格。用它可以制作视频配音，也可用于有声书朗读，或下载音频文件用于商业用途。作为一款优秀的AI配音工具，TTSMAKER可以轻松地将文本转换为语音。当前TTSMAKER支持PC端在线版本及PC端下载版本，下面以PC端在线版本为例进行介绍。

2.使用指南

（1）访问平台

在浏览器中搜索TTSMAKER，进入平台页面（图6-34）。

图 6-34　进入配音页面

（2）输入文本

在平台页面中找到文本框，输入需要转换成语音的文本内容（图6-35）。

图 6-35　输入文本

（3）选择语言和声音

选择文本对应的声音和喜欢的语言风格（图6-36），每种语言都有多种语音包。

图 6-36　选择语言和声音

（4）声音参数配置

如果需要调节语速、下载文件格式、声音大小、调整音调、添加背景音乐等，可以单击"高级设置"按钮进行配置（图6-37）。

图 6-37　声音参数配置

（5）声音转换

单击"开始转换"按钮，开始将文本转换成语音（图6-38），这可能需要几分钟的时间，越长的文本耗时越久。

图 6-38　声音转换

（6）试听和下载

在将文本转换成语音后，可以在线播放合成后的声音（图6-39），也可以下载该音频文件。

图 6-39　试听和下载

6.2.5　琅琅AI配音工具

1.产品概述

琅琅配音是一个功能强大的在线文本转语音平台。琅琅配音支持中文、英语、德语、法语、意大利语、西班牙语、印尼语等多种语言，有30多个语音模型。除此之外，它还提供多音字、别名、文本数值、连读，以及插入停顿、添加背景音和音效等多种配音功能。无论是视频解说、广告宣传、小说朗读还是其他需要语音合成的场景，琅琅配音都能为用户提供满意的解决方案。

2.使用指南

（1）访问平台

在浏览器中搜索琅琅配音，进入平台页面（图6-40）。

图 6-40　进入平台页面

（2）注册/登录

如果是首次使用，需要注册一个账号并登录（图6-41）。注册过程通常简单快捷，只需用微信扫码授权即可，再次登录时也可以直接使用手机号登录。

图 6-41　注册 / 登录

（3）输入文本

单击导航栏中的"智能配音"按钮，进入配音界面，在界面中找到文本框，输入需要转换成语音的文本内容（图6-42）。

图 6-42　输入文本

（4）选择主播和风格

选中配音文本后，单击主播头像，可以进入主播和风格选择界面，其中提供了多种主播声音供用户选择，包括中文、多语种、童声等上百位主播。根据视频或音频的需求，选择合适的主播声音和配音风格（图6-43）。单击"试听声音"按钮可以预览不同主播的效果。如果需要精细设置，还可以进行音量、音调、语速的调节。此外，还能将调整好参数的主播收藏，便于下次直接使用。

图 6-43　选择主播和风格

（5）多人配音

除了单人配音，还可以同时选择多个主播声音进行配音，这对于需要多个角色对话的音频或视频制作非常有用。输入文字后，选中需要配音的文字，单击导航栏中的"多人配音"按钮（图6-44），选择主播即可。

图 6-44　多人配音

（6）效果设置

琅琅配音还提供多音字、别名、文本数值、连读、插入停顿、背景音、插入效果音等多种配音功能。其中"插入效果音"是此配音软件比较独特的地方，可以让配音有更多的效果（图6-45）。

图 6-45　效果设置

（7）批量替换

单击"批量替换"按钮，可以批量替换文本中需要变更的内容（图6-46），这个快捷操作是比较贴心的设计。

图 6-46　批量替换

（8）文本内容处理

单击"智能分段"按钮，可以对文本内容进行智能分段。

单击"一键清空"按钮，即可清除所有文本，恢复默认设置。

单击"一键格式化"按钮，即可去除无效字符、空格、空行，甚至可以去除全部格式（图6-47）。

图 6-47　文本内容处理

（9）生成配音

单击"开始转换"按钮，琅琅配音会将输入的文本内容转换成语音（图6-48）。在生成配音的过程中，可以等待片刻，直到转换完成。

图 6-48　生成配音

（10）转换记录

单击"转换记录"按钮，可以查看配音转换的记录，还可以进行音频和字幕下载，并且支持历史转换任务的再次修改，主播无须害怕犯错，可以随时调整（图6-49）。

图 6-49　转换记录

第**7**章

实用资源与工具宝典

　　优质的声音创作离不开专业的设备和可靠的资源支持。从音频编辑软件到录音设备，从环境搭建到音效和配乐，接下来将为声音创作者提供一套全面而实用的资源指南。从入门级的操作解析到专业化的设备推荐，内容覆盖声音创作常用的工具和平台，帮助声音创作者高效完成每一个声音项目。同时，还包括精选的音效与配乐资源，助力声音创作者的作品更加丰富、生动。无论是刚入门的新人，还是有经验的声音创作者，都将是提升创作效率的实用宝典。

7.1　音频编辑软件：Adobe Audition 入门

在声音变现的道路上，对初入行的新手主播而言，掌握音频剪辑技能无疑是一块重要的基石。这项技能不仅能够提升音频作品的质量，还能让声音表达更加精准、生动。

市场上常见的几款音频软件分别是Adobe Audition、ProTools、GoldWave、Cool Edit、Steinberg Nuendo等。其中Adobe Audition是我从入行开始就一直在使用的。这款软件，对于配音时的干声录制、剪辑和保存这些基础的功能来说足够，非常适合小白。下面就给大家详细介绍操作方法。

1. 下载路径

（1）访问官网

打开浏览器，搜索Adobe的官方网站地址。

（2）搜索Audition

在Adobe官网上，使用搜索功能查找Adobe Audition。

（3）选择版本

根据操作系统（Windows或macOS）选择合适的Adobe Audition版本。

（4）下载安装程序

单击"下载"按钮，开始下载Adobe Audition的安装程序。

（5）安装Audition

下载完成后，双击打开安装程序，按照安装向导的指示进行安装。在安装过程中，可以选择安装位置、创建桌面图标等选项。

2. 操作方法

（1）创建工程

步骤1：启动Adobe Audition后，首先创建工程文件，在菜单栏中选择"文件"→"新建"→"多轨会话"命令，如图7-1所示。

步骤2：在弹出的对话框中，设置会话名称、保存位置、采样率等参数，然后单击"确定"按钮创建新工程，如图7-2所示，具体填写方式如下。

图 7-1　选择"多轨会话"命令

图 7-2　"新建多轨会话"对话框

· 会话名称：命名方式可以是"日期+作品名称+作者的名字"，比如
20240801声音技巧课王艺凝。

· 文件夹位置：单击"浏览"按钮，选择存放的位置即可。

· 模板：选择"无"选项即可。

· 采样率：选择48000Hz即可。

· 位深度：选择24即可。

· 混合：选择"立体声"选项即可。

（2）导入文件

步骤1：在菜单栏中选择"文件"→"导入"→"文件"命令，如图7-3所示。

图 7-3　选择"文件"命令

步骤2：在弹出的文件浏览器中选择音频文件，单击"打开"按钮，将其导入Audition。文件会显示在左侧文件栏中，将文件拖至轨道中，导入完成，如图7-4所示。

图 7-4　将文件拖至轨道中

（3）批量导入音频

步骤1：如果需要一次性导入多个音频文件，可以在文件浏览器中按住Shift+Ctrl（Windows）键或Shift+Command（Mac）键全选或者选择多个文件，如图7-5所示。然后按照上述导入步骤操作，Audition将自动将这些文件添加到"文件"面板中。

图 7-5　导入多个文件

步骤2：如果需要将这些文件一起放到轨道中，可以选择第一个文件，按住Shift键，再选择最后一个文件，随后按住鼠标左键，拖动到轨道上，会出现灰色方块，将其放置在第一个轨道上即可，如图7-6所示。此外，也可以采用逐个拖动的方式。

图 7-6　将多个文件拖动至轨道中

（4）拖拽导入方法

在文件资源管理器中找到要导入的音频文件，直接将其拖到Audition的"文件"面板或编辑器窗口中，即可快速导入文件，如图7-7所示。

图 7-7　拖拽导入

（5）创建新音轨

选择"多轨"→"轨道"命令，随后可选择添加单声道音轨、立体声音轨、添加5.1音轨。一般默认选择"添加立体声音轨"命令，快捷键为Alt+A（Windows）、Option+A（macOS），如图7-8所示。

图 7-8　选择"添加立体声音轨"命令

（6）删除轨道

在多轨编辑器中，单击要删除的音轨标题栏，选择"删除音轨"命令或用快捷键Ctrl+Alt+Backspace（Windows）、Option+Command+Delete（macOS）进行删除，如图7-9所示。

图 7-9　删除轨道

（7）混音和编辑窗口的切换

在录音和剪辑的时候，一般会使用编辑器，在后期混音的时候，用混音器进行效果处理。针对这两个常用的模块，用户可以通过快捷键快速切换，在Windows系统中按Alt+1组合键切换到编辑器，按Alt+2组合键切换到混音器，macOS系统按Option+1组合键切换到编辑器，按Option+2组合键切换到混音器，如图7-10所示。

图 7-10　混音器界面

（8）工作区窗口的编辑

步骤1：通过拖动窗口边缘或标题栏，可以调整Audition中各个面板的大小和位置。以"文件"模块为例，可以移动到上方、左侧、下方等位置，如图7-11所示。

步骤2：如果工作区窗口排序非常混乱，也可以通过选择"窗口"→"工作

区"→"重置已保存的布局"命令来还原处理，方法如图7-12所示。

图 7-11　工作区布局

图 7-12　重置布局

　　步骤3：还可以单击功能模块后边的三条杠，进行关闭面板、浮动面板等操作。如图7-13所示，可以对"基本声音"模块进行关闭面板或者浮动面板操作。浮动面板便于有两个显示屏时的操作。

　　步骤4：如果对调整后的布局比较满意，想保存下来使用，可以选择"窗口"→"工作区"→"另存为新工作区"命令进行操作，如图7-14所示。

图 7-13　其他布局方式

图 7-14　另存为新工作区

步骤5：根据个人习惯，调整工具栏、面板和窗口的布局，优化工作界面，以便更高效地进行编辑，如图7-15所示是修改后的样子。注意，另存为新工作区可以将其作为工作界面的默认模板反复利用了。

图 7-15　优化过的工作界面

（9）软件基本设置

步骤1：在"首选项"对话框中，可以调整Audition的多种设置，如快捷键、自动保存、界面颜色等。这些设置将影响软件的整体性能和用户体验，如图7-16所示。

步骤2："常规"模块设置。勾选"允许相关敏感度声道编辑""仅显示所选区范围的HUD"筛选框，其他保持默认设置即可。

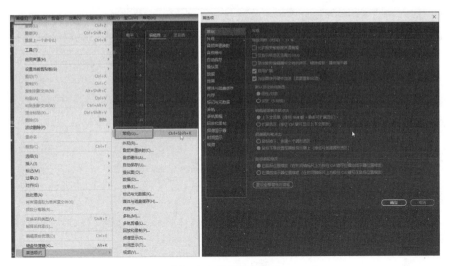

图 7-16　软件基本设置

步骤3："音频硬件"模块设置。当出现无法正常录音，或者无法正常播放的时候，可以查看是否是软件中的声卡驱动未设置好。如果未设置好，可以检查音频硬件的设置情况。设备类型集成声卡选择MME，独立声卡选择ASIO。

设备类型应基于自己的驱动型号选择，如果不清楚驱动型号，可以询问设备的售后；对于I/O缓冲区大小，值越小录音的延迟越低，值越大延迟越大，但是对电脑的负荷更小，在录音的时候建议选择128或256，可以减少延迟。如果在做后期混音的时候出现卡顿，也可以再切换至512或1024；采样率可以选择48000或44100，如图7-17所示。

图 7-17　音频硬件设置

步骤4：在"效果"中的"效果菜单排序"选项区域，可以按需填写，其他保持默认即可。

步骤5：对于"外观""媒体与磁盘缓存"模块，按需调整即可。

步骤6：其他模块，直接保持默认设计即可。

（10）多轨和波形编辑器介绍

· 多轨编辑器：用于处理多个音频轨道的混音和编辑。每个轨道可以独立调整音量、平衡和应用效果。

· 波形编辑器：用于对单个音频文件进行精细编辑，提供了丰富的编辑工具和效果处理选项。

（11）快速缩放窗口大小

在波形编辑器或多轨编辑器中，可以使用鼠标滚轮或快捷键（如Ctrl++可以放大，Ctrl+–可以缩小）快速调整编辑区域的大小。

（12）分割音轨波形

在波形编辑器中，使用选择工具选取要分割的音频片段，然后单击工具栏上的"分割"按钮或使用快捷键（如Ctrl+K）进行分割，前提是选中需要分割的轨道。

（13）音轨的复制、粘贴

在多轨编辑器中，在要复制的音轨标题栏上单击鼠标右键，选择"复制音轨"命令或直接在音轨上单击鼠标右键，选择"复制"命令。然后在目标位置单击鼠标右键，选择"粘贴"命令即可。

（14）波形复制粘贴

在波形编辑器中，使用选择工具选取要复制的音频波形片段，然后使用Ctrl+C（复制）和Ctrl+V（粘贴）组合键进行复制和粘贴操作。

（15）多轨模式下录音

步骤1：选择"多轨"→"轨道"→"添加单声道音轨"命令，录制人声。因为只有一个麦克风，所以选择"添加单声道音轨"命令。

步骤2：在多轨编辑器中，录制之前，要先按一下录音备用键R，以确保在此轨道录音。此外，如果你的耳机听不到自己的声音，可以按I键，具体位置如图7-18中标红的地方。

步骤3：然后单击工具栏中的录音按钮或按下快捷键（如空格键，如果已设置）开始录音。录音时，软件会将音频实时录制到选定的音轨中。录音完成后，单击停止按钮结束录音，编辑器样式如图7-18所示。

图 7-18　多轨模式下录音

（16）在波形模式下录音

步骤1：选择"新建"→"音频文件"命令，录制人声。因为只有一个麦克风，所以选择"声道"为"单声道"。

步骤2：选择"新建"→"音频文件"命令。如果只有一个麦克风，则选择"声道"为"单声道"。

在波形编辑器中，单击工具栏上的录音按钮（红色的圆点图标）开始录音。录音时，软件会将音频波形实时显示在编辑器中。录音完成后，单击停止按钮（正方形的图标）结束录音，编辑器样式如图7-19所示。

图 7-19　在波形模式下录音

（17）预览声音的方法

· 播放整个文件：在波形编辑器或多轨编辑器中，单击工具栏上的播放按

钮（三角形图标），即可从头开始播放整个音频文件。

- 播放选定区域：在波形编辑器中，首先使用选择工具（如鼠标拖动）选取要预览的音频区域，然后单击播放按钮，Audition将仅播放选定区域的音频。
- 空格键播放或暂停：在编辑器中，按下空格键可以开始播放音频，再次按下空格键将暂停播放。这是预览音频时常用的快捷操作。
- 使用播放头预览：在波形编辑器中，可以通过拖动播放头（时间轴上的竖线）到特定位置，然后单击播放按钮来预览该位置附近的音频。
- 使用循环播放：在多轨编辑器或波形编辑器的设置选项中，可以启用循环播放功能，以便重复播放选定的音频区域，这在制作循环音乐或检查特定效果时非常有用。

掌握了上述基础操作，便可以独立进行声音的录制、剪辑和保存了。然而，声音创作的世界远不止于此。为了进一步提升技能水平，建议大家深入学习插件的使用、人声效果的调试，以及后期背景音乐的添加等高级技巧。这些知识的积累将让你的音频作品更加丰富多彩、专业性更强。

7.2　录音设备：麦克风与声卡的专业解析

在创作声音的过程中，设备的选择直接影响着作品的音质和表现力。接下来将深入解析录音设备的核心组件——麦克风和声卡，帮助你更好地理解它们在不同场景中的适用性及重要性。我们将从话筒的分类与使用环境出发，探讨如何根据需求选择合适的话筒；接着分析声卡在音频录制和处理中的关键作用，并补充话放的应用场景来优化录音质量。此外，针对不同预算的用户，我们还提供了实用的设备推荐，确保每个人都能找到适合自己的解决方案。

1.话筒的分类与适用环境

话筒作为捕捉声音的门户，其种类繁多，各有千秋。市场上常见的3类话筒包括动圈话筒、电容话筒及USB话筒，它们各自的特点与适用场景如下。

（1）动圈话筒

如果在家里录音时的环境不经过任何声学的改造，会有一些空调声等噪声，建议大家初期先用动圈话筒。因为动圈话筒在拾音时，相较于电容麦，灵敏度不是特别高，高频低，所以听起来音色比较柔润朦胧，同样，对录音环境也不那么挑剔，且价格相对亲民，如图7-20所示。

图 7-20　动圈话筒

（2）电容麦

专业配音员偏爱电容麦，因其高灵敏度能精准地捕捉声音细节，完美地还原音质，尤其适合需要精细表现声音特质的稿件。然而，这种高度敏感性也意味着对录音环境有较高的要求，需要进行隔声和吸声处理，以避免环境噪声影响录音质量。因此，在选购电容麦时需兼顾录音环境的优化，否则即使是昂贵的话筒也难保录制效果。总之，选对设备并营造良好的录音环境至关重要，如图7-21所示。

图 7-21　电容麦

（3）USB话筒

USB话筒作为电容麦的一种，集成了声卡功能，便于携带和使用。许多配音员在外出时会选择它，以满足移动需求。在网络配音的低端市场，USB话筒完全能满足客户需求。因其便携性，我一直备用此类话筒，如图7-22所示。

图 7-22　USB 话筒

2. 声卡的角色与重要性

声卡作为音频信号的转换器，是录音不可或缺的设备。它负责将麦克风输入的模拟音频信号转换为数字信号，再经过电脑处理，最终还原为音频信号输出至耳机或音箱。外置声卡因其便捷性与专业性，成为市场主流。

（1）工作原理

简单来说，声卡就是音频信号的"翻译官"，确保音频信号在数字与模拟世界间自由穿梭。

（2）声音美化

好的声卡不仅能提升音质，还能通过内置的音效处理功能，让声音更加动听，因此有"声卡比话筒还重要"的说法。

3. 话语的作用与应用场景

话放，即话筒放大器，是提升话筒信号强度的关键设备。在录音和扩声过程中，原始话筒信号往往较弱，难以满足高质量的录音需求。话放通过专业的功率放大电路，将信号放大至所需水平，确保音频信号的高品质录制与传输。

（1）专业配置

专业话放通常采用全平衡式放大器设计，内置高质量功率放大电路、芯片及电源供应模块，部分产品还配备硬件压缩器等额外功能。

（2）应用场景

在需要高质量录音或现场扩声的场合，话放的作用尤为显著。

4. 预算导向的设备推荐

在选择录音设备时，预算是一个重要的考量因素。以下是根据不同预算区间推荐的设备方案，旨在帮助你找到最适合自己需求的录音设备组合。

面对众多录音设备，根据预算做出明智的选择决策至关重要。以下是根据不同预算区间提供的设备推荐方案，主要为你提供一个大致的选购方向和考虑因素。

（1）预算1000元左右：USB话筒

推荐理由：对于预算约为1000元的用户，即插即用的USB话筒是一个极佳的选择。它不仅为用户带来了前所未有的便捷体验——无须烦琐的驱动安装，只需简单地连接至电脑即可立即使用，从而大大节省时间与精力，还因其轻巧的设计和便携性。无论是移动录音还是在家中搭建小型录音室，这款话筒都能轻松应对，满足多样化的录音需求。对于预算有限或追求快速设置录音环境的用户，这款USB话筒无疑是理想之选，它能在保证录音质量的同时，提供高效便捷的录音解决方案。

选购建议：在选择预算约为1000元的USB话筒时，应关注拾音模式。新型拾音模式能够最大限度地减少侧面和背面的噪声干扰，非常适合专注单一声源或需要减少环境噪声的录音场景；全指向拾音模式则能够均匀地从各个方向捕捉声音，适用于需要捕捉周围的环境声音或多人对话的录音情况。因此，根据自己的录音需求选择合适的拾音模式至关重要。

此外，灵敏度和动态范围也是决定录音质量的关键因素。高灵敏度的话筒能够更细腻地捕捉声音的细节，无论是轻柔的呢喃还是激昂的呼喊，都能得到清晰、自然的还原。同时，宽广的动态范围意味着话筒能够处理从微弱到强烈的声音变化，保持音频的平衡和清晰度，避免失真或过载。因此，在选购时，应尽量选择灵敏度高且动态范围宽广的话筒。

（2）预算3000元左右：声卡+麦克风套装

推荐理由：对于预算约为3000元的用户，选择一款专业声卡搭配中档专业麦克风是一个明智的选择。专业声卡能够显著提升录音质量，提供更高的音频转换精度和更低的延迟，确保录音信号的纯净与真实。这些声卡支持ASIO（Audio Stream Input Output，音频流输入输出）等专业音频协议，进一步提高了音频数据的传输和处理效率，减少了音频延迟和失真，使得录音效果更加细腻和饱满。

在麦克风方面，中档专业麦克风性价比高，既能提供出色的音质，又能合理地控制成本。它们通常能够平衡声音的清晰度、动态范围和频率响应，确保录制

出来的音频自然、真实。此外，专业声卡还具有良好的扩展性，配备多个输入、输出通道，方便连接多个外接设备，如监听耳机、多个麦克风或其他音频处理设备，满足复杂录音场景的需求，并为未来设备升级和扩展提供可能。

选购建议：在选购声卡时，需要综合考虑其兼容性、驱动稳定性及扩展性。兼容性决定了声卡能否在不同操作系统或音乐制作软件中顺畅运行，这对于确保录音工作的顺利进行至关重要。驱动稳定性关系到声卡在工作过程中是否会出现故障或异常，稳定的驱动能够减少录音过程中的中断和失真，提升录音的整体质量。此外，扩展性也是不容忽视的一个方面，它决定了声卡未来能否适应更多设备的接入和更复杂的录音需求。

在选择麦克风时，应重点关注其频率响应、指向性和灵敏度等关键参数。频率响应决定了麦克风能够捕捉到的声音范围，宽广的频率响应意味着麦克风能够更真实地还原各种声音细节。指向性决定了麦克风对不同方向声音的敏感度，不同的指向性适用于不同的录音场景。灵敏度反映了麦克风对声音的敏感程度，高灵敏度的麦克风能够捕捉到更微弱的声音信号，但同时也更容易受到环境噪声的影响，因此需要根据实际录音环境来选择合适的灵敏度。

（3）预算6000元左右：声卡+麦克风套装

推荐理由：对于预算约为6000元的用户，选择一款高端声卡搭配专业麦克风无疑是追求高音质录音的理想方案。高端声卡凭借其顶级的音频处理能力，在音乐制作和录音领域独树一帜。它不仅能确保音频信号的纯净度和清晰度，还提供了丰富的接口选项，便于用户连接多种音频设备，满足复杂录音和后期制作的需求。这些声卡采用先进的音频处理技术，有效减少噪声、失真和延迟，为录音师提供精准、可靠的音频支持。

与此同时，专业麦克风以其卓越的音质和精准的声音捕捉能力，成为录制高质量音频内容的首选。无论是现场演出、音乐制作还是影视配音，专业麦克风都能提供清晰、饱满的声音效果，让音频作品更加生动、真实。在追求高性能的同时，合理控制成本，实现最佳性能与成本的平衡，是每一位录音师和音频爱好者追求的目标。通过合理地选择声卡和麦克风，我们能够在不牺牲音质的前提下，为音频创作提供坚实的硬件基础。

选购建议：在选购声卡时，应综合考虑其音质表现、系统的稳定性、操作的易用性，以及对高端麦克风的兼容性和支持度。音质是声卡的核心竞争力，直接关系到录音的清晰度和保真度；稳定性则确保了在长时间录音或高强度使用时，声卡不会出现故障或性能下降，从而保障录音工作的顺利进行；易用性意味着声

卡的操作界面直观、设置简单，方便用户快速上手。此外，声卡对高端麦克风的良好支持也是必不可少的，这能够确保麦克风发挥出最佳性能，捕捉到最细腻的声音细节。

在麦克风方面，选择知名品牌的中高端型号是一个明智的选择。这些麦克风通常经过精心设计和严格测试，音质表现卓越，能够满足专业录音和音频制作的高标准。知名品牌不仅意味着品质保障，还提供了完善的售后服务和技术支持，让用户在使用过程中更加安心。通过选择这样的麦克风，我们可以确保录音作品的音质达到专业水准，为听众带来更加震撼的听觉体验。

（4）预算10000元左右：声卡+麦克风套装

推荐理由：对于预算约为10000元的用户，选择一套行业顶级的声卡与麦克风套装，无疑是追求极致录音质量的明智之举。这些设备不仅在音质表现上令人惊叹，更在细节处理和声音还原上达到了前所未有的高度。无论是现场录音还是后期制作，它们都能轻松应对，呈现出清晰、真实、富有层次感的音频效果。

这样的专业级配置，非常适合那些拥有专业录音室或追求极致音质的用户。它们能够满足高标准的录音需求，同时在创作音频的过程中提供强大的技术支持，帮助用户实现更多创意和想法。

此外，高端设备还具备更强的扩展性和升级潜力，能够轻松适应各种新挑战，通过添加更多外设或升级软件，不断提升录音性能和音质表现。这样的可扩展性，不仅为用户提供了更多的选择和可能性，也确保了在未来一段时间内，无须频繁更换设备，就能持续享受到顶级的录音体验。

选购建议：在选购声卡时，应优先考虑那些搭载了顶级音频处理芯片、提供丰富接口，以及具备强大功能的型号。顶级音频处理芯片是声卡的核心，它决定了声卡的音质表现和处理能力。丰富的接口则提供了更多的连接选项，方便用户连接各种音频设备，满足不同的录音和制作需求。强大的功能则包括音频效果处理、多声道支持、语音通信优化等，这些功能能够进一步提升录音和制作的质量。

在选择麦克风时，我们需要关注其品牌声誉、音质特点、适用场景及关键参数。品牌声誉通常与产品的质量和性能密切相关，选择知名品牌往往意味着更高的品质保障和更可靠的售后服务；音质特点决定了麦克风的声音风格，如温暖、清晰、明亮等，这些特点会直接影响录音作品的整体音效；适用场景则帮助我们根据实际需求选择合适的麦克风类型，如电容麦克风适合室内录音，而动圈麦克风则更适合户外或现场演出。

具体来说，在关注麦克风的关键参数时，应着重考虑其灵敏度、频率响应和指向性。灵敏度决定了麦克风对声音的敏感程度，高灵敏度的麦克风能够捕捉到更微弱的声音信号；频率响应则决定了麦克风能够捕捉到的声音范围，宽广的频率响应意味着麦克风能够更真实地还原各种声音细节；指向性则决定了麦克风对不同方向声音的敏感度，不同的指向性适用于不同的录音环境和声音源。

以上提供的选购建议，是基于我个人的经验所得，主要为大家提供了一个大致的选购参考。因此，在挑选录音设备时，大家还需根据自己的实际预算、录音需求及未来的扩展计划进行综合考量，选择最适合自己个人需求的方案才是最关键的。

7.3　录音环境搭建：设备设置与使用建议

在探索声音变现的道路中，录音环境的搭建是一个既关键又充满创意的过程。从初学者的零成本尝试到专业级别的声音学习，每一步都凝聚着行业人成长的汗水与智慧。接下来将结合我个人从新手到资深配音员的经历，为大家总结了一系列在家庭中搭建简易录音棚的实用方法，帮助大家高效跨越声学环境的门槛，避免不必要的投入与弯路。

1. 手机录音：零门槛入行的利器

在声音变现初期，充分利用手机的录音功能无疑是一个既经济又高效的选择。当然，这仅仅是针对那些对某些有特定场景要求的，对音质要求不是很高的，能带来更加真实、质朴的情感体验的项目而言的，比如彩铃、促销、自媒体直播卖货素人配音等，手机录音的音质已足够应对。

但需注意，避免直接对口吹气，以减少气流冲击带来的杂音。可利用夜晚的安静时段，在房间内通过蒙被子等简单的方法隔离外界的噪声。这种近乎零投资的方式，让我们在白天工作之余，通过声音创造价值。

2. 噪声控制：营造静谧的录音空间

噪声是录音的一大天敌，无论是人声的喧嚣还是电器的嗡鸣，都可能对音质造成干扰。因此，在选择录音地点时，应优先考虑相对安静的环境，如关闭门窗、暂停使用空调等。

同时，还需留意那些不易察觉的微小噪声源，如电脑主机的运行声、邻居装

修声等，并采取相应的隔离措施。对初学者而言，不必急于投入巨资进行专业级的隔音改造，只需要尽可能减少噪声干扰即可。

3. 吸音处理：低成本打造专业效果

吸音是提升录音质量的重要手段，但并不意味着必须购买专业设备。通过一些简单的生活用品和创意DIY，同样可以实现良好的吸音效果。例如，蒙被子录音法；利用晾衣架和被子自制简易录音棚，或将衣柜改造成录音空间，都是既省钱又实用的吸音方案。

4. 录音棚搭建心得

（1）实用至上，逐步升级

在资金有限的情况下，不必急于追求一步到位。利用手边的资源，如晾衣架、被子等，就能搭建起一个基本满足需求的录音环境。随着收入的增加和经验的积累，再逐步升级设备，改善录音环境。这种做法既节省了成本，又避免了盲目投资带来的风险。

（2）隔音与吸音并重

隔音是防止外界噪声干扰，而吸音则是减少录音室内声音的反射和混响。在搭建录音棚时，要特别注意这两个方面。除了使用专业的隔音板和吸音材料，还可以通过调整家具布局、悬挂窗帘等方式来辅助隔音和吸音。同时，要注意门窗的密封性，避免成为噪声的"漏网之鱼"。

（3）通风换气与健康

在追求录音质量的同时，也要关注自身的健康。长期在密闭的环境中工作容易导致缺氧和身体不适。因此，在录音棚设计时就要考虑通风换气的问题。可以安装新风系统或使用空气净化器来保持室内空气清新。同时，录音后要及时开窗通风换气。

（4）环保与可持续性

在装修录音棚时，要尽量选择环保材料和工艺，减少对环境的污染。同时，考虑到录音棚的长期使用和维护成本，也要注重可持续发展。比如使用可重复利用的隔音板和吸音板材料；合理规划电路和布线系统；预留足够的升级空间等。

（5）不断学习与交流

在搭建录音棚的过程中，要保持开放的心态和学习的热情。声音创作者可

以通过参加专业培训、阅读专业书籍、加入声音爱好者社群等方式来不断提升自己的专业素养和技能水平。同时，也要积极与他人交流分享经验和心得，共同进步成长。

7.4 音效配乐：精选资源推荐

在声音创作中，音效和配乐是赋予作品情感和氛围的关键要素。一段恰到好处的背景音乐或音效，能让作品瞬间生动起来。接下来将精心推荐一些高质量的音效和配乐资源平台，包括国内外知名的网易云音乐、爱给网和淘声网，以及备受创作者喜爱的国际平台Fesliyan Studios和耳聆网。无论是营造震撼的场景、烘托细腻的情感，还是打造轻松的氛围，这些平台都能提供丰富的音频资源，帮助人们创作更具吸引力的声音作品。

1.网易云音乐

（1）优势

网易云音乐资源丰富，拥有庞大的音乐库，并且提供了众多免费的音效素材，这些素材涵盖了自然、日常、游戏、动画等多种类型，能够满足主播们的多样化需求。平台支持在线试听功能，使得主播可以先听音效或配乐再进行下载，确保所选内容完美契合直播或作品的氛围。同时，网易云音乐对版权有着严格的管理，主播在使用时需严格遵守相关规定，从而有效避免侵权风险。

（2）适用场景

网易云音乐适用于各类直播场景，无论是紧张刺激的游戏直播、温馨有趣的生活分享，还是才华横溢的才艺展示，都能找到与之匹配的音效和配乐。同时，它也非常适合有声书的录制，通过提供背景音乐和情感音效，能够极大地增强故事的感染力，让听众更加沉浸其中。无论是在直播可还是的音频创作中，网易云音乐都能提供丰富的音乐资源，满足用户的多样化需求。

2.爱给网

（1）优势

爱给网是一个综合性的素材平台，素材种类齐全，不仅涵盖了音效和配乐，还提供了设计、视频等多种类型的素材。其中，音效素材尤为丰富，拥有超过100万首，且分类清晰明确，查找起来十分方便。同时，平台上的素材都标注了

清晰的版权信息，主播可以根据自己的需求选择免费或付费的素材，确保在使用时符合版权规定，避免侵权风险。这些优势使得爱给网成为主播和创作者们获取高质量素材首选的理想网站。

（2）适用场景

爱给网为原创主播的短视频制作提供了多样化的音效和配乐选择，让视频内容更加生动有趣。同时，对有声书主播来说，爱给网也拥有丰富的音频素材，能够满足各种情感和场景需求，为音频作品增添更多色彩和深度。无论是短视频还是音频作品，爱给网都能提供全面的支持，助力主播们创作出更加优秀的作品。

3. 淘声网

（1）优势

淘声网是一个资源聚合平台，它汇集了国内外众多知名声音平台（如耳聆网、Freesound、Looperman等）的音频素材，总量超过100万首，广泛涵盖了音乐和音效两大类。平台上，所有素材都经过精心分类，并配备了搜索栏查找功能，使得主播能够迅速而准确地定位到所需资源。

此外，淘声网上的音频素材均拥有明确的免费授权使用许可，这极大地减轻了主播在版权问题上的担忧，让他们可以更加专注内容的创作，而无须为版权纠纷烦恼。这些优势使得淘声网成为众多主播和创作者信赖的音频素材来源。

（2）适用场景

淘声网可以满足各类直播和短视频的音效和配乐需求，无论是紧张刺激的游戏直播，还是温馨有趣的生活分享，都能在这里找到与之匹配的音效和配乐。同时，它也非常适合有声书录制中背景音乐和特殊音效的添加，通过丰富的音频素材，为有声书作品增添更多情感和场景氛围，提升听众的沉浸感。无论是直播、短视频还是音频创作，淘声网都能提供全面的支持，助力创作者们打造出更加精彩的作品。

4. Fesliyan Studios

（1）优势

Fesliyan Studios作为一个专业的音效素材网站，其优势显著。它拥有超过70万首免版税的音效素材，构成了一个庞大的专业音效库，这些素材广泛涵盖了各种情绪、主题、影视、游戏等分类，能够满足不同的创作需求。该网站提供的音

效素材还可以免费下载并用于视频或项目中，无须担心版权问题，这对商业用途尤为友好，让创作者们能够更加专注内容创作，而无须为版权问题分心。

（2）适用场景

Fesliyan Studios在多个场景中发挥着重要作用。对原创主播来说，它在创意视频制作过程中提供了高质量的音效支持，这些音效不仅丰富了视频内容，还提升了作品的整体品质。而对于有声书主播，Fesliyan Studios则助力音频作品的商业化制作，有声书主播通过添加精心挑选的音效，可以使作品更具吸引力和感染力，从而有效提高作品在市场上的竞争力，帮助主播们更好地吸引听众并赢得市场份额。

5.耳聆网

（1）优势

耳聆网作为一个非营利性的音效素材网站，汇聚了众多专业的录音师，他们为平台提供了高质量的音频素材。所有素材均获得CC授权，用户可以免费下载并使用，无须担心版权问题。这些音效素材不仅品质上乘，能够满足专业音频制作的高标准需求，而且为创作者们提供了一个便捷、安全的资源获取渠道，让他们能够专注于创作，而无须为素材的获取和版权问题烦恼。

（2）适用场景

耳聆网提供的音频素材可以满足各类直播和短视频制作中的音效需求，无论是游戏直播中紧张刺激的音效，还是生活分享中温馨的背景音乐，都能在耳聆网找到满意的素材。同时，对有声书录制来说，耳聆网的精细音效处理能够显著提升作品的专业度，主播通过加入恰到好处的音效，可以让听众更加沉浸在故事中，享受更加丰富的听觉体验。无论是直播、短视频制作还是音频创作，耳聆网都能提供全面的支持，成为创作者们不可或缺的音效资源平台。

总体来说，对新手主播而言，音效与配乐是提升直播和音频作品质量、赋予其生命力和情感深度的关键元素。通过这份音效与配乐资源的全面指南，新手主播能够了解到众多国内外高质量的音效和配乐平台，从而更好地选择和运用音效素材，为自己的创作增添更多色彩和魅力，让作品在众多内容中脱颖而出。